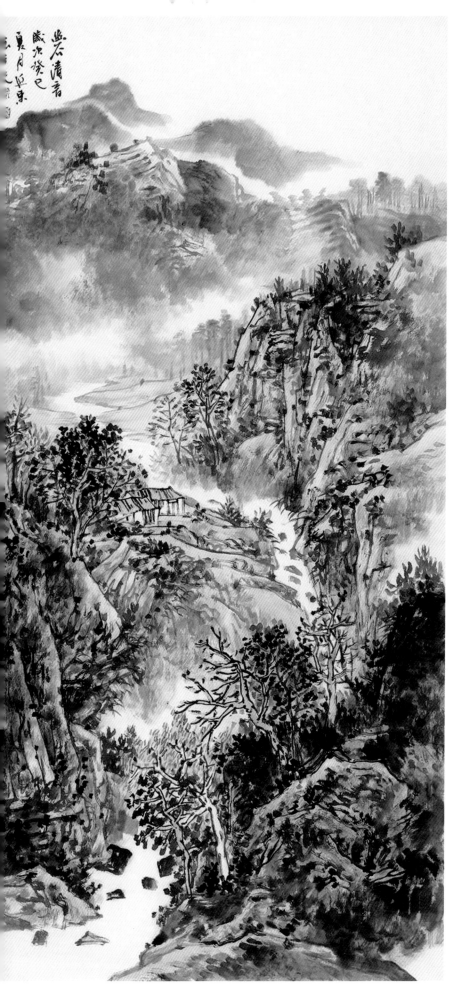

U0050343

國畫入門寶典

廣勝 編著

● 27 種中國畫基礎繪畫技法，51 種花鳥畫繪畫技法，17 種山水畫繪畫技法，6 種人物畫繪畫技法

● 53 個案例，配以繪製過程詳解，零基礎上手，一看就懂，一學就會

北星圖書事業股份有限公司
NORTH STAR BOOKS CO., LTD.

國家圖書館出版品預行編目(CIP)資料

國畫入門寶典 / 王廣勝編著. -- 新北市：北星
圖書, 2015.08
　　面；　公分
　ISBN 978-986-6399-18-3（平裝）

　1.中國畫 2.繪畫技法

944　　　　　　　　　　　　　104011538

國畫入門寶典

編　　著 / 王廣勝
發 行 人 / 陳偉祥
發　　行 / 北星圖書事業股份有限公司
地　　址 / 新北市永和區中正路458號B1
電　　話 / 886-2-29229000
傳　　真 / 886-2-29229041
網　　址 / www.nsbooks.com.tw
e - m a i l / nsbook@nsbooks.com.tw
劃撥帳戶 / 北星文化事業有限公司
劃撥帳號 / 50042987
製版印刷 / 森達製版有限公司
出 版 日 / 2015年8月
I S B N / 978-986-6399-18-3
定　　價 / 550元

目錄

第 9 章 寫意山水 250

第 10 章 寫意人物 267

中國畫理論

1.1 走進中國寫意畫

用簡練的筆墨描繪事物即是中國寫意畫。寫意作品通常使用生宣紙作為載體予以呈現，縱筆揮灑，墨彩飛揚，寫意畫較工筆畫在表現力上更能體現所描繪景物的神韻，寫意畫的一個重要特點就是作者可以藉助畫面抒發情感。

寫意畫在中國五千年的民族美術史上留下了璀璨的一頁。中國歷代文人墨客都極力推崇寫意畫的藝術形式，並不斷進行大膽實踐，「寫意」不但成為中國畫的一種創作風格，而且成為了中國畫中的一種藝術觀念。藝術的發展、創造需要遵循藝術發展規律，即寫意畫就是以中國傳統文化中的精髓和靈魂——中國書法為中心的。

寫意畫的藝術形式融詩、書畫、印為一體。特別要提到揚州八怪之一的李鱓，他創作寫意畫的時候尤為喜歡在畫上作題跋，長長短短，錯落有致，使畫面更加充實，也使氣韻更加酣暢。葛金在《愛日吟廬書畫錄》中寫道：「畫不足而題足之，畫無聲而詩聲之，互相為用」，既反映了李鱓的繪畫，也體現了寫意畫的基本特點。近代吳昌碩、齊白石也是兼此四絕的藝術大家。畫寫意畫最重要的是要追求神似，古代著名畫家董其昌有論：「畫山水唯寫意水墨最妙。何也？形質畢肖，則無氣韻；彩色異具，則無筆法。」明代徐渭題畫時也談到：「不求形似求生韻，根撥皆吾五指栽。」

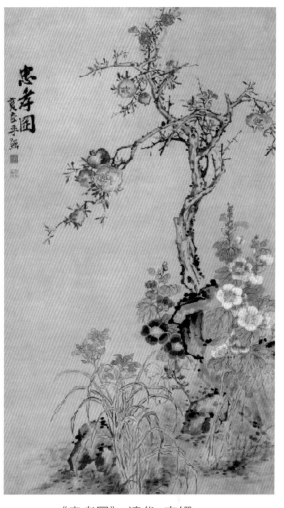

《忠孝圖》 清代 李鱓

1.2 寫意畫的發展

寫意畫在長期的藝術實踐中逐步形成，古時文人墨客參與繪畫，對寫意畫的形成和發展起了推動作用。如唐代王維詩、畫俱佳，被後人稱其畫為「畫中有詩，詩中有畫」，他「一變勾斫之法」，創造了「水墨淡，筆意清潤」的破墨山水。董其昌尊稱他為「文人畫」之祖。五代時期的徐熙先用墨色寫花的枝葉蕊萼，然後略施淡彩，開創了徐體「落墨法」；然後有了宋代文同興的「四君子」畫風，明代的林良開創了「院體」寫意新格，明代沈周善用濃墨淺色，陳白陽重寫實的水墨淡彩，徐青藤更是奇肆狂放求生韻。經過許多文人的藝術實踐，寫意畫逐步進入了全盛時期。近代八大山人、石濤、吳昌碩、齊白石更是將寫意畫發揚光大，寫意畫現在已成為中國畫中影響最大、流傳最廣的畫法。

《花蝶草蟲十開》 明代 杜大成

1.3 寫意畫的特點

以形寫神、以神寫意

　　從古到今，中國畫中都以「形」為主題而進行不斷的實踐創作。在繪畫的啟蒙階段，繪畫者由於造型能力較差，所繪製的形是簡單而笨拙的，似是而非，可以說是「以意表形」。隨著不斷實踐練習，積累繪畫經驗，形的表現大大提高，進入了「以形寫形」的階段。隨著時代的發展，精神文化層次的提高，畫家們開始覺得形似不能滿足藝術需要，逐漸認識到了「神似」的重要性。於是畫家們開始追求在造型上表現出對象的內在本質、精神面貌和性格特徵，這樣才算真正達到繪畫的目的。

《寫生珍禽圖》 五代 黃荃

《瀟湘竹石圖》 宋代 蘇軾

骨法用筆、以書入畫

　　謝赫所創立的謝赫六法中，「骨法用筆」是第二位，與「氣韻生動」是六法中最重要的兩個觀念。「骨法」就是指所描繪物體的形神結構，而「用筆」則是指繪畫中的用筆方法、用筆技巧和藝術表現。唐代張彥遠在《論畫六法》中提出「骨氣形似皆本立意而歸乎用筆」，此文體現了「骨氣用筆」的內涵十分豐富，繪畫不但要表現出對象的基本結構和神韻，還要體現出畫家的主觀感情和藝術創造。在寫意畫中，筆墨通常具有獨立的審美價值，意指特殊的用筆方法所產生的形式美，也稱為筆墨情趣。

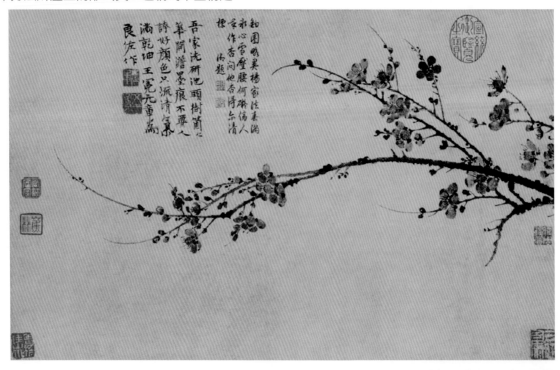

《墨梅圖》 元代 王冕

追求意境、緣物寄情

中國的寫意畫，自元代尚意以來就以追求意境美為首位，畫家的文學修養與畫面層次息息相關，於是就有了「詩中有畫，畫中有詩」的格局，它不僅成為中國寫意畫雅俗、優劣和文野之分，而且成為衡量畫家藝術修養高低的重要標準。

意境的體現，不但源自於畫家對表現事物的深入研究，而且畫家主體情思的積極活動也尤為重要。觸景生情須外師造化，在畫家審美心理因素的驅動下，發揮「中得心源」的創作過程，達到借景抒情的目的。作為評鑑寫意畫的標準，首先注重人品，中國自古就有知人論畫的傳統，所謂「人品不高，落筆無法」，「人品即畫品」，畫家的人格修養、情操品位是畫面內涵的主導，意境的層次體現也是畫者人品高低的真實寫照。王冕畫梅：「不要人誇顏色好，只留清氣滿乾坤」。借梅之高潔標榜自身之品格修養。鄭板橋畫竹：「衙齋臥聽蕭蕭竹，疑是民間疾苦聲。」齊白石的作品「蛙聲十里出山泉」，沒有畫青蛙，只畫了幾隻蝌蚪，但十里蛙聲如在耳邊響起。這些著名的作品如果沒有人文內涵的體現，格調也不會如此高雅。

1.4 寫意畫的分類

所謂寫意，即「以意寫之」，用粗放、簡練的筆墨畫出對象的形神，「意」在隨意、創意、意境。寫意分大寫意、小寫意與兼工帶寫。

大寫意：手法粗放而簡練，以草書入畫，不拘泥於形似；表現中國人獨特的造形觀和境界觀。在技巧上體現以書法線條配合用筆，以簡逸的表現手法來表現對象，作畫時注重用線的書法味和墨色的多變性，首重趣味。

小寫意：相對於大寫意而言，小寫意略細膩一些。更傾向於水墨畫法寫物象之實，上接元人墨花墨禽的傳統。

兼工帶寫：在同一幅畫面上，以不同的手法去表現，主體採用粗狂簡練的寫意手法，點綴部分使用工筆畫法。

大寫意

小寫意

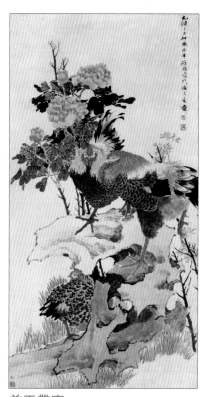

兼工帶寫

1.5 如何鑑賞畫作

欣賞一幅中國寫意畫，對一般人來說常常將能否「看懂」作為評判標準。這樣的欣賞步驟一般是：畫面中畫的是什麼，像不像，這幅畫表達的寓意，回答出來了就認為是懂了，回答不出來，便是看不懂。這種鑑賞的方法像是「講故事」，鑑賞畫面需藉助「文學性」的幫助。

用專業的視角來欣賞，看一幅畫主要看畫面的整體氣勢，用中國畫術語來說就是先體會其「神韻」，或者「神似」，再體會筆墨情趣，構圖、著色、筆力等。最後再看像不像或「形似」。這種抓「神韻」的欣賞方法才是抓住了畫的實質，因為「神韻」是一種高層次的藝術審美享受，常常是中國畫家們追求的目標。

掌握瞭解中國古代品評繪畫的基本原則——「六法」對欣賞中國畫是很有必要的。「六法」是南北朝時期著名人物畫家和美術理論家謝赫提出來的，謝赫擅長肖像畫和仕女畫，根據史料記載，他訓練有敏銳的觀察力和深厚的默寫功夫，但是，他在中國畫史上的地位源自於他在理論方面的貢獻，他的著作《古畫品錄》，初步奠定了中國畫理論的完整體系，提出了品畫的藝術標準——「六法論」。

「六法論」包括氣韻生動、骨法用筆、應物象形、隨類賦彩、經營位置、傳移模寫六個方面。

氣韻生動：氣韻就是畫面形象的精神氣質，也就是以前東晉人物畫家顧愷之稱為的「神」。氣韻生動就是指畫面形象的精神氣質生動活潑，活靈活現，鮮明突出，也就是「形神兼備」。

骨法用筆：骨法原指人物的外形特點，後來泛指一切描繪對象的輪廓。用筆，就是中國畫特有的筆墨技法。骨法用筆總的來講，就是指如何用筆墨技法恰當地把對象的形狀和質感畫出來。如果我們把氣韻生動理解為「神」，那麼也就可以簡單地把骨法用筆理解為「形」了。

應物象形：就是畫家在描繪對象時，要順應事物的本來面貌，用造型手段把它表現出來。

隨類賦彩：則是指色彩的應用了，指根據不同的描繪對象、時間、地點，施用不同的色彩。

經營位置：則是指構圖。經營是指構圖的設計方法，是根據畫面的需要，安排形象，即通常所說的謀篇佈局，來體現作品的整體效果。中國畫也是歷來重視構圖的，它要講究賓主、呼應、虛實、繁簡、疏密、藏露、參差等種種關係。

傳移模寫：就是指寫生和臨摹。對真人真物進行寫生，對古代作品進行臨摹，這是一種學習自然和繼承傳統的學習方法。

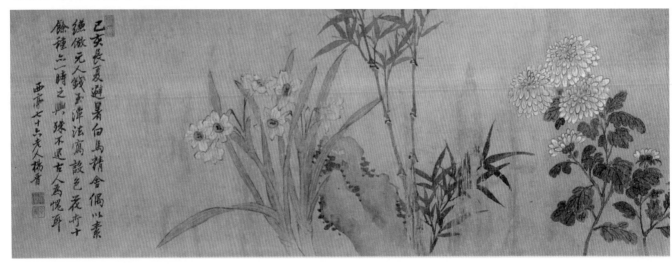

《花鳥卷》局部 清代 楊晉

1.6 名作賞析

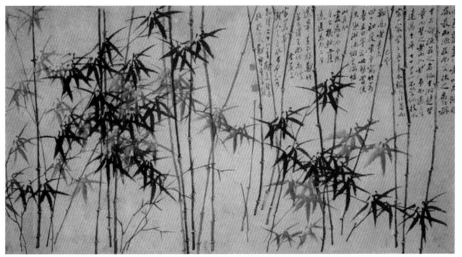

《墨竹圖》清代 鄭燮

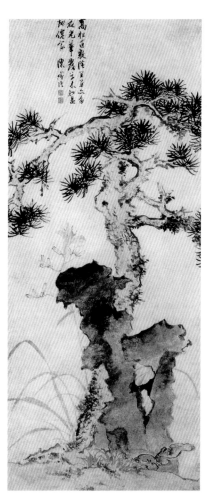

《松石萱花圖》明代 陳淳

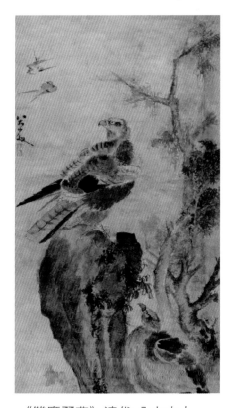

《雙鷹翠燕》清代 八大山人

《玉堂富貴圖》五代 徐熙

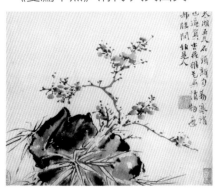

《墨筆花卉冊》明代 徐渭

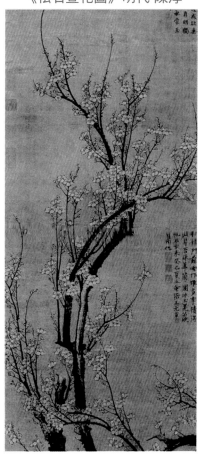

《南枝早春圖》元代 王冕

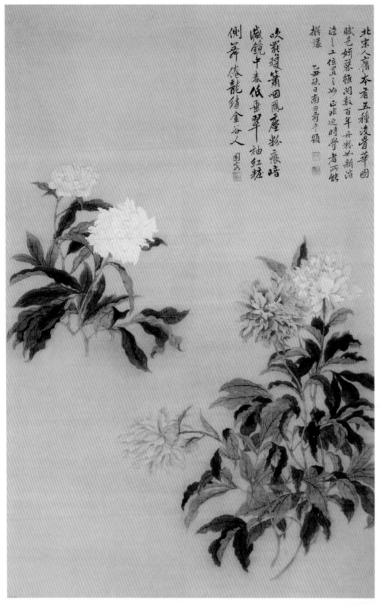

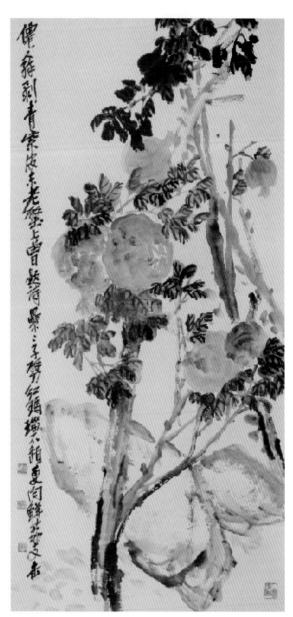

《牡丹圖》清代 惲壽平

《石榴》清代 吳昌碩

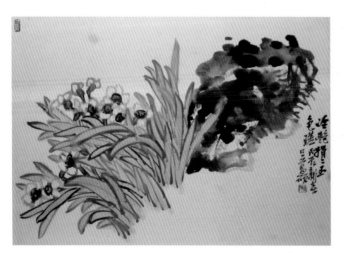

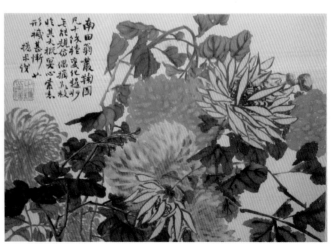

《花卉冊》清代 吳昌碩

《花卉冊》清代 趙之謙

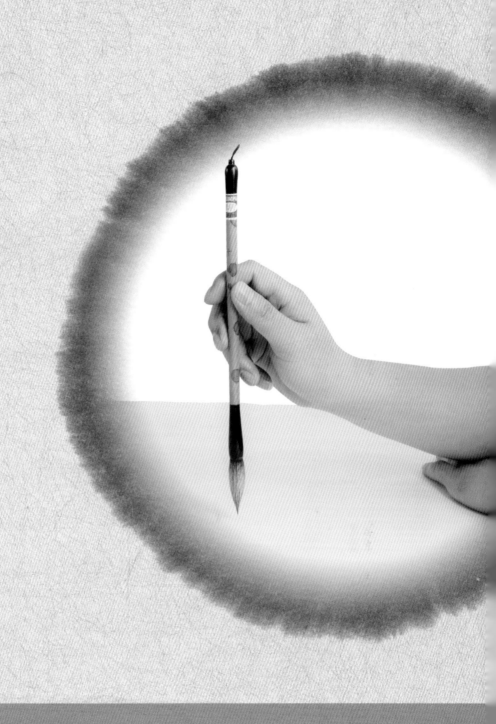

第**2**章

中國畫工具

- ○ 毛筆
- ○ 墨
- ○ 紙
- ○ 硯台
- ○ 顏料
- ○ 紙鎮
- ○ 梅花盤
- ○ 筆架
- ○ 筆洗

2.1 毛筆

毛筆起源於公元前1600年-1066年，是文房四寶之一。毛筆屬湖州產的湖筆較為著名。

毛筆的品種較多，就原料和特點來看，可以分為軟毫、硬毫和兼毫三大類。軟毫的原料是山羊和野黃羊的毛，統稱羊毫，寫起字來柔軟圓潤。硬毫的原料是黃鼠狼尾巴上的毛和山兔毛，統稱狼毫，它們彈性強。兼毫是軟硬兩種毛按比例搭配在一起。毛筆是繪製中國畫最重要的工具之一，對毛筆特性的瞭解程度會直接影響到中國畫學習的深度。

繪製寫意畫，選用毛筆時，要瞭解不同的毛筆所具有的特性和用途。在學習的初級階段，選用羊毫、狼毫、兼毫、勾線筆進行繪畫較為常見和實用。

羊毫筆
羊毫筆的筆頭是用山羊毛製成的，筆頭比較柔軟，吸墨量大，適於表現圓渾厚實的點畫，比狼毫筆經久耐用，其中以湖筆為多，常見的有大楷筆、京筆（或稱提筆）、聯鋒、屏鋒、頂鋒、蓋鋒、條幅、玉筍、玉蘭蕊和京楂等。

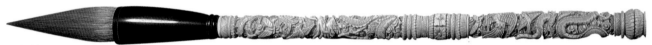

兼毫筆
用幾種細毛混合在一起製成的毛筆，通常稱兼毫筆。常見的品種有羊狼兼毫、羊紫兼毫，如五紫五羊、七紫三羊等。此種筆兼具了幾種細毛筆的長處，剛柔適中，價格也適中，為書畫家常用。種類有調和式和心被式。

狼毫筆
以東北產的黃鼠狼尾為佳，稱「北狼毫」、「關東遼尾」。狼毫的筆力勁挺，宜書宜畫，但不如羊毫筆耐用，價格也比羊毫貴。常見的品種有蘭竹、寫意、山水、花卉、葉筋、衣紋、紅豆、小精工、鹿狼毫（由狼毫和鹿毫製成）、豹狼毫（由狼毫和豹毛製成）、特製長鋒狼毫及超品長鋒狼毫等。

勾線筆
勾線筆，筆鋒較長，筆肚較瘦，是毛筆中的一種，多為狼毫。

在購買毛筆的時候，注意收藏與使用毛筆的目的及選擇方法既有相同之處，又有不同之點。毛筆質量的優劣取決於製作毛筆的質量標準和要求，以及書畫創作的實際需要，檢查、驗證和識別毛筆的規格、型號、材質、工藝等指標是否符合標準和要求，以便更準確地選擇和使用毛筆。幾千年來，古人對選擇使用毛筆總結出了四點經驗，即明代陳繼儒在《妮古錄》所說，筆有四德：尖、齊、圓、健。《文房肆考圖說》釋其義：「尖者，筆頭尖細也。齊者，於齒間輕緩咬開，將指甲撤之使扁排開，內外之毛一齊而無長短也。圓者，周身圓飽湛，如新出土之筍，絕無低陷凹凸之處也。健者，於指上打圈子，絕不澀滯也」。所謂「尖」是指筆頭入墨毫聚攏時筆鋒或鋒穎尖銳而不禿鈍，即鋒穎尖銳，角棱易出；所謂「齊」是指筆頭捏扁後其鋒穎或筆鋒頂端毫毛整齊而無長短參差，即筆鋒平整，萬毫齊力；所謂「圓」是指筆頭入墨後飽滿圓潤且呈圓錐狀，無扁瘦之態，即毫毛充足，身強力壯；所謂「健」是指筆毫富有彈性，筆鋒開後易於收攏，彎後易於復直，即腹腰堅挺，抽拔自如。此外，毛筆的鑑別和選用還應注意以下幾個問題。

1.要注意鑑別毫毛的真假。
2.要注意鑑別鋒穎的優劣。
3.要注意是否管直、心圓、頭正、毛勻。
4.要注意選擇與使用的適當。

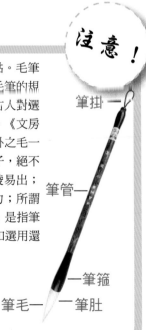

筆掛

筆管

筆箍

筆毛 筆肚

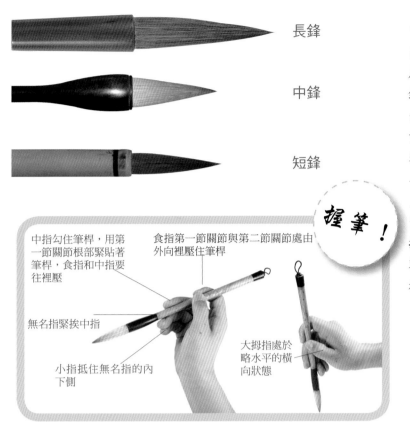

長鋒

中鋒

短鋒

握筆！

中指勾住筆桿，用第一節關節根部緊貼著筆桿，食指和中指要往裡壓

食指第一節關節與第二節關節處由外向裡壓住筆桿

無名指緊挨中指

小指抵住無名指的內下側

大拇指處於略水平的橫向狀態

　　毛筆以其筆鋒的長短可分為長鋒、中鋒和短鋒筆，性能各異。長鋒容易畫出婀娜多姿的線條，短鋒落紙筆墨凝重厚實，中鋒則兼而有之，畫山水以用中鋒為宜。根據筆鋒的大小不同，毛筆又分為小、中、大等型號。畫山水時各種型號都要準備一支，一般「小山水」小狼毫、「大山水」大狼毫，各備一支，羊毫筆「小白雲」、「大白雲」各備一支，再有一支更大的羊毫就可以了。新筆筆鋒多尖銳，只適於畫細線，皴、擦、點擢用舊筆效果更好。有的畫家喜歡用禿筆作畫，所畫的點、線別有蒼勁樸拙之美。

2.2 墨

　　繪製寫意畫常用到的製墨原料有油煙和松煙兩種，製成的墨稱油煙墨和松煙墨。松煙墨黑而無光，多用於畫翎毛及人物的毛髮，山水畫不宜用。挑選墨首先看其色，墨色發紫光的最好，黑色次之，青色又次之，呈灰色的劣墨不能用；油煙墨為桐油煙製成，墨色黑而有光澤，能顯出墨色濃淡的細緻變化，宜畫山水畫；研磨的時候要學會聽音，好墨彈擊時其聲音清響，研磨時聲音細膩，劣質的墨聲音重滯，研磨時有粗糙響聲。磨墨要用清水，用力均勻，按順時針方向轉慢磨，直到墨汁稠濃為止。作畫用墨要新鮮現磨，存放過久的墨稱為宿墨，宿墨中有濃縮後的墨渣。

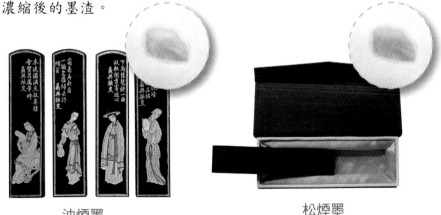

油煙墨

松煙墨

墨汁

油煙墨由桐油煙製成，墨色黑而有光澤，能表現出墨色濃淡的細緻變化，宜畫山水畫。「堅而有光，黝而能潤，舐筆不膠，入紙不暈」這是歷來對油煙墨總結的特點。與松煙墨對比，較松煙墨稍亮。

松煙墨黑而無光，多用於畫翎毛及人物的毛髮，山水畫不宜使用。松煙墨黑而無光，在國畫繪製中，松煙墨易使畫面顯髒，所以較少用到。

現在北京、天津等地生產的書畫墨汁（如一得閣），使用方便，已為許多書畫家所用，但墨汁中膠重，最好略加清水，再用墨錠研勻使用，墨色更佳。

2.3 紙

　　中國畫在唐宋時代多用絹，到了元代以後才大量使用紙作畫。中國畫用的紙與其他畫種用的紙不同，它是用青檀樹作為主要原料製作的宣紙，宣紙產於安徽涇縣，古屬宣州，故稱宣紙。宣紙又分為生宣、熟宣和半生熟宣。

生宣紙

熟宣紙

生宣紙是沒有經過礬水加工的，特點是吸水性和滲水性強，遇水即化開，易產生豐富的墨韻變化，能收到水暈墨章、渾厚天成的藝術效果，多用於寫意山水畫。

熟宣紙是用礬水加工過的，水墨不易滲透，遇水化不開，但和其他紙張的效果也不一樣；可在紙上細緻的描繪，也可反覆渲染上色，適於畫青綠重彩的工筆山水。

半生熟宣紙

注意！

1.防潮，宣紙的原料是檀皮和燎草，生宣的特點是吸水性比較強，因此要用防潮紙包緊，放在書房或房間裡比較高的地方。
2.防蟲方面，為了保存得穩妥些，可放一兩粒樟腦丸。

畫山水一般用半生半熟的宣紙。半生熟宣紙遇水慢慢化開，既有墨韻變化，又不過分滲透，皴、擦、點、染都易掌握，可以表現豐富的筆情墨趣。可以代替宣紙作畫的紙還有東北的高麗紙、四川的夾江宣紙、江西的六吉紙等，其性能接近於半生半熟的宣紙。

2.4 硯台

　　硯台一直都是書畫工具中比較重要的一部分。我國最有名的硯是歙硯和端硯。歙硯產於安徽歙縣，端硯產於廣東肇慶市。選擇硯台主要看石料質地，要細膩濕潤，易於發墨，不吸水。硯台使用後要即時清洗乾淨，保持清潔，切忌曝曬、火烤。硯的優劣，對墨色有很大的影響，最理想的是廣東肇慶出產的端溪硯或安徽的硯，都是石堅而細潤，發墨快，墨也磨得細，且能蓄墨，久不易乾。

硯台

研磨方法

其一，平時儲水：硯也需要滋潤，平時需要每日換清水儲之，硯池不宜缺水，以前的人叫做「養硯」。其二，用後刷洗：硯石使用之後，必須將餘墨洗去，不可使之凝於硯上。其三，洗的時侯可以用絲瓜瓤等物助之，但不可以堅硬之物用力擦拭，以免損害光滑的硯面。其四，新墨輕磨：新墨棱角分明，若用力磨易損傷硯面。其五，研墨之後，須將墨取出，不要放在硯中，否則墨與硯膠黏難脫，易損硯面。若不小心黏住了，可先用清水潤之，將墨在原處旋轉，待其鬆脫後再取出。

2.5 顏料

　　我國的繪畫發展到唐代，以重彩設色為主流，自從宋代水墨畫盛行以來，在文人淡雅的趨勢下，色彩的運用有逐漸衰退的傾向；然而習畫者應該對傳統的繪畫顏料有所認識。

　　傳統的顏料有兩大類，即植物性顏料與礦物性顏料：礦物性顏料從礦石中提煉出，色彩厚重，覆蓋性強，常用的有如下幾種。

花青
膠製，用冷水溫水皆可調，畫工筆畫最好當時研泡。花青與藤黃調成草綠，與胭脂或曙紅調成紫色，與墨調和叫「花青墨」（墨綠色）。

藤黃
有毒，勿入口，用冷水調用，不可用開水泡，開水泡易成泥，亦可研用。新泡色鮮，久泡變暗，夏天易黴。與墨調成橄欖綠，與洋紅或胭脂可調成各種橙色，與赭石調成檀色，與朱標調也可調出各種橙色。

胭脂
膠製，用清水調用。新泡色鮮，久泡色暗，在寫意畫中有人也常用這種久泡的胭脂。胭脂與洋紅、朱標都可調成各種紅色系的色相。胭脂調墨成濃重的胭脂，有時用以點花心。胭脂調赭石成赭色胭脂，有時用以畫春天的芽苞。

赭石
膠製，用水調用。赭石調墨叫赭墨，赭石有時也調花青或草綠，前者用於畫遠山，後者用於畫老葉子。調時不要過多地在色碟裡攪拌，以防變灰。

石綠
有多種製品，一種是加膠製成錠的叫「石綠墨」，可以研用。一種是不加膠的粉末，用時加膠。石綠根據細度分為頭綠、二綠、三綠、四綠。頭綠最粗最綠，依次漸細漸淡。石綠和水色中的草綠常常結合使用，都是用套色法（用法有兩種，一種是用草綠打底，乾後罩石綠，另一種是石綠平塗，乾後再在上面畫或染草綠）。石綠用過後，要出膠晾乾收存，出膠是用開水沏石綠，沉澱後，把水倒掉，膠就沒有了。

石青
性能與使用方法大致和石綠相同。石青也分頭青、二青、三青、四青等幾種。越是顆粒粗的越難用。例如，用頭青或二青所染的磁青底子，就很難上均勻。根據經驗，上石青（特別是頭青）要多上幾遍，待第一遍乾後，再上第二遍。用筆忌重複，力求均勻才好。

硃砂
有的製成朱墨（錠），可直接研用。有的製成粉末，要加膠使用。用法大致與石青、石綠同。硃砂不能調石青、石綠。除了畫山水點苔點葉，有時調墨使用，或者蘸較重的胭脂使用外，一般不調水色。

白粉
主要是鋅白，也有「蛤粉」。以前用鉛粉，因為它不穩定，容易變黑，已被淘汰。鋅白都是加膠製成的，可直接使用。白粉可以與各種水色調用。也可以單獨罩染。「蛤粉」非常穩定，不易買到。使用方法與石青、石綠同。

朱標
膠製，加水泡後使用。它雖有石色性質，但經常與胭脂、洋紅、藤黃等水色調和使用。朱標調墨，是一種很厚重的赭色（偏亮），也很好用。

植物性顏料

礦物性顏料

現在銷售的顏料一般為管裝和顏料塊，也有顏料粉的。在顏料使用後如何保存上，保存方法也不太相同。
管裝顏料為膏狀，水分、膠油比重較大，用後儲存時，應將瓶蓋擰緊，將瓶口朝上，防止長時間放置，而出現漏膠現象。而塊狀、粉狀顏料通常為玻璃瓶裝，不用時，應放置在通風乾燥處，防止受潮而變質。

注意！

2.6 紙鎮

　　紙鎮，即指寫字作畫時用以壓紙的東西，常見的多為長方條形，因故也稱作鎮尺、壓尺。最初的紙鎮是沒有固定形狀的。紙鎮的起源是由於古代文人時常會把小型的青銅器、玉器放在案頭上把玩欣賞，因為它們都有一定的重量，所以人們在玩賞的同時，也會用來壓紙或者是壓書，久而久之，就發展成為一種文房用具——紙鎮。

紙鎮

2.7 梅花盤

梅花盤，就是調和顏色的容器，是常見的繪畫工具，也是不可缺少的文房用具。其形狀通常為圓形，但也有方形或其他不規則形狀。質地以陶瓷類較多，木質、石質的屬高級製品，不常見，而塑膠梅花盤通常為初學者或業餘人士使用，造價比較低廉。

梅花盤

2.8 筆架

筆架也稱筆格、筆擱，即架筆之物也，為文房常用器具之一。在構思或暫息時用來置筆，以免毛筆圓轉污損他物，為古人書案上最不可缺少的文具。

筆架的材質一般為瓷、木、紫砂、銅、鐵、玉、象牙、水晶等多種。其中實用性的筆架以瓷、銅、鐵最為常見，觀賞性的則以玉筆架最為典型。

臥式

立式

2.9 筆洗

筆洗是文房四寶筆、墨、紙、硯之外的一種文房用具，是用來盛水洗筆的器皿，以形制乖巧、種類繁多、雅緻精美而廣受青睞，傳世的筆洗中，有很多是藝術珍品。

筆洗的形制以缽盂為其基本形，其他的還有長方洗、下環洗等。各種筆洗不但造型豐富多彩，情趣盎然，而且工藝精湛，形象逼真，作為文案小品，不但實用，更可以怡情養性，陶冶情操。

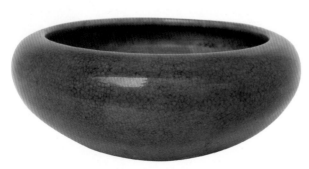
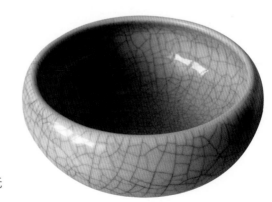

筆洗

第 **3** 章

中國畫技法

○ 筆法

○ 墨法

○ 色法

○ 基本繪製技法

○ 構圖

○ 題款

3.1 筆法

　　筆法，是運用毛筆的方法，包括執筆法、筆鋒的運用和各種用筆的技法。執筆法和筆鋒的運用只談用筆，而各種用筆的技法，則追求筆中有墨，墨中有筆。筆、墨、水三者是魚與水的關係，不蘸水、不蘸墨的淨筆不會出形，純水、純墨不用筆也難上畫面，潑墨、潑彩也要用筆因勢產生。這裡只是為了講述方便，才將筆法與墨法分開介紹。「以線造形」是中國畫的基本原則，所以，國畫的筆法主要體現在線的運用上。國畫常常利用毛筆線條的粗細、長短、乾濕、濃淡、剛柔、疏密等變化，來表現物象的形神和畫面的節奏韻律。毛筆的筆頭分三段，最尖的部分是筆尖，中部是筆腹，與筆管相接處為筆根。筆鋒有中鋒、側鋒、順鋒、逆鋒的區別。

常見筆法

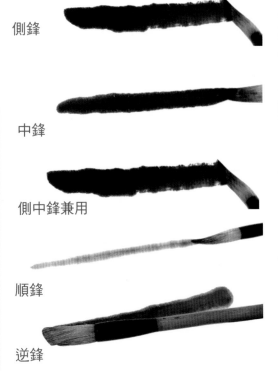

側鋒

側鋒運筆需將筆傾斜，使筆鋒在墨線的邊緣，筆鋒與紙面形成一定的角度，用力不均勻，時快、時慢、時輕、時重，其效果毛、澀變化豐富。由於側鋒運筆是使用毛筆的側部，故可以畫出粗壯的筆觸，此法多用於山石的皴擦。

中鋒

中鋒用筆要執筆端正，筆鋒在墨線的中間，用筆的力量要均勻，筆鋒垂直於紙面，進而畫出筆墨流暢的線條，其效果圓渾穩重。多用於畫物體的外輪廓線。

側中鋒兼用

側中鋒兼用筆，則是側鋒、中鋒兼而有之。

順鋒

順鋒運筆採用拖筆運行的方式，畫出的線條輕快流暢、靈秀活潑。

逆鋒

逆鋒運筆，筆管向右前方傾倒，行筆時鋒尖逆勢推進，使筆鋒散開，這種筆觸蒼勁生辣，可用於勾勒和皴擦。

筆法原理

所謂「平」，是指運筆時用力平均，起訖分明，筆筆送到，既不柔弱，也不挑剔輕浮，要「如錐畫沙」。

平

所謂「重」即沉著而有重量，要如「高山墜石」，不能像「風吹落葉」，即古人說的「筆力能扛鼎」的意思。

重

所謂「留」，是指運筆要含蓄，要有回顧，不急不徐，不浮不滑，荒延狂野，要「如屋漏痕」。

留

所謂「圓」，是指行筆轉折處要圓而有力，不妄生圭角，要「如折釵股」。

圓

「變」，一是指用筆有變化，或用中鋒或用側鋒，要根據表現對象的不同而變化，二是指運筆要互相呼應，「意到筆不到，筆斷意不斷」。線的形式整體而言無非是粗、細、曲、直、剛、柔、輕、重的變化和對比。

變

3.2 墨法

墨法是畫國畫中最重要的技法之一。墨法離不開筆法、用水及色彩的配合。筆法取形，墨法取韻，筆法與墨法在藝術表現上相生相應。墨法的鮮活得力於用水，水墨結合才能出其意境；色墨混合則追求渾然一體的效果。墨法的發展和成熟始終以「取意」為目的。「運墨而五色俱」中的五色即焦、濃、重、淡、清，每一種墨色又有乾、濕的變化，這就是中國畫用墨的奇妙之處。

墨分五色

墨分五色更多地是談論墨色的深淺，常常指焦、濃、重、淡、清。焦墨是半乾的墨汁，烏黑而有光澤。濃墨是深黑的墨汁，加了水分而不顯光澤。重墨含水比濃墨多，色相稍淺。淡墨含水分較多，色相更淺。清墨只有極淡的墨跡，甚至全是水。

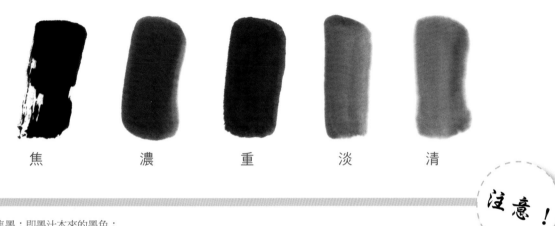

| 焦 | 濃 | 重 | 淡 | 清 |

注意！

焦墨：即墨汁本來的墨色；
濃墨：將筆全部浸入水中，不用刮去水分，直接用筆中保留的水分調和墨汁，調出來的墨為濃墨；
重墨：將筆全部浸入水中，提起筆時用筆輕輕在筆洗邊刮一下，用筆中保留的水分調和墨汁，調出來的墨為重墨；
淡墨：將筆全部浸入水中，不用刮去水分，直接用筆中保留的水分調和墨汁，這樣重複蘸兩次水調出來的墨為淡墨；
清墨：將筆全部浸入水中，不用刮去水分，直接用筆中保留的水分調和墨汁，這樣重複蘸三次水調出來的墨為清墨。

墨法技巧

墨色大致有焦、濃、重、淡、清之分，有枯潤之變，有破墨、積墨、潑墨、宿墨、膠墨之法。墨之韻味與節奏產生淡雅、沉厚、豐富、淋漓、滋潤等各種不同藝術趣味，並以此表現物象的某些形體與質感，意境與情趣。

墨法中最常用的是破墨法。由於生宣紙的淨化性與排斥性，水的含量及落筆的先後不同，可使濃淡之墨在交融或重疊時產生複雜的藝術趣味。

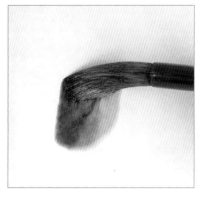 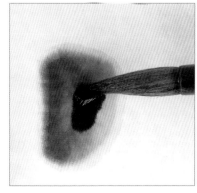

積墨 指各種不同墨色、不同筆觸的不斷交錯重疊而產生的特殊藝術效果，給人以渾樸、豐富、厚實之感。積累時每一層次的筆觸的覆疊，一般在前一層次的筆觸乾時才進行，而筆觸的相疊必須既具形式感又能表現物象。

潑墨 是指隨筆將多量的不勻之墨水揮潑於宣紙上的作畫方法。這種揮潑而成的筆痕、水痕，有一種自然感與力度，但有很大的偶然性與隨意性，是作者有意與無意的產物，容易出現既在情理之中又在意料之外的效果。

濃墨 描繪物象，落墨較重，可使畫面厚重有神。用濃墨要「薄」，即筆法靈活，只要乾、濕、深、淺變化有致，才能濃而不凝滯。

3.3 色法

　　國畫重視設色，所以，古代人把圖畫稱作「丹青」。丹是硃砂，青是藍靛，都是繪畫中常用的顏色。《晉書》中記載了顧愷之「尤善丹青，圖寫特妙」；杜甫贈畫馬名家曹霸的詩，題名為《丹青引》。可見「丹青」之名已為古人慣用。設色是古代畫技法，所以，謝赫把「隨類賦彩」列為「六法」之一。宋代以前的山水畫對設色都是十分講究的，文人畫興起後，提倡「意足不求顏色似」。下面介紹幾種典型的設色技法。

填色 填色法是先用較粗獷、活潑、流暢的線條及深淺不同的墨色，勾出對象的形象和質感，再運用平塗和暈染兩種方法染色。至於用乾筆還是濕筆，用中鋒還是側鋒，要根據各種不同的對象而定，重點是將對象的精神充分表現出來。要注意色彩的濃度，因為生宣填色在濕的時候，顏色較深，乾了以後，顏色就變淡了。

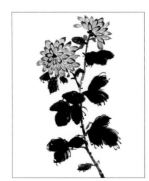

點彩 點彩法是用兼毫大白雲禿筆先蘸調好的淡色,再蘸濃色,依菊瓣結構自花蕊部分起筆並逐層點出。花瓣要有長短、曲直及顏色濃淡的變化。示範圖中的花瓣用了兩種點法,一種是直筆點入長短花瓣之間的組合,另一種是起筆鈎曲捲折,有粗細變化的點勾結合。筆頭含色飽滿,點入的花瓣才會潤澤。

 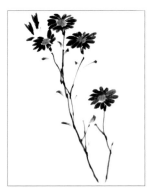 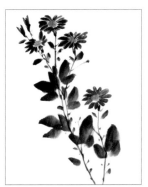

破彩 破彩法就是先用一種顏色畫出對象,再用另一種顏色來打破原來的色彩,從而產生色彩多變、相互滲透的效果。「破」主要有墨破色、色破墨、濃破淡、淡破濃。破彩法可使色彩自然滲透,將情感、創意、技法融為一體。

重彩 重彩法只能在熟絹熟紙上進行。先用淡墨勾出輪廓紅,再運用工筆畫的種種設色方法,一層層地把顏色染上去,最後用濃墨勾勒重點,點苔提神。

染色 染色法有淡彩染色,重彩暈染和烘染等,染色方法與用墨相近,力求物象的質感和空間變化。

3.4 基本繪製技法

　　所謂的基本技法就是在寫意畫中常用的也是必備的技法，在基本技法的基礎上，方可根據需要，創出自己的特殊表現技法。本節著重介紹中國寫意畫的基本技法，包括點染法、勾勒法、勾染法潑墨法，以及沒骨法，在認真學習並將其掌握之後能夠讓大家更加順利地進入寫意畫世界。

點
染
法

　　點染法是寫意花卉的主要表現技法之一，是指用毛筆蘸墨或顏色直接點染而成的畫法。此法的主要特點是落筆成形，一筆下去不能塗改，通過墨彩的乾濕濃淡變化，筆法的剛柔、輕重、頓挫等因素，既表現花卉的形態和質感，又傳達作者的情感。因此，作畫首先要意在筆先，對每一種花木的特徵要求默記在心，作畫時才能大膽落筆，一氣呵成。一氣呵成是指筆法的連貫性和氣勢的銜接。

點染　　　　　　　　　　　點　　　　　　　　　　　點簇

勾
勒
法

　　勾勒法也是寫意花鳥的常用技法，不同於工筆白描勾勒，要求意在筆先，筆無凝滯，一氣呵成。勾勒法線條變化大，筆隨意轉而不為形所拘；線條更加簡化、洗鍊、富有變化；忌板、刻、結、實等毛病；注重形象的大結構、姿態和表現整體感覺。另外，執筆要靈活，指、腕、肘交替互用。墨色的濃、淡、乾、濕與線條的虛實，比起工筆畫的勾勒會更加注意線條的虛交、虛接、氣交、氣接。除勾勒筆法外，還經常運用挑、剔、拖、捻、轉等筆法，使線條生動活化。

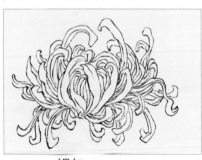

細勾　　　　　　　　　　　粗勾　　　　　　　　　　　率勾

勾
染
法

　　勾染法是勾染互用，多是先勾線，後點染或暈染。還可以運用工筆技法中的分染、罩染、接染、漬染、套染、烘染、襯染，以及托色、潑彩等技法。這種畫法又可稱作「兼工帶寫」。

細勾細染　　　　　　細勾粗染　　　　　　粗勾細染　　　　　　粗勾粗染

破墨法

大筆飽墨，隨筆皴刷，水墨淋漓，一遍畫成謂之潑墨。潑墨畫生動，有氣勢，最能形成墨色的氣韻。潑墨時也要注意筆法，注意行筆順序。用筆簡而整，筆簡意足，形在意中。落筆要大膽謹慎，如膽小、下筆猶豫不決，筆力有虧，墨彩必然無光，但也不能糊塗亂抹，筆法混亂。

畫潑墨花鳥，要善用破墨技法，即趁先畫的墨未乾時，再用濃墨或淡墨畫，通過滲化作用，使墨色變化，豐富自然。

濃破淡　　　　　淡破濃　　　　　乾破濕　　　　　濕破乾

沒骨法

國畫術語，直接用彩色作畫，不用墨筆立骨的技法叫做沒骨法。分山水沒骨和花鳥沒骨兩種，最初相傳由南朝張僧繇創始，而沒骨花鳥傳為北宋徐崇嗣所創，實應真正始於清代惲壽平。這種畫法打破了前代習用的「勾花點葉」法，以彩筆取代墨筆，直接揮灑抒發情感，從而產生了一種全新的時代風格。

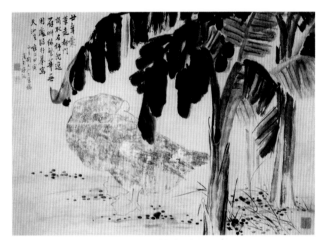

沒骨花鳥畫

3.5 構圖

構圖被稱為「章法」或經營位置。構圖受畫面效果、內容，以及作者的立意所支配，一般都是在苦心經營和反覆推敲下產生的。作者的創作意圖需要通過藝術形象的塑造來表現，而且還要將其畫在畫面上，予以位置上的妥善安排，以達到預期的目的。我們把這個創作過程叫作構圖。

要想在寫意花鳥畫創作中達到有意境、有詩意的藝術效果，就需要巧妙地運用構圖中的對立統一法則，諸如賓主、呼應、濃淡、縱橫、虛實、藏露、黑白、疏密、繁簡、動靜、欹正、開合、收放等形式美法則。

賓主：一張畫首先就要確定出主要的表達對象，以主體為重點，客體為輔助，主體一定要明確，客體只能作為陪襯。如果賓主交代得不明確，畫面就會混亂。

呼應：畫面上的物象要有呼應，沒有呼應畫面就會顯得孤立無味。

縱橫：畫面物象要有縱橫關係，縱橫得當，畫面才生動。縱橫是相對而言的，一般要避開直角相交。

疏密：畫面疏可走馬，密不透風，以疏顯密，以密襯疏。

黑白：畫面黑白對比要分明，以黑托白，以白顯黑，知白守黑，計白當黑。

虛實：畫面不但要注意實處，虛處更要處理得當，虛實相生，無畫處皆成妙境。

藏露：露者藏之，顯者隱之，猶抱琵琶半遮面，景越藏境越深。

經營位置與出枝

經營位置，就是物象在畫面上整體位置安排的構成，也就是大局，或者叫做「佈局」。佈局在花鳥畫的構圖中極為重要，如果佈局不當，無論怎樣描繪，都會破壞畫面的整體氣勢和主題思想的表達。因此，在佈局中，經營位置是首先要考慮的問題。在以花枝為主體的畫面上，出枝對確定構圖關係極為密切。主要枝幹確立，主體物擺好，佈局也就隨之而就。出枝，大致可分為三種形式，即上插式、下垂式和橫倚式。將這三種形式結合運用，可產生千變萬化的構圖形式。出枝佈局在花鳥畫構圖中極為重要，恰當與否是成功的關鍵。出枝的部位較多，但不是每個部位上的出枝都能獲得構圖上的美感。比如從紙四邊的中部出枝，太居中，難於佈局而且不美；若在紙的四角向對角出枝，則太偏，失去均衡，不穩定。這些部位一般都避開出枝。前人在長期實踐中總結出以三、七停的地方為出枝的最佳部位，既不居中而失去變化，又不過分偏側而失去平衡，有一種既變化又穩定的感覺。初學佈局，多從三、七停部位出枝入手，宜求平穩，熟練之後再求奇特走險，逐步掌握理中求奇的藝術處理。

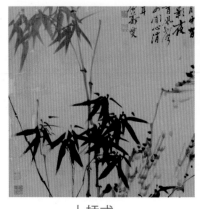

上插式　　　　　　　下垂式　　　　　　　橫倚式

虛與實

中國畫很講究虛實關係，虛實濃淡對表現物體的空間層次、賓主關係起著十分重要的作用。近處景物墨色濃重則實，遠處景物墨色清淡則虛。畫面虛虛實實、實實虛虛，如同音樂節奏一般韻味十足。寫意畫不似工筆的反覆潤染、調整，通常是一揮而就、一氣呵成。所以在寫意花鳥畫中，主體與客體的虛實關係應把握好，該實則實，該虛則虛，虛中有實，虛實相生，從而營造出層次豐富的畫面。

《富春山居圖》元代 黃公望

主體與客體

一幅畫無論大小都有一個突出的重點，這個重點部位的物體就是主體物。在以花卉為題材的畫面中，若有數個花頭的畫面，其中重點突出的幾個花頭為主體，其他花頭、花葉便是客體；以禽鳥為重點的畫面，禽鳥是主體，其他景物是客體。主體物是畫面最精彩的部位，應擺在引人注目的地方。在一般情況下，主體物應擺在畫幅中心略偏下、偏上或略偏左、偏右的位置上較為恰當，具體安排應根據題材內容的需要而定。花鳥畫不同於人物畫，主體物一般不置於畫面正中間，太正中顯得呆板，而且缺少變化，但也不宜過分偏於一邊或一角，太偏則會失去平衡。

《花鳥》清代 八大山人

佈白

佈白就是安排畫面的空白。傳統畫面的佈局總是要留出一定的空白。空的是畫面的虛處，也是畫面的組成部分，而不是空著的白紙。空白在某些方面起著與物象同等重要的作用，為此，在佈局中要認真對待。空白並非虛設，它是通過其他物象的提示而產生聯想，雖不著一筆墨色，但其中蘊含著許多內容：或天、地、水，或為煙、雲、霧。因此，空白為畫中有畫，也是畫外有畫。有的作品畫魚不畫水，但它通過魚在水中游動的動態聯想到水，不會使人感覺魚在空中。

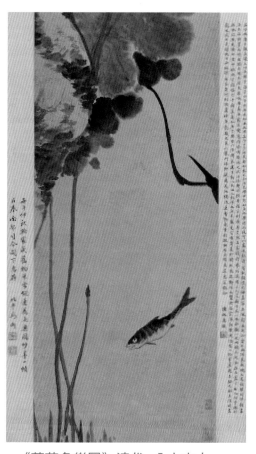

《蓮花魚樂圖》清代 八大山人

開合與呼應

構圖中的「開合」又叫「分合」。畫幅無論大小，一般都包括「開」與「合」兩部分。畫面上開與合的位置靈活多變，有的上開下合或下開上合。在花鳥畫構圖中，採用何種開合形式，要根據題材內容的需要和出枝的方位來安排出枝的位置。開合關係是通過作品的可見形象而產生的，呼應則是通過開合而產生的一種心理效果。如作品中的花與花、鳥與鳥之間顧盼呼應而產生的情感聯繫。因此處理好作品中的開合、呼應關係，能使作品情景交融、生動感人。

圓缺參差

一幅作品，無論是畫面的整體佈局，還是物體的具體形象都應有圓有缺，有參差錯落的變化。在花頭中，花瓣的組合太整齊、太規則會缺乏疏密變化。在繪製時，必須進行加工處理，使花瓣外形產生圓缺參差變化，但這種缺口不是落瓣殘缺，而是在組合時花瓣因轉折變化的疏密結合而形成大小、深淺不同的缺口，以破其呆板的造型。缺口大小、多少要適中，否則會有殘敗凋零的感覺。

《花卉圖冊》清代 任伯年

曲與直，粗與細

自然界的花木、枝幹有粗有細，有曲有直，有剛有柔；花卉的花頭有大有小，花葉有寬有窄，有長有短。這些不同的自然形態構成了自然之美。但這種美不是藝術美，它是不規律的自然組合，不能直接搬上畫面。畫面佈局需要作者根據主題的需要，按照自己的意趣來安排被畫對象的粗與細、曲與直的關係，使之形體多變而又和諧，使畫面產生粗細、曲直的節奏之美。若有兩枝入畫，則應一粗一細，一曲一直，一長一短較為恰當；若多枝入畫應有粗有細，有曲有直、粗細交錯、曲直互生，或前細後粗，或以細破粗，或以曲破直等，變化多樣。畫面的花頭也應有大有小，若兩個花頭入畫者，應一大一小，小者多為花蕾或將開卻未開的花朵。佈局的粗細、曲直都應從整體出發。粗與細、曲與直都是相對而言的。任何相對立的一方都不應該誇張過頭，應使大小曲直在畫面上變化多樣而又協調統一。

《秋風傲立圖》清代 鄭板橋

疏與密

佈局要有疏有密、有聚有散、有緊有鬆。前人用「疏可走馬、密不透風」來形容疏密、聚散的關係。疏與密兩者是相對而言的，所以兩者不可太懸殊。密處如果太密會顯得擁擠悶塞；疏處也不可鬆散，疏中也要適當有密。處理好疏與密、聚與散的對立關係，能使畫面平衡穩定、協調一致而富有節奏。

《石榴圖》五代 徐熙

3.6 題款

自從文人畫興起以來，詩、書、畫、印結合為一體，成為中國繪畫藝術的特色之一。而題款成為國畫作品中的重要組成部分，在創作構圖中就應考慮題款的位置。題款包括題、跋、款、印幾個部分。「題」是指畫的題目或與主題內容有關的詩詞、短語，以補畫的筆墨不足，或補畫的未盡之意。「跋」是指在畫上題記的跋語。跋語內容比較廣泛、自由，比如吟情詠景，借物抒懷，談其見解等。「款」是指題寫作者的姓名及作畫年月。「印」指印章，即姓名章或閒章。題款，有一定的體式和位置，題得好，位置得當，如點石成金，使畫面大增其色；若題得不當，弄巧成拙，破壞了畫面，難以忻拾，為此，題款需要認真對待。題款一般在畫面的空白處起著補充和均衡畫面的作用。

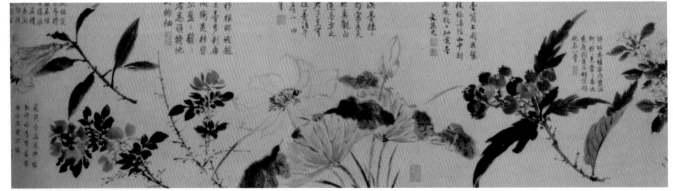

《百花圖》明代 周之冕

第 **4** 章

寫意蔬果

4.1 荔枝

荔枝是馳名世界的水果，其色、香、味、形俱佳，較為珍貴。荔枝由於果實營養豐富，所以荔枝鮮果及其乾製品常被作為補品食用。荔枝的原產地是中國，栽培歷史悠久，生態環境多樣，荔枝品種多，產量高，質量好。荔枝不僅在食用方面給人們帶來了享受，而且荔枝的文化更是源遠流長，在詩歌上有很多關於荔枝的描寫，形成了荔枝的文化。

從古至今，有關荔枝的詩歌數不勝數，很多詩人更是通過詩詞來讚美荔枝的魅力。東漢的著名文人王逸在他的《荔枝賦》中極讚荔枝之美，「修幹紛錯，綠葉蓁蓁，灼灼若朝霞之映日，離離若繁星之著天。皮似丹淡，膚如明，潤侔和璧，奇逾五黃。仰嘆麗表，俯嘗佳味，口含甘液，腹受芳氣。兼五滋而無常主，不知百和之所出；卓絕類而無稱，超眾果而獨貴。」可算是對荔枝推崇備至。明代的徐勃也寫有「盈盈荷瓣風前落，片片桃花雨後嬌。」的詩句來讚美荔枝。

荔枝是多年生果樹，其成熟的果實為圓形紫紅色，味道鮮美。由於荔枝中的「荔」字與「利」同音，所以在中國傳統繪畫中常以荔枝寓意吉利，還同時畫入公雞，喻「吉利」或「大吉大利」。

認識荔枝結構與用筆用色技巧

葉子：荔枝的葉片較小，繪製時宜選用中號羊毫筆調和石綠與淡墨，側鋒點畫出來，點畫時，用筆要自由、靈活一些。

果實：荔枝的果實呈橢圓形，繪製時點畫荔枝的形態需選用軟毫的羊毫筆，調和胭脂與曙紅，以中鋒偏側鋒碎點出其橢圓形果身。

表面上的點：荔枝的表面佈滿了細碎的小點，點畫時用中號羊毫筆調和曙紅，將筆立起來以中鋒去點綴。

荔枝分解繪製技巧

 果實　　畫荔枝的果實一般選用中號的羊毫毛筆，調曙紅與清水，以較淡的色調分幾筆畫出荔枝的外形（橢圓形），再用小號毛筆調胭脂與少許墨，畫荔枝表面的麻點，最後用濃墨中鋒畫果柄。

① 使用中號羊毫筆調和曙紅與胭脂，再加水調淡，中鋒用筆點畫荔枝。

② 逐漸向下點畫，荔枝的形態不宜過圓，點畫時用筆可自由一些，突出寫意之感。

③ 繪製荔枝一般先以較淡的色調點畫出荔枝的果形，再以重色調點綴其表面，這樣荔枝的色調會更具層次，追求寫意之感。

④ 使用羊毫筆調和曙紅與胭脂，加水調淡，墨色中加少許花青，在下方再點畫出一顆荔枝，以豐富畫面。

⑤ 以羊毫筆筆尖調和曙紅，色調不宜過濃，中鋒用筆再點畫一遍荔枝表面，讓荔枝顯得更加厚重。

⑥ 點畫完成後，待墨色稍乾，荔枝的色調融為一體，且層次更加厚重。

⑦ 緊接著使用中號羊毫筆蘸取曙紅調和，墨色要實，中鋒用筆點畫上方荔枝表面的小點。

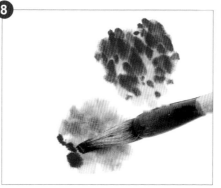

⑧ 接著點畫下方荔枝表面的小點，刻畫時用毛筆中鋒去戳點，小點可超出邊緣輪廓。

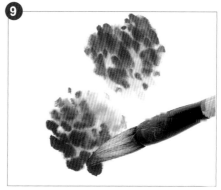

⑨ 點畫小點的時候暗面要多點，亮面要少點，突出荔枝明暗關係。點綴時要強調外輪廓，用筆需嚴謹。

點綴荔枝表面的小點是一道非常重要的程序，使用羊毫筆點畫時要將毛筆立起來，用力去戳點，這樣可以體現出荔枝表皮的硬度，突出其質感。點綴小點時可超出果形的邊緣，這樣既讓荔枝的形態更加生動自然，又可突出寫意之感。

注意！

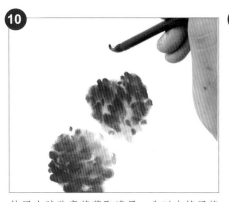

使用小號狼毫筆蘸取濃墨，先以中鋒用筆點出果柄頂部的位置。

順勢向下運筆，勾畫出果柄，連接荔枝。

接著勾畫出下方荔枝的果柄，注意透視關係的體現。

枝葉 荔枝的葉子較小，畫時用中號羊毫筆，先調淡墨，筆尖調些濃墨，成組畫出葉子。一筆盡量把墨用盡，這樣一組葉子的墨色就會很自然地出現濃淡乾濕的變化。趁半乾時勾葉脈，注意葉子的穿插組合及葉子的方向。

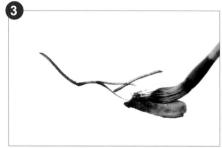

使用中號羊毫筆調和濃墨，中鋒用筆勾畫一條橫枝。

在枝頭添畫幾條分枝，筆中水分較少，運筆留鋒。

使用中號羊毫筆調和石綠與淡墨，側鋒用筆在枝頭點畫葉片。

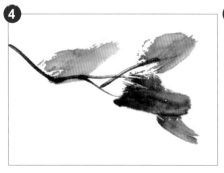

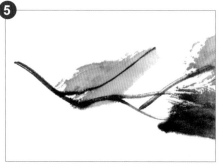

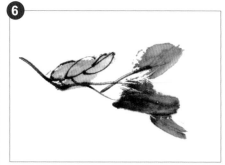

逐漸在枝頭點畫葉片，注意近端的葉片色實，遠端的葉片色虛。注意荔枝葉子較小，點畫時用較小的筆鋒點畫即可。

使用小號狼毫筆蘸取濃墨，中鋒用筆先勾畫葉片的主葉脈。

根據主葉脈的位置和形態，勾畫副葉脈，注意荔枝的副葉脈較為彎曲，勾畫時要依附於葉片的整體形態。

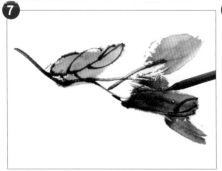

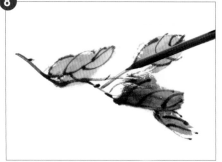

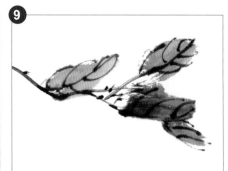

勾畫遠端葉片的葉脈之後，依次勾畫其他葉片的葉脈。注意葉片形態有所不同，葉脈的勾畫也相應的不同，如：下方的葉片只勾勒一側的葉脈表現葉片的翻轉。

在將所有葉片的葉脈勾畫完成之後，使用小號狼毫筆蘸取濃墨，在枝幹上點畫一些新芽，以豐富畫面。

完成荔枝一組葉片的繪製。

荔枝創作：碩果

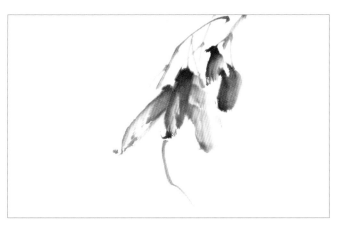

1.在繪製之前，要對畫面構圖有一個基本的構思，應對畫面中事物的位置安排做到心中有數。首先採取由上至下出枝的方式，以中號狼毫筆蘸淡墨勾畫出幾條枝幹，並以中號羊毫筆調和淡墨，筆尖蘸濃墨，在枝間點畫一些葉片豐富畫面。

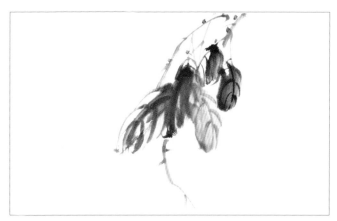

2.使用小號狼毫筆蘸取濃墨，中鋒用筆勾畫葉片的葉脈，並在枝條上點綴一些新芽，凸顯生機之感。

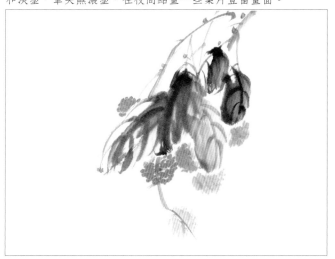

3.使用中號羊毫筆調和曙紅與胭脂，中鋒用筆在枝葉間點畫一些荔枝的果形，注意枝葉與果實之間的遮擋關係。

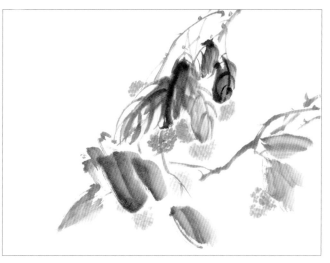

4.為豐富畫面構圖，增強畫面動勢，在畫面右側再勾一些微微上翹的枝條，並以濃淡墨色點綴一些較大的葉片，在葉片下方再點出幾顆色調較虛的荔枝，以色調的虛實凸顯整幅畫面的層次。

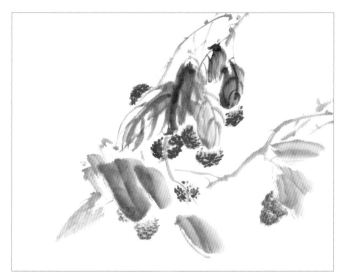

5.使用中號羊毫筆調和曙紅，中鋒點綴上半部分荔枝表面的小點，調和胭脂，點畫下方色調較淺的碩果表面上的小點，將上下兩組荔枝的色調區分開來。

6.使用小號狼毫筆調和淡墨，中鋒用筆勾畫近端較大葉片表面的葉脈，再以小筆蘸取濃墨，中鋒用筆勾畫荔枝的果柄，將荔枝果實連接在枝幹上。

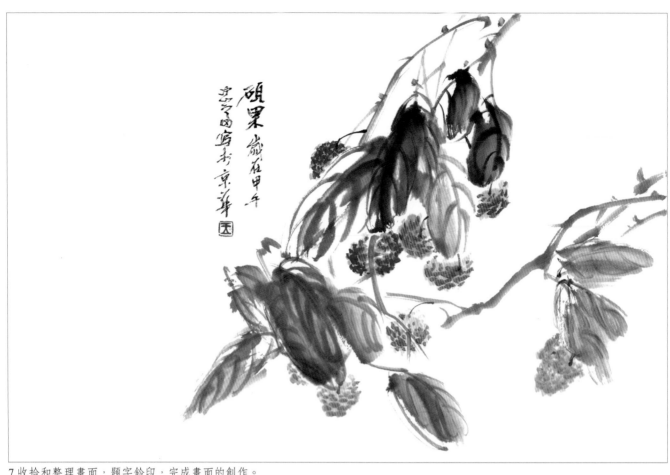

7.收拾和整理畫面，題字鈐印，完成畫面的創作。

4.2 桃子

桃子文化與畫桃子

中國神話中素有「福祿壽」三星之說，其中壽星指的是南極老人之星。傳統畫像中的壽星圖，畫面中的白鬚老翁除了襯托以鹿、鶴等來象徵長壽，手裡都會握著一顆豔麗豐滿的仙桃。在祝壽的習俗裡，「壽桃」也是寓意最好的禮品。可以看出，在有關於長壽的文化傳統中常常出現「桃」，這正是中國傳統養生文化蘊含的深層象徵意義的巧妙體現。

早在夸父氏族時期，我國就已經產生了桃圖騰。而「壽桃」的出現則與中國的桃文化及傳統養生文化有著密切關係。桃具有以上吉祥象徵，千百年來一直被畫家、詩人當作是吉祥之物，成為中國畫的一個重要意象，被各個時代的才俊大家演繹得精彩絕倫。

說到壽桃入畫，齊白石可以算一畫桃大家，對於白石老人何時以桃入畫尚不知曉。齊白石先生在晚年繪製壽桃題材的畫較多，畫面的構圖多以桃子畫於籃中，或畫於樹上，其表現手法喜歡加強桃子與周邊事物的對比並加以誇張。例如，大竹籃裡只放了兩顆桃子，可見仙桃非同一般。齊白石畫桃，先以沒骨大寫意法直接用洋紅潑寫碩大桃實，滲以少許檸檬黃，再以花青、赭墨寫出葉子和枝幹，最後用濃黑勾勒葉脈，設色濃重豔麗。

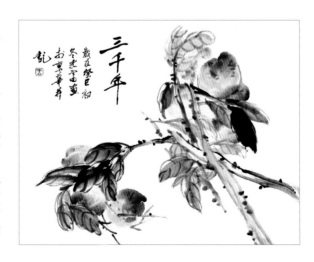

果實：桃子的果身比較肥厚，繪製時可選用大號的羊毫筆使用側鋒捻筆點畫。果實的色調一般使用毛筆蘸藤黃加三青與水調淡至筆肚，然後在筆尖調曙紅進行表現。

葉子：桃子的葉片較為狹長，繪製時選用吸水量較好的中等羊毫筆，調和淡墨，然後筆尖再蘸濃墨，側鋒用筆點出，再點葉時，注意將筆鋒拉長，突出葉片形態特徵。

桃子分解繪製技巧

果實　桃子果實的繪製一般選用長鋒筆，調和藤黃與三青，毛筆的筆尖色調濃，筆根淺，讓顏色在筆頭上自然漸層，再以筆尖調曙紅，側鋒捻筆，由桃子的尖部搭筆，先以筆尖點畫逐步漸層到筆根，讓桃子色調由尖部到根部呈現自然的漸層。繪製時先從左邊逆筆走勢，再從右邊順筆走勢，點畫完蘸取曙紅，點畫桃子表面的斑點。

側面

❶

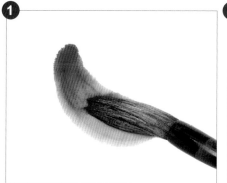

使用中號羊毫筆調和藤黃與三青再蘸水，調和，筆尖調曙紅，側鋒以筆尖入筆點畫桃身。

❷

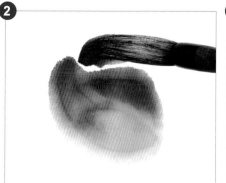

逐漸豐盈桃身一側的表面，讓其顯得飽滿、充實。

❸

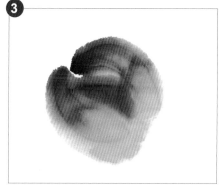

再以毛筆側鋒，以捻筆之勢點畫桃身的右側，完成桃身的點畫。

點畫出來的桃子，應根部通透，桃肚飽滿色豔，桃尖輕巧，襯托出桃子的光澤。色澤明暗漸層自然，給人以青翠欲滴、飽滿鮮美之感。

注意！

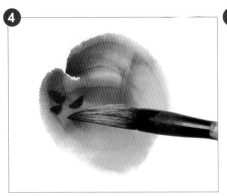

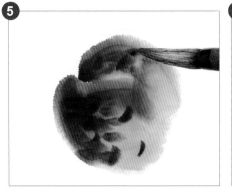

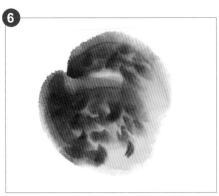

使用中號羊毫筆蘸取曙紅，中鋒用筆在桃子表面點畫一些小斑點。

較為成熟的果實表面都會有一些細小的斑點，點畫時用筆需自由、大方，不失生動。

完成桃子的繪製。

底面

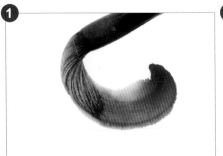

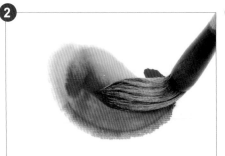

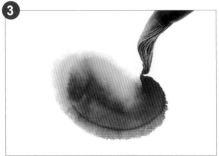

使用中號羊毫筆調和藤黃、花青與曙紅，曙紅稍多，以側鋒捻筆，逆鋒點畫桃身的一側。

再以較淡的色墨對其形態進行添畫、描繪。

再以筆尖入筆，逆鋒捻筆點畫另一側的桃身，注意底面的桃子形態起伏較大，要留出桃身兩側之間的凹凸感。

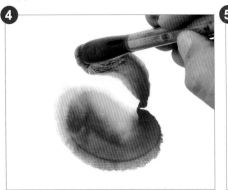

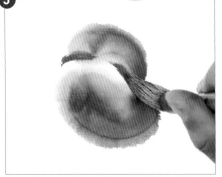

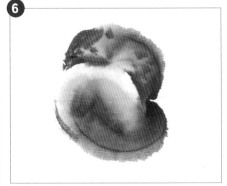

將另一側桃身捻筆點畫完成。

使用中鋒勾畫桃身中間的凹陷部分，讓其形態更加生動、逼真。

使用中號羊毫筆調和曙紅，中鋒用筆在遠端的桃身上點畫斑點。

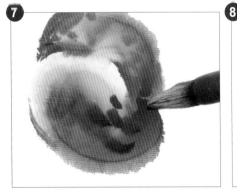

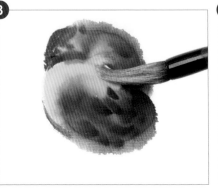

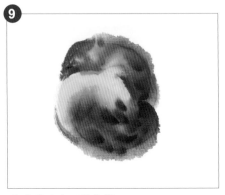

在近端以較重的色調點畫斑點，通過色調的虛實變化自然拉開遠近空間層次。

使用中號羊毫筆蘸取藤黃，側鋒用筆點畫近處桃身上方的空白處，豐滿其形態。

完成桃子底面的繪製。

1
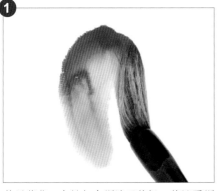
使用藤黃、白粉加水調淡至筆根，筆肚再調藤黃，筆尖調曙紅，讓顏色在筆身自然漸層，側鋒用筆，兩筆畫出桃子的一個面。

2
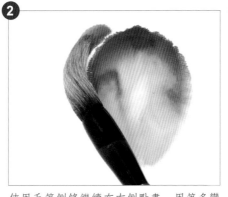
使用毛筆側鋒繼續在左側點畫，用筆多彎曲轉折，畫出桃子的另一半。

3
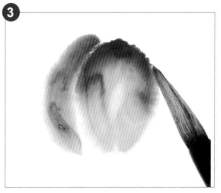
由於是在側面的角度，所以桃子一個面大，另一個面只能看到較少的部分。點畫時留出桃子中間的空白，表現凹陷感覺。

4
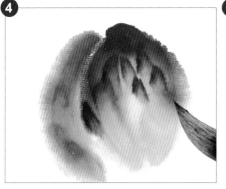
使用中號羊毫筆，筆尖調曙紅，中鋒微側用筆點畫桃身上的斑點。

5
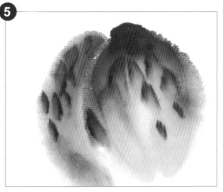
逐步將兩半桃身上的斑點點畫完整。

6
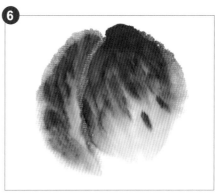
使用羊毫筆調曙紅與少許朱標，側鋒枯筆皴擦上部分桃身，讓其色調更加飽滿充實。

枝葉

桃樹的葉子形狀較為狹長，點畫時充分要利用墨分五色的規律，葉子色調需用濃淡墨色自然地分出層次，表現出葉子的濃淡漸層。點畫葉子用筆要大膽，葉形飽滿，有順葉、側葉、藏葉，大小兼俱，疏密得當，用筆幹練有力，意韻得當。

1

使用中號羊毫筆調和淡墨，筆尖蘸濃墨，側鋒用筆點畫葉片，注意點畫時用筆要拉得長一些，凸顯葉片的形態特點。

2

先點畫中間的一片，再點畫旁邊的兩片，完成一組葉片的繪製。注意點畫葉片運筆可留飛白，突出葉片邊緣的質感。

3

為豐富畫面，在畫面上方再以較淡的色調點畫出一組葉片，注意兩處葉片之間的遮擋關係。

注意！

畫葉子時，桃子附近的葉片要畫得濃一些，與桃子較遠的葉片要畫得淡一些，葉子是為了襯托桃子，其走勢要與桃子相呼應。

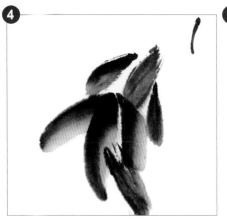 ④

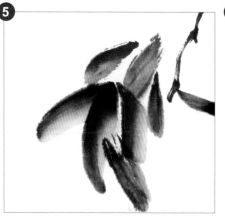 ⑤

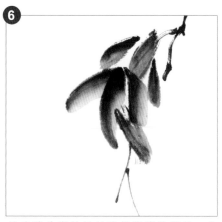 ⑥

在下方再點畫一片葉子,增加畫面生動性。使用小號狼毫筆蘸取濃墨,中鋒枯筆勾畫枝條,先確定出枝條頂端的位置。

逐漸向下以枯筆勾畫枝幹,運筆多留飛白,凸顯其質感。

注意葉片與枝幹的連接與遮擋關係,由於葉片遮擋住了中間部分的枝條,所以在葉片下方接畫出枝條的下半部分。

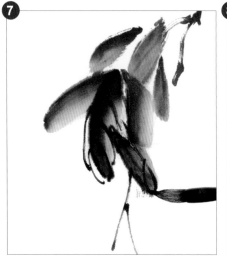 ⑦

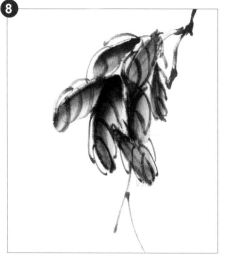 ⑧

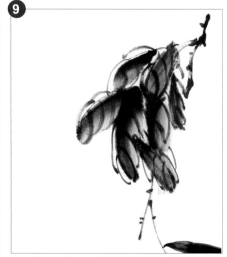 ⑨

使用小號狼毫筆蘸取濃墨,中鋒用筆勾畫葉脈。

依次將葉脈勾畫完成,注意葉脈的色調要近端實遠端虛。

以淡墨在枝條上點畫一些新芽,增添一些生機感,完成桃子葉的繪製。

桃子創作:三千年

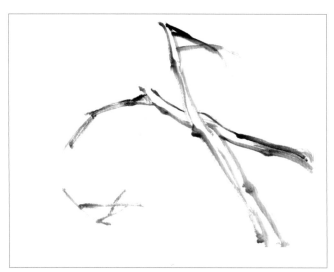

1.使用中號狼毫筆調和淡墨,中鋒用筆,以雙勾法在畫面中勾畫兩條交叉的樹幹,在樹幹頂端勾畫出蜿蜒曲折的細枝。

2.使用中號羊毫筆調和淡墨,筆尖蘸濃墨,側鋒用筆在枝間點畫葉片,注意葉片的形態及色調要有所變化,要生動自然。

3.使用中號羊毫筆調和藤黃、胭脂與曙紅，利用顏色的漸層在畫面中點畫出幾個成熟的桃子，注意桃子的形態和角度要富於變化，同時表現出桃子與葉片之間的遮擋關係。

4.調和赭石與淡墨加水調淡，染畫枝幹，表現其色調，再以小號狼毫筆蘸取濃墨，中鋒用筆勾畫葉脈。以小筆在枝幹上點綴一些新芽，以豐富畫面。

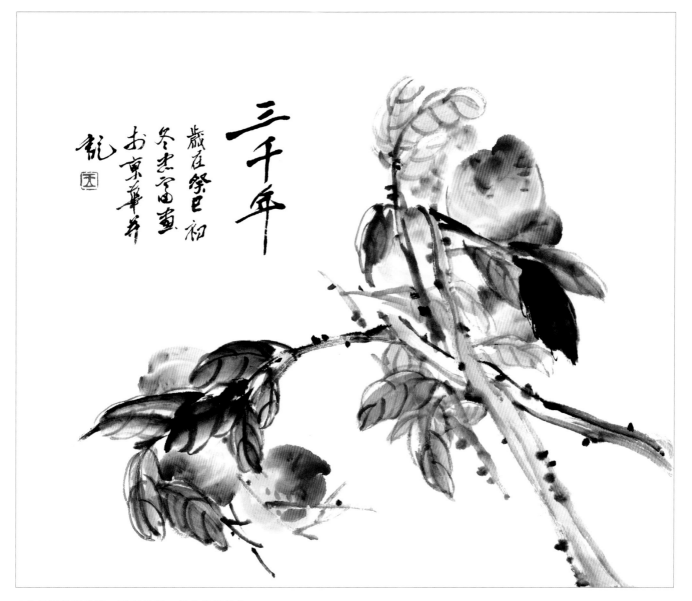

5.收拾與整理畫面，題字鈐印，完成畫面創作。

4.3 葡萄

葡萄在中國文化中留下了濃重的一筆，在唐朝時葡萄文化極為盛行，不僅體現在詩歌創作中，也體現在詩歌所反映的唐代社會、文化中。唐詩不僅揭示出唐代葡萄、葡萄酒產地、葡萄文化傳播地及唐代葡萄種植和釀造技術，也揭示出唐代豐富的葡萄文化內容。如葡萄稱謂的寫法，葡萄地名、人名的使用，絲織品葡萄紋圖案，詩人擬景、狀物的素材，詩人的葡萄、葡萄酒觀念，邊塞生活中的葡萄、葡萄酒特色，葡萄、葡萄酒中的風花雪月、胡風，葡萄酒酒具等。

有關葡萄的畫美不勝收。在《歷代皇帝御藏點評名畫》中，明代徐渭的《墨葡萄圖》，畫面上題詩為：「半生落魄已成翁，獨立書齋嘯晚風，筆底明珠無處賣，閒拋閒擲野藤中」，以物抒情，體現了他的人生經歷。宋末元初畫家溫日觀，精畫葡萄，自成一家，人稱「溫葡萄」。清代女畫家李素的 8 幅《葡萄》冊頁，瀟灑多姿，栩栩如生，頗有大家風範。近代與傅抱石、張大千、江寒訂、唐雲等齊名的吳野洲大師，在 87 歲高齡時創作的一幅《葡萄》畫，一幅《葡萄雙雀》畫，極具神采並富書卷氣，堪稱一絕。20 世紀著名畫家、「世界文化名人」齊白石的一幅《松鼠葡萄》，與他的其他名畫一樣，已印成郵票發行，被廣大集郵愛好者收藏。

葡萄文化與我國寫意畫、傳統雕塑等民間工藝的融合，反映葡萄文化深入民間和人心。古往今來，人們視葡萄為吉祥、美滿和幸福，因此無論石雕、玉雕和工藝品，有不少作品都採用葡萄圖案和紋飾。

認識葡萄結構與用筆用色技巧

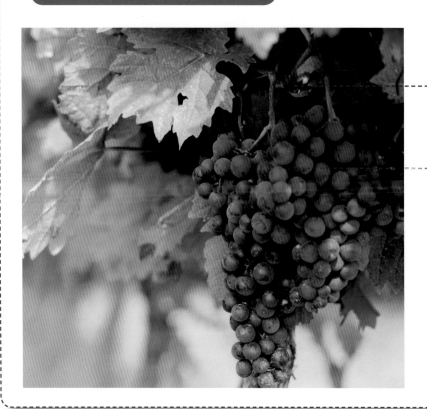

枝幹：葡萄為多年生木本、藤蔓類果樹，由於其枝幹表皮粗且有皺，所以在刻畫時選用筆毛較硬的狼毫筆，蘸取濃墨枯筆勾畫。

果實：葡萄的果實呈橢圓形，點畫其形態時可選用質地較軟的大白雲入筆。葡萄的色調一般偏紫，是以酞青藍調和曙紅而成的，除了紫色畫法之外，也有調和胭脂與曙紅點畫紅葡萄的畫法。少數畫家也有以墨色直接入畫的表現手法。

葡萄分解繪製技巧

果實 選用羊毫筆，在筆洗中蘸濕然後刮乾，用筆尖蘸酞青藍與胭脂，在梅花盤中調至毛筆中部，此時毛筆上的色調為筆尖深、筆根淺，點畫時分左右兩筆點畫成一顆葡萄。左一筆細短，用筆鋒畫，右一筆寬長，用筆鋒和筆腹畫，畫成半圓形。葡萄的形狀可以畫成圓形，也可畫成長圓形，每顆葡萄的大小要有變化，點畫葡萄時需留出高光的部分。

❶

使用中號羊毫筆，調和酞青藍與少許胭脂，側鋒用筆先點畫出葡萄的左側，左側細短，用筆鋒畫。

❷

順勢點畫葡萄的右側，形態要寬長，用筆鋒和筆腹畫。

❸

左右兩筆完成一顆葡萄，注意留出葡萄表面的高光。

❹
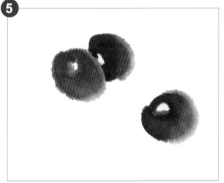
在後側再以中號羊毫筆捻筆點畫出一顆葡萄，注意後側葡萄的高光位置，同時注意遮擋關係。

❺
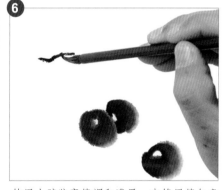
為了豐富畫面構成，在下方再添畫一顆葡萄，形成聚散之勢。

❻
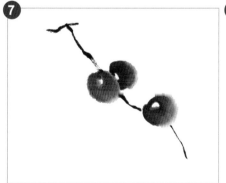
使用小號狼毫筆調和濃墨，中鋒用筆勾畫葡萄的梗來連接幾顆葡萄。注意葡萄梗的形態特徵，先橫向勾畫直線，再向下勾畫。

❼
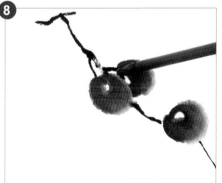
起筆實，落筆虛，葡萄梗的尾端較細，落筆留鋒，注意葡萄與梗之間的穿插關係。

❽
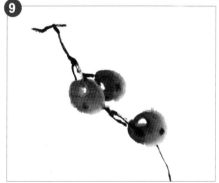
在主梗上勾畫小梗，以連接葡萄，盡量使葡萄與梗的銜接關係自然、得當。

❾

以濃墨點葡萄的臍，完成一串葡萄的繪製。

葡萄生有果臍，果臍位置長在葡萄下方的正中間，觀察時，葡萄的果臍不是很明顯，點綴刻畫時需誇張一些。畫時可用重墨或深紫色在葡萄七成乾時進行點綴，為了表現透視關係，靠左的葡萄果臍點畫在左側，靠右的葡萄果臍點畫在右側，下方的點在下面，背面的葡萄只能看見樹枝看不見果臍，運用濃淡墨色一筆畫出。

注意！

枝

葡萄為多年生木本、藤蔓類植物，有老幹也有新枝，木本枝幹因是多年生，表皮粗且多有皺，生長彎曲而少折。表現時可用墨或赭墨，墨色要有濃淡乾濕的變化，以書法筆意入畫。運用長鋒狼毫筆蘸取濃淡不均的墨色，以中鋒用筆畫曲線來表現枝幹。

新枝

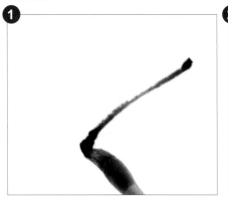

❶ 使用中號狼毫筆，調和濃墨，中鋒用筆，以書法筆意入畫，先勾畫出葡萄枝的一節。

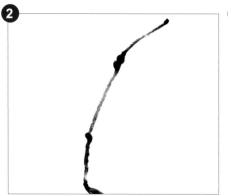

❷ 依次向下勾畫新枝，用筆多頓挫轉折，凸顯新枝的形態特徵。

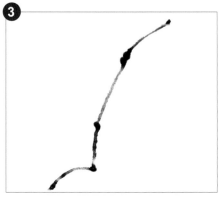

❸ 注意新枝的枝幹兩頭色實，中間色虛，在尾端可將枝幹彎曲的幅度表現得誇張一些。

老枝

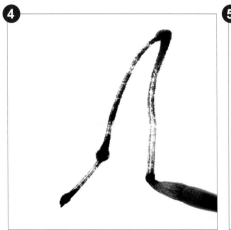

❹ 使用中號狼毫筆調和濃墨，筆中水分較少，中鋒枯筆勾畫老枝，運筆留飛白，凸顯老枝的蒼勁。

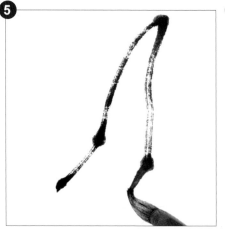

❺ 逐漸向下勾畫老枝，用筆勾畫彎曲幅度要大一些，凸顯葡萄枝幹生長彎曲而少折的特點。

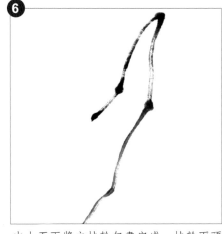

❻ 由上至下將主枝幹勾畫完成，枝幹兩頭實中間虛，由上至下色調逐漸變淡。

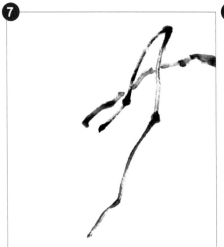

❼ 為了讓畫面更加豐富，使用中號狼毫筆蘸取淡墨，在後方再添畫一橫枝。注意前後枝幹的位置關係。

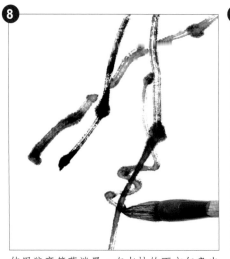

❽ 使用狼毫筆蘸淡墨，在老枝的下方勾畫出一條纏繞生長的老藤，使畫面富於情趣。

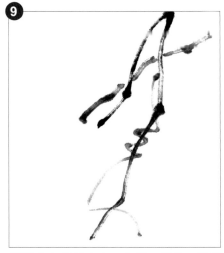

❾ 藤蔓的勾畫要自由、生動、靈活，體現出老藤纏繞的生機之感，完成老枝的繪製。

葡萄創作：豐碩

1.想好畫面構圖，首先在畫面中點畫一大串葡萄，葡萄應有紫有紅，以豐富畫面的色調，以酞青藍調胭脂點畫紫葡萄，曙紅加胭脂點畫紅葡萄，注意留出葡萄的高光，凸顯其晶瑩剔透的質感。

2.為了豐富畫面構圖，在大串葡萄下方點畫出一小串葡萄，有紅有紫，注意其擺放形態要與大串葡萄相協調。

3.使用小號狼毫筆蘸取濃墨，中鋒用筆在大串葡萄下方勾畫一個瓷盤，並勾畫其表面上的花紋。注意瓷盤的用筆和形態，要體現出盛放的感覺。

4.使用小號狼毫筆蘸取淡墨，勾畫兩處葡萄的枝梗，以連接葡萄，讓其形態更為完整。使用中號羊毫筆調和淡墨，側鋒用筆染畫盤子的側面，凸顯其固有色調及質感。使用淡墨為畫面中的葡萄點臍，注意果臍的位置要凸顯出透視的變化。

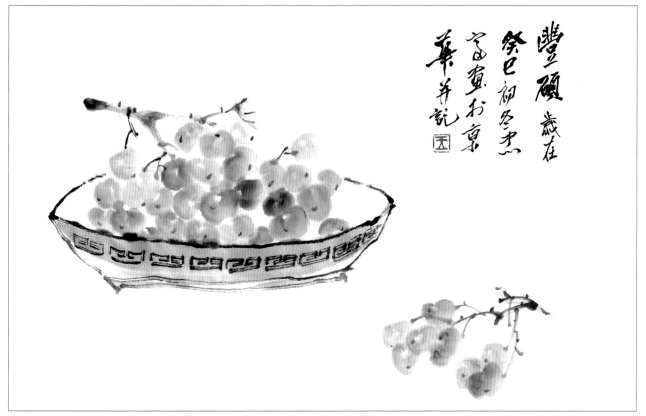

5.收拾與整理畫面，題字鈐印，完成葡萄的繪製。

4.4 柿子

柿子文化與畫柿子

柿子原產於中國，栽培歷史悠久，柿子在兩千年前就有文字記載。從柿子的發展趨勢來看，柿子最早是作為觀賞樹木，栽種於宮殿、寺院等庭院之中。到了唐朝，人們對柿子的優點有了進一步的認識。

鮮柿營養豐富，糖含量高，脫澀後食之，翠而香甜，爽口提神。在品嚐美味柿子的同時，古人也將柿子與美好的寓意聯繫起來，人們常以柿子的諧音與「事」來運轉，萬「柿」如意，心想「柿」成等美好的祝願聯繫在一起，同時古代畫家多以柿入畫來表現對美好事物的憧憬和嚮往。

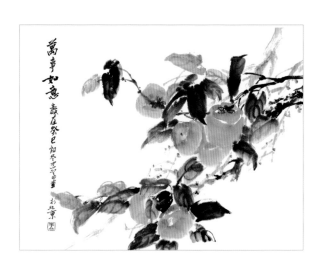

認識柿子結構與用筆用色技巧

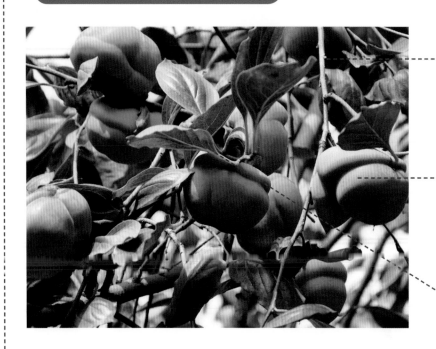

枝幹：柿子的枝幹質地堅硬，選用彈性較好的狼毫筆蘸取濃墨，枯筆勾畫。

果實：柿子果實大而肥厚，點畫時選用筆毛較軟的羊毫筆進行表現。柿子的色調及調色尤為重要，通常柿子在畫面中表現得較為厚重，所以在調色時筆根土黃，筆肚中黃，筆尖調少許曙紅以捻筆點畫突出其質感。

葉子：柿子的葉片較為寬闊，點畫時選用中等大小的羊毫筆，調濃淡墨進行點畫，葉脈需使用擅長勾畫的小號狼毫筆蘸濃墨勾勒。

柿子分解繪製技巧

 果實

在學畫柿子果實之前應多寫生、多觀察,做到對柿子形態有一個基本的瞭解。畫單一的柿子果實選用中號羊毫筆,調和土黃,顏色要調至筆根,使筆根的顏色飽滿,再調橙黃至筆肚,筆尖調曙紅,以筆尖下筆,兩筆畫出方形,留出高光,再用毛筆蘸曙紅點畫柿子的底部,用較深的色調點臍。

背面

① 使用中號羊毫筆調和土黃至筆根,調中黃至筆肚,筆尖調曙紅,側鋒以筆尖入筆進行點畫。

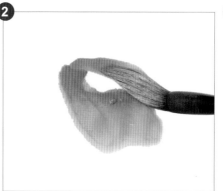
② 由筆尖逐漸漸層至筆根,分兩筆點畫出柿子的頂部,注意一筆下去,色墨要自然漸層,凸顯柿子的色調。

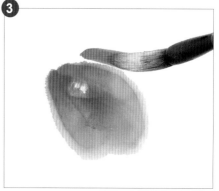
③ 再以筆尖調曙紅補充筆中色調,側鋒用筆在後側點畫直線,表現柿子的頂部。

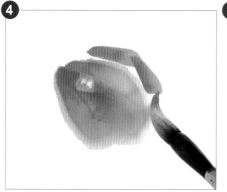
④ 頂部要以直線點弧線,分幾筆進行點畫,頂部與底部之間要留出空白,凸顯柿子的形態。

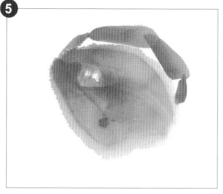
⑤ 使用中號羊毫筆蘸取曙紅,中鋒用筆點畫柿子的臍,完成柿子的繪製。

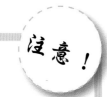 **注意!**

寫意畫裡面的柿子一般都會表現得很厚重,在調色時需細心謹慎。一般運用毛筆先以清水調土黃至筆根,筆肚調橙黃或藤黃,筆尖調曙紅,讓毛筆的尖、肚、根呈現三種顏色,注意調色要將兩種顏色逐漸調出變化,不要突然變化,有層次,要調勻至漸層色進行作畫。

側面

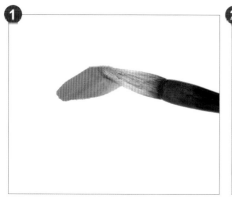
① 使用毛筆調土黃與曙紅,筆尖蘸曙紅點畫柿子的頂部。

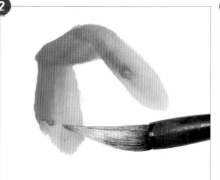
② 以筆尖入筆逐漸漸層至筆根進行點畫,讓色調自然漸層。

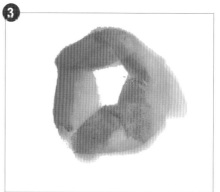
③ 分幾筆將柿子的頂部點畫完成,注意留出中間的空白。

❹ 使用毛筆再蘸曙紅，將色調深一些，側鋒用筆點畫柿子的底部。

❺ 以直線點畫弧線，分幾筆將柿子的底部點畫完成。

❻ 注意側面的柿子頂部與底部的聯繫較為緊密，中間不要留出空白，而且底部露出的部分較多。

❼ 使用小號狼毫筆蘸取濃墨，中鋒用筆在柿子的頂部勾畫柿子的花。

❽ 以濃墨在花瓣中間點綴花蕊。

❾ 完成側面柿子的繪製。

───────〰〰〰───────

〔頂面〕

❶ 使用中號羊毫筆調土黃至筆根，調中黃至筆肚，筆尖調曙紅，側鋒用筆點畫柿子的頂部。

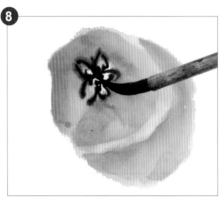
❷ 使用較大的筆鋒，用直線點畫幾筆形成弧形，來表現柿子的底部。

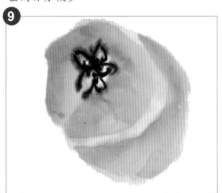
❸ 注意側面柿子的形態，底部面積較大，柿子的形態較扁。

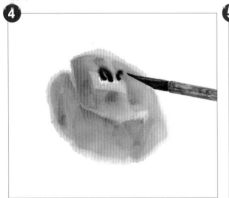
❹ 使用小號狼毫筆蘸取濃墨，中鋒用筆勾畫柿子頂部的花瓣。

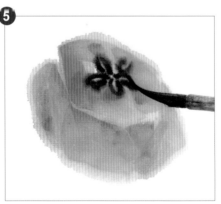
❺ 點畫出柿子的五片花瓣後，在花瓣之間點畫花心。

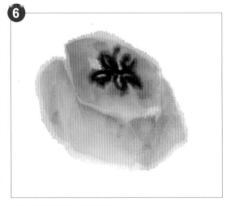
❻ 完成頂面柿子的繪製。

枝葉　柿子的葉片為闊葉，兩側較寬，中間有尖形突起。選用大號羊毫筆調和淡墨，筆尖蘸濃墨，讓顏色在筆頭自然漸層，點畫時可先側鋒點畫出葉片的一半，再運筆點出另一半。待葉片半乾時，選用小號狼毫筆調濃墨，勾畫葉脈。

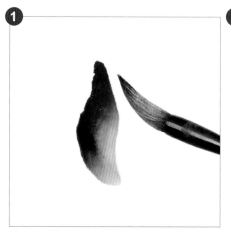

使用大號羊毫筆調和淡墨，筆尖蘸濃墨，側鋒用筆點畫花葉的一側。

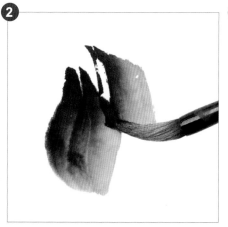

順勢點畫另一側，完成一片花葉，在右上方再點畫一片花葉，豐富畫面。

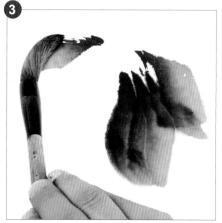

在畫面左側空白處再分兩筆點畫一片葉子，完成一組葉片，注意葉子的形態要有所區別。

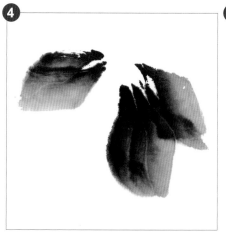

一側單葉，一側雙葉，自然使葉片形成聚散之勢。

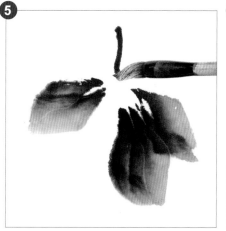

使用中號羊毫筆蘸取濃墨，中鋒用筆由上至下勾畫葉梗。

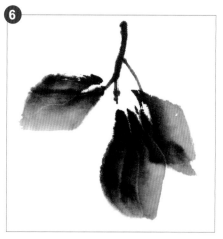

接著由在葉梗上勾畫小分枝來連接葉片，讓一組葉片的形態更為完整。

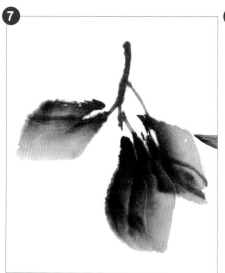

使用小號狼毫筆蘸取濃墨，中鋒用筆勾畫葉子上的葉脈，先勾主脈，再勾副脈。

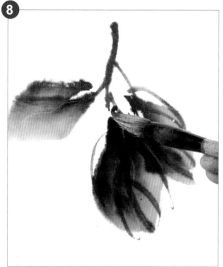

注意勾畫葉脈時，不可完全按照葉子的形態進行勾勒，用筆要自由、追求寫意之感。

依次將所有葉片的葉脈勾畫完整，完成柿子葉片的繪製。

柿子創作：萬事如意

1.根據主題分析畫面構成，首先在畫面中添畫幾個柿子，在柿子周邊點畫葉片，使畫面飽滿、豐富。使用中號羊毫筆調和土黃，筆肚蘸飽顏色，筆尖調曙紅，側鋒用筆點畫柿子。用大號羊毫筆調淡墨，筆尖蘸濃墨，側鋒點畫葉片。注意靠近柿子的葉片色調較實，遠處的較虛。

2.使用中號狼毫筆蘸取濃墨，中鋒枯筆，由畫面右側向左畫出一條橫枝，來連接柿子與葉片，用筆多頓挫轉折，體現枝幹的蒼勁。使用小號狼毫筆蘸取濃墨，中鋒用筆勾畫柿子頂部的花，以及葉片上的葉脈。

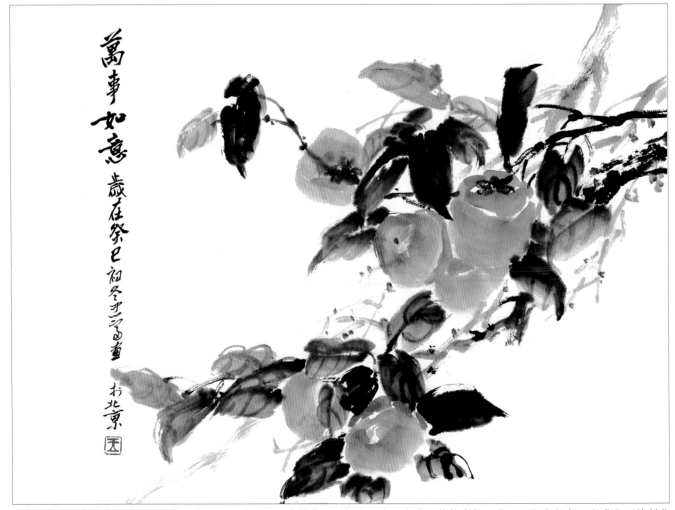

3.使用中號狼毫筆蘸取淡墨，在畫面後側勾畫幾條下垂的樹藤，增加畫面的層次感。收拾與整理畫面，題字鈐印，完成畫面的創作。

4.5 石榴

石榴文化與畫石榴

石榴外形飽滿富於美感，紅花紅果充滿吉祥。秋天成熟之後，石榴的表皮就綻裂而開，裡面成熟的籽粒彷彿瑪瑙一般，晶瑩而透亮。石榴被稱為「天下之奇樹，九州之名果」，它屬於石榴科的落葉灌木，一般在四五月開花，八九月結果，真正體現春華秋實。

石榴花果美麗，甘甜可口，被人們喻為繁榮、昌盛、和睦、團結、吉慶、團圓的佳兆，是我國人民喜愛的吉祥之果，在民間形成了許多與石榴有關的鄉風民俗和獨具特色的民間石榴文化。石榴籽粒豐滿，在民間象徵多子多福；人們常用「連著枝葉、切開一角、露出纍纍果實的石榴」的圖案，以象徵多子多孫，謂之「榴開百子」；石榴又是我國人民彼此餽贈的重要禮品，中秋佳節送石榴，成為吉祥的象徵；石榴的榴原作「留」，故被人賦予「留」之意，「折柳贈別」與「送榴傳誼」，成為有中原特色的民俗。

古代畫家多喜歡以石榴入畫，寓意多子多孫，配景多用麻雀以增添情趣。其中以吳昌碩、徐渭所畫石榴最為傳神。

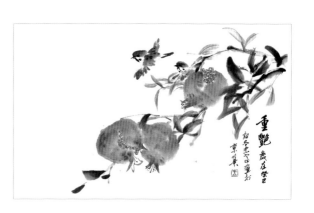

認識石榴結構與用筆用色技巧

果實：石榴果實呈橢圓形，果皮較硬，大而飽滿，表現果實的形態時選用羊毫筆調和赭石與淡墨進行點畫。成熟的石榴表皮綻裂，露出籽粒，勾畫籽粒需使用筆毛彈性較好的狼毫筆，調和胭脂，中鋒用筆勾畫，用筆要挺健。

葉子：石榴的葉子分組而生，需用中等大小的羊毫筆調和濃淡墨色加以點畫，筆鋒需拉長一些，表現其葉片較長的特徵，勾畫葉脈使用小號狼毫筆。

石榴分解繪製技巧

果實

點畫石榴的果實常以清水筆蘸赭石，再以筆尖蘸少許重墨稍加調整，先勾畫石榴的萼片，再點果身，半乾時以重墨點斑。使用狼毫筆蘸淡墨枯筆勾花，濃墨點蕊。石榴成熟後，表皮綻裂，露出籽粒，畫籽粒選用胭脂色調，可勾可點，籽粒要有大小變化，用筆要俐落。

頂面

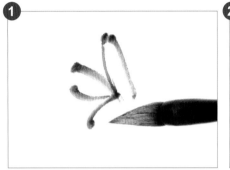

使用中號羊毫筆蘸取淡墨，中鋒用筆勾畫石榴頂部的萼片，以雙勾的畫法，兩筆一瓣。

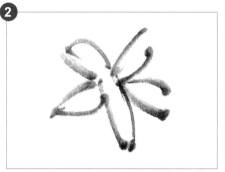

逐步將頂部的萼片勾畫完整，注意石榴頂部的花為五瓣。

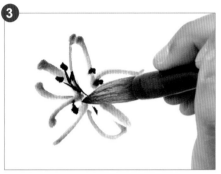

使用毛筆蘸取濃墨，中鋒用筆勾點出萼片中間的蕊絲、蕊頭。

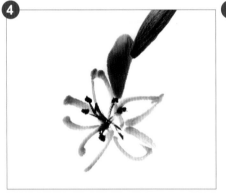

使用中號羊毫筆調和赭石與淡墨，筆尖輕蘸濃墨，側鋒用筆點畫石榴的果身。

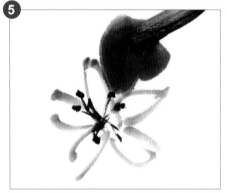

逐漸點畫描繪上方石榴的果身。

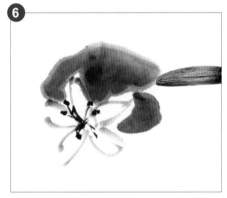

逐步圍繞頂部的花瓣點畫側面的石榴果身。

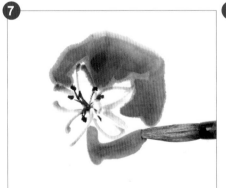

在花瓣下方先點再提，交代石榴的果身，並與右側相連接。

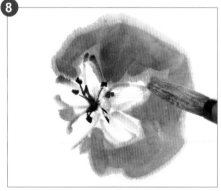

在花瓣的左側點畫幾筆果身，完成石榴果身的繪製。注意頂面的石榴果身是一個橢圓形，不能看到完整的果身形態。

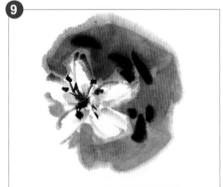

使用中號羊毫筆蘸取濃墨，點畫石榴表面的斑點，再以赭石調和清水，染一下花瓣的根部。

注意頂部的花看不到花托，只需用毛筆中鋒勾出其五片花瓣即可，勾點花蕊和蕊頭的時候要考慮到透視關係。

1

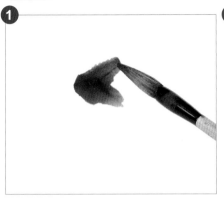

使用中號羊毫筆調和赭石與淡墨，筆尖輕
蘸淡墨，側鋒用筆點畫果身。

2

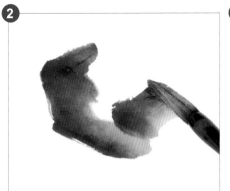

第一筆點畫完果身頂部之後，第二筆點畫
時要表現出中間綻裂的形態。

3

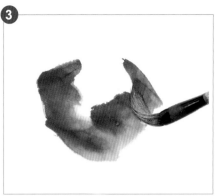

再添畫幾筆，完善果身的基本形態，讓
其看起來更加完整、飽滿。

4

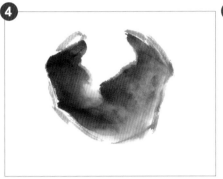

使用毛筆中鋒，枯筆將石榴的外輪廓勾畫
一遍，明確石榴的基本形態。

5

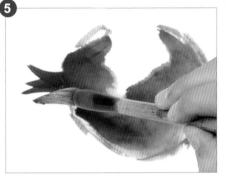

調和赭石與曙紅，側鋒用筆點畫石榴頂部
的花托。

6

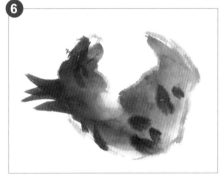

使用中號羊毫筆蘸取濃墨，點畫石榴表
面的斑點。

7

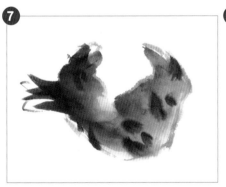

使用中號狼毫筆蘸取淡墨，在花托的上方
以中鋒勾畫石榴頂部大花瓣。

8

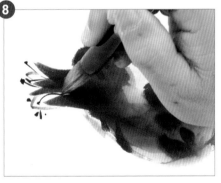

用小號狼毫筆蘸取濃墨，中鋒用筆勾畫花
蕊。

9

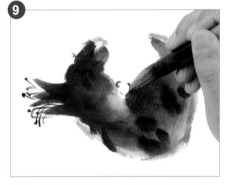

將小號狼毫筆洗淨，蘸取曙紅調胭脂，
加清水調淡，中鋒用筆勾畫石榴的籽
粒。

10

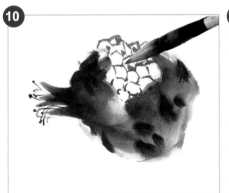

逐步將籽粒勾畫完整，使籽粒超出石榴的
表面，突出石榴的成熟之感。

11

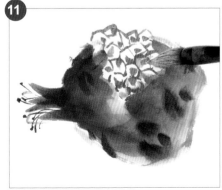

使用小號狼毫筆蘸取曙紅調白粉，中鋒用
筆點綴石榴的小籽粒，讓石榴的整體形態
更加生動、飽滿。

12

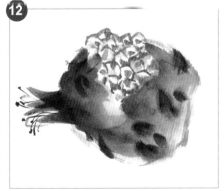

注意，在勾畫點綴籽粒時，其本身要有
濃淡虛實的變化，以凸顯石榴籽的層
次。

13

使用中號羊毫筆蘸取濃墨，點畫石榴底部的根。

14

用濃墨點綴根上的小刺，完成側面成熟石榴的繪製。

注意！

石榴成熟後露出晶瑩剔透的籽粒，被喻以多子的美好寓意。在勾畫時，不可將籽粒形態勾得過圓，用筆多一些頓挫轉折，突出石榴籽粒的立體感，也讓其形態更加生動、自然。

枝葉　　對石榴的基本形態及生長特徵有一個深刻瞭解對葉子的刻畫也是很有幫助的，石榴樹新枝上的葉子成簇，老枝上的葉片為對生。葉片的刻畫要根據果實的畫法不同及色調需要，可勾可點，可墨可色。

1

使用中號羊毫筆調和濃淡墨色，側鋒用筆點畫第一片葉子。

2

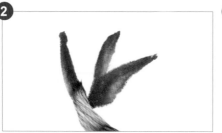

以毛筆側鋒點畫兩側的葉片，用筆果斷，一筆一葉。

3

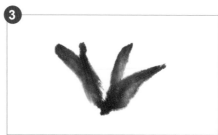

葉片之間不要相互破壞，用筆需靈活。

4

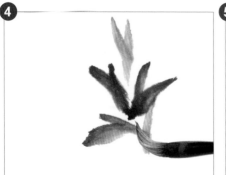

點畫葉片時由內向外或由外向內均可，在上下兩側再添畫一些色調較淡的葉片，讓葉片層次更加豐富。

5

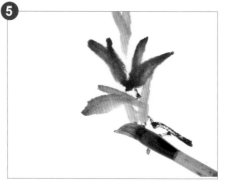

使用中號狼毫筆蘸取濃墨，筆中水分較少，中鋒枯筆勾畫石榴的枝幹，連接葉片，用筆多頓挫轉折，突出枝幹的質感。

6

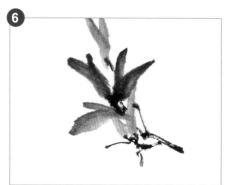

勾畫枝幹時要注意枝幹在葉片之間要有所顯露。

7

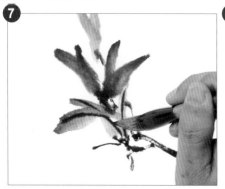

使用小號狼毫筆蘸取濃墨，中鋒用筆勾畫葉片的葉脈。

8

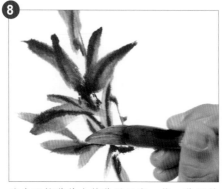

注意石榴葉片上的葉脈只有一條，葉脈的走勢要符合葉片的生長態勢。

9

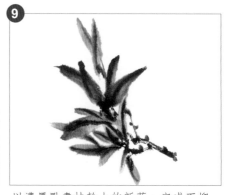

以濃墨點畫枝幹上的新芽，完成石榴一簇葉片的繪製。

石榴創作：重豔

1.使用中號羊毫筆調和藤黃與曙紅，筆尖輕蘸曙紅，側鋒用筆，在畫面中點出三個石榴，三個石榴形成聚散之勢，注意兩個成熟的石榴要留出綻裂的空白。

2.使用中號羊毫筆蘸取濃墨，中鋒用筆由畫面右側向左勾畫橫枝，以連接成熟的石榴，用筆多頓挫，突出枝幹的形態特徵。

3.使用中號羊毫筆調和濃墨，在枝幹與石榴之間點畫葉片來豐富畫面，以濃墨勾畫葉脈。同時再以小號狼毫筆調和胭脂與曙紅，中鋒勾畫綻裂石榴的籽粒。

4.為增添畫面情趣，在石榴葉間添畫兩隻飛舞的麻雀。以中號羊毫筆調和赭石與淡墨點畫鳥身，濃墨勾鳥的嘴、眼，點畫尾翼及身上的斑點。注意右側麻雀與石榴葉片之間的遮擋關係。

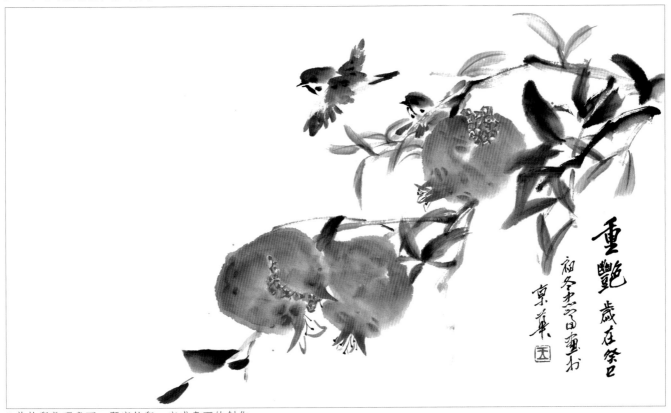

5.收拾與整理畫面，題字鈐印，完成畫面的創作。

4.6 桂圓

桂圓的歷史可以追溯到兩千多年以前的漢代，原名叫做龍眼，龍眼的成熟期在農曆八月，由於古時稱八月為「桂」，加上龍眼果實呈圓形，所以又稱龍眼為桂圓。有關龍眼的文獻記載，最早見於《後漢書·南匈奴列傳》：「漢乃遣單于使，令謁者將送……橙橘、龍眼、荔枝。」此後，在許多古籍中也都有記載，如北魏賈思勰《齊民要術》云：「龍眼一名益智，一名比目。」

歷代以來，桂圓都被當作南方的名貴產品進貢朝廷。北朝西魏魏文帝元寶炬曾詔群臣：「南方果之珍異者，有龍眼、荔枝，令歲貢焉。」據明代弘治《興化府志》記載，當時仙遊、莆田兩縣每年進貢的興化桂圓乾有一千多斤。「興化桂圓甲天下」之說便是由那時一直流傳至今。

民間有結婚時在床上放置棗、花生、桂圓、瓜子的習俗，代表的就是早生貴子的美好寓意，桂圓也被人們當作是吉祥、圓滿的果實。古代畫家多喜歡以桂圓入畫，寓意大吉大利，生活圓滿。滿樹的桂圓正是對生活圓滿的美好嚮往。

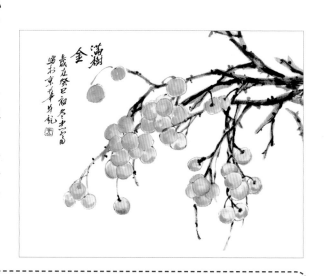

認識桂圓結構與用筆用色技巧

枝幹：桂圓的枝幹較為乾硬、生有疤節，表現時選用筆毛健挺的中等狼毫筆蘸取濃墨，枯筆勾畫，勾畫完枝條後，再以筆尖蘸濃墨點畫疤節。

果實：桂圓果實呈橢圓形，表皮較厚，可選用中等大小的羊毫筆點畫果身，果身色調用藤黃、白粉與赭石進行調和。點畫完果身後再勾勒其邊緣，明確形態，加入赭石調重色，使用干筆以小碎點桂圓表皮的突起。

桂圓樹木樹體高大，桂圓的果期在 7～8 月，當果實成熟後，呈黃褐色，形狀為橢圓形。桂圓的果實供生食或加工成乾製品，肉、核、皮及根均可作藥用。原產於中國南部及西南部。

桂圓分解繪製技巧

　　桂圓的形態較圓，淡黃色。繪製時選用羊毫筆調和藤黃白粉與少量赭石，將顏色調至均勻，側鋒捻筆點畫橢圓形的桂圓果身，再加入赭石將色調深，細緻地點出桂圓表面的紋理，再以中鋒勾畫輪廓完成。桂圓一般都與枝條配合在一起成畫，枝條用狼毫筆蘸取濃墨，勾畫曲線進行表現。勾畫時注意枝條與桂圓的生長關係。

❶

使用中號羊毫筆調和藤黃、白粉與少許赭石，側鋒捻筆點畫桂圓的形態。

❷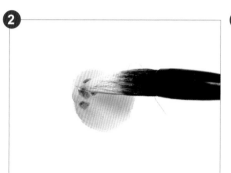

用毛筆再蘸赭石進行調和，以毛筆中鋒點畫出桂圓表面的突起。

❸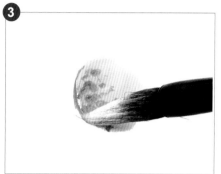

繼續以毛筆中鋒勾畫桂圓的輪廓，明確其形態。

❹

注意桂圓的表面，突起的小細節由一面向另一面逐漸點畫至無，以此來表現桂圓表面的明暗面，突出體積感。

❺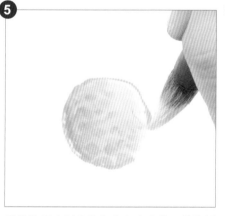

再將桂圓右側的輪廓線勾畫完整，讓桂圓的形態更加明確。

❻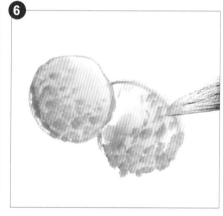

使用較淡的色調，在右下方再添畫一個桂圓，注意兩個桂圓之間的遮擋關係。

❼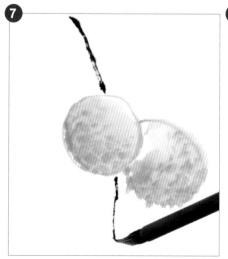

換用小號狼毫筆蘸取濃墨，中鋒用筆由上至下勾畫桂圓的枝條，注意枝條從桂圓後側接畫而出，體現枝與桂圓的遮擋關係。

❽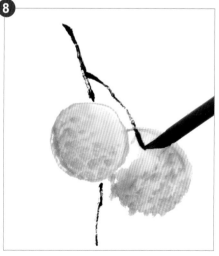

在主枝上勾畫一節分枝，以連接右側的桂圓。

❾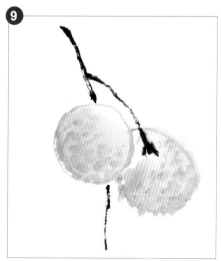

完成桂圓的繪製。

桂圓創作：滿樹金

1.因為要表現一幅桂圓掛滿樹的畫面，所以我們要點畫出好多桂圓。使用中號羊毫筆，調和藤黃、白粉與赭石，側鋒用筆在畫面中點畫桂圓，桂圓的大小虛實應富於變化，這樣能夠讓畫面生動有趣。點畫桂圓時應想好如何佈枝，留出相應的位置。

2.使用毛筆調和赭石與淡墨，中鋒用筆勾勒桂圓的輪廓，明確桂圓的形態。

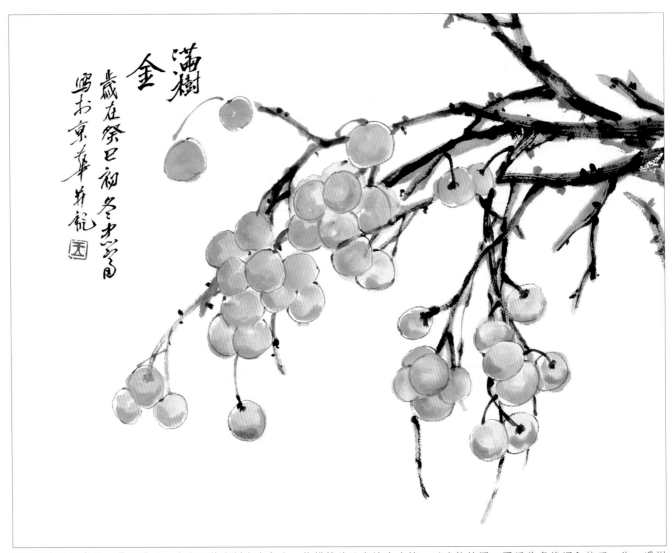

3.使用中號狼毫筆，蘸取濃墨，由畫面的右側向左勾畫一條橫枝並添畫諸多分枝，以連接桂圓，再用羊毫筆調和赭石，染一遍樹枝，顯其精神，注意樹枝與桂圓之間的穿插關係。收拾與整理畫面，題字鈐印，完成畫面創作。

4.7 葫蘆

葫蘆是中華民族最原始的吉祥物之一，人們常掛在門口用來避邪、招寶。上至百歲老翁，下至孩童，見之無不喜愛。葫蘆的枝「蔓」與「萬」諧音，成熟的葫蘆裡葫蘆籽眾多，人們自然就聯想到「子孫萬代，繁茂吉祥」；葫蘆又與「護祿」、「福祿」諧音，加之其本身形態各異，造型優美，無須人工雕琢就會給人以喜氣祥和的美感，古人認為它可以驅災闢邪，祈求幸福，使子孫人丁興旺。

在我國民間，葫蘆素有「寶葫蘆」的美譽，葫蘆一直被視為吉祥物，以葫蘆為題材的民間故事不勝枚舉。古代，在吉祥物上賦詩作畫，是人們喜聞樂見的形式。在葫蘆上刻畫和裝飾的藝術稱為「葫藝」。葫蘆畫源於宋代，到了清朝康熙年間已很興盛。康熙皇帝非常喜愛葫蘆藝術，他經常讓宮廷藝師刻畫出各種精美的葫蘆藝術品，供自己把玩欣賞。據說刻

葫蘆最初在甘肅一帶民間流傳，人們在葫蘆上走刀劃針，隨意刻畫出簡單的花草蟲魚，現在又創造出仿水墨、寫意的名家山水畫作品，賦予了葫蘆鮮活的藝術性，也使葫蘆藝術品具備了一定的收藏價值。

寫意葫蘆可以先畫葉子，畫時不能整齊排列，要有大小前後之分，形成錯落有致的姿態，筆墨也應有變化，濃淡相宜。

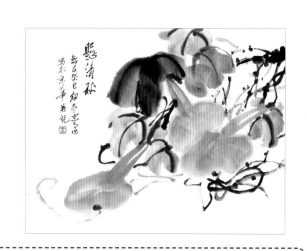

認識葫蘆結構與用筆用色技巧

葉子：繪製寫意葫蘆的葉子，可選用大號羊毫筆配以墨色，側鋒五筆畫出，葉脈選用小號狼毫筆，蘸取濃墨繪製，體現出葉片的肥厚。

果實：葫蘆呈「8」字形。上腹小，下腹大，成熟時，色澤金黃，表面光滑細膩。繪製時可選用大號羊毫筆蘸取石黃調和曙紅，側鋒用筆點畫而成。

葫蘆藤：葫蘆藤蔓錯綜、纏繞，繪製時可選用中號狼毫筆蘸取赭石調和墨色，中鋒用筆勾畫而成。

葫蘆分解繪製技巧

 果實　葫蘆果實的色調一般繪製得較為厚重，調色時使用中號羊毫筆調和石黃至筆肚，筆尖輕蘸赭石調和，讓顏色在筆中漸層，側鋒畫出葫蘆的圓球形狀，筆序先左後右分兩筆點畫，氣勢連貫，一氣呵成。點畫的同時要留出高光，葫蘆形態不要過平，在半乾時，用墨點出臍。

（側面）

首先，選用大號羊毫筆調色，調和石黃與少量赭石，側鋒用筆從葫蘆柄處開始畫。

逐漸交代出上半部分的球形結構，再以較大的筆鋒擦畫出下面較大的球形，注意用筆與筆頭的顏色漸層。

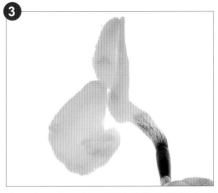

左一筆，右一筆，以這樣的繪製順序交代葫蘆形態的大致結構。

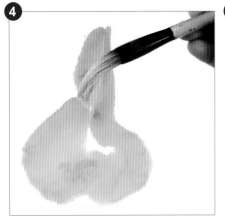

逐漸豐富葫蘆形態，注意左右之間要留出空白，表現葫蘆的高光。

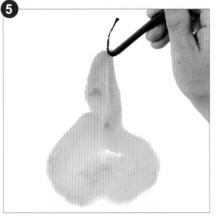

改用小號狼毫筆，蘸取赭石調墨，中鋒用筆繪製出葫蘆的柄，注意生動自然。

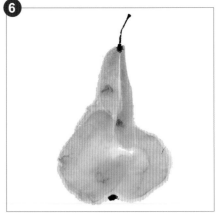

以小筆蘸墨，點出葫蘆的臍，完成葫蘆側面的繪製。

（仰面）

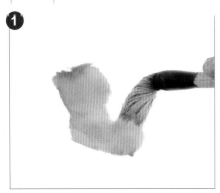

仰面的葫蘆，下部的球形較大，選用大號羊毫筆蘸取石黃調和曙紅，側鋒捻筆繪製出下半部分的一側。

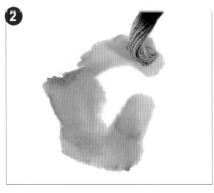

接著以同樣的筆法繪製出下面球形的另一邊，注意仰面葫蘆的透視關係。

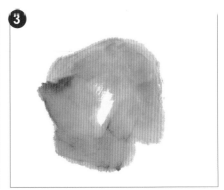

逐漸豐富下面球形結構的整體形態，記住要留白，突出葫蘆的高光效果。

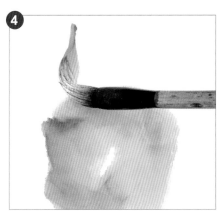

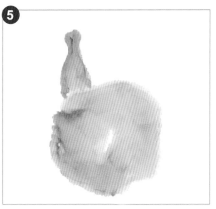

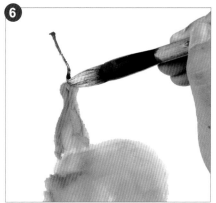

側中鋒兼用繪製較遠的葫蘆的上半部分，注意畫出上面球形結構的上翹之勢。

完善上方球形的基本形態，注意兩個球形之間的衔接關係，上面部分的色調稍重，以此拉開空間關係。

調和赭石與淡墨，中鋒用筆勾畫出葫蘆柄。

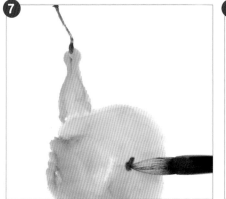

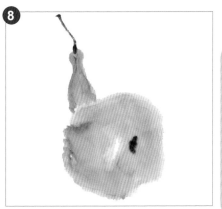

注意！

淡墨點臍。

調整畫面，完成繪製。

畫葫蘆一般選用石黃。石黃是礦物性顏料，不透明，可以表現出葫蘆不透明果實的重量感。切忌用藤黃，藤黃較透明，用後無質感。石黃根據畫的效果需要，加少量赭石，增加顏色層次的變化，表示葫蘆秋後不同成熟度的層面。用較大的羊毫筆，兩筆或三筆點畫成葫蘆形態。

側面

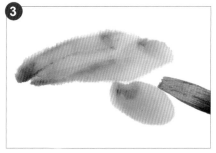

大號羊毫筆調和石黃與曙紅，筆尖再蘸赭石，讓顏色在筆尖自然漸層，側鋒用筆由左至右畫出葫蘆躺倒的姿態。

先畫一側，再畫出另一側，注意葫蘆的上半部分被畫成較為扁長的形態，突出寫意之感。同時要明確葫蘆的色調上重下淺。

接著以大號筆蘸石黃調少量曙紅，側鋒用筆，根據葫蘆上半部分的位置，點畫下方的球形結構。

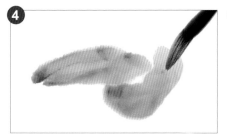

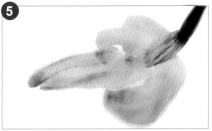

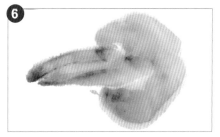

逐漸向上鋪畫下面的球形結構，用筆要連貫，有章法。

再根據上面的球形畫出底部球形的另一側，注意底部兩端的色調濃淡區分。

逐漸完善葫蘆的整體形態，注意葫蘆的方向與姿態的特徵。

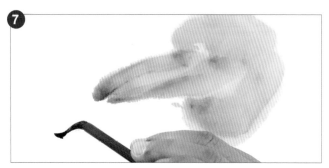

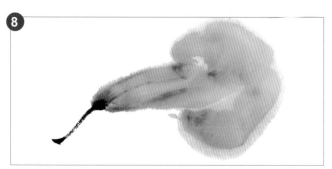

使用小號狼毫筆蘸取濃墨，中鋒用筆勾畫葫蘆柄，注意起筆頓筆，表現出柄的形態特徵。

調整畫面，完成葫蘆的繪製。

葉片

葫蘆葉子的畫法與葡萄葉基本相同，葫蘆的畫法可抹可勾，多以墨色繪製，注意疏密散落，再加藤蔓，可使藤蔓纏果而過，使之生動自然，葫蘆果的大球形可留白，以顯出圓形感覺。

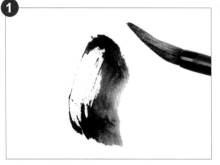

用大號羊毫筆調淡墨，筆尖蘸取濃墨，側鋒枯筆畫出中間的一片葉，繪製時運筆留飛白，突出葉片的寫意之感。

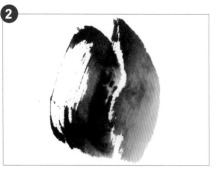

接著以捻筆之勢畫出中間葉片的另一側，這樣中間葉片的形態就完整了。

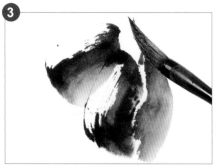

順勢在左側添加第二片花葉。

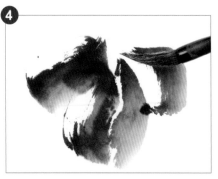

接著在右側添畫第三片花葉，葫蘆葉子一般用側鋒繪製，第一筆和第五筆最高、第二筆和第四筆居中，第三筆取低，各筆相連，一氣呵成。

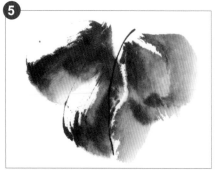

選用小號狼毫筆，蘸取濃墨，中鋒用筆，在花葉上勾畫葉脈。

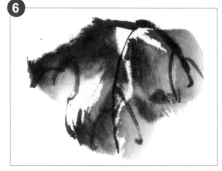

要按生長規律繪製主葉脈、副葉脈，這樣葫蘆的葉子就已經畫完了。

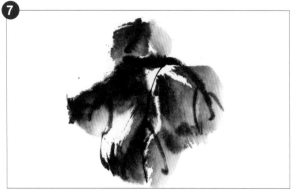

為了讓葉片形態更加豐富，可在頂端添畫小簇葉片，這樣葉片就更加生動了。

注意！

畫葫蘆的葉子，色調要根據所畫葫蘆的顏色而定。一般綠色的葫蘆，旁邊襯托的葉片可用墨綠色調墨畫，也可用墨褐色調墨畫，或直接用墨色畫；黃色的葫蘆和褐色的葫蘆所襯托的葉子，可用墨褐色調墨畫，也可直接用墨色畫。這樣做的原因是綠色的葫蘆有未成熟、成熟之分。未成熟的葫蘆，其顏色是嫩綠色或深綠色，這時候葉子也是綠色的；成熟的葫蘆，其顏色是粉綠或淡綠色，這時候的葉子因枯萎變成褐色。所以，未成熟的葫蘆，最好用墨綠色調墨畫葉子；成熟的葫蘆，用墨褐色調墨畫葉子，或直接用墨畫葉子。黃色和褐色葫蘆的葉子切忌用綠色畫。

葫蘆創作：懸清秋

1.畫葫蘆。畫葫蘆時要注意前後關係，先以大號羊毫筆蘸取石黃調和曙紅，側鋒用筆點畫出第一個葫蘆。根據事先在頭腦中構思好的位置，添畫第二個葫蘆，注意兩個葫蘆近實遠虛的關係。

2.再以筆蘸石綠調和少許水分，側鋒在右側葫蘆下方添畫一個綠色的葫蘆，表現出整棵植物的生機感。

3.先根據葫蘆位置添畫葉子，用毛筆蘸水，再略蘸些調好的墨，讓水和墨色融合，達到淺墨色的效果，然後再用筆尖蘸已經調好的深墨色，畫出色調不一的葉片，以區分層次。

4.待葉片半乾時，用狼毫毛筆中鋒（筆尖）蘸重墨勾勒葉脈（後邊最淺的葉子不用勾葉脈），這時葉子就已經畫完。再以重墨順勢勾勒出花藤，將葉片與葫蘆銜接，這樣整幅畫面就被連接起來。

5.最後整理畫面，題款鈐印，完成作品的創作。

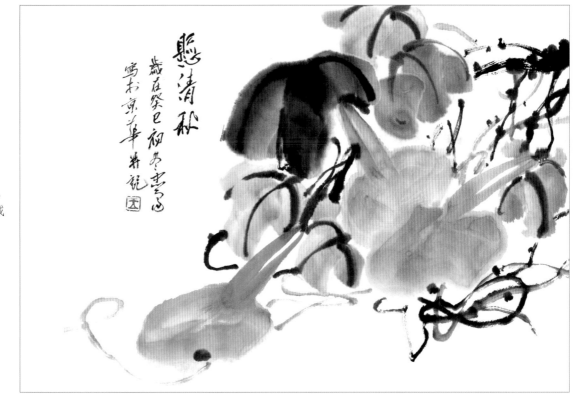

4.8 白菜

白菜文化與畫白菜

《本草綱目》載：「白菜，亦名菘。菘性凌冬晚凋，四時常見，有松之操，故曰菘。今俗謂之白菜，其色青白也。」大白菜又名結球白菜、白菜、黃芽菜。它原產於我國，是中國最具代表性和創造性的特產蔬菜之一。因其味道鮮美、營養豐富、價格便宜、四季有售，故有「菜中之王」的美譽。齊白石老先生曾親自為其作畫並提有「牡丹為花之王，荔枝為果之先，獨不論白菜為菜之王，何也？」

白菜的第一個寓意，取自白菜的諧音，意為「百財」，有聚財、招財、發財、百財聚來的含意；白菜的第二個寓意，取自白菜的顏色和外形，寓意清白。表示潔身自立，純潔無瑕。

白菜以其清白的形象及美好的寓意贏得了古今中外無數文人墨客的喜愛，宋代范成大詩曰：「拔雪挑來塌地菘，味如蜜藕更肥濃。」蘇東坡詩云：「白菘類羔豚，冒土出蹯掌」。

白菜不但受到詩人的喜愛，也是諸多畫家入畫的好題材，白菜常被入畫寓意招財或是表現清白無瑕，吳昌碩喜畫白菜，在他的畫作中有不少白菜題材的創作。

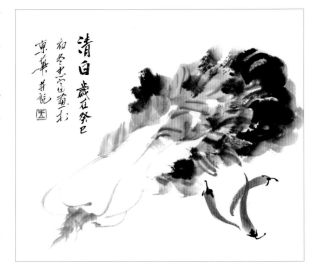

認識白菜結構與用筆用色技巧

葉子：白菜的葉片大而肥厚，畫面中葉子是一大重點，繪製時可選用大號的白雲筆，蘸取濃淡墨色，在菜莖之間以大筆墨揮灑，用筆靈活、飛動，葉脈需使用質地健挺的狼毫筆進行勾畫。

菜莖：白菜的菜莖為白色，通常以羊毫筆蘸取淡墨，中鋒用筆進行勾畫，注意體現菜莖的層次感。

根鬚：白菜的根鬚較實，通常以重色調進行表現。繪製時可選用中號羊毫筆蘸取濃墨，用筆勾點結合加以刻畫表現。

白菜分解繪製技巧

　　白菜的繪製一般有墨畫法和色畫法兩種。墨畫法是以大白雲筆蘸水浸透，調和淡墨勾畫白菜的菜莖，再蘸取濃淡乾濕不同的墨色點出菜葉。要用大的筆墨揮灑、靈活、飛動。待葉片半乾利用濃墨勾葉脈，點畫白菜的根鬚。色畫法與墨畫法基本相同，用花青與藤黃調成綠色，以中綠色勾葉菜莖，以深淺乾濕的綠色點菜葉，花青勾葉脈，楮墨畫白菜根鬚。

1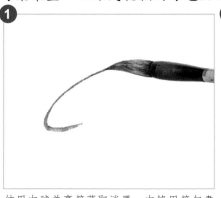

使用中號羊毫筆蘸取淡墨，中鋒用筆勾畫白菜的葉莖。

2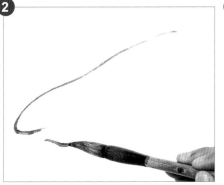

先勾出一側，再勾出另一側。

3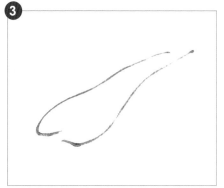

光將白菜的主葉莖勾畫完成。

4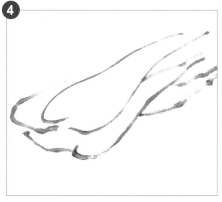

逐漸以毛筆中鋒將白菜的葉莖勾畫完整，注意白菜的菜莖有很多層，運筆勾勒時要勾畫出白菜莖的層次感。

5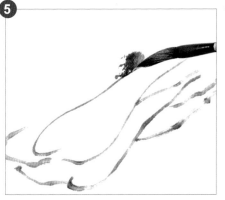

使用大號羊毫筆調淡墨，側鋒用筆在菜莖上點畫菜葉。

6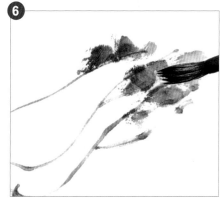

逐漸以淡墨將偏下方較淡的葉片點畫完成。

7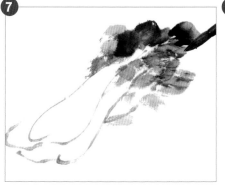

用大號筆調和淡墨與濃墨，調至中墨色，向上點畫出中間色調漸深的葉片。

8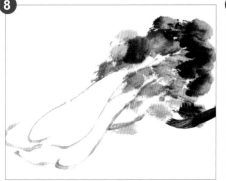

用毛筆再蘸濃墨調和，色調較深，以毛筆側鋒點畫最上面一層色調較深的葉片。

9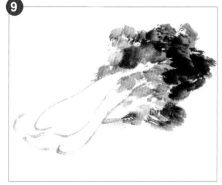

再用淡墨在葉片的邊緣點綴一些小葉片，讓白菜的菜葉更加豐滿。完成白菜基本形態的刻畫。

　　白菜的葉片是一幅畫的關鍵，點畫時要不斷將毛筆調和墨色或清水，使點畫葉片的墨色層次變化多一些，這樣畫出來的菜葉才更加生動、自然。

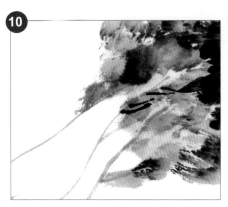

使用小號狼毫筆蘸取濃墨，中鋒用筆勾畫白菜的葉脈。

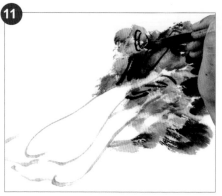

逐漸將白菜的葉脈勾畫完整，注意葉脈的走勢要符合菜葉的翻轉態勢。

使用中號羊毫筆蘸取濃墨，側中鋒兼用筆，在白菜的根部畫出白菜的根鬚。

使用大號羊毫筆蘸水浸透，調和濃墨，側鋒用筆染畫白菜的菜葉，讓白菜的菜葉更為豐盈飽滿。

逐漸渲染葉片，注意中間的葉片色調墨色較濃，邊緣葉片的色調較淡。

完成白菜的繪製。

白菜創作：清白

1.想好畫面構圖，選用大號羊毫筆調和淡墨，中鋒用筆在畫面中勾畫白菜的菜莖，注意著重體現白菜莖的層次感。

2.使用大號羊毫筆調和不同濃度的深淺墨色，點畫白菜的菜葉，用大筆墨揮灑，用筆靈活、飛動，著重體現白菜葉子的豐盈之感。

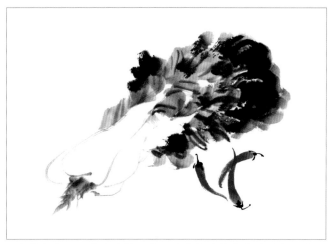

3.使用中號狼毫筆蘸取濃墨，中鋒用筆勾畫白菜的葉脈，再以側中鋒用筆點畫出白菜的根鬚，讓白菜的形態更加完整。

4.為豐富畫面，在白菜的下方添畫幾個尖辣椒作為點綴。使用羊毫筆調和曙紅，側鋒用筆點畫椒身，蘸濃墨點畫辣椒的柄。

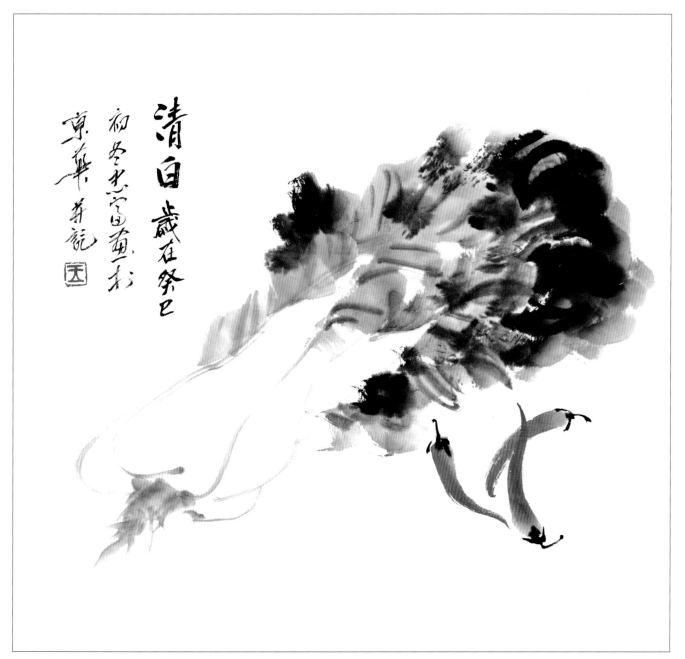

5.最後整理畫面，題款鈐印，完成作品的創作。

4.9 蘿蔔

蘿蔔文化與畫蘿蔔

蘿蔔味甜，脆嫩、汁多，「熟食甘似芋，生薦脆如梨」，其效用不亞於人參，故有「十月蘿蔔賽人參」之說。古往今來，有不少名人也都善食蘿蔔的。「牡丹燕菜」是洛陽酒席中 24 道名菜的首席菜，它就是用蘿蔔烹製的。

清代著名植物學家吳其濬在《植物名實考》中，非常生動地描繪過北京「心里美」蘿蔔的特點，說「冬颮撼壁，圍爐永夜，煤焰燭窗，口鼻炱黑。忽聞門外有『蘿蔔賽梨』者，無論貧富髫稚，奔走購之，惟恐其越街過巷也」。吳其濬在為官時，晚上散步都要買一些蘿蔔，他對「心里美」蘿蔔的評價是：「瓊瑤一片，嚼如冷雪，齒鳴未已，從熱俱平」。

我國民間有不少有關食療的諺語是說蘿蔔的，比如「蘿蔔青菜保平安」、「冬吃蘿蔔夏吃薑，一年四季保平安」、「多吃蘿蔔少吃藥」、「十月（農曆）蘿蔔小人參」等。

蘿蔔清脆可口，堪稱絕味。古今有不少畫家偏愛蘿蔔的味道，因此將蘿蔔入畫來讚美它。同時蘿蔔在閩南語中叫「菜頭」，與「采頭」諧音。因此蘿蔔常被入畫來寓意有個好采頭。

認識蘿蔔結構與用筆用色技巧

葉子：蘿蔔的葉子與葉莖連在一起，質地有些硬，表現時選取中等大小的羊毫筆加以體現。調和三綠勾畫葉莖，再調藤黃加花青點畫小葉片。

果實：蘿蔔的果實光滑，顏色偏紅。表現時選取長鋒的羊毫筆調和胭脂與曙紅加以點畫。刻畫時要充分利用筆尖、筆肚，將蘿蔔的色調表現得準確、生動。

蘿蔔分解繪製技巧

　　蘿蔔分葉、莖、果實三部分，繪製時選用大白雲筆調和曙紅與胭脂，筆肚蘸飽顏色，筆尖蘸曙紅，側鋒用筆以漸層的方式由上至下逐漸點畫，蘿蔔果實下側白色的部分用毛筆的中鋒勾畫輪廓，這樣畫出的蘿蔔色調較為逼真，蘸曙紅勾畫蘿蔔果實表面的紋路。使用三綠勾畫葉莖，調和藤黃與花青，點畫蘿蔔的葉子。

側面

❶ 使用大號羊毫筆調和曙紅與胭脂，筆肚蘸飽顏色，筆尖再蘸曙紅，側鋒用筆點畫蘿蔔的頂部。

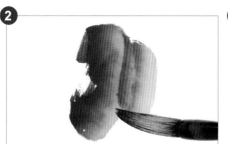
❷ 繼續以側鋒用筆點畫出蘿蔔的中間部分，注意中間部分較頂部兩邊短。

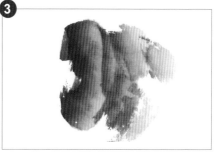
❸ 筆中水分控乾，以枯筆側鋒擦畫中間偏下的部分，讓色調由上至下呈現漸層效果。

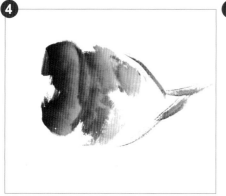
❹ 將毛筆立起來，使用中鋒勾畫蘿蔔下半部分的輪廓，這樣蘿蔔的形態就逐步清晰了。

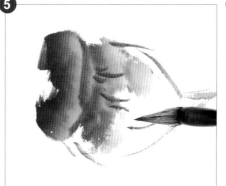
❺ 使用毛筆中鋒，勾畫蘿蔔表面的紋理。

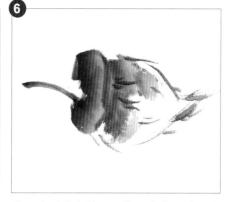
❻ 使用中號羊毫筆調三綠，中鋒用筆，由左向右勾畫蘿蔔的莖。

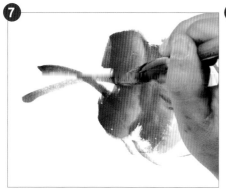
❼ 蘿蔔的葉莖不能只是一根，再添畫葉莖，注意莖與莖之間要有所變化。

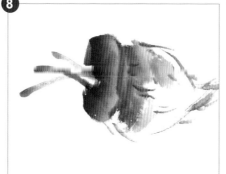
❽ 將葉莖逐漸添畫完整，葉莖也要通過墨色來凸顯出遠近虛實。

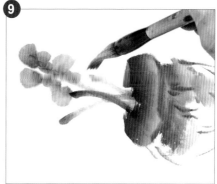
❾ 使用中號羊毫筆調和藤黃與花青，側鋒用筆，在葉莖的頂端點畫葉片。

　　點畫蘿蔔最重要的就是如何準確地表現出蘿蔔自身的色調。這就需要在刻畫前對蘿蔔仔細觀察，對其形態及色調做到了然於心，如本節中講授的蘿蔔繪製技法，基本將蘿蔔分為三個色段，頂端偏紅直接運筆點畫，中間色調逐漸變淡，所以將色調淡，另外還要以枯筆點畫，這樣可以表現蘿蔔表面不平整的特點，最底端則留出空白，準確生動地表現了蘿蔔自身色調的特點，但為了讓其形態更加確切，所以還要在顏色開始變淡的中段加以勾畫。

注意！

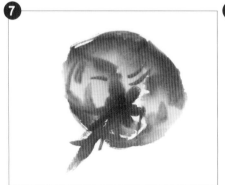

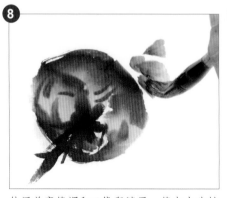

使用羊毫筆調和藤黃與花青，再混合淡墨，調出較重的綠色來點畫靠近蘿蔔的葉片。

逐步將葉莖周圍的葉子點畫完整，注意葉子要有濃淡虛實的變化。

完成側面蘿蔔的繪製。

背面

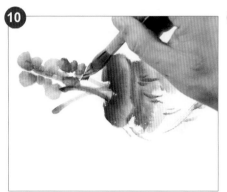

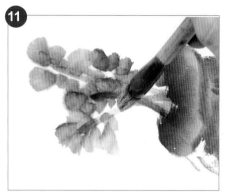

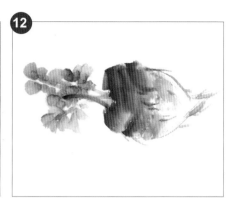

使用中號羊毫筆調和曙紅、白粉與清水，筆尖再蘸曙紅，側鋒用筆點畫蘿蔔。

由於是背面的角度，所以蘿蔔外輪廓整體看起來是一個橢圓形，再以側鋒點畫蘿蔔的右側。

側鋒捻筆運筆，將蘿蔔的外形點畫完成。

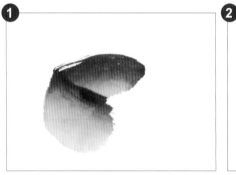

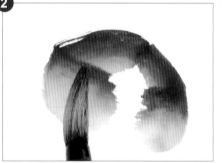

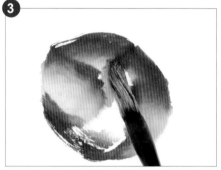

背面的蘿蔔可以看到底部的尖端，使用毛筆蘸曙紅，以較貴的巴調點畫蘿蔔底部的突起，注意透視的表現。

繼續點畫底部突起的部分，讓其看起來更加完整。

使用中號羊毫筆調和曙紅與清水，中鋒用筆，在蘿蔔的表面勾畫紋理。

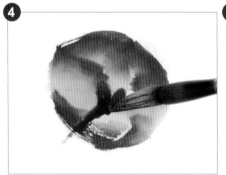

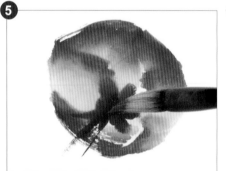

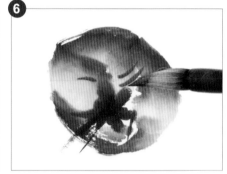

依次將蘿蔔表面的紋理勾畫完整，注意紋理的走勢要符合蘿蔔的生長形態。

使用羊毫筆調和三綠與淡墨，筆中水分較足，側鋒用筆點畫蘿蔔頂部，可以看到的葉子。

注意蘿蔔自身將葉子遮擋了一部分，所以看不到葉莖，只點畫出幾片葉子即可。

蘿蔔創作：秋味圖

1.在繪製前，想好畫面構圖，首先在畫面中繪製兩棵蘿蔔，一紅一青，紅蘿蔔壓在青蘿蔔之上，同時兩棵蘿蔔的方向要有變化，以增加畫面的生動感。使用中號羊毫筆，調和胭脂與曙紅點畫紅蘿蔔，並以中鋒勾畫外輪廓和表面紋理。調和藤黃、花青和淡墨畫青蘿蔔，底部需留白，表現其主色調，利用較重色調勾其紋理。葉莖都以三綠調和淡墨勾出，調和藤黃與花青點畫葉片。

2.為豐富畫面構成，在兩棵蘿蔔的右下方畫出幾個小蘑菇來增添畫面情趣。使用羊毫筆蘸取赭墨點畫蘑菇的頂部，運用中鋒勾畫蘑菇的莖，注意幾個蘑菇的姿態要有所變化。

3.收拾與整理畫面，題字鈐印，完成畫面的創作。

4.10 絲瓜

絲瓜文化與畫絲瓜

自古以來，絲瓜就受到人們的喜愛。青藤綠葉，結瓜時節，一條條絲瓜垂掛在架上，著實給人一種清淡雅緻的美。

絲瓜又名蠻瓜、菜瓜、天羅絮、布瓜、天絲瓜等。原產於印度，唐末傳入我國，明代時已普遍栽種。明代李時珍在其《本草綱目》中有詳書的描述：「絲瓜，二月丁種，生苗引蔓，延樹竹，或作棚架。其葉大於蜀葵而多尖，有細毛刺，取汁可染綠。其莖有棱，六七月開黃花五出，微似胡瓜花，蕊瓣俱黃。其瓜大長一二尺，甚至三四尺。深綠色，有皺點，瓜頭如鱉首，嫩時去皮，可烹可曝，點茶充蔬。老則大如杵，筋絡纏扭如織成，經霜乃枯，惟可藉靴履，滌釜器，故村人呼為洗鍋羅瓜。內有隔，子在隔中，狀如括樓子，黑色而扁。唐宋以前無聞，始自南方來，故曰蠻瓜，今南北皆有之。其花苞及嫩葉、捲鬚皆可食也，以為常蔬」。

絲瓜常被詩人喜愛，宋代杜汝能有詩曰：「寂寥籬戶入泉聲，不見山容亦自清。數日雨晴秋草長，絲瓜沿上瓦牆生」。

絲瓜不僅賦之於詩，而且形之於畫，絲瓜寓意福壽綿長，反璞歸真，畫家常以絲瓜入畫來表現美好的寓意，同時體現了濃重的田園鄉趣。

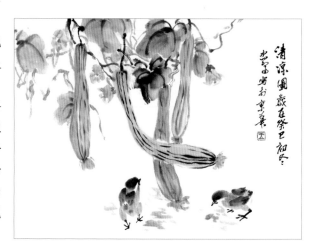

葉子：絲瓜葉掌狀，較寬，與葫蘆的葉子較為相近。繪畫時宜選用吸水性較好的大號白雲筆，調和濃淡墨側鋒點畫，葉脈需以狼毫筆進行勾勒。

果實：絲瓜的果實體長，綠色，繪畫時選用筆毛質地較軟的羊毫筆，調和藤黃、花青與少許墨色加以點畫，注意絲瓜表面是有縱紋的，為了融合畫面，可直接將羊毫筆蘸取重色調，立筆以中鋒勾勒。

絲瓜花：絲瓜花瓣小，亮黃色，繪畫時選用羊毫筆調和藤黃與少許赭石進行點畫，以較重的色調勾紋，點心。花托顏色使用三綠進行表現。

絲瓜分解繪製技巧

果實
　　學畫絲瓜，果實的繪製至關重要，其形象特色較為鮮明。繪製絲瓜的果實一般選用先染後勾的技法進行表現，先調藤黃與花青，用中號羊毫筆，側鋒用筆點畫瓜形作為底色，色墨要有濃淡變化和立體感，待墨色半乾時利用濃墨或深色調來勾畫線狀的紋理。此方法既可保持顏色鮮豔紋理清晰，又可讓線與色渾然一體，不會顯得生硬。注意線條的勾畫不宜太粗或太密，否則會影響顏色的效果。

❶

使用中號羊毫筆調和藤黃與花青，花青的含量稍多一些，側鋒用筆，由上至下一筆畫出絲瓜的形態。

❷

運筆繼續點畫，表現絲瓜的厚度，同時分出瓜身的層次。

❸
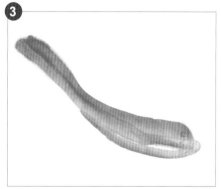
瓜身分三筆點畫而成，注意中間留空白，表現出絲瓜的縱紋。

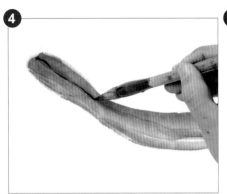

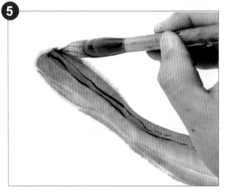

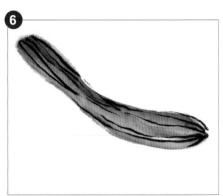

使用中號狼毫筆蘸取濃墨，中鋒用筆勾畫絲瓜的縱紋。

注意勾畫縱紋時，頭部的縱紋線條要密一些，縱紋兩邊實中間虛。

勾畫絲瓜的紋路，要有出有入，突出寫意之感。

花

夏末秋初，絲瓜開花很多，其鮮豔的黃色與綠葉相映成趣。絲瓜的花為中黃色，簡單的畫法一般只需將花瓣點畫出深淺變化，最後點蕊即可。複雜的畫法須在花瓣上勾畫脈紋，調和三綠點畫花托與花梗。

使用中號羊毫筆調和三綠與清水，側鋒用筆點畫絲瓜的花托。

順勢以中鋒用筆，在花托的底端勾畫出花梗。

使用中號羊毫筆調和藤黃，筆尖調少許赭石，水分不要過多，側鋒用筆點畫絲瓜的花。

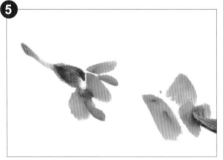

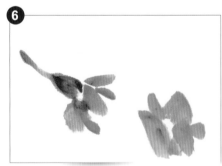

逐漸將絲瓜的花瓣點畫完整，注意絲瓜花分為五瓣，此花為背面。

在背面的花的右側再以毛筆點畫一個正面的絲瓜花，注意正面的花瓣較大，點畫時需體現這個特點。

同樣正面的花瓣也分為五瓣點畫而成，注意花瓣要大小相間，有所變化。

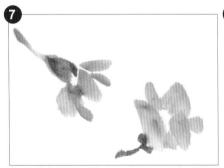

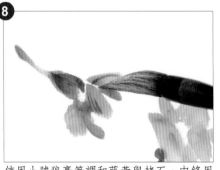

使用羊毫筆調和藤黃與花青，中鋒用筆點畫花托與花梗。

使用小號狼毫筆調和藤黃與赭石，中鋒用筆勾畫背面花瓣的脈紋。

接著再以毛筆中鋒勾畫右側正面花瓣的脈紋。

10

在勾畫完花瓣上的脈紋之後，再以毛筆的中鋒點出正面花瓣中間的花心。

11

完成兩朵花的繪製。

注意！

勾畫絲瓜花的脈紋時，要注意正面花瓣脈紋與背面花瓣脈紋有所區別，背面的脈紋色調較重，且形態比較刻板，而正面花瓣的脈紋色調較淺，彎曲幅度較大，富於變化。

葉子

繪製絲瓜葉子在用筆用墨上可參照葫蘆葉片的畫法，兩者近似，只是形態略有差別，葫蘆葉的邊緣整齊，絲瓜葉有尖形突起，所以在點畫葉片時需注意這個特點。為了表現絲瓜葉前段的星形突起，用筆時由內向外和由外向內須配合使用，不然葉子的形態易畫扁或畫平了。

1

使用大號羊毫筆調淡墨，調至筆根，筆肚調中墨，筆尖調濃墨，側鋒用筆先點畫中間較大的葉片，接著再點畫旁邊的葉片。

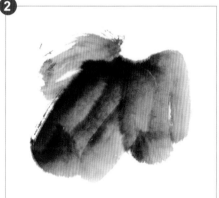

2

再以較淡的墨色點畫左側的葉片，注意葉片之間的遮擋關係。

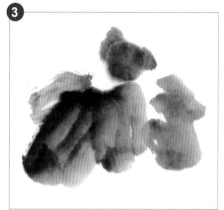

3

點畫遠端的葉片，中間留出空白，表現出葉片的遠近。

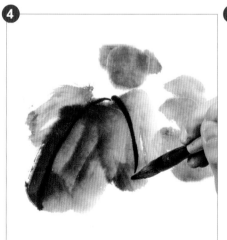

4

使用中號狼毫筆蘸取濃墨，中鋒用筆勾畫近端葉片的脈紋。

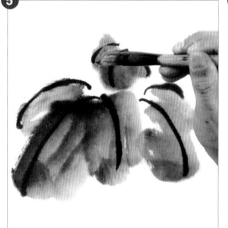

5

接著勾畫出遠端葉片的脈紋。葉脈的勾畫可不必完全按照葉片的形態表現，用筆自由靈活一些，追求寫意之感。

6

逐漸將葉脈勾畫完整，注意近處的葉片主、副葉脈都要勾畫完整，遠端較小的葉片只勾出主葉脈即可。

絲瓜創作：清涼圖

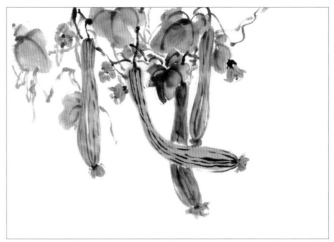

1.使用中號羊毫筆調和藤黃與花青，在畫面中點畫幾條正在長著的絲瓜，注意各條絲瓜的形態及遮擋關係，以濃墨勾畫絲瓜的脈紋。使用大號羊毫筆調淡墨，筆尖蘸濃墨，在絲瓜頂部點畫一些葉片，增添畫面豐富度。

2.調和藤黃與赭石，在絲瓜的頭部及葉間點畫一些絲瓜花，讓絲瓜的形態更加生動自然，以濃墨點出花托。使用中號狼毫筆蘸取淡墨，中鋒用筆，在絲瓜與葉片之間勾出絲瓜的藤，以連接瓜葉及果實。

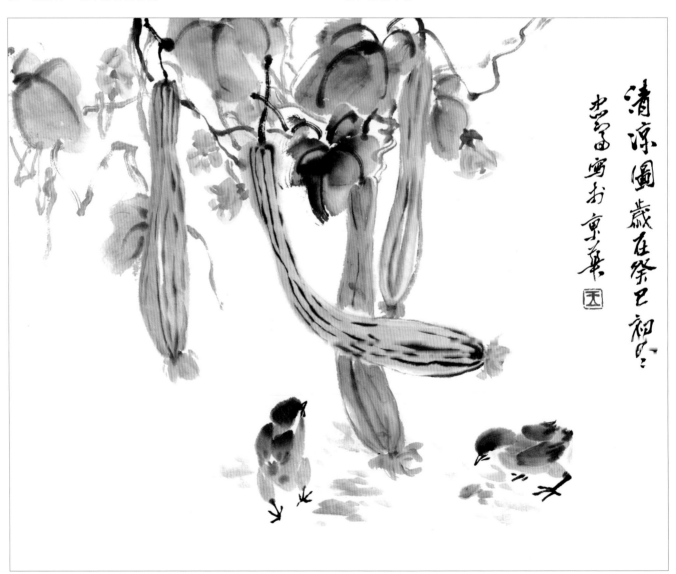

3.為了讓畫面更富情趣，在絲瓜底端用濃淡墨色點畫出兩隻正在覓食的雛雞，並以淡墨點畫地面。收拾與整理畫面，題字鈐印，完成畫面創作。

第 **5** 章

寫意花卉

5.1 荷花

荷花文化與畫荷花

　　荷花又名蓮花，古稱芙蓉，是世界上被發現得最早的植物之一，也是現今地球上倖存的冰河期以前的代表植物之一。

　　荷花象徵崇高，聖潔、吉祥平安。在中國人民的心目中是真、善、美的象徵，古往今來，無數文人墨客都對它偏愛有加，荷花以其清新脫俗的高潔氣質，陶冶著世世代代的炎黃子孫，朱自清的《荷塘月色》散文記廣為流傳，荷花以獨具的自然美，被人們稱為「翠蓋佳人」，成為「接天蓮葉無窮碧，映日荷花別樣紅」，荷花又被稱為「花中君子」，「出淤泥而不染，濯清蓮而不妖」，以其純潔高尚的精神美深受人們的喜愛。

　　荷花不僅賦之於詩，而且形之於畫，受到中華民族的尊敬，它滲透到民間生活中的各個領域，在漫長的歲月裡，形成了今天豐富的荷文化。

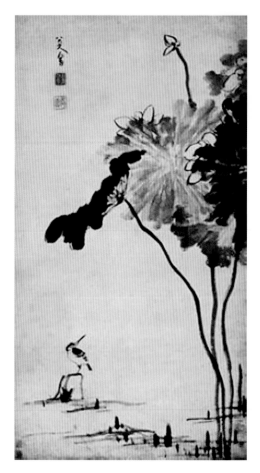

《荷花翠鳥圖》清代 八大山人

認識荷花結構與用筆用色技巧

白色花頭：用勾線筆雙勾花瓣，再對花頭罩染。

紅色花頭：使用中號羊毫筆調和曙紅與胭脂，側鋒運筆點畫。

花梗：白色花頭的花梗通常使用勾線筆蘸濃墨，按照花頭方向雙勾而成，紅色花頭的花梗，一般選用中號狼毫筆蘸濃墨，運中鋒順鋒勾畫而成。

花葉：荷葉葉大肥厚，一般以潑墨的畫法進行繪製，選取大號羊毫筆蘸濃墨濕筆鋪畫，小號狼毫筆中鋒勾畫葉脈。

蓮蓬：中號羊毫筆蘸曙紅調和胭脂，側鋒點畫頂面，再以中鋒勾畫蓮蓬的紋絡。

荷花分解繪製技巧

花頭　荷花的長勢形態充滿妙趣，有單瓣、復瓣、重瓣等不同形態。花瓣呈匙形，邊緣弧線圓滿而富彈性，花色有白、粉、深紅等幾種。畫花頭前先要畫好花瓣；在寫意畫中通常把花瓣畫成圓形和方形兩種形態，常用的技法有雙勾（多用於白荷和粉荷）和點畫（多用於紅荷）兩種。

白色

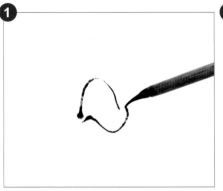

❶ 選取小號勾線筆，蘸取墨色，中鋒用筆勾畫第一片花瓣。注意起筆頓筆，突出瓣尖形態。繪製第一瓣時要考慮花頭方向。

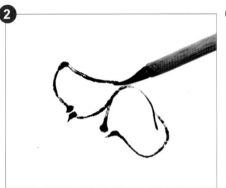

❷ 依據第一片花瓣的位置，用同樣的筆墨畫出位置靠上的第二片花瓣。

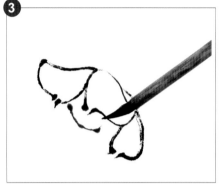

❸ 接著勾畫出另一片內層花瓣，按照花瓣的長勢，勾畫荷花的蓮蓬，注意花瓣與蓮蓬之間的遮擋關係。

> 在勾畫較大的花朵時，一般都是從內到外，從前往後，從左向右，從上至下，這樣繪製較為順手，也容易掌握到荷花的準確形態。繪製花瓣時，注意花瓣大小不要太均勻，應疏密有致，花瓣形態不可過圓，而且每個花瓣都要向花頭中心集中，花蕊一般在最後進行點畫。

注意！

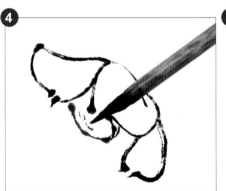

❹ 繼續運用勾線筆，蘸濃墨，中鋒用筆勾畫蓮蓬的蓮子。

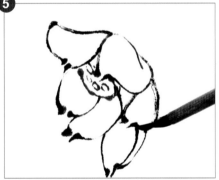

❺ 在完成蓮子的刻畫之後，添畫下方的內層花瓣，注意翻瓣的形態及畫法。

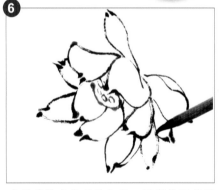

❻ 內層花瓣交代完畢之後，逐漸按照花頭方向及長勢，在外層勾畫較大的花瓣，注意外層花瓣的開勢要弱。

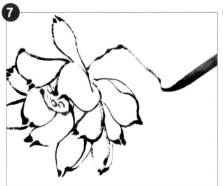

❼ 花瓣繪製完成之後，用小號勾線筆在花瓣根部，中鋒勾畫荷花的花梗，注意用筆多頓挫，體現花梗的婆娑。

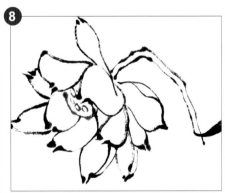

❽ 根據之前的筆勢，雙勾出花梗的形態，注意花梗的彎曲程度要與花頭的方向與開放程度相呼應。

❾ 整理畫面，檢查一下荷花的大致形態。

10 以勾線筆蘸濃墨，中鋒用筆點畫花梗上的小刺，使荷花形態更為生動。

11 用中號羊毫筆蘸取花青調和藤黃再混合水，中鋒用筆點染花瓣的瓣尖與根部。

12 增加花頭的色調可使整個花頭的色調更加豐富，畫面也賦予層次感。

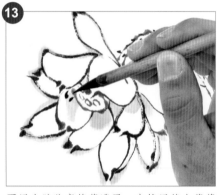

13 再用小號狼毫筆蘸濃墨，中鋒用筆在蓮蓬的斜上方點畫蕊頭。

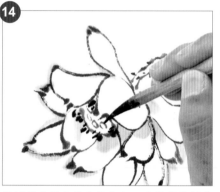

14 根據荷花花蕊的生長方向，在蓮蓬的周邊逐漸添畫蕊絲、蕊頭，使荷花的花蕊得以完整。

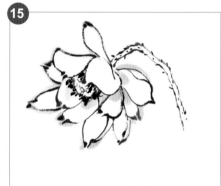

15 將花蕊繪製完成後，整理畫面，白色荷花就完成了。

〰〰〰〰〰〰〰〰〰〰〰〰〰〰〰〰〰〰〰〰〰〰〰〰〰〰〰〰

[紅色]

1 選用中號羊毫筆，調和曙紅與少許白粉，筆尖再蘸曙紅，側鋒用筆點畫紅荷花的第一片內層花瓣。

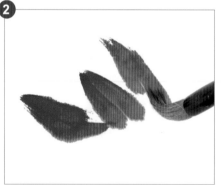

2 繼續點畫其他兩片相鄰的花瓣，注意花瓣之間的前後遮擋關係。

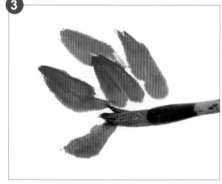

3 用筆加水調淡色墨，側鋒用筆繼續點畫外側花瓣，注意下方的花瓣開勢要強。注意花瓣前面的色調要前面重，後面淺。

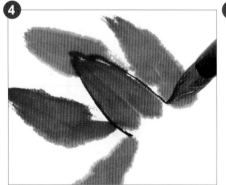

4 換用小號狼毫筆，蘸取曙紅，中鋒用筆勾畫荷花的花瓣，明確其形態。

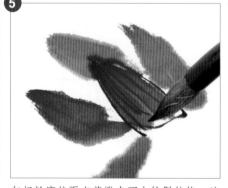

5 勾好輪廓後再在花瓣表面上繪製紋絡，注意紋絡的線條曲直要符合花瓣的形態。

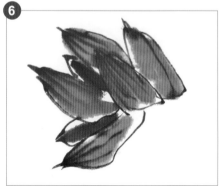

6 逐步將花頭花瓣的輪廓和紋絡勾畫完成，再用筆尖在花瓣尖部點一下，突出其特徵。

⑦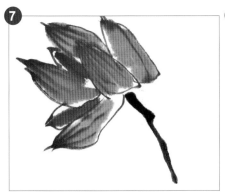

選用中號狼毫筆調和熟褐與墨汁，側中鋒兼用筆繪製荷花的花梗，注意用筆多頓挫，體現出花梗的形態。

⑧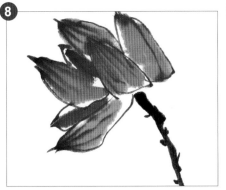

再用毛筆以中鋒點畫出花梗上的小刺，注意用筆生動、活潑。

⑨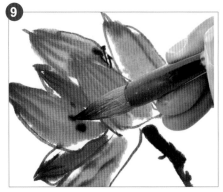

用小號狼毫筆蘸濃墨，中鋒用筆，在花頭中心處點畫荷花的蕊頭，注意花瓣將大部分花蕊遮住，刻畫時要著重表現。

⑩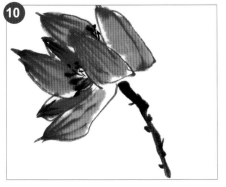

逐漸勾畫出荷花的蕊絲，將花蕊的形態繪製完整，這樣紅荷花就繪製完成了。

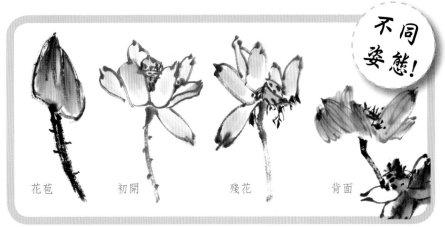

花苞　　　　初開　　　　殘花　　　　背面

不同姿態！

荷葉　荷葉呈圓形，邊緣呈不規則的波浪狀，葉大如傘，十分寬闊但又十分輕盈。繪製荷葉時，行筆要一氣呵成，墨將盡時自然皴出飛白；葉脈以網狀形態支撐起整個葉片，勾畫時行筆要頓挫有力。荷葉能呈現出各種姿態，折、仰、俯、合、反等，可謂是千姿百態。

①

使用大號羊毫筆調和熟褐與濃墨，蘸飽筆肚，筆尖蘸濃墨，濕筆側鋒擦畫荷葉。

②

逐漸添畫葉片，完善葉片形態。繪製荷葉時，行筆要一氣呵成，筆觸要稀疏有致；墨色要有大筆觸，也要有飛白。

③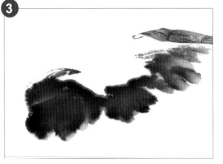

在濃淡筆觸相交處，可適當留白；葉片遠處可用淡墨虛筆畫出，甚至可以通過大面積留白來表現。

④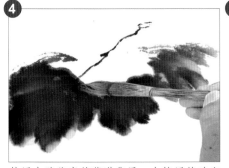

使用中號狼毫筆蘸滿焦墨，中鋒用筆確定葉臍的位置，再由葉臍向四周勾畫葉脈。

⑤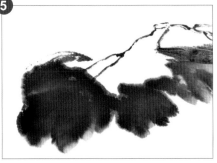

分析觀察荷葉動勢，逐漸勾畫出所有的主葉脈，再依據主葉脈的位置勾畫出副葉脈。

⑥

葉脈勾畫完成，整理畫面，注意葉脈要中間實兩邊虛。

❼

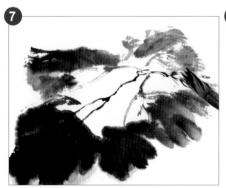

用大號羊毫筆調和熟褐與淡墨，側鋒用筆擦畫遠端的荷葉，讓整片葉子的形態更加完整。

❽

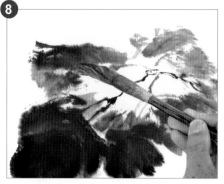

遠端兩處葉片要有遠近虛實的區分，運筆多留飛白，繪製時可用紙吸取一部分水分，乾擦出飛白效果。

❾

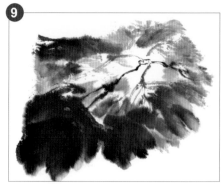

收拾與整理畫面，荷葉繪製完成。

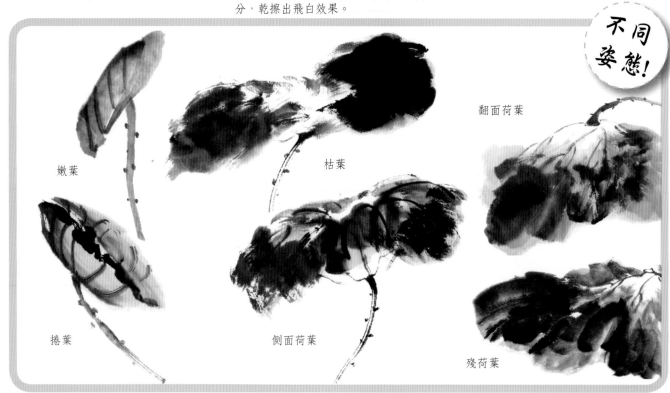

不同姿態！

嫩葉

捲葉

枯葉

側面荷葉

翻面荷葉

殘荷葉

荷花創作：荷塘秋色

1.使用大號羊毫筆調和熟褐，濕筆鋪畫畫面右下方的荷葉，使用中號狼毫筆蘸取淡墨，中鋒用筆勾畫荷葉的葉脈。

2.選用中號羊毫筆，蘸取曙紅調和白粉，筆尖再蘸曙紅，在荷葉上方添畫蓮蓬，在畫面左側繪製一朵荷花。

3.在蓮蓬後面再繪製一朵初開的荷花,以豐富畫面,使用中號狼毫筆調和曙紅與白粉,中鋒用筆勾畫花梗並點畫花刺。

4.使用大號羊毫筆蘸取赭石調和淡墨,濕筆鋪畫荷葉的空白部分,讓荷葉的形態更加完整,同時讓整幅畫面的色調更為豐富。

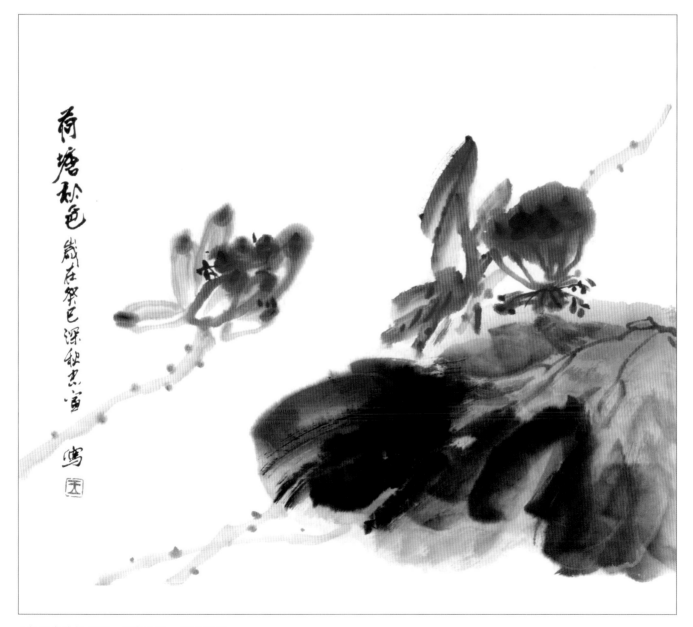

5.整理與收拾畫面,題字鈐印,完成創作。

5.2 蝴蝶蘭

蝴蝶蘭文化與畫蝴蝶蘭

蝴蝶蘭是我國民眾最喜愛的傳統名花之一。蝴蝶蘭莖短，葉大，葉態綽約多姿，葉色終年常青，花莖一至數枝，拱形，其花姿優美，顏色華麗，高潔幽香，為熱帶蘭中的珍品，數千年來，素有「香祖」、「王者香」、「天下第一香」、「蘭中皇后」之美譽。

蝴蝶蘭花姿婀娜，花色高雅繁多，鮮豔奪目，既有純白、鵝黃、絆紅，也有淡紫、橙赤和蔚藍。有不少品種兼備雙色或三色，有的好像繡上圖案的條紋，有的又有如噴了均勻的彩點，猶如振翅的蝴蝶，翩翩起舞，美豔動人。李白贊曰：「若無清風吹，香氣為誰發」。

因為蝴蝶蘭是蘭花的一種，在繪製時和蘭花有些共同之處，但蝴蝶蘭的花頭是表現的重點，而蘭花還要側重葉片的繪製。在國畫寫意的表現中，畫者們也是較

為注重其花頭近似蝴蝶翩翩飛舞的形態，顯其精神。

本節我們就蝴蝶蘭的形態和意境，從細節出發逐一向大家講解寫意技法，讓大家在學習中更能掌握表現蝴蝶蘭花的形態。

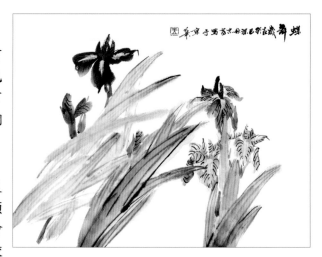

認識蝴蝶蘭結構與用筆用色技巧

花心：蝴蝶蘭的花心呈亮黃色，繪製時選用小號羊毫筆，調和藤黃與白粉，側鋒用筆點畫花心。

花瓣：蝴蝶蘭的花頭一般選用中號羊毫筆這種吸水量較強的軟毫筆來表現，調和酞青藍、曙紅，側鋒用筆點花瓣。注意花瓣上的紋路需要用擅長勾線的硬毫筆來勾畫，如狼毫筆。

花葉：花葉的表現通常使用中號或大號的羊毫筆，調和藤黃與花青進行點畫。

蝴蝶蘭分解繪製技巧

花頭

蝴蝶蘭花頭呈淡紅色，如同蝴蝶形，花瓣六片，外層三瓣較大，瓣面有紫色斑點，瓣根處有白色羽狀突起。蝴蝶蘭花瓣一般採用重彩點蟲法進行表現，使用羊毫筆先蘸曙紅再調花青或酞青藍，筆尖色濃，側鋒畫花瓣，兩筆完成一個花瓣，花瓣色調要有濃淡變化，調和藤黃點花心，瓣面用墨色勾出脈紋，應順著花瓣結構勾畫脈紋，不可亂畫。

盛放

① 用中號羊毫筆，調少量白粉、胭脂與曙紅，筆尖蘸少許墨色，側鋒用筆，兩筆勾畫出蝴蝶蘭的花舌。

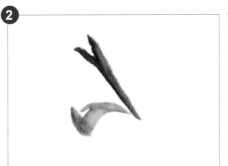

② 圍繞花心，側鋒用筆點畫出蝴蝶蘭左側的花瓣。

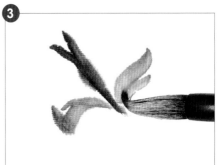

③ 參照前面的方法，畫出右側的花瓣，把握好花頭的透視關係。

蝴蝶蘭的舌花較普通蘭花的要大，繪製時要注意蘭舌的形態，與蘭花的舌花有所區別。

注意！

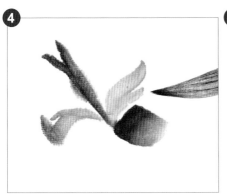

④ 使用羊毫筆調和曙紅與胭脂，筆尖再輕蘸曙紅與墨色，側鋒用筆點畫蝴蝶蘭外側較大的花瓣。

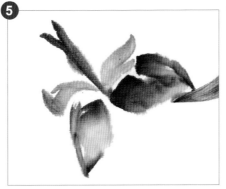

⑤ 逐漸交代出下方外翻的大花瓣，注意筆頭要含有水分，繪製時使墨色呈現自然漸層的效果。

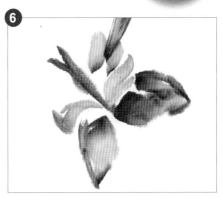

⑥ 調和胭脂、曙紅與少量白粉，筆中含水，側鋒點畫遠端蝴蝶蘭內層的小花瓣，注意其色調較淺，要與前面的大花瓣區分開。

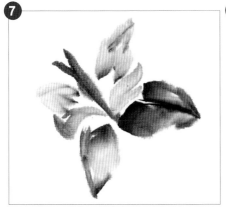

⑦ 換用小號狼毫筆，蘸取花青調和濃墨，中鋒用筆勾畫花瓣中間的紋絡。

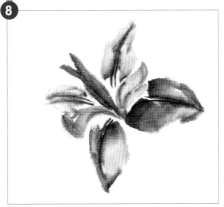

⑧ 以相同的筆墨逐漸為蝴蝶蘭每一片花瓣勾畫紋絡，注意紋絡的走向要符合花瓣的長勢。

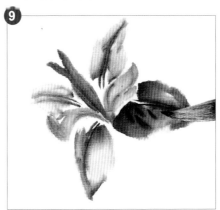

⑨ 接著以小號狼毫筆蘸取花青調和濃墨，中鋒用筆點畫花瓣上的斑點。

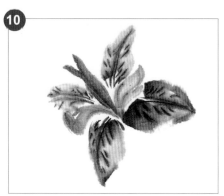
10

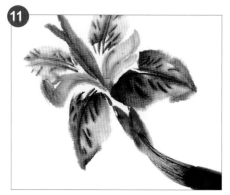
11

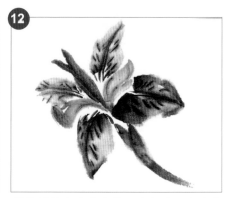
12

逐漸將花瓣上的斑點繪製完成，注意斑點的色調要符合近實遠虛的規律，斑點排列細小而緊密，走向也要依據花瓣的方向而定。

用中號羊毫筆，調三綠和藤黃，側鋒運筆，畫出花莖。

順鋒用筆畫出花莖的下半部分，注意落筆留鋒，蝴蝶蘭花頭繪製完成。

初放

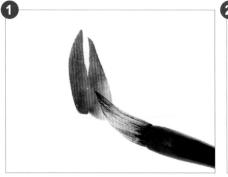
1

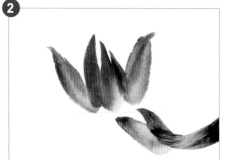
2

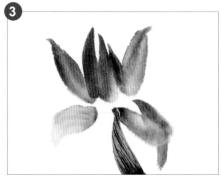
3

使用中號羊毫筆調和曙紅與胭脂，側鋒用筆點畫初放花頭的內層花瓣。

以同樣的墨色添畫內層的其他花瓣，注意初放的花頭內層花瓣較為聚攏，花瓣形態也較為緊湊。

側鋒運筆點畫下方的外層花瓣，初放的花頭外層花瓣開勢明顯，開合幅度較大。

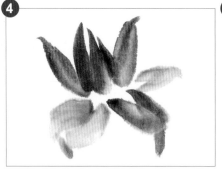
4

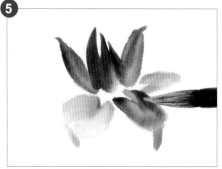
5

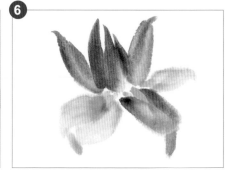
6

使用中號羊毫筆調和曙紅與胭脂，再混以少量白粉調勻，筆中含水，側鋒用筆點畫花頭兩側較淺的花瓣。

蘸取藤黃和白粉調和，中鋒偏側運筆，在花瓣和花舌的相接之處，分別點畫，表現花蕊。

逐漸將花蕊點畫完成，注意花蕊與花舌和花瓣之間的銜接自然。

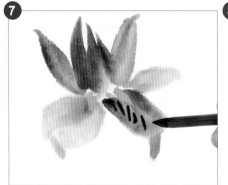
7

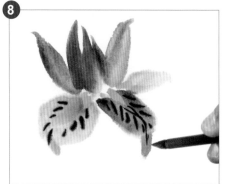
8

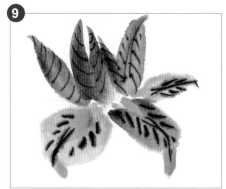
9

使用小號狼毫筆調和花青與濃墨，中鋒用筆點畫花瓣上的斑點。

根據花瓣的翻轉和彎曲程度，勾畫出花瓣中間的紋絡。

將花頭上的紋路和斑點逐漸添畫完畢，注意內層花瓣還未開放，只需勾畫出背面上較小的紋絡即可。

花苞

 ❶

 ❷

 注意！

花苞：由花瓣、花萼、花梗組成，花苞在整幅畫面中起著一定作用。單個花苞可一筆完成，也可兩筆完成，視情形而定。畫時筆上蘸色飽滿側鋒點蕊而成，趁色未乾時用白色勾筋，要有序不亂，最後畫花托。

用中號羊毫筆蘸花青調和曙紅，側鋒點畫出待開花苞一側的小花瓣。

接著再畫出待開花苞另一側的小花瓣。

 ❸

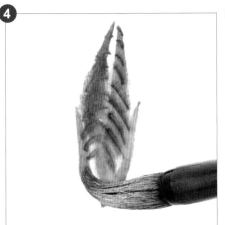 ❹

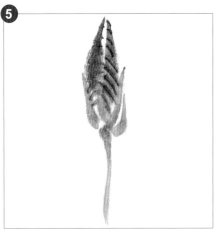 ❺

用小號狼毫筆，筆尖蘸花青，中鋒運筆勾畫出花苞上的紋理。

用中號羊毫筆，調三綠和藤黃，側鋒運筆畫出花托。

同樣，用中號羊毫筆調三綠和藤黃，側鋒運筆畫出花莖。

葉子

蝴蝶蘭的葉片扁平而狹長，近似蘭葉，成叢生長。繪製時，可參照畫蘭葉的手勢，但要注意繪製蝴蝶蘭時側鋒運筆，無需中側鋒的轉換。

 ❶

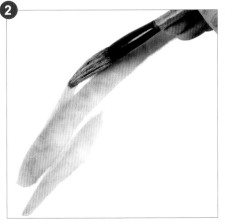 ❷

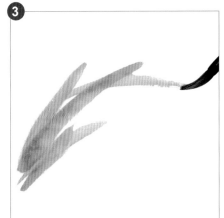 ❸

選用一管中號羊毫筆，蘸取花青和藤黃調和，再加入少許淡墨調勻，微側鋒運筆，自下而上繪製花葉。

繼續添畫葉片，葉片有長有短，錯落交會。

蝴蝶蘭的葉片與蘭花一樣，根部聚攏在一起。根部兩邊的葉片都較為短小。

脈紋的繪製落筆宜虛不宜實，繪製時可依主觀美感安排，以增強寫意之感。

 注意！

87

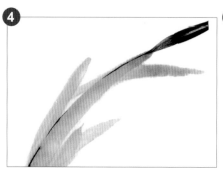
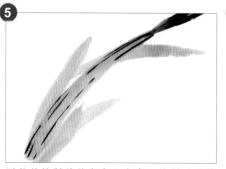
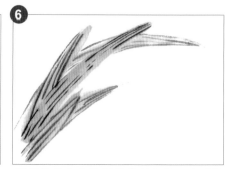

待葉片墨色快乾之時，使用小號狼毫筆調淡墨，中鋒運筆，勾勒出葉片的脈紋。

脈紋的繪製落筆宜虛不宜實，繪製時可簡化帶過，以增強寫意之感。

逐漸將葉片上的脈紋繪製完整，完成蝴蝶蘭葉片的繪製。

組合

在學習花頭與葉片的繪製之後，接下來練習將花頭與葉片進行組合，繪製時注意花頭與葉片的位置關係與生長規律。

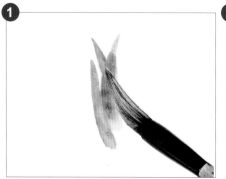
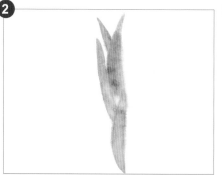
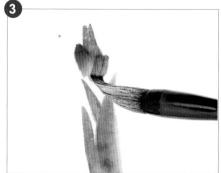

使用中號羊毫筆蘸取藤黃，與花青進行調和，側鋒用筆點畫蝴蝶蘭花的葉片。

接著向下點畫出下方的葉片，體現出較長的葉子。

使用中號羊毫筆調和花青、曙紅與少量白粉，側鋒用筆，在葉片頂端點畫蝴蝶蘭的花舌。注意花頭與葉片的銜接關係。

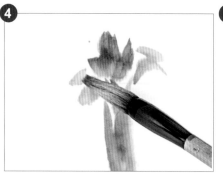
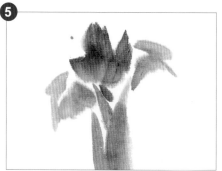
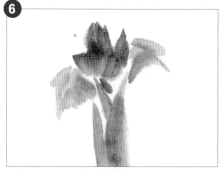

接著用中號羊毫筆調和曙紅與少量白粉，筆中含水，側鋒用筆點畫外層的花瓣。

繪製花頭時要考慮花瓣與葉片的前後遮擋關係，花瓣與葉片不可重疊，應體現出遮擋的效果。

用中號羊毫筆調和藤黃與白粉，側鋒用筆在花舌與花瓣間點畫花蕊。

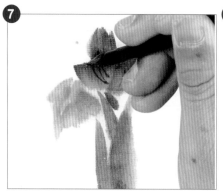
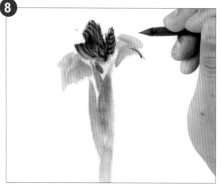
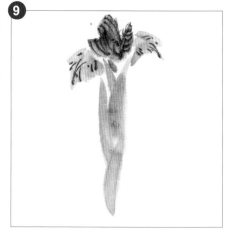

使用小號狼毫筆蘸取花青與曙紅進行調和，中鋒用筆勾畫花舌上的紋絡。

以同樣的筆墨為蝴蝶蘭的花瓣勾畫紋絡並點畫瓣片上的斑點，注意用筆要自然、生動。

蝴蝶蘭創作：蝶舞

1.選用中號羊毫筆調和藤黃與三綠，側鋒用筆點畫幾簇葉片，注意畫面中蝴蝶蘭葉片的遠近虛實，同時注意畫面構圖要有聚散。

2.換用小號狼毫筆蘸取花青調和濃墨，中鋒用筆勾畫葉片上脈紋，注意中間的脈紋較重，兩側的較淺。

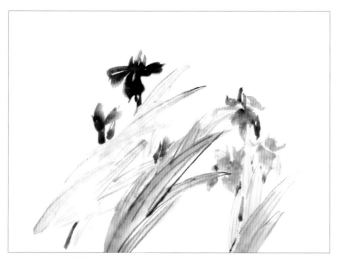

3.使用中號羊毫筆調和花青與曙紅，筆中水分充足，側鋒用筆，在幾處葉片頂端點畫幾朵花頭。注意控制墨色，體現出花頭的遠近。

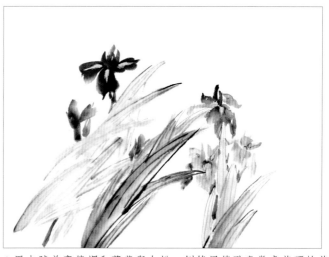

4.用中號羊毫筆調和藤黃與白粉，側鋒用筆點畫幾處花頭的花蕊。

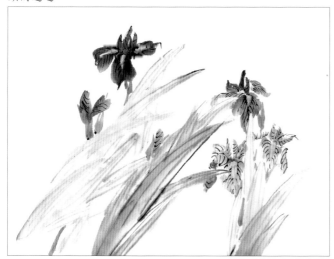

5.使用小號狼毫筆蘸取花青調和曙紅，中鋒用筆勾畫花頭上的脈紋。

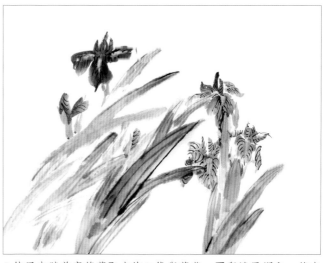

6.使用中號羊毫筆蘸取少許三綠與藤黃，再與淡墨調和，筆中水分較足，對幾處葉片的根部進行渲染，讓整個畫面的色調更加豐富。

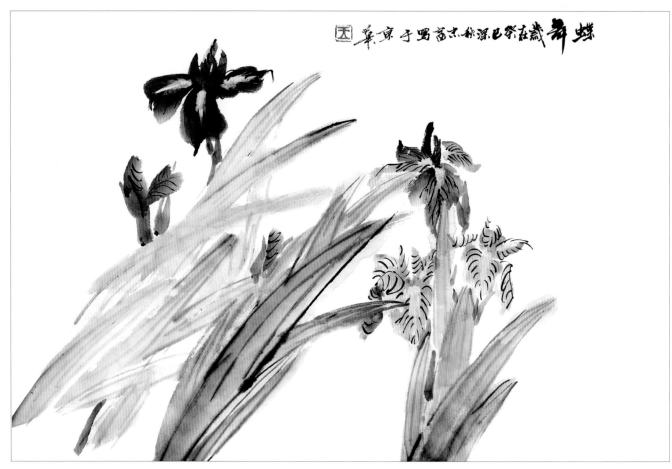

7.整理與收拾畫面，題字鈐印，完成創作。

5.3 雞冠花

雞冠花文化與畫雞冠花

相傳我國古代有在農曆七月十五日（中元節）時，用雞冠花祭祀祖先，表達緬懷的習俗。由於雞冠花的花形和花色都與雞冠相近，歷代詩人多有讚美之詞，如宋代趙企的《雞冠花》：「秋光及物眼猶迷，著葉婆娑擬碧雞。精彩十分佯欲動，五更只欠一聲啼。」古人賞雞冠花都寄託人人的情懷，也都各自從雞冠花身上體會到很多寶貴的精神內涵。雞冠花宜於栽種，且花色鮮豔耐久，賞心悅目。宋代詩人曾有詩曰：「幽居裝景要多般，帶雨移花便得看。禁奈久長顏色好，繞階更使種雞冠。」雞冠花在霜降的節氣中色澤尤為嬌豔。

雞冠花的花季不隨波逐流，在晚秋時節才開放，其品格高尚，在秋季裡迎風傲骨，氣節剛強。歷代畫家對雞冠花的描繪也不勝枚舉，如宋人百花水墨寫生卷，

近現代吳昌碩、齊白石都有很多雞冠花的作品，更多的是把雞冠花與雞畫在一起，意喻仕途官職連升（官上加官）。歷代詩人和畫家發揮各自的聰明智慧，賦予了雞冠花豐富的文化內涵，提高了雞冠花的品賞價值。

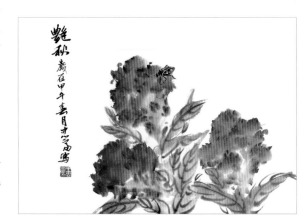

花頭：點畫雞冠花時，建議用大點的羊毫筆，如大白雲，側鋒點染成扇形，羊毫筆毛較軟，吸水量大，筆觸之間容易形成自然暈化的效果。點畫時調和大紅，與曙紅表現其色調。

花托：點畫花托時同樣選用質地較軟的羊毫筆，調和胭脂與曙紅進行點畫，與花頭的色調有所區別。

花葉：雞冠花的花葉分點和勾兩個部分，點葉時宜選用兼毫筆，調和藤黃與花青表現，而勾葉脈的時候宜選用質地較硬的狼毫筆，蘸取濃墨進行勾畫。

雞冠花分解繪製技巧

花頭

雞冠花最為常見的顏色有紅色、黃色兩種。花頭頂部扁寬，層層疊捲而有重量，下為扁平狀，色淺，上有刺狀突出。上緣寬，具皺褶，密生線狀鱗片，下端漸窄，常殘留扁平的莖。表面紅色、紫紅色或黃白色；中部以下密生多數小花，每束花宿存的苞片及花被片均呈膜質。畫花頭時常以曙紅調大紅，乾筆積點而成，點綴時要錯落有序，自然成形。

盛放

❶
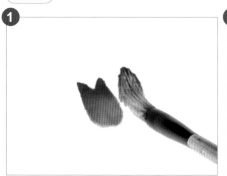

❷
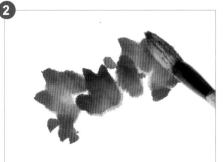

❸
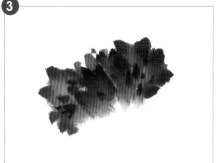

選用中號羊毫筆蘸取曙紅與大紅調勻，側鋒用筆點畫雞冠花花頭的花瓣。

從左向右，依次點染出花頭的造型。花頭的排列並非呈直線，而是呈弧形。

選用一管小號羊毫筆，蘸取曙紅，在花冠上方點綴，表示雞冠花捲曲的花瓣紋理。

使用腕力運筆，筆觸要有彈性，「實起虛收」。將筆頭按倒，這樣畫出的花瓣更加逼真、生動。

注意！

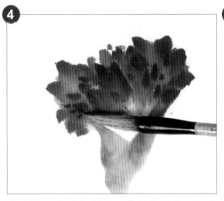

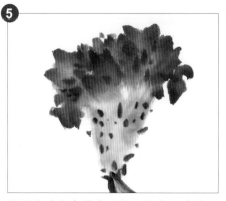

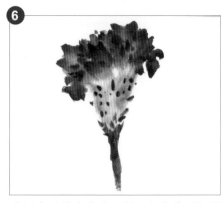

蘸取赭石與曙紅調和,微側鋒運筆,勾出花托。先兩筆勾出倒三角形的花托造型,然後將顏色填滿完整。

使用小號狼毫筆蘸曙紅和胭脂,中鋒運筆,在花托上點綴出花托的細刺,增加雞冠花的真實感和毛絨的質感。

使用中號羊毫筆蘸取赭石加少許曙紅調和,中鋒運筆順勢勾出花梗。

初放

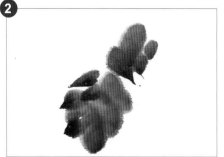

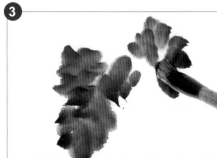

選用一管中號羊毫筆,蘸曙紅和少許大紅調和,側鋒運筆,點畫出一片雞冠花的花瓣。

點畫旁邊的花瓣,注意初畫的雞冠花花頭花瓣較為緊湊,點畫時注意用筆要連貫。

接著以同樣的筆墨在右側繼續添畫花頭的花瓣,注意花瓣要點畫得錯落有序。

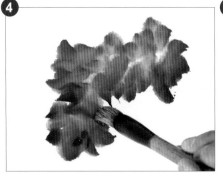

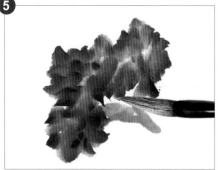

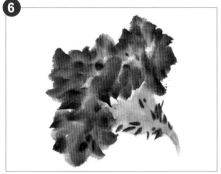

逐漸將花頭的花瓣點畫完整,使用中號羊毫筆筆尖輕蘸曙紅,點畫出捲曲的花瓣紋理。

用中號羊毫筆調和少許赭石與曙紅,側中鋒兼用筆,點畫雞冠花的花托。

使用小號狼毫筆蘸取曙紅,中鋒用筆點畫花托上的花刺。

花苞

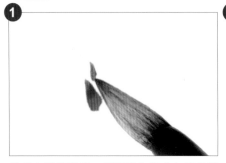

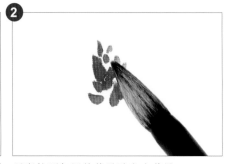

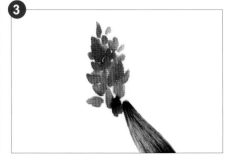

使用中號狼毫筆,蘸取曙紅與大紅進行調和,中鋒用筆點畫花苞細小的花瓣。

逐漸按照相同的筆墨點畫小花瓣。

雞冠花的花苞花瓣細小,排列較為密集,點畫時要將花瓣盡量畫得緊湊些。

4

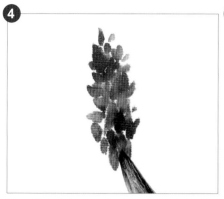

使用中號羊毫筆調和赭石與曙紅，中鋒用筆，點畫花頭下方靠近花托部分的花瓣。

5

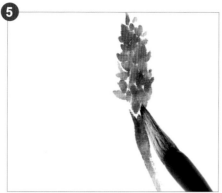

順勢側中鋒兼用筆，撇畫出花苞的花托，注意落筆留鋒。

6

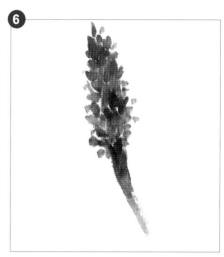

花葉

雞冠花葉呈卵狀或披針形，莖直立粗壯，葉互生。通常表現雞冠花的葉子時，選用中等大小的羊毫筆蘸藤黃調和花青，側鋒運筆，用筆要有頓挫，下筆流利幹練，形態略窄，方顯其形意。趁顏色半乾之時，以胭脂調墨中鋒勾勒葉脈，注意用筆曲折彎曲，凸顯其形態。

1

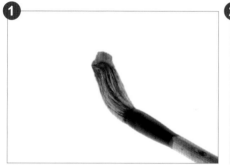

選用中號羊毫筆調和石綠與花青，筆尖輕蘸胭脂，側中鋒用筆點畫葉片。

2

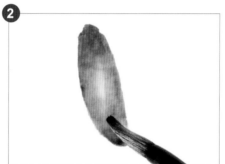

畫雞冠花的葉片要從上而下一筆完成。

3

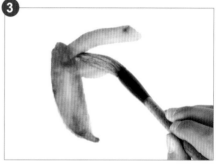

中鋒偏側運筆，分別再添畫兩處葉片。

4

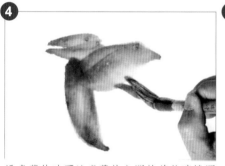

添畫葉片時要注意葉片之間的前後遮擋關係，要有穿插、交錯的變化，這樣繪製的葉片才不呆板。

5

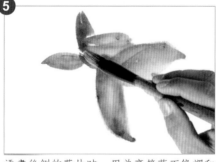

添畫後側的葉片時，用羊毫筆蘸石綠調和花青再混合少許赭石，以色調區分出前後葉片的層次。

6

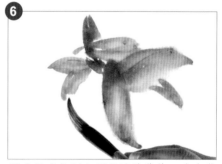

逐步添畫後側色調較淺的葉片，注意葉片的形態要自然、生動。

7

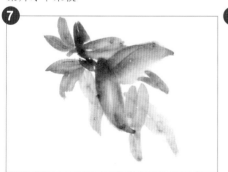

最後將墨色加水調淡，點畫出後側的一組較淺的葉片，使整簇葉片更加豐滿。

8

使用小號狼毫筆蘸取濃墨，中鋒用筆勾畫雞冠花葉片的葉脈。

9

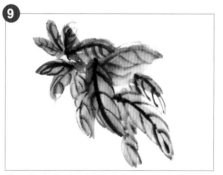

葉脈的勾勒隨葉形的走勢而定，繪製時要將葉片邊緣的輪廓也勾勒出來。

雞冠花創作：豔秋

1.選用一支中號羊毫筆，蘸曙紅和少許大紅調和，側鋒運筆，點畫出三朵雞冠花的花頭；然後換用小號羊毫筆，蘸取曙紅，中鋒運筆，在花頭處點綴出密集的紋理。要注意花頭的佈局，並為繪製花葉留出空白。

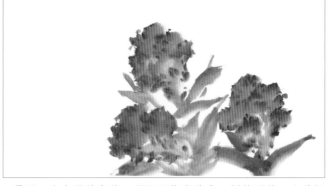

2.選用一支中號羊毫筆，調和石綠與花青，側鋒運筆，在花梗處添畫葉片。點畫葉片時要突出弧度，表現葉片的彎折。繪製葉片要注意符合自然的生長規律，靠近花頭的為嫩葉，較為細小，中部的葉片寬大，根部的葉片也較為細小。葉片的穿插也要錯落有致，力求美觀自然。

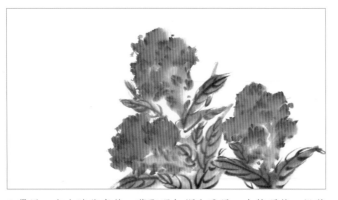

3.選用一支小號狼毫筆，蘸取曙紅調和濃墨，中鋒運筆，沿著葉片的走向勾出葉脈。

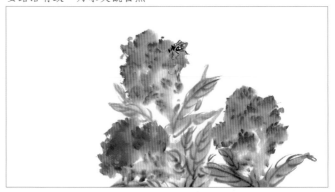

4.為使畫面生動自然，用小號狼毫筆蘸取墨色，在最上方的花頭上添畫一隻天牛，以體現畫面的情趣。

5.整理畫面，題字鈐印，完成創作。

5.4 菊花

菊花文化與畫菊花

中國古代文人對菊花備加讚譽，菊花被稱為花卉「四君子」（梅、蘭、竹、菊）之一，就是明證。菊花是我國傳統名花，有悠久的栽種歷史。菊花不僅供觀賞，佈置園林，美化環境，而且用途廣泛，可食、可釀、可飲、可藥，與群眾的生活密切相聯繫。菊花有其獨特的觀賞價值，人們欣賞它那千姿百態的花朵，姹紫嫣紅的色彩和清雋高雅的香氣，尤其在百花紛紛枯萎的秋冬季節，菊花傲霜怒放，它不畏寒霜欺凌的氣節，也正是中華民族不屈不撓精神的體現。今日菊花仍然為我國十大名花之一，受到廣大人民群眾的喜愛。我國歷代詩人畫家，以菊花為題材吟詩作畫眾多，因而歷代歌頌菊花的大量文學藝術作品和藝菊經驗，給我們留下了許多名譜佳作，如東晉大詩人陶淵明著有「採菊東籬下，悠然見南山」的名句。

《茶菊清供圖》清代　吳昌碩

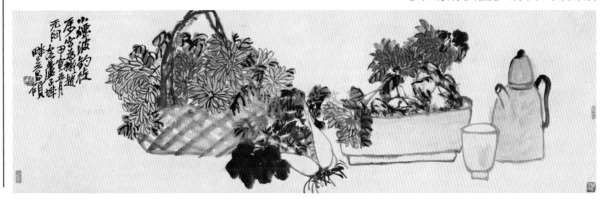

認識菊花結構與用筆用色技巧

花頭：勾染法畫花頭，採用先勾後染的方法繪製；選筆時以狼毫筆為主，羊毫筆或兼毫筆潤色輔助。在運筆方法上，輪廓以中鋒勾畫為主，渲染則用側鋒。花頭不要塗得太滿，在邊緣處要留有空白，增強立體感和寫意感。

花葉：菊花的葉片宜用兼毫筆。性質在剛柔之間。使用何種毛筆作畫還應根據自己的習慣與需要，如果筆力不夠也可選用狼毫筆；在繪製時，大筆側鋒運筆，葉子要整中見碎；而葉脈以中鋒勾畫為主，用筆要靈活。

菊花分解繪製技巧

花頭 　　學畫菊花，先要掌握花頭的畫法。菊花的花頭由花瓣和花蕊組成，花瓣有尖有圓，有長有短，還有捲瓣。花頭既可以用墨表現，也可以通過添加顏色來表現。在學習中，要注意菊花的生長姿態。畫菊花時，一般先畫花頭，花頭的多少和位置按預先的構思來佈局，要聚散有致，形狀也要有變化。

開放

❶

選用小號狼毫筆調濃墨，中鋒運筆，分兩筆勾畫出一片菊花的花瓣。

❷

以相同的筆法在周邊逐漸添畫相鄰的小花瓣。

❸
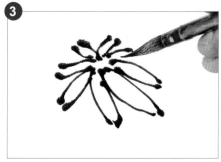
圍繞中心依次勾勒出花瓣，組成花頭，使花瓣由中心向外呈放射狀。

❹
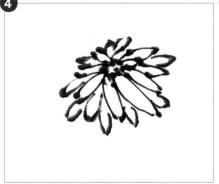
根據中心花瓣，添畫外圍的花瓣，注意菊花花瓣層層疊疊，外側的花瓣被內層花瓣或遮或擋，只露出瓣尖的部分。

❺
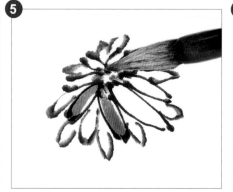
使用中號羊毫筆蘸取胭脂調和淡墨，中鋒點染瓣片。

❻
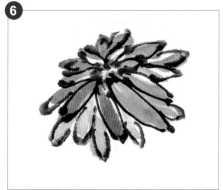
依次將所有花瓣進行點染，注意中間的花瓣色調較深，外層的花瓣色調要淺一些。

❼
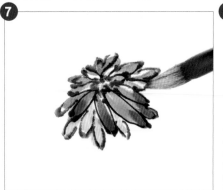
用毛筆蘸胭脂，在花瓣的瓣尖處提點一下，使菊花的色調更為生動。

❽
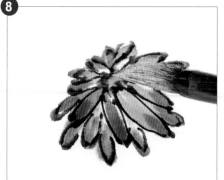
用小號羊毫筆蘸取藤黃點畫菊花的花蕊。

❾
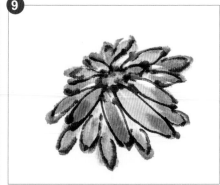
整理畫面，紅色菊花繪製完成。

注意！

此種繪製花頭的方法為雙勾法，採用純線條的形式來表現菊花的美。選筆時以擅長表現線條的狼毫筆為佳。狼毫筆彈性強、筆肚堅實、容易著力。以中鋒運筆為主，線條的柔順、穿插要自然。

1

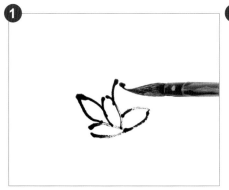

用小號狼毫筆調和赭石和重墨，筆尖蘸焦墨，中鋒運筆，勾畫花瓣。

2

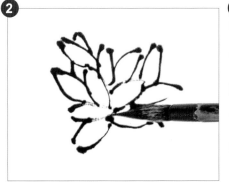

花心處的花瓣具有向心的特點，花瓣緊湊，花瓣之間相互交疊。

3

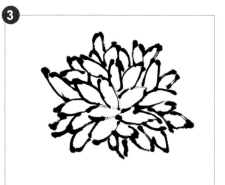

將墨色調得更淡些，中鋒運筆，勾勒外側較為鬆散的花瓣。

4

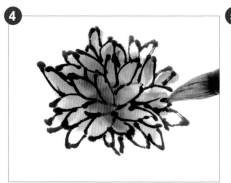

使用中號羊毫筆蘸取胭脂調和淡墨，中鋒用筆點染瓣片。

5

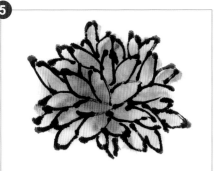

同樣半開花頭的色調也是中間的內層花瓣深，外層花瓣色調較淺。

注意！

半開花頭比全放的花頭較為小巧些，花瓣的層次也沒有全放那樣豐富，但花瓣也呈由中心向外放射的狀態，只是花瓣聚合程度較為緊密。繪製時同樣先用墨色勾出花頭，再為花頭上色。

花苞

1

選用小號狼毫筆調和濃墨，中鋒運筆，分兩筆雙勾出花苞的中間花瓣。

2

由中間向兩邊逐步勾勒出花苞的輪廓。瓣尖處可稍微頓筆，點綴花苞且為花苞提神。

注意！

菊花的花苞呈橢圓形，十分圓潤，用線條勾勒時要注意弧度的自然，以凸顯花苞圓潤飽滿的狀態。染色時也要注意濃淡的變化，花苞尖端更濃一些。

3

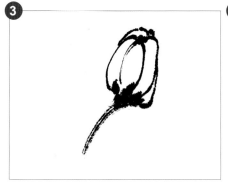

小筆蘸取濃墨，側鋒點畫花苞的花托，順勢以筆的中鋒勾畫花苞的花梗。

4

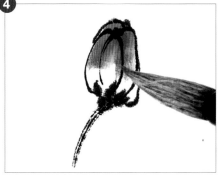

使用中號羊毫筆蘸取曙紅調少許胭脂，中鋒勾染花苞的花瓣。

5

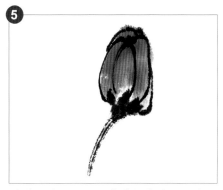

染花瓣時，可不必將花瓣全染，可留些許空白，追求寫意之感。

葉子

菊花葉片呈卵形或披針形，點畫葉片宜選用中等大小的羊毫筆，調和石綠與淡墨至筆肚，筆尖再蘸少許墨色調和，筆腹色調稍淺、筆尖略深，側鋒點畫葉片，一筆下去葉片的色調要有濃淡漸層的效果，豐富畫面層次。葉片半乾時，用筆毛挺健的狼毫筆蘸濃墨勾畫葉脈。

新葉

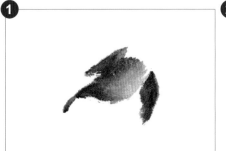

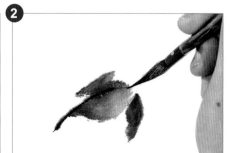

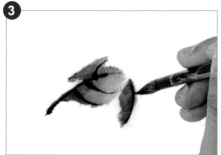

① 選用中號羊毫筆蘸取石綠調和淡墨，側鋒用筆，分三步點畫出嫩葉的形狀。

② 使用小號狼毫筆蘸取濃墨，中鋒用筆勾畫葉片的主葉脈。

③ 根據主葉脈的位置，中鋒用筆勾畫新葉的副葉脈，注意葉脈的彎曲要符合葉片的生長形態。

老葉

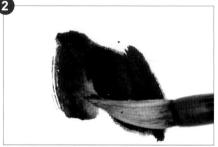

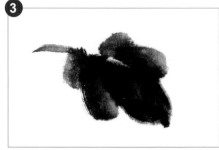

① 選用中號羊毫筆，調淡墨與少許熟褐，再蘸濃墨側鋒運筆，點畫老葉的葉片。

② 按著根據第一片葉子的位置，側鋒用筆點畫第二片葉子，葉片邊緣可留飛白，增加寫意的效果。

③ 菊花葉子，其形不規則，可視為五出葉處理。五出葉片的點畫要長短相間，邊緣的葉片要短些，中間的最長。

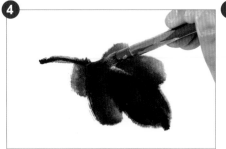

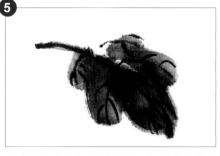

④ 選用小號狼毫筆蘸取濃墨，中鋒用筆，由葉柄處向葉尖勾畫主葉脈。

⑤ 再根據主葉脈勾畫副葉脈，勾畫時可簡可繁，可乾濕勾勒，使葉脈與葉片渾然一體。

注意！

菊花的葉子有五個葉尖，一條主葉脈由葉柄處直接延伸到中間的葉尖，主葉脈兩側交互生長著四條分葉脈，葉脈清晰、生動，韻律感極強。葉片的顏色呈深綠色，具有樸實、渾厚、凝重的視覺效果。

組合

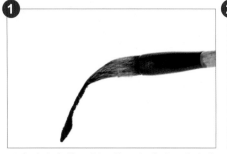

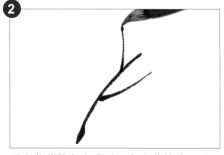

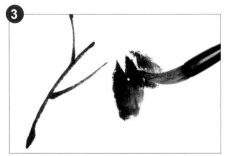

① 用中號狼毫筆，調和赭石和重墨，筆尖蘸濃墨，中鋒兼側鋒運筆，勾畫一處花枝。

② 逐漸將花枝勾畫成形。勾畫花枝時不必每枝都完整，適當為後續繪製的葉片留出位置。

③ 用中號羊毫筆調和熟褐與淡墨，筆尖蘸濃墨，側鋒用筆，在一處枝頭點畫葉片。

④

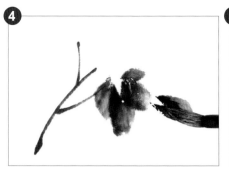

用羊毫筆繼續繪製葉片。繪製時注意葉片之間的層次關係、呼應關係。

⑤

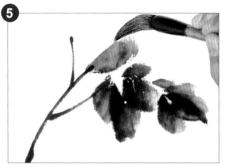

逐漸圍繞著枝頭添畫葉片，注意對葉子與花頭、葉子與花梗、葉子與葉子等空間關係的掌握。

⑥

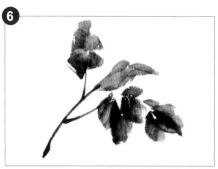

繪製葉片時不要僅僅繪製仰面向上的葉片，還要學會舉一反三，繪製出翻折葉片、俯葉、側面葉片等。

⑦

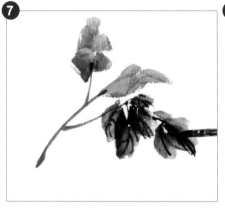

選用小號狼毫筆蘸取濃墨，中鋒用筆勾畫葉脈。

⑧

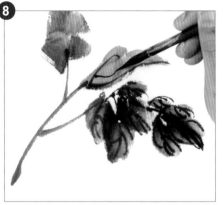

勾畫葉脈時注意葉片有俯仰之分，葉脈的走向和運筆方向也要順其自然，靈活一些。

⑨

將葉脈勾畫完整，完成組合葉片的繪製。

菊花創作：秋意正濃

1.畫面採取上插式構圖，運用中號羊毫筆及狼毫筆，利用濃淡墨調和畫出幾束向斜上方生長的菊花。

2.為了配合畫面的構圖，在菊花的右側，用中號狼毫筆調和濃墨勾畫一處山石，並以側鋒加以皴擦，突出其質感。

3.為突出主題，體現濃濃的秋意，在山石後方再勾畫幾朵沒能遮掩住的盛開的菊花，在山石下方勾畫一些小草，增加畫面情趣。

4.為菊花花頭染色，紅色的花頭以曙紅調和胭脂進行點染，黃色的花頭以藤黃調和白粉進行點染，染色之後的菊花更加生機勃勃。

5.使用大號羊毫筆調和藤黃與赭石，筆中含水，側鋒罩染山石，使畫面色調更加鮮明。

6.用小號羊毫筆蘸取石綠調和清水，色調較淡，染幾處小草，完成畫面。

7.整理畫面，題字鈐印，完成創作。

5.5 梅花

梅花文化與畫梅花

梅，古代又稱「報春花」。中國人視梅為吉祥物，為吉慶的象徵。梅又以「清雅俊逸」、「冰肌玉骨」、「凌寒留香」而被喻為民族精神，為世人敬重。梅花為古今諸多畫家所喜愛，通常在冬春季節開放，與蘭花、竹子、菊花一起併稱「四君子」，也與松樹、竹子一起被稱為「歲寒三友」。在中國文學藝術史上，梅詩、梅畫數量眾多。梅花是中華民族與中國的精神象徵，象徵堅韌不拔、不屈不撓、奮勇當先、自強不息的精神。

梅花在寒冬綻放，我們民族不屈不撓、頑強奮鬥和不畏艱難的可貴精神在它身上得到很好的體現。梅花也被認為是最有氣節的花種，也表達了一種迎接希望的樂觀性格。本節將對梅花具體的繪製技法、步驟進行深入的講解。

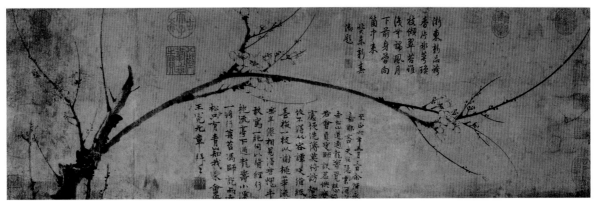

《墨梅圖》元代　王冕

認識梅花結構與用筆用色技巧

花瓣：以勾勒法畫梅花，建議選用硬挺的狼毫筆，通常選用小號。中鋒運筆，筆管垂直，行筆時鋒尖處於墨線中心，用挺勁流利的線條表現梅花，在運筆時用力平均，筆筆送到，既不柔弱，也不輕浮。在勾畫花瓣轉折處時要圓而有力。

枝幹：繪製枝幹時，建議選狼毫筆，狼毫的筆力勁挺。梅花的主幹是貫穿一幅梅花作品的主線和關鍵。運筆要頓挫有力，線條要有變化，順鋒、轉折、回鋒、逆鋒、中鋒、側鋒等筆法交替使用，注意行筆的輕重緩急，皴時用筆要表現出特有的質感，同時要分出陰陽面，表現出立體感，主幹形狀彎曲如龍，富於動感。細嫩枝條儘量用中鋒，曲折變化不要太大，一筆一枝，下筆要幹練有力，穿插多為「女」字結構。忌「井」字的骨架結構。小枝姿態要直，不要太光滑。

梅花分解繪製技巧

花頭

梅花花瓣五片，有白、紅和粉紅等多種顏色。花瓣呈圓形，邊緣弧線圓滿而富有彈性。畫花頭先要畫好花瓣，在寫意畫中花頭的畫法分兩種：一種是勾勒法，多用來畫白花，也可先勾圈，再染畫成粉色或紅色；另一種是點染法，直接用顏色點染成五個花瓣即可。

正面

❶ 選用小號狼毫筆，先用清水調淡墨，然後筆尖蘸重墨，兩筆勾畫出單個花瓣。

❷ 以同樣的筆墨勾畫旁邊的第二片花瓣。

❸ 勾畫花瓣時要注意花瓣的大小要均勻一些，要為還沒畫的花瓣留出位置。

❹ 接著添畫第四片花瓣，注意每個花瓣的大小相差不大。

❺ 將五片花瓣全部完成。花瓣要有向心性，不可過圓，根據俯、仰的角度不同而略有變化。

❻ 用小號狼毫筆蘸取濃墨，中鋒用筆勾畫花心。

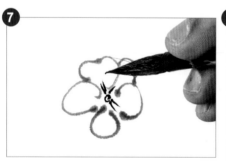

❼ 根據花心位置，由裡向外逐步勾畫蕊絲。

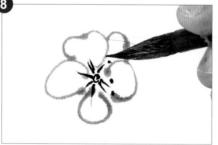

❽ 小筆濃墨，中鋒點畫蕊頭。

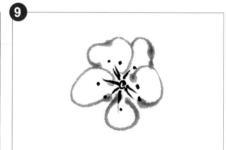

❾ 正面開放的梅花繪製完成。

側面

❶ 選用小號狼毫筆蘸取濃墨，中鋒勾畫側面的花瓣。

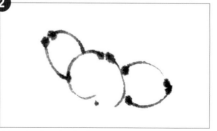

❷ 側面的花瓣較為扁平，繪製時注意運筆的彈力。

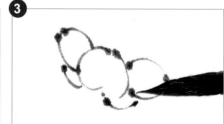

❸ 繪製遠端的花瓣，由於視角的原因，只能夠看到瓣根的部分，所以繪製兩條曲線即可。

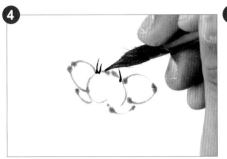
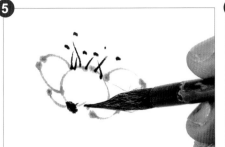
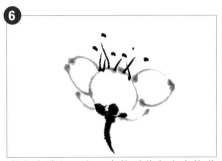

側面的花頭看不到花心，用小號狼毫筆蘸取濃墨，中鋒用筆，由中間向外側勾畫花蕊。

以濃墨點出蕊頭，再在瓣根部分三筆點畫出梅花的花托。

順勢由花托下方，中鋒運筆勾畫出梅花的花梗，完成側面全開梅花的繪製。

背面

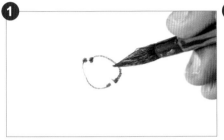
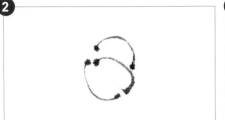
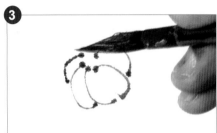

繪製背面的梅花，一定要多觀察，觀察其形態特點，小號狼毫筆蘸濃墨，中鋒用筆勾畫一片花瓣。

由於是背面的角度，所以只有中間的花瓣顯露較為完整，在斜上方勾畫出遮擋的第二片花瓣。

接著在左側繪製兩片背面的花瓣，注意背面角度越靠前，花瓣顯露得越多。

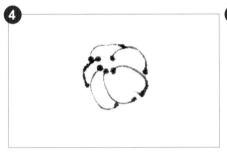
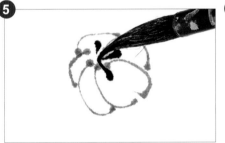
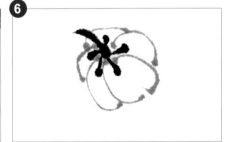

在上方勾畫出第五片花瓣，第五片花瓣顯露的不多，由於透視的關係，遠端的花瓣最小。

使用小號狼毫筆蘸取濃墨，中鋒用筆，在花瓣根部勾畫出梅花的花托。

再以中鋒用筆由花托勾畫花梗，注意花梗的走勢要依據花頭的方向。

花苞

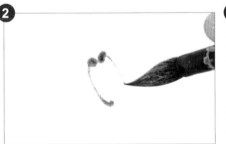
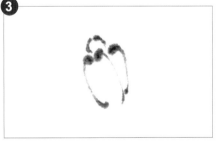

選取小號狼毫筆，先用清水調少量的墨汁，然後筆尖蘸重墨，中鋒用筆先勾畫中間花瓣的一側。

再勾畫出另一側，以雙勾畫法畫出中間較大的花瓣。

在已畫好的花瓣後面再勾畫出兩片緊緊包裹的花瓣，讓花苞看起來更加豐滿。

梅花的花苞，花瓣向中間聚攏，花瓣無開勢，緊包在一起。花苞呈圓形，比花朵小，有的緊包未開，形似圓圈。初綻的，由兩三個圓弧交疊而成。畫蕾，用濃墨點托，顯其精神。

注意！

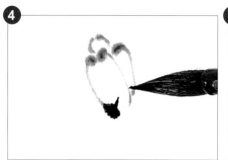

小號狼毫筆蘸取濃墨，中鋒用筆勾畫出花苞根部的花托。

順勢以筆的中鋒勾畫出花苞的花梗。

完成花苞的繪製。

梅枝

　　畫梅枝，從何入手，是初學者碰到的第一個問題。瞭解其生長規律、理解其形態結構、掌握其基本造型規律是首要一環。畫梅枝起手是第一步，和書法筆順一樣，哪筆先哪筆後，都有講究，同時要瞭解梅花枝條的基本組合情況，即從一筆到五筆、六筆，構成枝條的基本造型。

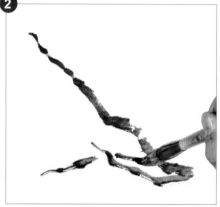

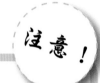

注意！

　　梅枝在大自然中生發，無拘無束，嫩枝昂首向上，老枝伸向四方，圓渾挺勁，不僅賞心悅目，而且更有充沛的力量之感，故稱「鐵骨」。因此，畫梅時要著力突出空間感、力度感，這是一幅上乘之作的必備要素。

選用一支中號狼毫筆，蘸取熟褐與淡墨調和，中鋒運筆，枯筆繪製出梅花的一條枝，用筆頓挫有致，留飛白。

依次添畫細枝，運筆要有力度，表現出筆直的梅枝，注意添畫梅枝時要使枝條間的遮擋、穿插關係得以明確。

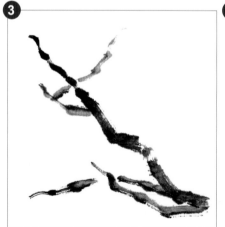

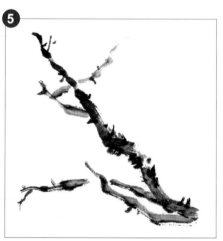

逐漸將梅枝添畫完整，枝幹的長短要有區別，老枝和新枝的粗細也要有所區分。

使用中號狼毫筆蘸取濃墨，以中鋒用筆，在枝幹上點畫細小的新枝豐富畫面。

梅枝繪製完成。梅枝交錯分佈，枝枝相隨，不要過於散亂而喪失了美感。

梅幹

　　梅花主幹是指老幹、粗幹部分。古梅的老幹，龍蟠鳳舞，苔蘚滋蔓。有的樹樁疙疙瘩瘩，枝梗也是稀稀疏疏的。因此畫老幹時要雙勾偏鋒著筆，墨色以淡、枯、渴為宜，並畫出飛白的筆墨情味，再用淡墨皴染，最後用濃墨點苔蘚，以濃破淡，枯濕相間，以求梅樹蒼勁老辣的質感和遒勁的精神。

❶ 使用大號羊毫筆蘸取熟褐，調和淡墨，筆尖再蘸濃墨，側鋒用筆擦畫出梅幹的形態。

❷ 皴擦刻畫梅幹的形態時，筆中含水較少，邊緣多留飛白效果，表現出梅幹的蒼勁。

❸ 調淡墨，中鋒運筆，在梅幹右側依照梅幹的轉折走勢添畫一筆，表現出幹的質感。

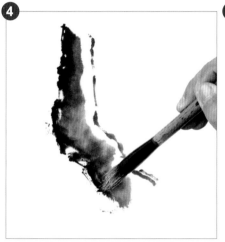
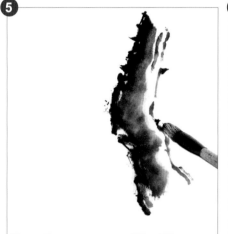
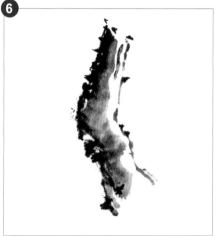

❹ 使用毛筆調和濃墨，中鋒用筆，在梅幹的左側依照邊緣勾畫輪廓線，以明確其形態。

❺ 使用中號狼毫筆蘸取濃墨，中鋒用筆，在幹身點畫一些細小的新芽，使其更有情趣。

❻ 新芽的點綴要自由、活潑一些，梅幹繪製完成。

梅花創作：寒香

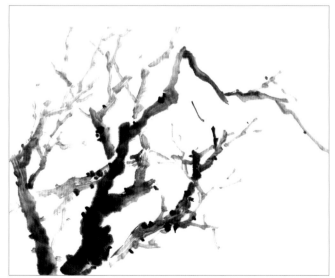

1.用大號羊毫筆蘸取濃墨，側中鋒兼用皴擦出畫面中蜿蜒扭曲的梅幹，並以較淡的墨色在梅幹的頂端添畫梅枝，濃墨點出新芽。

2.使用小號狼毫筆蘸取濃墨，中鋒用筆，在枝幹間適當地勾畫出梅花，讓整棵梅花樹更加飽滿。

3.使用小號狼毫筆蘸取濃墨，為梅花點出花心，勾畫花蕊，體現出畫面的生機之感。

4.用大號羊毫筆蘸取石綠調和淡墨，色調淺一些，筆中含水較多，在花頭與枝幹之間進行渲染，增添畫面色調豐富度和情趣，凸顯寒香的意境和主題。

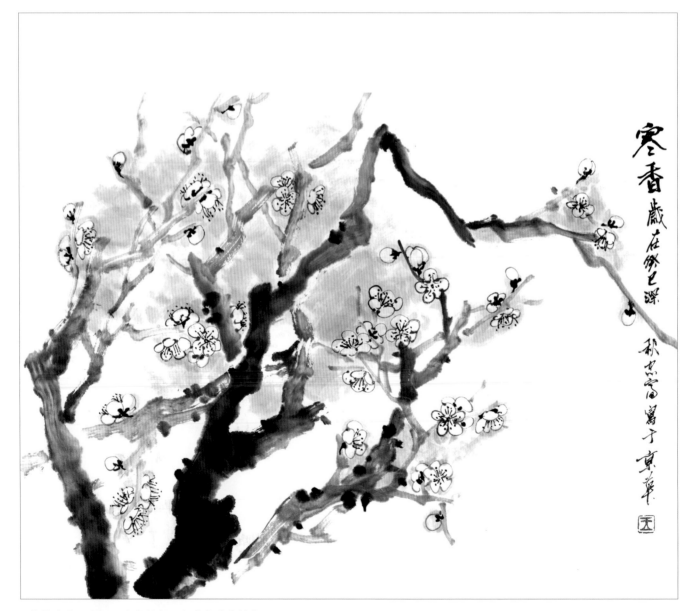

5.收拾與整理畫面，題字鈐印，完成寒香的創作。

5.6 蘭花

蘭花文化與畫蘭花

蘭花與梅花、菊花、水仙並稱花草四雅，是中國十大名花之一。古時把好的文章稱為蘭章，把情深意厚的好友稱為蘭友，或蘭誼，因此蘭花成了人間美好事物的象徵。蘭花幽香遠逸，飄漫四方，沁人肺腑，高雅孤傲。「庭院有蘭，清香瀰漫；居室有蘭，幽香滿堂。」、「蘭生香滿路，清芬倍悠遠。」、「秋蘭蔭到池，池水清且芳。」這些流芳溢香的詞句，充滿了對蘭香的讚美。幽幽蘭香，菲菲襲人。

蘭花以香著稱，被喻為四君子之一。中國至聖先師孔子曾說：「芷蘭生幽谷，不以無人而不芳，君子修道立德，不為窮困而改節」。蘭花正因為高潔淡雅的特點而被中國文人們所喜愛。作為四君子之一的蘭花，在歷代文人的畫筆下，都有著屈原「香草美人」的格調。畫蘭花，要注意表現出它的秀美飄逸，翩翩有神，尤其是花葉的繪製，更是要經過仔細觀察，深入感悟和多加練習才能將蘭花的風姿神韻傳達出來。

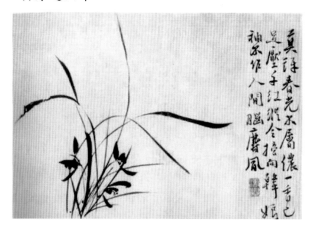

《蘭花圖》明代　徐渭

認識蘭花結構與用筆用色技巧

葉子：畫蘭葉一般選用筆毛挺健的狼毫筆蘸墨進行勾畫。畫葉稱撇葉，意味其用筆同於楷書的「撇」法。撇葉一般用濃墨，與淡色花相互映襯，但有時考慮到層次也用淡墨。每株蘭葉在五筆至七、八筆之間，先從簡單入手練習右撇式和左撇式。撇葉主要在於要掌握好行筆的提按與腕力的靈活。

花朵：蘭花的花瓣一般使用點畫法進行表現，建議選用筆毛質地較軟的羊毫筆蘸墨點畫。點花，先點內瓣兩筆，再點外側瓣三筆，行筆起伏較大，要點得飄逸瀟灑。

蘭花分解繪製技巧

花頭

在寫意畫表現中，蘭花分五瓣，點畫時，先點內瓣兩片，再點中的呈舌狀的花瓣，最後再點外側的花瓣。點畫時行筆起伏較大，形成飄逸瀟灑之感。

注意！

蘭花有半開或全開的狀態，繪製前要仔細觀察蘭花的形態。繪製蘭花一般都用淡墨，與蘭葉的濃墨呈現出濃淡層次的變化。繪製時可在筆尖稍蘸濃墨，一筆下去表現出濃淡的變化，呈現自然的漸層，表現出蘭花的柔美。

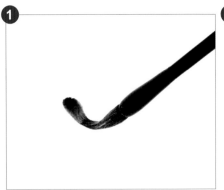

① 選用一支中號羊毫筆，蘸取淡墨，筆尖蘸少許濃墨，偏側鋒運筆點畫出花瓣。

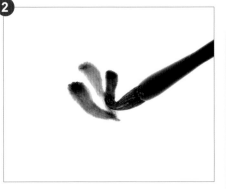

② 接著以同樣的筆墨點畫出另一側中心花瓣，然後以較淡的色調點出中間呈舌狀的花瓣。

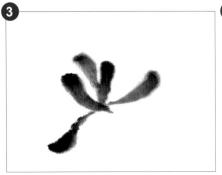

③ 使用中號羊毫筆調淡墨，筆尖蘸濃墨，側鋒點畫出外側的兩片花瓣。

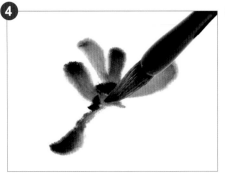

④ 花蕊的點畫一般用焦墨或濃墨分三筆點畫，形似草書的心字、山字或小字，點在空白之處，要緊貼花瓣的根部。

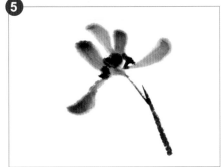

⑤ 以小號狼毫筆蘸取濃墨，中鋒用筆勾畫出蘭花的花梗。

花葉

蘭花的造型並不複雜，但畫蘭花之所以難便是難在這畫蘭葉上，因此學畫蘭花要先畫蘭葉。在畫之前，要先瞭解蘭葉線條的組織結構，掌握好正確的運筆方法和合理的穿插規律，方能用中國畫的筆墨和線條表現出蘭花的綽約風姿。畫蘭葉又稱「撇葉」，其用筆如同楷書中的撇法，蘭葉一般用濃墨繪製，要注意運筆的力度和留白的處理，在穿插交錯中體現出蘭花的俊逸秀美。

① 選用一支小號狼毫筆，蘸取濃墨，中鋒運筆，自下向上，向右撇出蘭葉。

② 從右下至上繪製要講究「一釘頭，二螳螂肚，三鼠尾」的規律，這樣畫出的蘭葉才能顯其風貌。

③ 一筆畫成蘭葉，用筆變化較多。注意運筆的提按和轉折，一波三折，一筆下去表現出三重變化。

④

自下而上向右撇出第二片蘭葉，與第一片蘭葉形成交錯的「鳳眼」之狀，線條要短些。

⑤

在這兩片蘭葉交錯的中央，撇出第三片蘭葉，呈「破鳳眼」之勢。第三筆同樣較短。

⑥

在兩邊添加兩片短小的葉片，豐富葉叢。畫蘭葉切忌葉葉均勻，不能平行、等長，每一筆都要注意起伏轉折，把握好運筆的節奏。

蘭花創作：香祖

1.選用小號狼毫筆，蘸取濃墨，中鋒運筆，撇出蘭葉。行筆過程要懸腕，要注意運筆的力度，線條柔中帶剛，表現出蘭花的氣韻。蘭葉穿插得當，既要密集，又不要過於凌亂，還要留出空白勾畫花頭。

2.選用小號羊毫筆蘸重墨，中鋒偏側運筆，在右側蘭葉上方點畫花頭。注意花頭的姿態有所區別。調淡墨中鋒運筆勾出花梗。

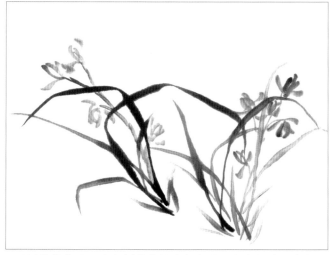

3.以同樣的筆墨，在左側蘭葉的上方也點畫出幾個花頭豐富畫面，注意兩處花頭之間要體現出近實遠虛的畫面效果。

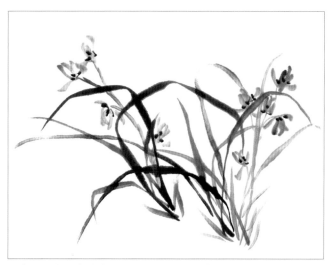

4.選取小號狼毫筆蘸取濃墨，中鋒用筆為花頭點畫花蕊。

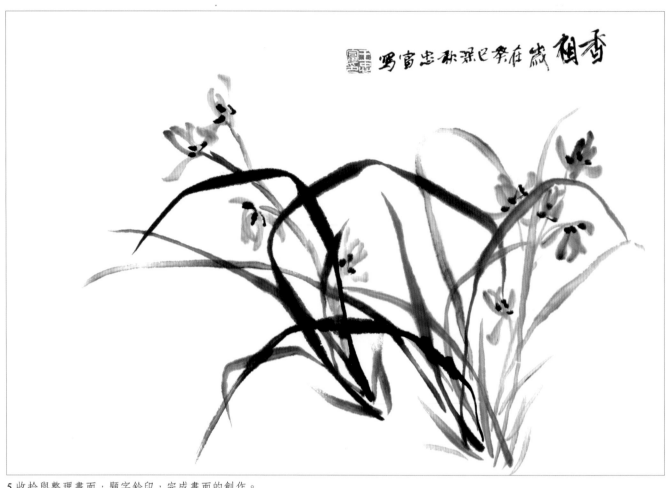

5.收拾與整理畫面，題字鈐印，完成畫面的創作。

5.7 牡丹

<div style="writing-mode: vertical">

牡丹文化與畫牡丹

</div>

　　牡丹花開時節，繁花似錦，燦爛輝煌。在大唐盛世，全國上下無不為之傾倒，牡丹花季成了首都長安的狂歡節。唐代詩人劉禹錫不禁讚譽：「惟有牡丹真國色，花開時節動京城」。至聖先師孔子說：「不義而富且貴，於我如浮雲。」他只反對為富不仁，鄙視用不仁手段攫取富貴，並不將富貴視為邪惡與異端。在民俗文化中，富貴二字應用相當廣泛。牡丹被賦予富貴的品格，贏得廣大群眾喜愛的本質內涵。人們喜愛牡丹，還賦予了牡丹能代表中華民族精神力量的優秀品格。在黃土高原乾旱貧瘠的土地上，她仍然開出絢麗的花朵，一種無私奉獻的美德。

《牡丹》清代 吳昌碩

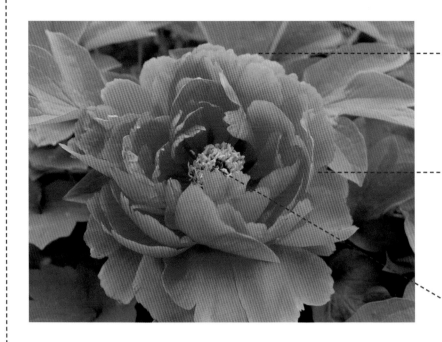

葉子：繪製牡丹葉片時，選用筆鋒柔軟的羊毫筆。羊毫筆比較柔軟，吸墨量大，適於表現圓潤的葉片。色調以花青調和藤黃加以表現。
勾畫葉脈時，選用筆力勁挺的狼毫筆。

花瓣：點畫牡丹花瓣時，建議用中等大小的羊毫筆，羊毫筆毛較軟，吸水量大，筆觸之間容易形成自然暈染的效果，同時筆的大小能夠幫助突出花瓣的緊湊。點畫時調和胭脂、白粉與曙紅進行表現。

花蕊：勾點花蕊時，建議使用筆毛硬挺的小號狼毫筆，調和藤黃，以中鋒入筆點畫。

牡丹分解繪製技巧

　　牡丹花頭，因品種不同有單瓣、重瓣和臺閣型之分，色彩也因品種而異，五彩繽紛。初學時，要學會整體把握，做到「整體著眼，局部入手」。牡丹花頭調色時先將毛筆蘸上淡白粉，然後再調曙紅或胭脂。筆尖色濃，筆根色淡，側鋒用筆。從花心開始畫起由裡而外，花瓣大小、濃淡、虛實各異，飽滿豔麗。花頭圓而不齊，自然生動。

❶
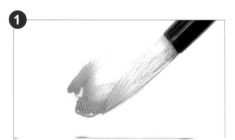
用中號羊毫筆蘸曙紅，筆尖蘸釅白；側鋒運筆畫出中心花瓣。

❷
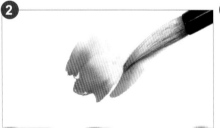
畫出牡丹的中心花瓣，從右至左交替，從左至右以捻筆之勢畫。

❸
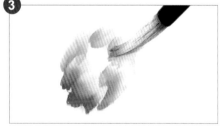
畫出漸圓、漸方的花形，筆上沒水了就蘸水繼續畫，直到畫完內層的花瓣。

❹
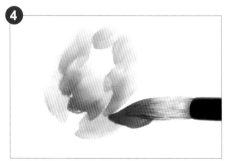
使用中號羊毫筆調和曙紅與胭脂，筆尖再蘸曙紅，側鋒點畫出靠外一層的花瓣。

❺
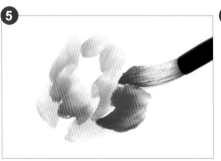
沿著花心周圍依次向外點畫花瓣，注意花瓣之間的重疊關係。

❻
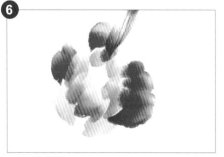
在中心花瓣的上方適時點畫出兩片花瓣，使花頭層次更加豐富。

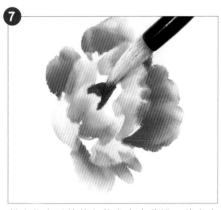

⑦

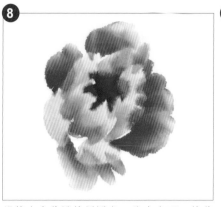

⑧

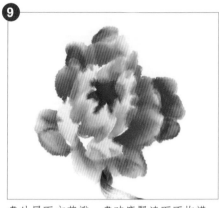

⑨

從右往左以捻筆之勢畫出大花瓣，並在大花瓣的下方點出一些小花瓣。接著以曙紅調和胭脂點出內層花心花瓣。

繼續在大花瓣的周圍畫一些大小不一的花瓣。

畫外層下方花瓣，畫時應緊湊而不拘謹，大花瓣旁邊多點綴一些小花瓣，或者乾脆留白。

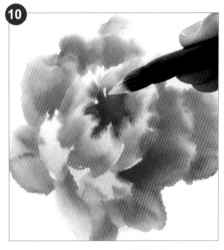

⑩

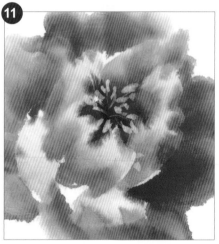

⑪

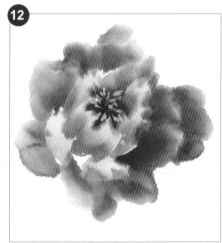

⑫

使用小號狼毫筆蘸取藤黃調和白粉，中鋒用筆勾畫花蕊。

注意在勾畫花蕊時要中間短兩側長。

盛開的牡丹花繪製完成。

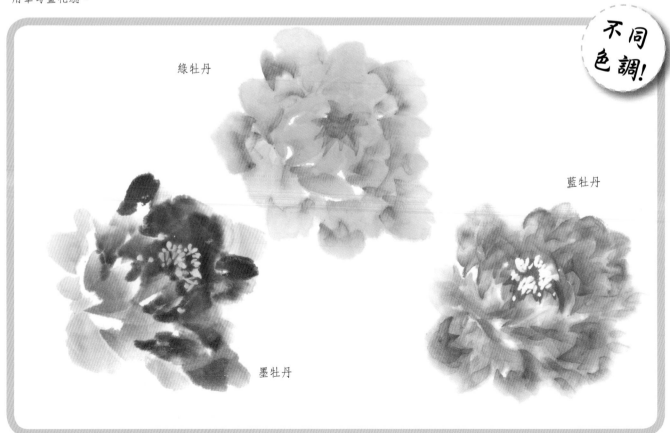

不同色調！

綠牡丹

藍牡丹

墨牡丹

牡丹創作：富貴圖

1.使用中號羊毫筆蘸取曙紅調和胭脂，筆尖蘸曙紅，依次由近至遠逐一點畫出三個花頭，近、中為正面的開放花頭，中景為側面初放的花頭，遠端為花苞，這樣花頭的不同開合狀態為畫面增添情趣。

2.使用中號羊毫筆調和藤黃、花青與淡墨，筆尖蘸濃墨，在三處花頭間點畫葉片，注意葉片有新老之分，新葉色調淺，老葉色調濃。再以中號狼毫筆調和赭石與濃墨，中鋒運筆勾畫出牡丹的花枝花幹。

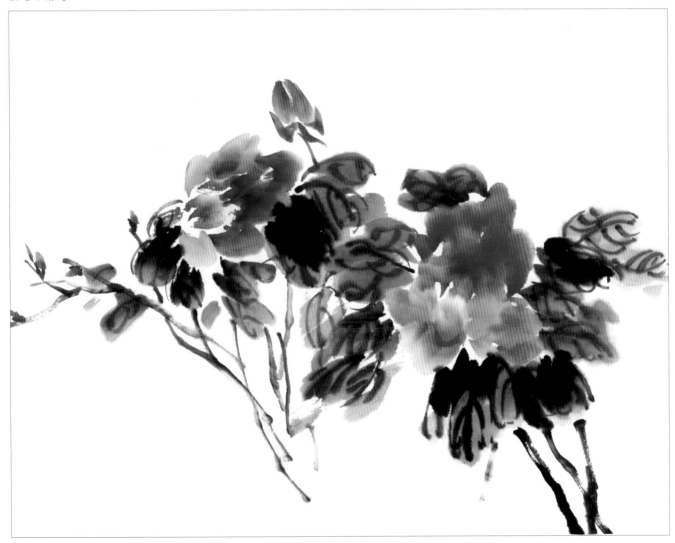

3.用小號的羊毫筆蘸取曙紅調胭脂，在左側的新枝頭點畫出一些小的新苞，豐富畫面。使用中號狼毫筆蘸取濃墨，中鋒用筆勾畫葉脈。

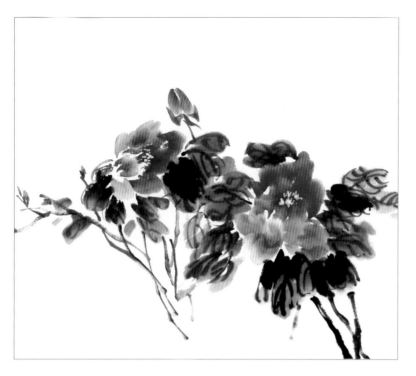

4.使用小號狼毫筆調和藤黃與白粉，中鋒用筆點畫開放牡丹花的蕊頭，勾畫出蕊絲。

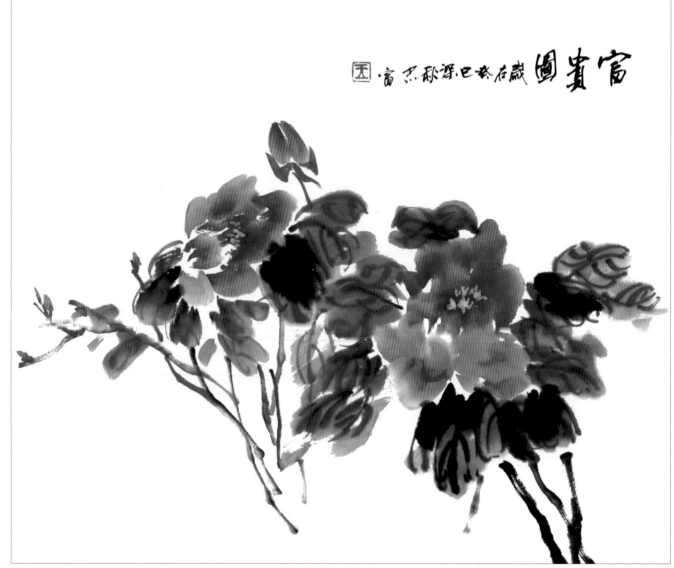

5.三朵牡丹交相呼應，畫面富麗堂皇，此圖先花後葉，神完氣足，花情葉態，各顯風姿。為畫面題字鈐印，完成富貴圖的寫意創作。

5.8 牽牛花

俗話說：「秋賞菊，冬扶梅，春種海棠，夏養牽牛。」在夏天的眾多花草中，牽牛花可以算得上是寵兒。牽牛花有個俗名叫「勤娘子」，是一種很勤勞的花，牽牛花早上開放，所以又被稱為朝顏。牽牛花生命力頑強，古人多以詩歌讚美牽牛花，宋代汪應辰有詩云：「葉細枝柔獨立難，誰人抬起傍闌干。一朝引上簷楹去，不許時人眼下看。」宋代秦觀在《牽牛花》中讚美牽牛花：「銀漢初移漏欲殘，步虛人依玉欄杆。仙衣染得天邊碧，乞與人間向曉看」。

牽牛花是歷代畫家十分喜愛的一種創作題材。牽牛花的生命力很頑強，生長速度很快。剛展開的毛絨絨的嫩葉子，青翠欲滴，像純淨的翠玉一樣可人。花冠像喇叭一樣淳樸自然，趣味橫生。本節介紹的是畫牽牛花的一般方法，其中講到的技法，譬如說葉片的畫法，在畫葡萄葉、絲瓜葉等葉片時也可作為參考，其類型都是大同小異的。藤蔓的畫法和其他草本藤蔓的畫法完全相同，可用於畫豆莢、絲瓜等。總之，學好一門技法可以舉一反三，再學畫其他植物時就方便多了。

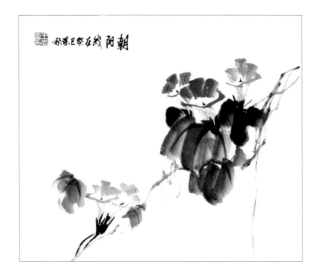

認識牽牛花結構與用筆用色技巧

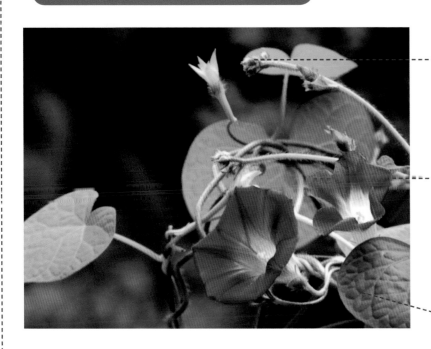

花藤：繪製花藤時，宜選用硬毫筆，如狼毫筆、豬毫筆等。在繪製時，建議採用長鋒狼毫筆，因為狼毫筆力挺拔，畫出的線條有氣勢。

花瓣：繪製牽牛花花瓣時，多選用軟毫筆繪製，如羊毫筆、胎毫筆等，而牽牛花花瓣整體呈圓形，選筆以羊毫筆中的短鋒羊毫為宜。繪製花萼時，選用軟硬適中的兼毫筆。牽牛花花萼短小，宜選用小號兼毫，短鋒。色調多以曙紅調和鈦白進行表現。

葉片：繪製牽牛花葉片時，宜選用筆鋒柔軟的羊毫筆。羊毫筆比較柔軟，吸墨量大，適於表現圓渾厚實的葉片。
勾畫葉脈時，選用筆力勁挺、宜書宜畫的狼毫筆。

牽牛花分解繪製技巧

花頭　牽牛花的花冠是一個橢圓形，呈喇叭狀，下有一個花管形似漏斗柄。繪製牽牛花，先用調好的曙紅或者是用花青（或酞青藍）和胭脂（或曙紅）調和的紫色，中鋒偏側繪製出一條弧線，表現因視線呈現出不同形狀的花瓣，再在弧線之上點畫完整瓣片，完成整個花頭的繪製。

開放

① 選用一支中號羊毫筆，用少量的白粉與曙紅調和，筆尖蘸取較重的曙紅，側鋒運筆，畫出花瓣。

② 繪製時捻轉毛筆，畫出花瓣的明度變化。逐一點畫出頂部的三片花瓣。

③ 用中號羊毫筆調和曙紅與白粉，中鋒用筆勾畫牽牛花頂部橢圓形輪廓。

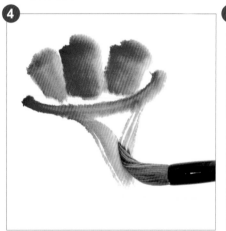

④ 使用中號羊毫筆調和曙紅與白粉，側鋒分兩筆點畫出牽牛花的花管。

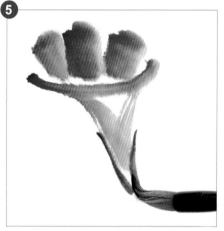

⑤ 使用小號狼毫筆調和石綠與淡墨，中鋒用筆勾畫花托。

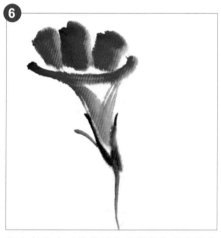

⑥ 依次勾畫出三片花托之後順勢勾畫出牽牛花的花梗。

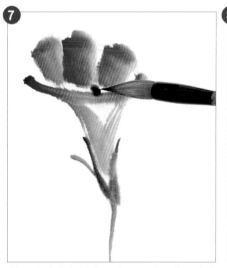

⑦ 使用小號狼毫筆蘸取濃墨，點畫花瓣的中心，表現牽牛花的花心。

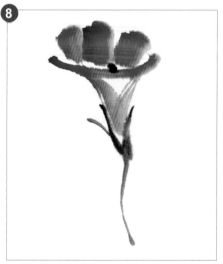

⑧ 完成牽牛花的繪製。

注意！

牽牛花的花頭形態比較特別，盛開花頭的花冠為漏斗狀，由花瓣與花管兩部分組成，在繪製花冠時要注意筆觸的疊壓和花心處的適度留白；花萼由內外兩部分組成，裡面的顏色稍淡，外面的顏色較重；花梗細長而堅挺。

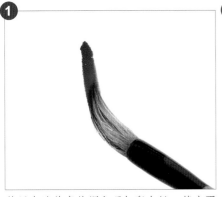

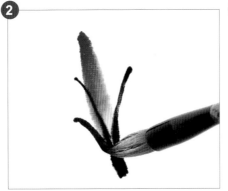

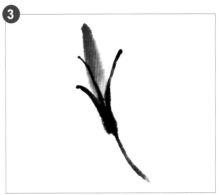

使用中號羊毫筆調和曙紅與白粉,筆尖再蘸曙紅,側鋒點畫花苞。

使用毛筆調和石綠與濃墨,中鋒用筆勾畫花苞的花托。

順勢勾畫出花托下方的花梗,落筆需留鋒。

花葉

喇叭花葉為三裂,掌狀,其中間一裂稍長。有葉柄,由於視角的不同,其葉有正、轉、反側之分。畫葉先學會用墨,古人有「墨分五色」之說,即墨中要有多種色階的變化,墨應有層次,畫時注意濃淡的掌控。

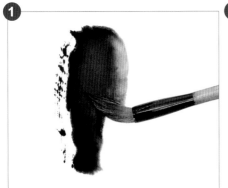

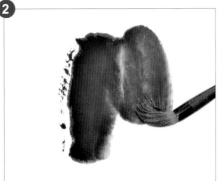

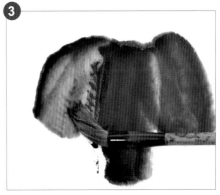

下筆之前,要將筆用水浸透,然後再蘸墨。大號羊毫筆側鋒,畫正面葉時,先點中間一裂葉,用筆從內向外壓。

在中間一裂葉旁邊點上稍微小的葉子,下筆時不要猶豫,要果斷肯定。

下筆時先輕後重,逐步壓到葉的邊緣。

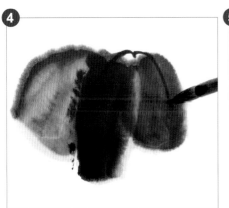

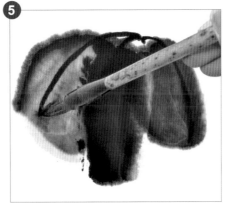

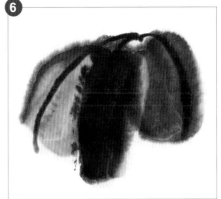

葉子半乾時,用小號狼毫筆,筆尖蘸取重墨,以中鋒筆法勾出葉脈。

葉脈的勾畫要符合葉片的飽滿程度,葉脈的彎曲走向要符合葉片的長勢。

將葉片的葉脈勾畫完整,注意葉脈可超出葉片的邊緣,追求寫意之感。

用筆畫葉,可先蘸少許赭石(使葉的色彩變暖些,色彩也不至於太單調),再蘸藤黃與花青,花青量可略多些,不要調勻,筆尖濃筆根淡,切忌色勻平淡。要注意色或墨的濃淡、乾濕與筆畫的大小、虛實,佈葉要注意疏密、濃淡、大小、曲線的變化,即節奏感、律動感。

注意!

花藤　牽牛花藤蔓的形態呈纏繞狀，要求畫者對藤蔓纏繞的規律有一個準確的認識，畫前要總結出畫藤蔓的長勢，畫時要注意線條的長短關係，或長或短，或粗或細，或上或下。畫線條時，行筆的速度和節奏還要注意變化，有時要快，有時要慢，一般墨濕行筆可略快，飄逸之線可略快，乾筆可略慢，讓墨吃透，老硬之藤可略慢，行進過程可略快，轉折之處可略慢，快慢結合，有節奏地進行，使線條充滿音樂韻律之美感。

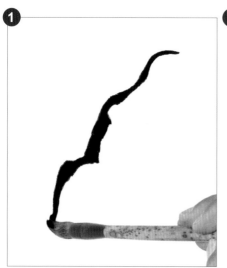

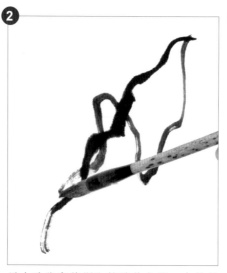

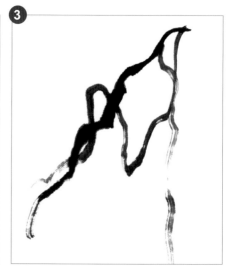

用中號狼毫筆調和藤黃、花青與墨，自上而下畫出藤蔓。運筆要懸腕中鋒，輕快舒緩之中見道勁，還要注意墨色的變化。

用小號狼毫筆調和較淡的色調，中鋒用筆，圍繞老梗勾勒出另一條花梗。注意運筆速度和節奏的變化，同時花梗間有所交叉，表現纏繞之勢。

牽牛花的梗由上至下畫出，梗身逐漸變細，且多頓挫和轉折，刻畫時要多頓筆，力求花梗道勁、有婆娑之感。

牽牛花創作：朝陽

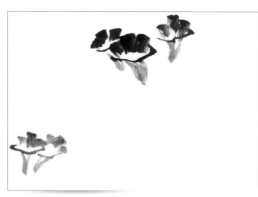

1.使用中號羊毫筆調和嚐紅與白粉，單火熊嚐紅在畫面上點畫出兩處牽牛花頭，形成聚散之勢。

2.使用大號羊毫筆蘸水浸透，蘸取濃墨，側鋒用筆，在花頭的周邊添畫花葉。

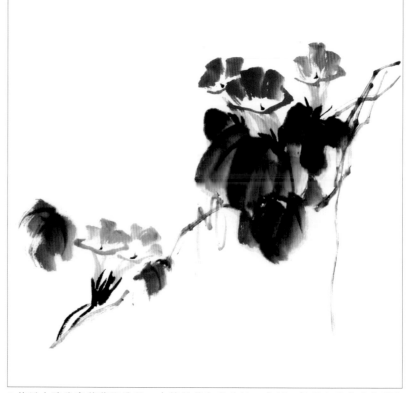

3.使用小號狼毫筆蘸取濃墨，中鋒用筆勾畫花托、花梗。換用中號狼毫筆蘸取濃墨，勾畫葉片的葉脈。再用筆調和花青與濃墨勾畫花藤，勾畫時注意花藤與花葉之間的生動自然。

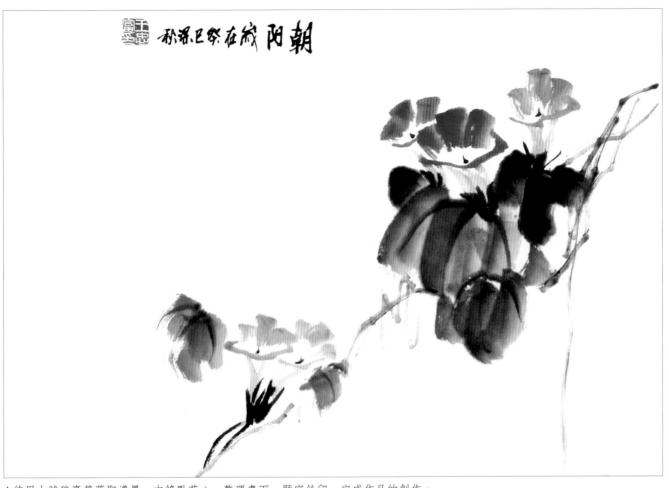

秋景巳癸在成 阳朝

4.使用小號狼毫筆蘸取濃墨，中鋒點花心，整理畫面，題字鈐印，完成作品的創作。

5.9 水仙花

水仙花文化與畫水仙花

　　水仙是我國傳統的十大名花之一。它在寒冬臘月凌寒盛開，以婷婷玉立的身姿，晶瑩勝雪的花瓣，清新淡雅的香味，享有「凌波仙子」的美譽。

　　水仙因其在歲末迎新之際盛開，也被人們祝為辭舊迎新、吉祥如意的象徵。而文人們對於水仙清秀俊逸的氣質，高潔素雅的品格更是讚不絕口。清代揚州名畫家汪士慎酷愛水仙，曾在《水仙圖》上題句道，「仙姿疑是洛妃魂，月佩風襟曳浪痕。幾度淺描難見取，揮毫應讓趙王孫」。水仙清雅脫俗的氣質，在國畫的筆墨下，更顯風骨。

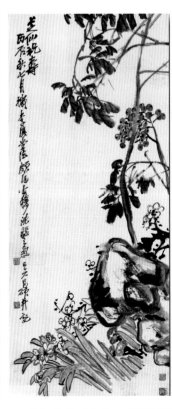

《水仙》清代　吳昌碩

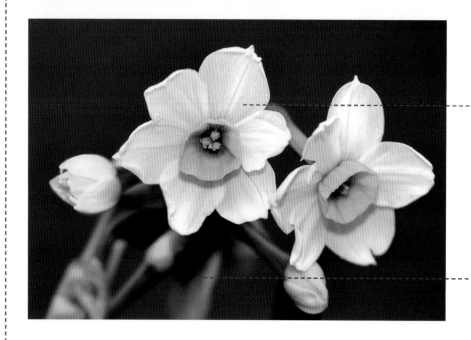

認識水仙結構與用筆用色技巧

花頭：勾勒法畫水仙，建議選用硬挺的狼毫筆，通常選用小號。中鋒運筆，筆桿垂直，行筆時鋒尖處於墨線中心，用挺勁俐落的線條表現水仙花瓣與花柱，勾畫完後常以軟毫筆調和藤黃加以罩染。

葉子：繪製水仙花葉片時，選用筆鋒柔軟的羊毫筆調和三青與藤黃進行點畫。勾畫葉脈時，選用筆力勁挺、宜書宜畫的狼毫筆。

水仙花分解繪製技巧

花頭　　水仙花頭，為傘房花序，以白色居多，開放時大多分為六瓣，花瓣形似橢圓，花瓣末處為鵝黃色，花冠中央多為黃色或橙色的副花冠，雄蕊六枚，三高三低，花絲很短。花朵是花卉的主體，所以繪製時要格外仔細，不能草率行事。對於初學者來說，應從臨摹入手，「取其精華，去其糟粕」，再回到現實生活中仔細觀察它的整體形態和局部細節。初次學畫花頭，可先用鉛筆勾勒形態，輔助作畫。

正面

①	②	③

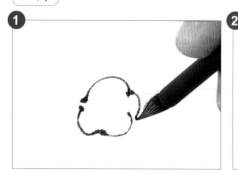 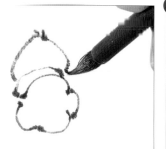

① 使用小號狼毫筆蘸取濃墨，中鋒用筆勾畫水仙花的花冠。

② 根據花冠的位置，使用小號狼毫筆尖蘸取少許淡墨，中鋒運筆勾勒出單片花瓣。注意落筆需頓筆，再順勢勾畫花瓣，讓瓣尖更顯其精神。

③ 用淡墨將兩側的花瓣圍著花冠一一勾勒出來。再以中鋒勾畫花瓣表面的脈紋。

水仙的花瓣整體呈橢圓形，從側面來看，水仙的花瓣形狀因角度原因而有所變化。花蕊被副花冠遮擋，露出的部分較為短小。

注意！

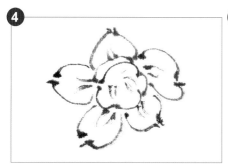

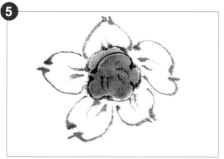

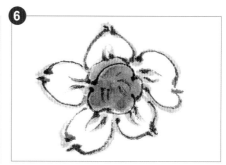

逐漸將圍繞花冠的五片花瓣全部勾畫完整，並勾畫出花瓣的紋理和花蕊。

使用中號羊毫筆調和藤黃與少許赭石，側鋒用筆點染花冠。

將顏色加水調淡，中鋒用筆勾染花瓣的輪廓及脈紋，讓花頭更為生動。

背面

使用小號狼毫筆蘸淡墨，中鋒用筆，起筆頓筆，勾畫背面花瓣的一側。

再以相同的筆墨勾畫花瓣的另一側，注意背面的花瓣較為扁平，勾畫時要加以體現。

逐漸以中鋒勾畫出另外三片花瓣，注意背面的花瓣只有上方的兩片能顯其全貌，靠下的花瓣都被上方的所遮擋。

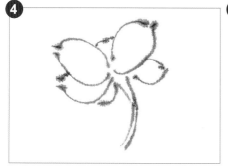

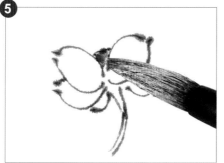

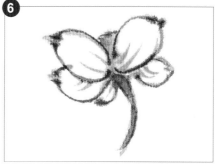

在兩花瓣間勾畫半遮半掩的花冠，再以雙勾的技法繪製出水仙的花梗，花梗要盡量曲折，凸顯其嬌媚。

使用中號羊毫筆調和曙紅與藤黃，中鋒用筆點染水仙的花冠。

調和藤黃與花青染花梗，完成花頭的繪製。

葉子

　　葉從鱗莖頂端叢生，狹長而扁平，頂端鈍圓，質軟潤厚，有平行脈。葉子用覆筆勾勒，從葉尖端起筆，勾至葉根，兩筆勾成一片葉，葉梢為弧狀。調和石青或汁綠，加少許三青為葉敷色，趁綠色未乾，用淡赭石輕敷。葉片的組合要長長短短，聚聚散散，高低疏密要有變化。

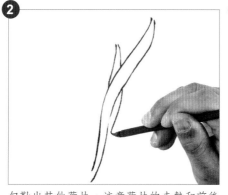

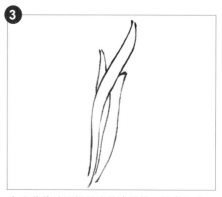

用小號狼毫筆蘸淡墨，中鋒運筆勾勒出主要葉片的形狀。水仙花的葉子不要畫得過於尖銳。

勾勒出其他葉片，注意葉片的走勢和前後的遮擋關係。

勾畫葉片時要採用沒骨法用筆，以書入畫，多頓挫、轉折，還要注意葉片整體的動勢。

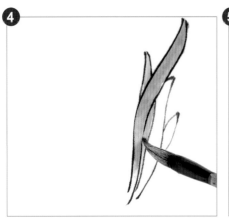

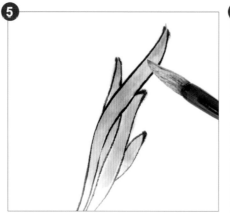

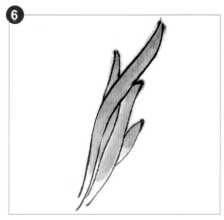

④ 使用中號羊毫筆調和三青與藤黃,由葉片根部向上為葉片染色。

⑤ 用毛筆調和藤黃與曙紅,加清水調淡,中鋒用筆點染葉尖。

⑥ 逐步染畫所有葉片的葉尖,凸顯其精神,完成水仙花葉子的繪製。

勾畫水仙花的葉片時需注意線條之間有留白的地方則為虛,形斷意不斷。葉子與葉子的遮蓋關係也是尤為重要的。正因為這樣的遮蓋關係更加突出了遠近相間的葉子,更具有真實感。

水仙花創作:玉霞清風

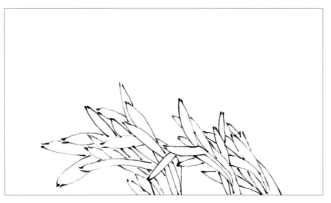

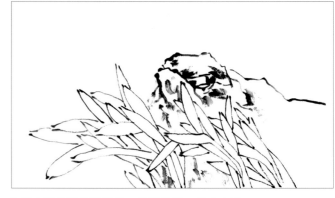

1.使用小號狼毫筆蘸取濃墨,中鋒用筆,從右下至上以雙勾法繪製兩處花葉,注意花葉隨風而動,兩處花葉的動勢要相協調。

2.用大號羊毫筆蘸濃墨,勾皴並舉,畫出山石。

3.使用小號狼毫筆,蘸取濃墨,中鋒用筆在山石上方再雙勾出一處花葉,花葉動勢也要相協調。葉子畫完後,在其葉尖部分或縫隙裡加一些被遮擋的花朵,這樣才顯得真切自然,富有變化。

4.使用中號羊毫筆蘸取藤黃與花青,調和少許赭石,染畫最前端的花葉,將墨色加水調淡,染畫中景和遠端的花葉,以色調的濃淡虛實拉開空間層次感。

5.使用小號羊毫筆蘸取藤黃調白粉，點染花冠。換用大號羊毫筆調和赭石、藤黃、花青與淡墨，罩染山石，讓畫面色調更為豐富。

6.使用大號羊毫筆蘸取花青調和清水，對部分葉片再進行染畫，使水仙與山石之間似有玉霞流動，增添畫面的情趣。

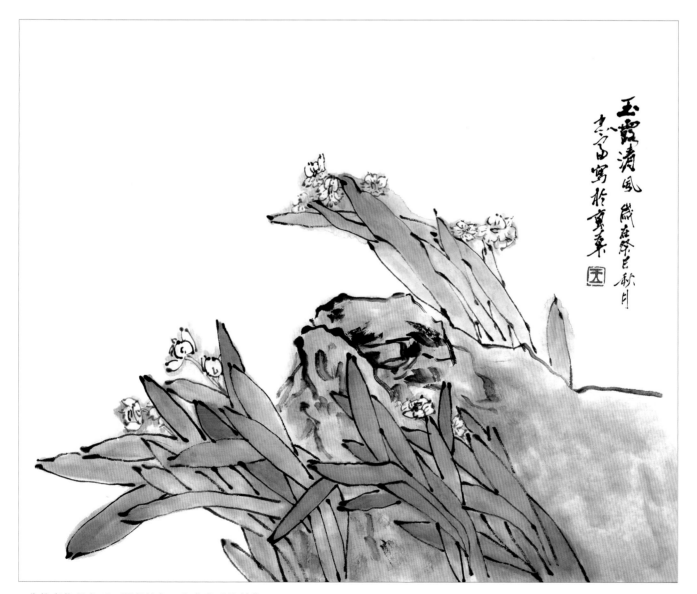

7.收拾與整理畫面，題字鈐印，完成畫面的創作。

5.10 紫藤花

紫藤花文化與畫紫藤花

　　據近代《花經》載：「紫藤緣木而上，條蔓纖結，與樹連理，瞻彼屈曲蜿蜒之狀，有若蛟龍出沒於波濤間；仲春開花，披垂搖曳，宛若瓔珞，坐臥其下，渾可忘世。」這是作者對欣賞紫藤的精闢感悟。紫藤是無止境的生命長河的象徵。

　　紫藤是長壽樹種，民間很喜歡種植。成年的植株莖蔓蜿蜒屈曲，開花很多。紫藤代表頑強的生命力，因為紫藤的生命極其旺盛。除了這些，還代表高貴，神祕。自古以來，中國文人都喜歡以紫藤為題材詠詩作畫。如齊白石先生的《藤蘿》：「湘上滔滔好水田，劫餘不值一文錢。更誰來買山翁畫，百尺藤花鎖午煙。」李白曾有詩云：「紫藤掛雲木，花蔓宜陽春。密葉隱歌鳥，香風留美人。」生動地刻畫出了紫藤優美的姿態和迷人的風采。暮春時節，正是紫藤吐豔之時，一串串碩大的

花穗垂掛枝頭，紫中帶藍，燦若雲霞。灰褐色的枝蔓如龍蛇般蜿蜒，古往今來的畫家都愛將紫藤作為花鳥畫的上佳題材。

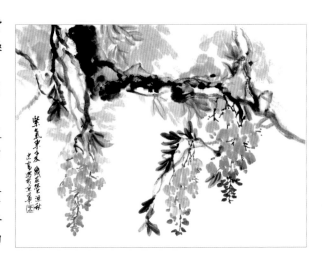

認識紫藤花結構與用筆用色技巧

花藤：繪製花藤時，宜選用硬毫筆，如性質堅韌狼毫筆，適於表現藤蔓的蒼勁、奔放之勢。筆鋒以長鋒為佳、中鋒次之。勾畫紫藤花的花藤多以枯墨進行表現。

花頭：繪製紫藤花的花瓣時，根據花頭的結構特點（花頭呈橢圓形，點狀分佈），應選用軟硬適中的短鋒兼毫筆，且以小號筆為主。勾畫花梗時，當選用適合勾線的小號長鋒狼毫筆或勾線筆。花瓣色調多以酞青藍調和白粉為主，花梗宜用淡墨染之。

紫藤花分解繪製技巧

花頭

紫藤花的結構：中間一條主枝的花冠為紫色，枝的四周生長出密集的花朵。花朵開放時先從上部展開，等一串花完全開放時，上部的花已經接近凋零。花瓣亦有白色，圓形花瓣的先端略凹陷，花開後反折，花朵接連，呈蝴蝶形狀，常成簇垂在葉片之下。繪製紫藤花頭多選用中號羊毫筆，調和酞青藍與曙紅，使用毛筆中鋒，偏側自上而下將花頭點畫出來。

用小號羊毫筆，調和酞青蘭和曙紅，再加少許鈦白，筆肚蘸淡紫，筆尖蘸重紫，點畫花瓣。

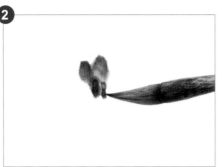

每個花頭用二三筆點出，層層疊加，畫出花頭的稠密感。

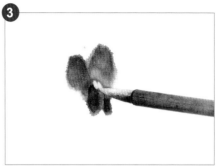

使用小號羊毫筆蘸取藤黃調白粉，中鋒用筆點畫花心。

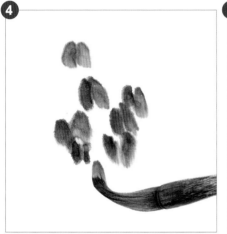

參照上面的方法畫出上部的花瓣。注意形狀可略有變化。

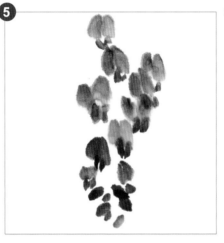

逐漸將花瓣點畫完成，注意紫藤花上方的花瓣較大，下方較小。上方色調較淺，下方色調較重。

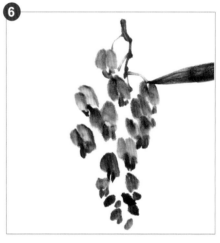

用小號狼毫筆，調和熟褐和淡墨，筆尖蘸重墨，勾畫花梗。

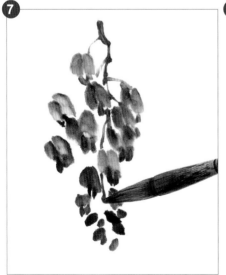

由上至下繼續勾畫花梗，注意花瓣與花梗之間的遮擋關係。

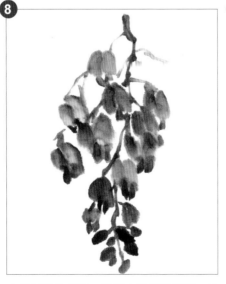

小花梗顏色較淺，連接主花梗與花頭。勾畫時注意花梗與花頭間的穿插關係。

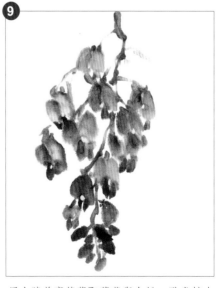

用小號羊毫筆蘸取藤黃與白粉，點畫較大花瓣的花心，使紫藤花的形態更加完整。

花藤 在表現紫藤花藤時要注意需區分老藤和新藤，老藤蒼勁，色調需深一些，實一些，凸顯出老藤的質感；新藤顏色稍淺一些，虛一些，可用飛白進行表現。藤蔓的長短、曲直和方向，在下筆前心中要有一個大致的構想，要有主次、前後、粗細和虛實的變化。

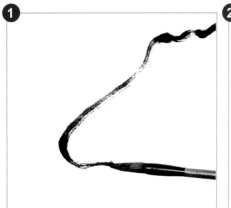

用中號狼毫筆，調和淡墨與熟褐，蘸滿筆肚，筆尖蘸重墨，側鋒運筆，由上至下畫老藤。

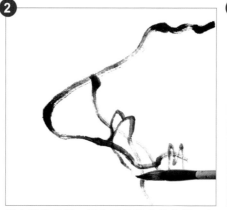

用中號狼毫筆，調和濃墨與少量熟褐，中鋒運筆，再勾畫一條老藤，形成纏繞之勢。

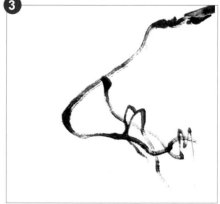

在行筆過程中根據藤的轉折，運筆要適當停頓，中鋒、側鋒、逆鋒等筆法要互相靈活轉換與運用。

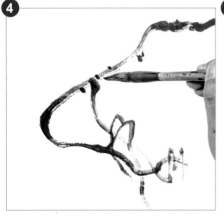

使用毛筆蘸取濃墨，在老藤上自由靈活地點綴一些嫩芽，凸顯老藤的生機。

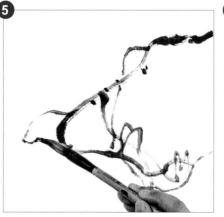

使用毛筆調和熟褐與淡墨，筆中水分較少，側鋒用筆添畫新藤，運筆留飛白，凸顯花藤蒼勁的效果。

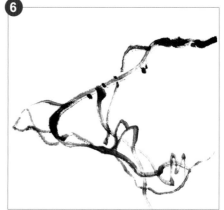

新藤老藤相互纏繞，富於生機。運用毛筆自身的蓬鬆感，通過筆墨表現出花藤的生長態勢與表皮粗糙的質感。

紫藤花創作：紫氣東來

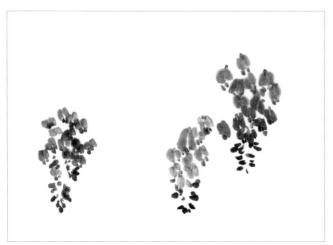

1.使用小號羊毫筆調和酞青藍與曙紅，在畫面正中間點畫兩處紫藤花頭，形成聚散之勢。

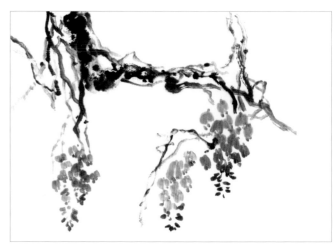

2.換用中號狼毫筆，調和淡墨與熟褐，筆尖蘸濃墨，由畫面上方向下擦畫花藤。注意運筆速度節奏的變化，以凸顯藤蔓的遒勁之感。

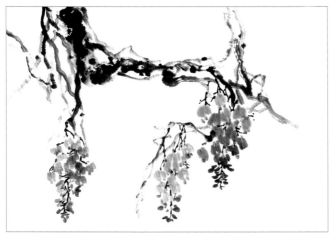 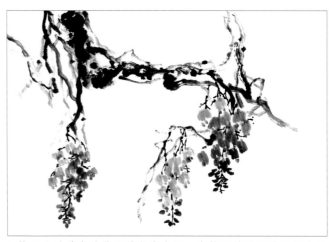

3.用小號狼毫筆調和熟褐和淡墨，筆尖蘸重墨，勾畫花梗。注意在繪製花梗時要保證花梗與花頭、花藤的銜接自然。

4.使用小號羊毫筆蘸取藤黃與白粉，中鋒用筆點畫花頭較大花瓣的花心。

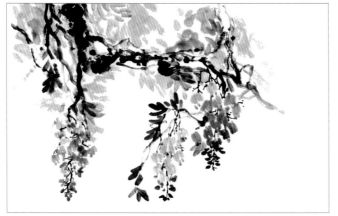 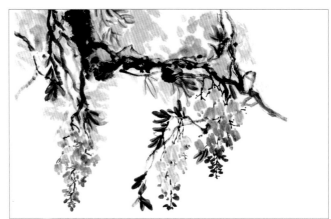

5.用中號羊毫筆調和花青和藤黃，加少許墨，側鋒用筆，依次點畫花頭周邊的葉片，加水將墨色調淡，點畫遠處的葉叢。

6.使用小號狼毫筆蘸取濃墨，中鋒用筆勾畫葉脈，完成整幅畫面的繪製。

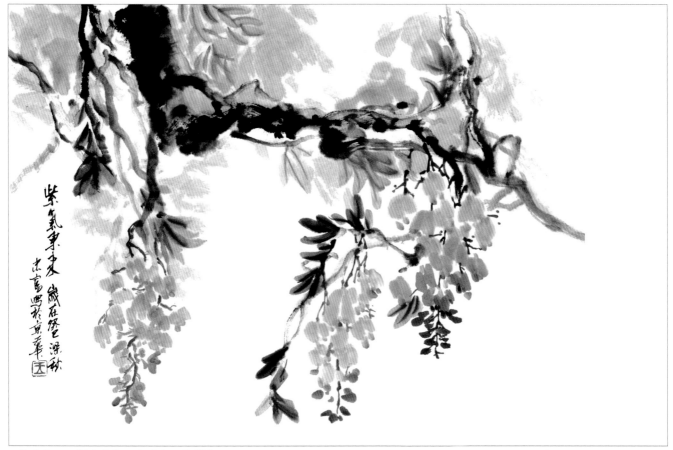

7.整理畫面，題字鈐印，完成畫面的創作。

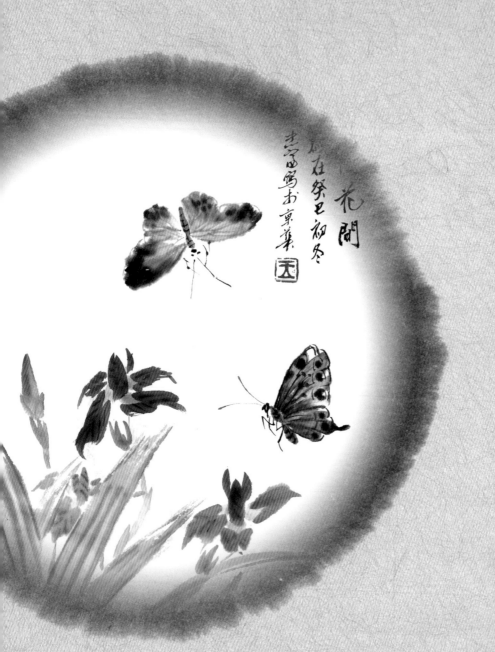

花間

在癸巳初冬

志田寫於京華 [印]

第 **6** 章

寫意草蟲

○ 蟬
○ 蟈蟈
○ 蝴蝶
○ 蜜蜂
○ 蜻蜓
○ 天牛
○ 蟋蟀
○ 蚱蜢
○ 紡織娘
○ 蝗蟲
○ 螳螂

6.1 蟬

蟬文化與畫蟬

在我國古代玉雕中，蟬是最為常見的一種形象，《史記·屈原賈生列傳》中說：「蟬蛻於濁穢，以浮游塵埃之外，不獲世之滋垢」蟬在古人的眼中品格高潔，入土重生，蛻變新生，蟬的這些特性比較符合當時古人追求潔身自愛，追求永生、新生的樸素願望。文人墨客們將這種至清至潔的意象運用文字渲染成詩，鋪之於畫，還用上等玉石將蟬的樣子雕刻出來，隨身佩戴，以示其品。

隨著時代的更替，蟬的品行衍生出許多文人氣節，卻在詩詞歌賦中沉澱下來。唐代詩人虞世南《蟬》中讚道：「垂緌飲清露，流響出疏桐。居高聲自遠，非是藉秋風。」

薄如蟬翼，蟬難畫，難在那薄薄的蟬翼，輕靈的姿態，恣意的神韻。古代畫家喜蟬者居多，蟬作為國畫表現中一個重要的意象，在畫面中常將蟬與「禪」文化聯繫起來，同時蟬也有著多重美好的寓意，如諧音「腰纏（蟬）萬貫」，「金枝（『知了』的諧音）玉葉」，「一鳴驚人」（取蟬的鳴叫聲）。

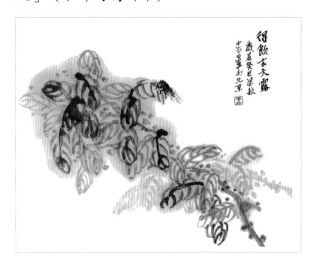

認識蟬結構與用筆用色技巧

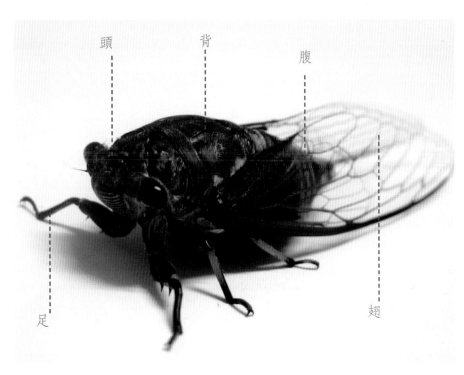

頭　背　腹

足　翅

用筆用色技巧：在刻畫蟬的時候，需要將小號羊毫筆與小號狼毫筆配合使用，加以表現。由於小號羊毫筆吸水量大，筆毛較軟，筆鋒較小，所以在繪製時適合蘸取濃墨表現蟬體積較小的頭、肩、腹。翅膀紋理較為繁雜，繪製時選取筆毛健挺的小號狼毫筆蘸取濃墨進行勾畫，另外蟬的眼、足也都由狼毫筆勾畫而成。繪製蟬尤其要注意的是如何表現翅膀遮擋的腹部，刻畫時，使用羊毫筆調淡墨進行點畫，所點畫出的腹部應與露出的腹部相連接。

蟬分解繪製技巧

　　畫蟬最重要的是表現國畫墨分五色的韻味，不論工筆或寫意，墨色都應既濃、重、深、黑，又要融合自然。畫時以重墨勾畫出蟬頭部、眼、觸鬚和背部，注意背部的結構，不要畫得混為一團，用淡墨畫蟬背部以下未被翅膀遮擋的腹部。中等墨色勾勒蟬的翼翅，線條要有虛實變化，重墨畫蟬的肢足。最後用赭石、藤黃、淡墨調勻後給蟬染色，完成蟬的繪製。

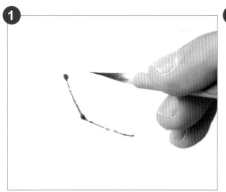

1 選取勾線筆，蘸濃墨，中鋒用筆勾畫蟬的翅膀。

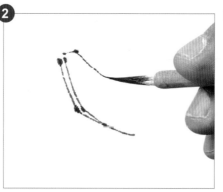

2 繼續勾畫蟬的翅膀，注意在翅膀邊緣轉折的部分加以頓筆，凸顯其形態。

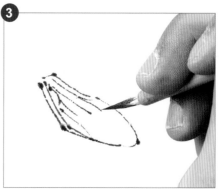

3 勾畫蟬翅膀上的紋理。

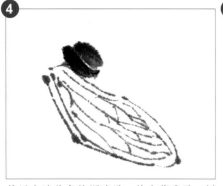

4 使用小號羊毫筆調淡墨，筆尖蘸濃墨，側鋒點畫蟬的胸部。

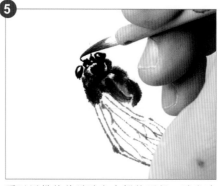

5 再以同樣的筆墨點畫出蟬的頭部，點畫時需留出高光。換用勾線筆蘸濃墨勾畫蟬的眼、鬚。

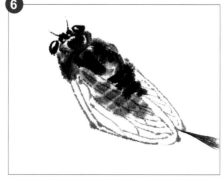

6 使用小號羊毫筆調淡墨，筆尖蘸濃墨，側鋒用筆橫點露在翅外的腹部，蘸取淡墨，點翅下的腹部，再以勾線筆蘸淡墨勾畫另一側的翅膀。

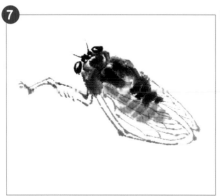

7 使用勾線筆蘸取淡墨，中鋒用筆勾畫蟬的前足，注意蟬的前足應勾畫得粗壯一些。

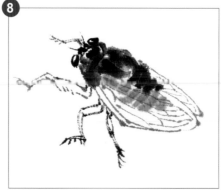

8 接著勾畫出一側的後足，由於身體的遮擋，只能看到一側的後足，再以較淡的色墨勾畫遠端的前足。

9 使用小號羊毫筆蘸淡墨調和熟褐，中鋒用筆染畫蟬的足部。

注意！

　　蟬的腿部較寬，繪製時以狼毫筆採用雙勾法進行表現，另外蟬最難表現的就是蟬翼，畫蟬的腹部一般是露一半、遮一半，繪製蟬翼下方的腹部時要使用淡墨，這樣做的目的就是凸顯蟬翼的透明性，點畫完腹部之後再以淡墨勾畫蟬翼上的紋理，這樣才能將蟬翼表現得逼真、生動。

10

調和赭石與淡墨，中鋒用筆點染蟬的翅根，虛勾翅紋，提染蟬的全身。

11

接著以相同的筆墨點染蟬的足部。

12

完成蟬的繪製。

不同姿態！

蟬創作：得飲玄天露

1.使用中號狼毫筆蘸取曙紅調和胭脂，中鋒用筆勾畫一簇葉片，以斜插式入畫，將墨色加水調淡，側鋒運筆暈染葉片的邊緣，讓整簇葉片更添朦朧之感。

2.在紅色葉片的下方，以赭石色再添畫幾片葉子及葉梗，讓畫面色調更為豐富、優雅。

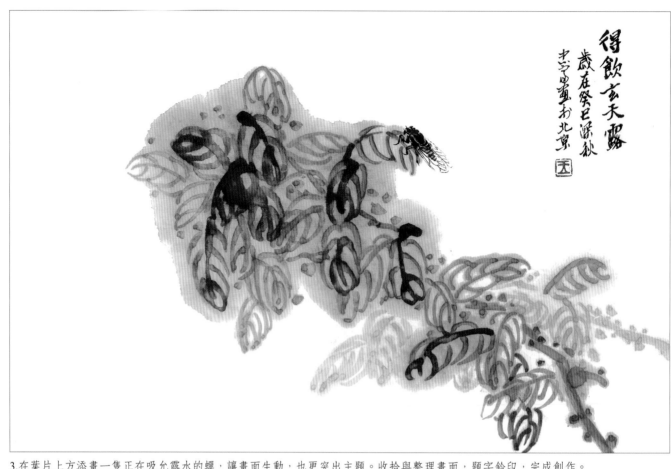

3.在葉片上方添畫一隻正在吸允露水的蟬，讓畫面生動，也更突出主題。收拾與整理畫面，題字鈐印，完成創作。

6.2 蟈蟈

蟈蟈文化與畫蟈蟈

在一千年前的歷史文獻中，找不到「蟈蟈」這個名稱。商周時期人們把蟈蟈和蝗蟲統稱為「螽斯」，宋朝將蟈蟈與紡織娘相混淆，明朝才有了「聒聒」的稱呼，「聒聒」和「蟈蟈」都是以聲名之，實際上「聒聒」和「蟈蟈」是一個相同的名稱。蟈蟈被歷代中國人視為寵物，宋代時，人們開始畜養蟈蟈，明代從宮廷到民間養蟈蟈已經較為盛行。明太監若愚在《宮中記》中說到皇宮內有兩道門以蟈蟈的名字命名，一曰「百代」，一曰「千嬰」，這表現了古代對蟈蟈生殖能力的崇拜。清代掀起了前所未有的蟈蟈熱。

蟈蟈也受到古今文化名人的關注。宋代畫家郭元方、李延之、僧居寧，現代畫家齊白石均以畫草蟲著稱。當代畫家許鴻賓綽號「蟈蟈許」，善畫「蟈蟈白菜」。

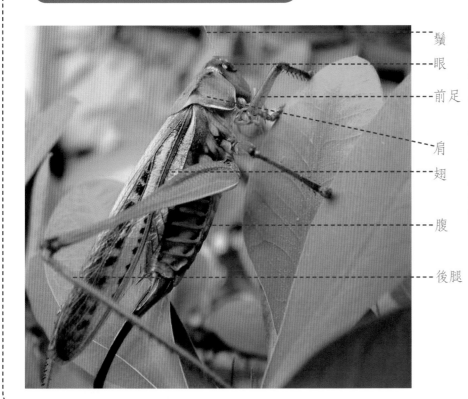

鬚
眼
前足
肩
翅
腹
後腿

用筆用色技巧：在繪製蟈蟈時，建議配合使用小號羊毫筆與小號狼毫筆。刻畫蟈蟈的身體時，運用小號羊毫筆調和三綠與藤黃，以側鋒點畫蟈蟈的頭、肩、翅膀、腹部，然後換用中鋒勾畫六足。調和曙紅與淡墨點畫背部，調和曙紅與赭石點畫音鏡。刻畫小細節時換用小號狼毫筆，調和濃墨，中鋒用筆勾畫出蟈蟈的眼、翅紋，再勾畫蟈蟈的腿，翅的輪廓要明確其形態。

蟈蟈分解繪製技巧

　　蟈蟈頭大、肚大，前足與中足粗壯，後足矯健，彈跳有力，翅短，有音鏡，頭上生兩條細觸鬚，一對複眼。繪製蟈蟈時先用三綠調和藤黃點畫身體，側鋒兩筆畫出翅膀，側鋒呈倒三角形點畫肩部，一筆點頭，勾足用筆挺健，赭色點音鏡，以較淡的色調點畫腹部，曙紅點背，濃墨勾口器與眼。

❶

使用小號羊毫筆調和三綠與藤黃，側鋒用筆點畫蟈蟈的翅膀。

❷
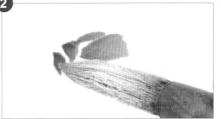
用側鋒呈倒三角形點畫胸部，一筆點成頭部，注意頭、胸、翅可不連接，追求寫意之感。

❸
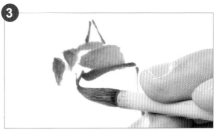
小號羊毫調和三綠與淡墨，中鋒用筆，勾畫蟈蟈的腿與足，用筆要中肯挺健。

❹
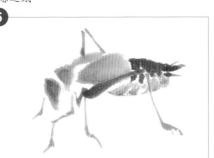
先以毛筆勾畫出蟈蟈的腹部輪廓，調和曙紅與淡墨，橫點背部。

❺
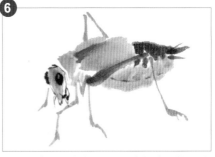
以毛筆調和三綠與藤黃，點染腹部。

❻

調和少許三綠與赭石點畫其音鏡，換用小號狼毫筆蘸取濃墨，中鋒用筆勾畫眼、口、鼻。

❼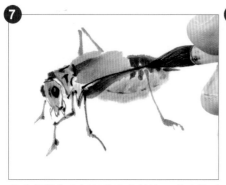

接著簡單勾畫蟈蟈的腿部輪廓，明確其形態。

❽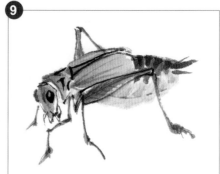

小筆淡墨勾畫翅紋。

❾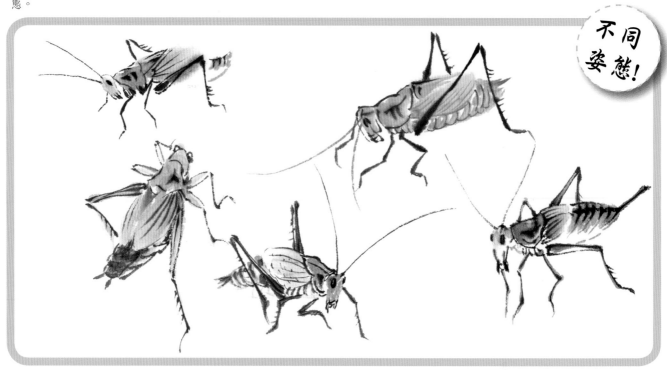

完成蟈蟈的繪製。

不同姿態！

蟈蟈創作：百財圖

1.使用中號羊毫筆調和藤黃、赭石與淡墨，側鋒兩筆畫翅，三綠調清水點音鏡，三綠調和淡墨，點畫頭與肩，使用三綠調和少許藤黃點畫腹部。

2.使用小號狼毫筆蘸取三綠調和濃墨，中鋒用筆勾畫蟈蟈的鬚、足，使用濃墨，側鋒皴擦肩部與腹部的紋理，三綠調清水勾畫蟈蟈翅膀上的紋理。

3.使用中號羊毫筆蘸取淡墨,中鋒用筆勾畫出白菜的莖部,注意畫面構圖,蟈蟈在白菜之上。

4.使用大號羊毫筆,利用濃淡乾濕不同的墨色,點畫出菜葉,要用大的筆墨揮灑,靈活,飛動。

5.使用中號狼毫筆蘸取濃墨,中鋒用筆勾畫出白菜的葉脈。使用中號羊毫筆調和曙紅與胭脂,筆尖蘸曙紅,側鋒用筆點畫三個櫻桃,以豐富畫面,濃墨勾出櫻桃的梗,點出櫻桃的臍。

6.使用大號羊毫筆蘸取濃墨,皴擦出白菜的根鬚。

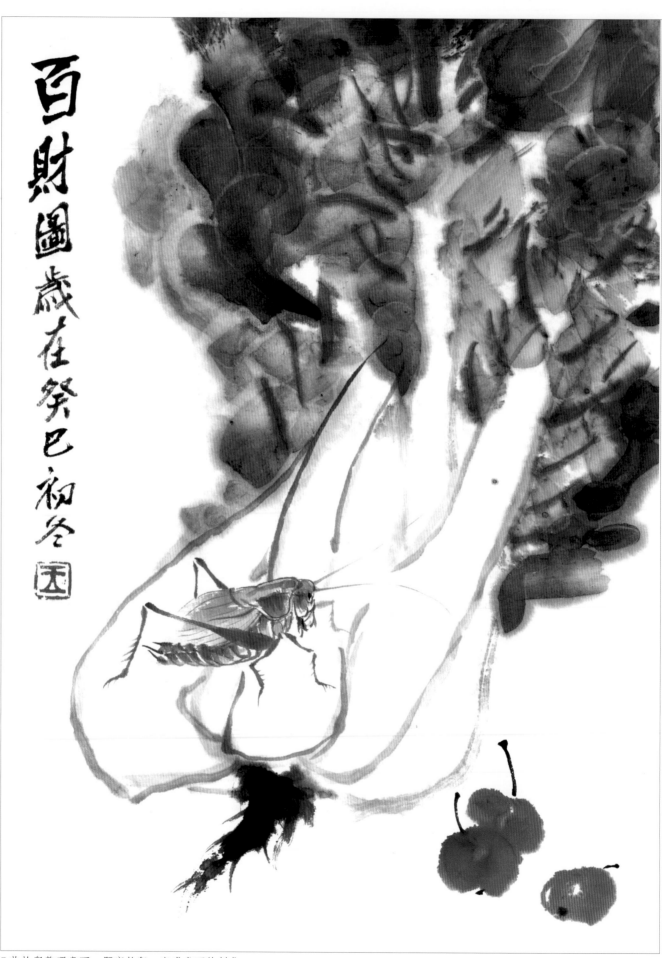

百財圖 歲在癸巳初冬 圕

7.收拾與整理畫面，題字鈐印，完成畫面的創作。

6.3 蝴蝶

蝴蝶文化與畫蝴蝶

蝴蝶身軀輕靈、色彩斑斕、舞姿柔美，受到古今無數文人墨客的喜愛，牠形態自由自在、無憂無慮、自得其樂，給人以豐富的聯想，被文人賦予美好的象徵。將牠與人們的嚮往結合起來，便產生了一種美好而富有內涵的文化。梁山伯與祝英台的故事是中國蝶文化的傑作，是我國四大民間故事之一，家喻戶曉，婦孺皆知。

古代畫家喜歡以蝴蝶入畫，也賦予牠美好的寓意。蝴蝶是幸福、愛情的象徵。傳統文學中常把雙飛的蝴蝶作為自由戀愛的象徵。蝴蝶忠於情侶，一生只有一個伴侶，是昆蟲界忠貞的代表之一。蝴蝶也被人們視為吉祥美好的象徵，如戀花的蝴蝶常被用於寓意甜美的愛情和美滿的婚姻，表現出文人對至善至美的追求。

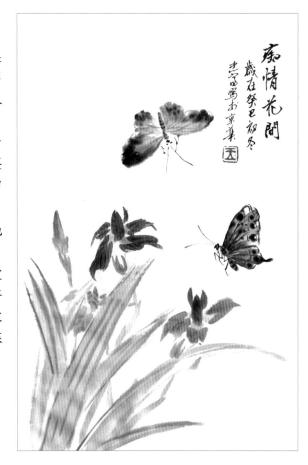

認識蝴蝶結構與用筆用色技巧

前翅

鬚 頭

肩

後翅　　腹

用筆用色技巧：蝴蝶翅膀較大，身體較小，翅膀色調多彩、豔麗。繪製時採用勾染法加以表現。選取小號狼毫筆蘸濃墨，中鋒用筆勾畫蝴蝶的頭、肩、腹、足與翅膀，勾畫翅膀的紋理時要對蝴蝶多觀察，確保準確。勾畫完蝴蝶體態之後，換用中號羊毫筆調和藤黃與清水點染蝴蝶的肩腹。表現翅膀的色調需要有耐心，先調和赭石與淡墨皴擦翅膀，點染翅根，然後調和藤黃與赭石點染翅膀，最後蘸取白粉勾染翅紋，完成繪製。

蝴蝶分解繪製技巧

　　蝴蝶姿態輕盈、妖嬈，畫時注意美態的表現。先用白雲筆蘸淡墨，筆鋒上蘸濃墨，側鋒一筆畫出小翅，再畫出大翅，外端闊，漸近胸部提筆要快，露出飛白。小翅鈍而圓，大翅長而狹，濃墨點出頭部兩眼、雙觸角，淡褐色畫出其腹部，最後用小紅豆筆勾翅脈、鬚和足，要注意用筆頓挫，以藤黃加淡墨調勻，用毛筆給蝴蝶翅膀染色，完成蝴蝶的繪製。

選用小號狼毫筆蘸取濃墨，中鋒用筆勾畫蝴蝶的頭部。

接著根據頭部的位置勾畫出蝴蝶的胸、腹。

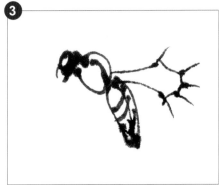

使用小號狼毫筆蘸濃墨，中鋒用筆勾畫蝴蝶腹部的條紋及後翅中間的紋理。

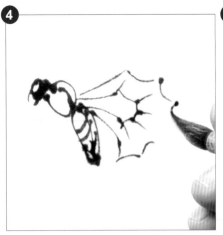

逐步將後翅的邊緣輪廓勾畫完成，注意其輪廓轉折較多，用筆需靈活。

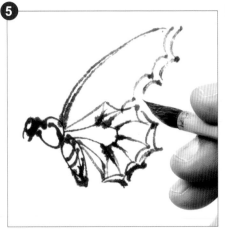

用小號狼毫筆蘸濃墨，中鋒用筆勾畫蝴蝶較大的前翅。

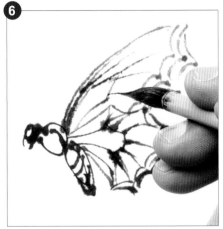

接著以毛筆中鋒勾畫前翅上的紋理。

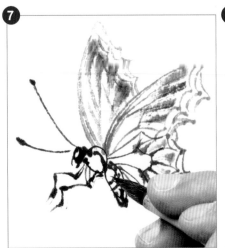

勾畫出另一側被遮擋的翅膀，使用小號羊毫筆蘸取淡墨，側鋒枯筆皴擦蝴蝶翅膀，以增加質感。換用小號狼毫筆蘸取濃墨，中鋒用筆勾畫蝴蝶的前足和鬚。

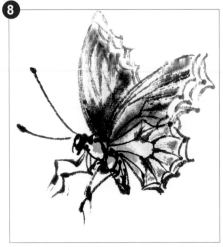

順勢勾畫出蝴蝶的後足。使用小號羊毫筆蘸取藤黃，點染蝴蝶的胸腹，注意留出空白，凸顯蝴蝶的腹部，再以藤黃調和淡墨，染畫蝴蝶的翅根。

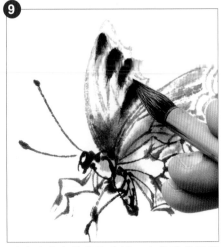

以小號羊毫筆蘸取濃墨，中鋒點畫蝴蝶的翅尖。

在昆蟲界蝴蝶的品種最多，如鳳蝶、弄蝶、絹蝶、灰蝶、眼蝶、斑蝶等，僅我國就有一千三百餘種。同時蝴蝶在昆蟲界是最美麗的，素有「會飛的花朵」之稱，較為常見。蝴蝶的優美形態及豐富的色彩，使其在花鳥畫中成為畫家最喜愛表現的昆蟲之一。

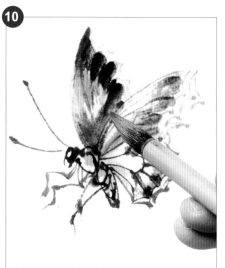

10 使用小號羊毫筆調和藤黃與淡墨，中鋒點染蝴蝶的翅膀。

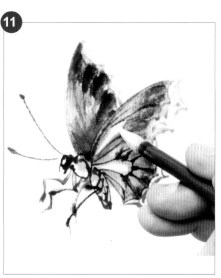

11 將翅膀進行罩染，再染畫蝴蝶足部。換用小號狼毫筆蘸取鈦白，中鋒用筆勾畫翅膀的脈紋，讓蝴蝶翅膀色調更加豐富。

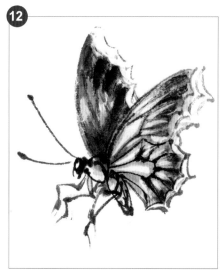

12 整理畫面，完成蝴蝶的繪製。

蝴蝶創作：痴情花間

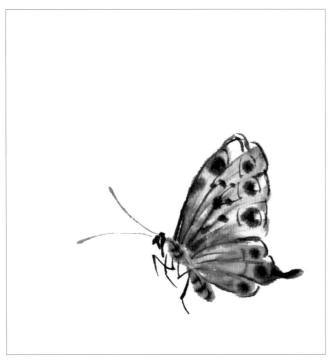

1.首先在畫面的右側添畫一隻飛舞的蝴蝶，使用小號狼毫筆蘸取墨色，勾畫蝴蝶的頭部、身體、足部、鬚與翅膀輪廓，淡墨染大翅，藤黃調和赭石染小翅，再以墨色勾畫身體與翅膀的紋理。

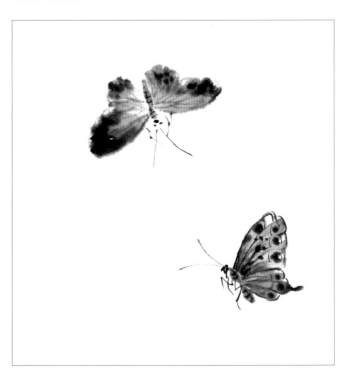

2.為了使畫面更加豐富，在畫面的上方添加一隻正向下飛舞的蝴蝶，兩隻蝴蝶交相呼應，情趣萬千。

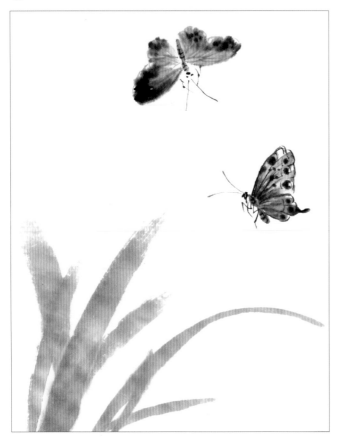

3.使用中號羊毫筆調和藤黃與花青，側鋒枯筆由左下方添畫蝴蝶蘭花的花葉，注意葉尖的部分需留鋒。

4.使用中號狼毫筆蘸取淡墨，中鋒用筆勾畫蝴蝶蘭花葉的葉脈。

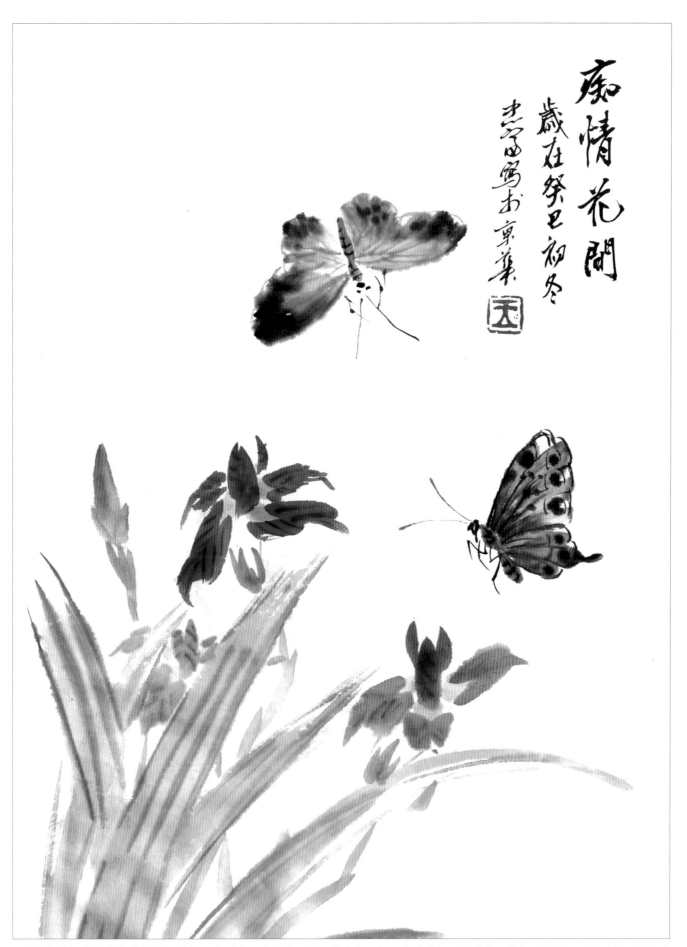

5.使用中號羊毫筆調和酞青藍、曙紅,在葉尖點畫幾朵花頭,使花頭與蝴蝶相映成趣。注意花與花之間的色墨濃度差異,要有虛實的變化,凸顯出畫面的層次。再調和藤黃與花青,點畫花托、花梗,最後以藤黃點花心,酞青藍勾花紋,完成繪製。題字鈐印,完成創作。

6.4 蜜蜂

蜜蜂文化與畫蜜蜂

蜜蜂在自然生態系統中較為重要，有鮮花的地方，必然有蜜蜂，蜂花相會可以結出果實，以創造食物。辛勤勞動的蜜蜂也被人們賦予較崇高的寓意，蜜蜂不畏強敵，勇於鬥爭，千百年來受到人類的讚頌。晉朝郭璞的《蜜蜂賦》，生動地描述蜜蜂築巢環境、採集習性、蜂巢結構、巢門方向、守衛蜂巢、自然分蜂、釀製蜂蜜等生物習性及蜂產品的功能，是我國最早展現蜜蜂王國的文章。人們在與蜜蜂的和諧相處中，創作了傳統優美的民族舞蹈，如布朗族、佤族、傣族跳的《蜂桶鼓舞》等。

古今畫家喜愛蜜蜂，更讚頌蜜蜂的辛勤勞作，常以蜜蜂入畫，並賦予美好的寓意，如取蜂的諧音「封」表現封官進爵等，從古至今，蜜蜂都是國畫表現中一個重要的意象，尤其在花鳥畫中，花卉的旁邊常伴有蜜蜂形象。

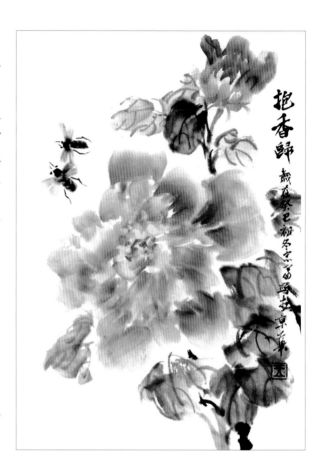

認識蜜蜂結構與用筆用色技巧

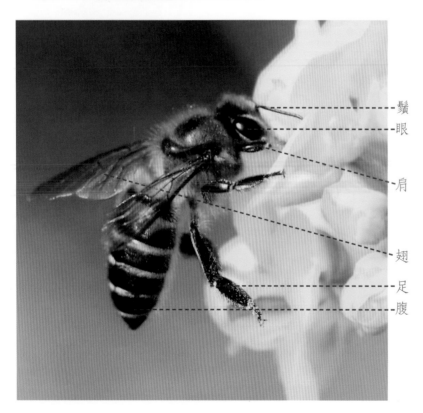

鬚
眼
肩
翅
足
腹

用筆用色技巧：蜜蜂體型較小，觸鬚有節彎，通體赭色，腹部有黑色橫紋，後足較寬有絨毛。刻畫蜜蜂時建議選用中號羊毫筆與小號狼毫筆配合使用。蜜蜂的頭、肩使用中號羊毫筆調和濃墨側鋒點畫，腹部以羊毫筆調和藤黃與赭石進行點畫，小翅以淡墨點畫。蜜蜂頭部的鬚、六足，以及腹部的橫紋，使用小號狼毫筆蘸取濃墨以中鋒勾畫表現。

蜜蜂分解繪製技巧

蜜蜂體型較小，雙翅較短，飛動時顫動極快。畫時著重畫出腳和背，以濃墨點出頭、眼，淡墨點出觸鬚。腹部用藤黃調赭石畫出，並趁濕勾出斑紋。淡墨畫翅，趁濕在翅根處點重墨，讓其自然散開，然後勾出腿。畫蜂的各部分時要注意虛接，這樣方能顯出生動之感。

❶

使用小號羊毫筆調濃墨，側鋒點畫蜜蜂的胸部。

❷

接著根據胸腔的位置，點畫出蜜蜂的頭部。

❸

勾畫蜜蜂的鬚。

❹
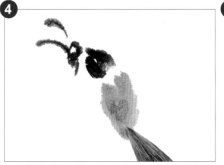
使用小號羊毫筆調和藤黃，側鋒用筆點畫蜜蜂的腹部。

❺
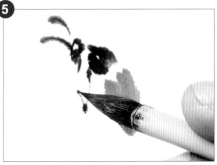
使用小號狼毫筆蘸淡墨，中鋒用筆勾畫蜜蜂的足部。

❻
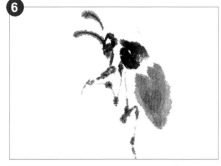
依次將蜜蜂的足部勾畫完整，注意蜜蜂的足部要生動、自然。

❼
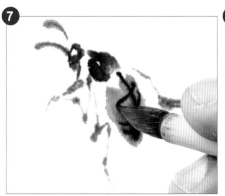
使用小號狼毫筆蘸取濃墨，中鋒用筆勾畫蜜蜂腹部的紋理，注意在勾畫時，紋理線條的轉折要體現出蜜蜂腹部的體積。

❽
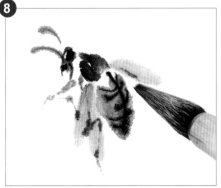
使用小號羊毫筆，蘸取淡墨，側鋒用筆點畫蜜蜂的兩對翅膀，注意前翅較後翅稍長一些。

❾

完成蜜蜂的繪製。

不同姿態！

蜜蜂創作：抱香歸

1.使用中號羊毫筆調和胭脂與白粉，筆尖蘸曙紅，側鋒用筆點畫一朵正面開放的牡丹花頭。

2.為了增加畫面的豐富度，在盛開牡丹花頭的上方再點畫出一朵初開的花苞，兩處花頭一上一下，一開一合，形成鮮明的對比。

3.使用中號羊毫筆調和三綠與濃墨，側鋒用筆在花頭周邊點畫葉片，注意葉片與花頭邊緣不要相互壓蓋，葉片要有濃淡虛實的變化。

4.使用中號狼毫筆蘸取濃墨，中鋒用筆添畫花枝，上下兩處花頭通過細枝上插起到連貫作用，將兩處花頭串連起來，使用小號狼毫筆蘸取濃墨，中鋒用筆勾畫葉脈。

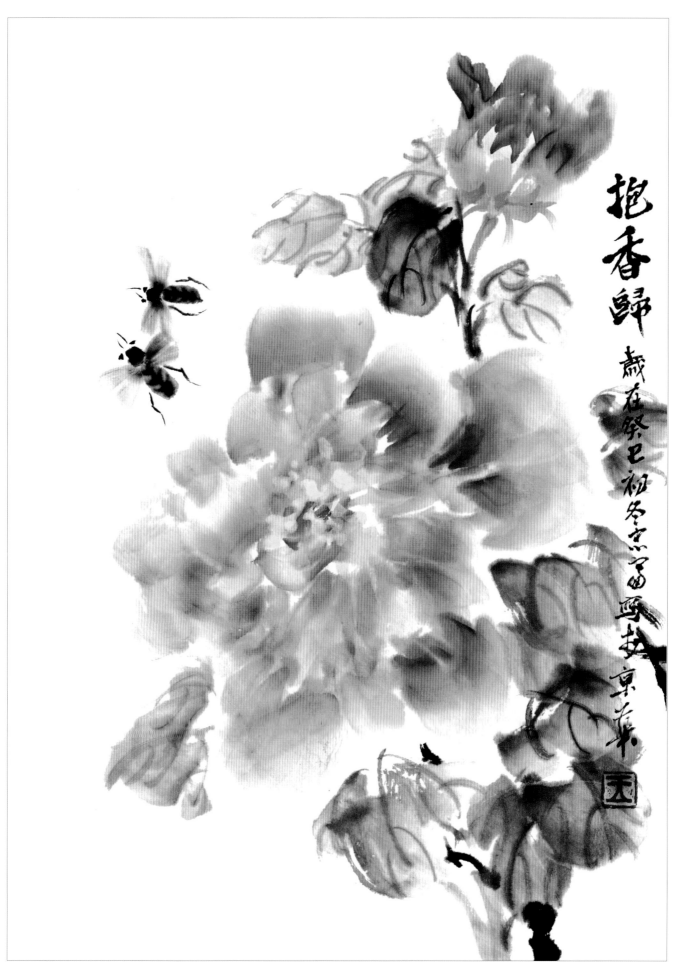

抱香歸　歲在癸巳初冬於富春東京葉

5.在花頭左上方添畫兩隻嬉戲的蜜蜂，讓畫面更添情趣。以藤黃點花蕊，題字鈐印，完成創作。

6.5 蜻蜓

蜻蜓文化與畫蜻蜓

蜻蜓身軀輕盈，象徵著亭亭玉立、青雲直上，清正廉潔，被古今文人墨客所喜愛。古人對於蜻蜓的這種輕靈的形象多有詩歌讚美「泉眼無聲惜細流，樹蔭照水愛晴柔。小荷才露尖尖角，早有蜻蜓立上頭」宋代詩人楊萬里以蜻蜓為題的詩詞《小池》早已家喻戶曉，范成大的《四時田園雜興》讚美道「梅子金黃杏子肥，麥花雪白菜花稀。日長籬落無人過，唯有蜻蜓蛺蝶飛。」

蜻蜓除體態受到諸多文人墨客的喜愛，還被人們賦予了美好的寓意。蜻蜓的「蜻」字諧音「情」，有情投意合的意思，象徵著夫妻百年好合、百事如意等。

古今畫家多喜以蜻蜓入畫，立意較多，如「青雲直上」、「亭亭玉立」、「情投意合」等，這些都體現出了畫家對其輕盈體態以及美好寓意的喜愛和熱誠。

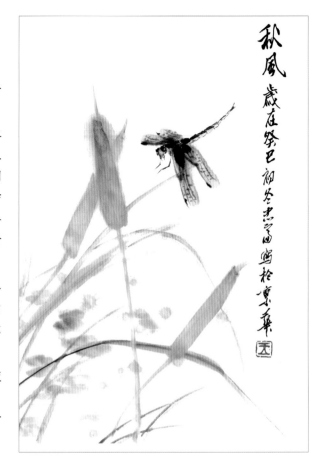

認識蜻蜓結構與用筆用色技巧

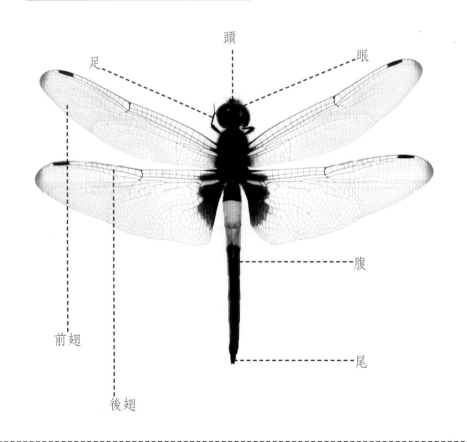

足
頭
眼
腹
前翅
尾
後翅

用筆用色技巧：蜻蜓為較大昆蟲，頭大，前後兩對翅，翅透明，刻畫時選取中等大小的羊毫筆及小號狼毫筆來配合繪製。蜻蜓的肩、腹以中號羊毫筆調和曙紅與清水逐一點畫，點畫腹部時要分節點畫，凸顯其腹部分節的形體特徵。翅膀用羊毫筆調和濃淡墨色，以側鋒點畫。眼、足、頭、使用小號狼毫筆蘸取濃墨以中鋒勾畫，眼部在勾畫完成後需以曙紅點染。

蜻蜓分解繪製技巧

　　蜻蜓，常活動於池塘、沼澤和河溝之中，品種繁多，有大有小，顏色有黑、紅、綠、藍、黃等，頭部靈活可轉動，前有兩隻大複眼，嘴有兩顆大鋸牙。胸部厚實，腹部細長有節，停立時，雙翅平展，翅狹長而透明，上有紋絡，畫時，用側鋒筆蘸淡墨先畫四翅，筆要略乾，不可太實，畫出薄而透明的感覺。頭、胸、腹可用紅、赭、黑、青去點，再用重一點的同樣顏色點其胸、腹節紋，用小紅豆筆勾出六足。

①

使用小號狼毫筆蘸取淡墨，中鋒用筆勾畫蜻蜓的眼睛與口器。

②

使用小號羊毫筆蘸取胭脂，調和清水，色調較淡，中鋒用筆勾染蜻蜓的頭部。

③

染畫頭部的時候注意留出空白，表現高光。

④
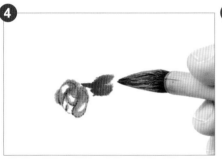
調和曙紅與胭脂，側鋒用筆點畫蜻蜓的胸部，注意頭與胸的連接處要虛一點，凸顯頭部的靈動。

⑤
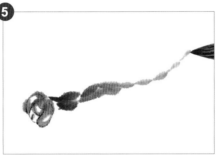
逐漸以側鋒點畫蜻蜓長長的腹部，由前向後色調要逐漸變淡。

⑥
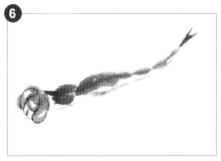
以小號狼毫筆蘸取胭脂調清水，色調非常淡，中鋒用筆勾畫出蜻蜓腹部的輪廓線。再蘸取淡墨，中鋒用筆勾畫頭部輪廓。

⑦
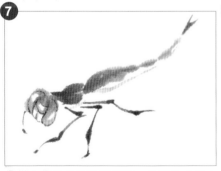
使用小號狼毫筆蘸取胭脂，與淡墨調和，中鋒用筆勾畫蜻蜓的足部，注意勾畫時用筆多頓挫，表現其足部的關節。

⑧
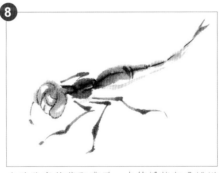
小號狼毫筆蘸取濃墨，中鋒用筆勾畫蜻蜓胸腔及腹部的紋理。

⑨
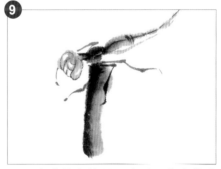
使用中號羊毫筆調和淡墨，筆尖蘸濃墨，墨色自然銜接，側鋒用筆點畫出蜻蜓的一片翅膀。

⑩
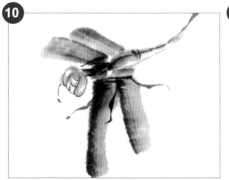
依次點畫出蜻蜓的四片翅膀，點畫時要體現出翅膀近實遠虛的效果。

⑪
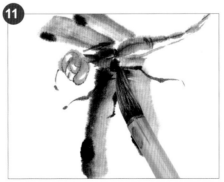
使用羊毫筆蘸取濃墨，中鋒用筆點畫翅膀上的斑點。

⑫

完成蜻蜓的繪製。

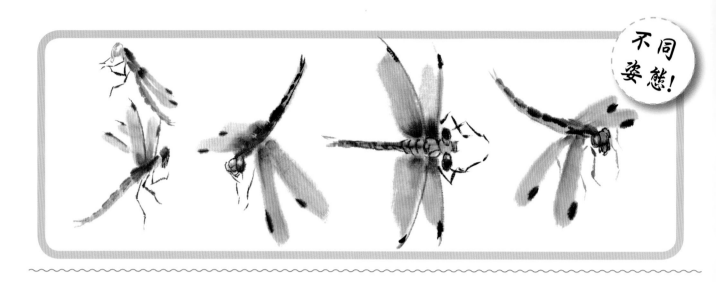

不同姿態！

蜻蜓創作：秋風

1.使用中號羊毫筆調和藤黃、花青與赭石，由畫面左下方向上點畫一處蘆葦叢。

2.逐漸添畫蘆葦，注意秋風瑟瑟，蘆葦的傾斜方向要一致。

3.使用小號狼毫筆蘸取花青調和濃墨，中鋒用筆在蘆葦的上方添畫蜻蜓，運用毛筆的中鋒，先點出頭與肩，再逐漸點畫出蜻蜓的腹部。

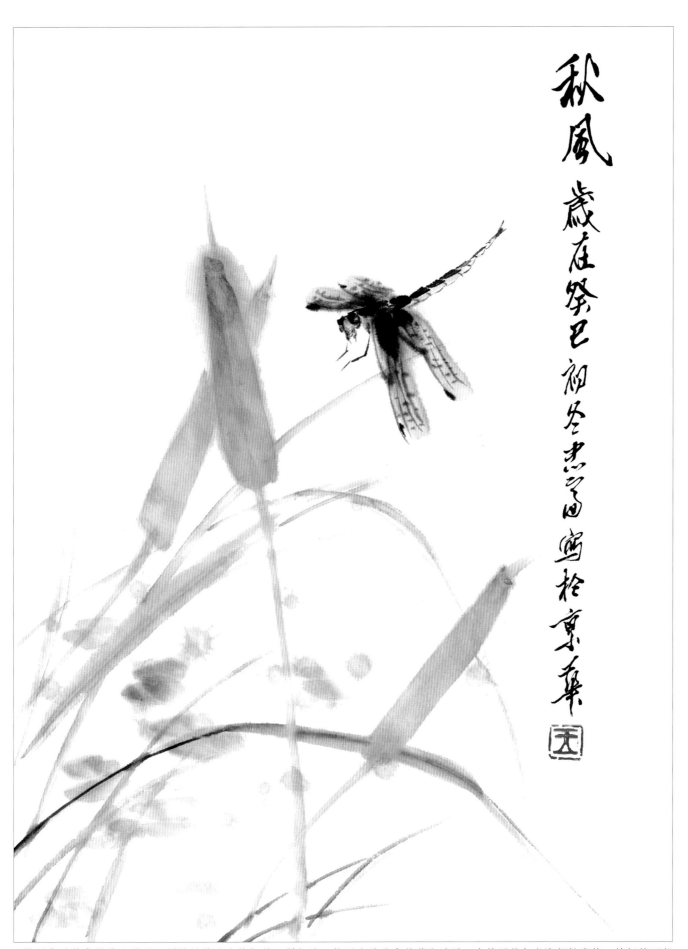

秋風 歲在癸巳初冬杰昌寫於京華 [印]

4.使用中號羊毫筆蘸取淡墨，側鋒用筆點畫蜻蜓的一對翅膀，換用小號狼毫筆蘸取淡墨，中鋒用筆勾畫腹部輪廓線，蜻蜓的面部輪廓線、眼睛、足部及翅紋，以濃墨點翅膀上的斑點與眼睛。用大號羊毫筆蘸淡墨調清水，在蘆葦叢處點畫一些水珠，讓整幅畫面更加剔透，最後題字鈐印，完成畫面的創作。

6.6 天牛

天牛文化與畫天牛

天牛俗稱「樹牛子」，是鞘翅目中的一個大科昆蟲，全世界已知種類多達2萬餘種，中國記載了約2290種。天牛的一對大觸角著生在頰的突起上，具有使觸角自由轉動和向後覆蓋於蟲體背上的功能。古今畫家常將天牛作為意象融入畫面之中，通常畫面中的天牛通體黑色，表面有白斑，頸兩側突出，呈硬刺狀，觸鬚較挺且長，鬚根略粗至梢漸細，每節觸鬚有白節紋，此為有星天牛，另外有雲斑天牛、紅頸天牛，以及綠色天牛等種類，由於不被人們所熟知，所以也極少有畫家表現。除體現天牛飽滿的體態外，古人還賦予了天牛美好的寓意，天牛，在遠古時期被視為神蟲，又代表古代的銅錢。因其牛氣衝天的吉祥寓意，加上帶來金錢的「天牛傳說」，天牛被賦予財源滾滾，生意興隆的寓意。畫家通過繪製天牛，來表達對於美好事物的嚮往。

認識天牛結構與用筆用色技巧

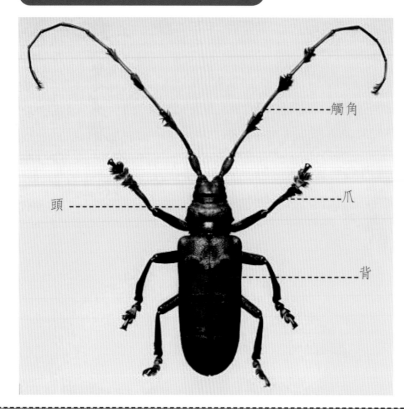

觸角

頭

爪

背

用筆用色技巧：天牛通體黑色，體殼質地較硬，前翅為硬鞘，體表有白色斑點。繪製頭、肩、背時建議選用中等大小的羊毫筆，蘸取濃墨，側鋒用筆加以點畫。觸角與六足適合選用小號狼毫筆蘸取濃墨，以中鋒進行勾畫，注意觸鬚的用筆要斷續點畫，筆斷意連，整鬚要挺，至梢漸細。最後以羊毫筆蘸取白粉，以中鋒在鞘翅上自由、靈活地點綴一些斑點。

天牛分解繪製技巧

　　畫天牛時首先用濃墨畫出頭、頸和背部結構，頸部兩側有刺。以濃墨畫出翅鞘，行筆可出現飛白效果，注意畫出其蒼勁質感；然後勾出腹部和六肢，腿與胸連接處要虛畫。觸角要一節節畫出，根部稍粗，梢部較細，注意筆斷意連。腹部用淡胭脂點染，調飽和白粉點翅鞘斑點，要錯落有致，不要過於整齊。

❶
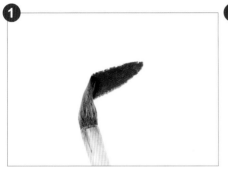
選用中號羊毫筆蘸取濃墨，側鋒用筆點畫天牛的鞘翅。

❷
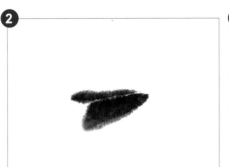
天牛的一對鞘翅分兩筆畫出，注意由於透視的原因，近處的翅較遠端稍大一些。

❸
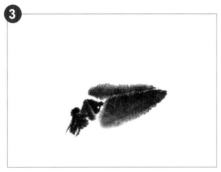
繼續以毛筆中鋒點畫天牛的胸部、頭部，再勾出利齒。

❹
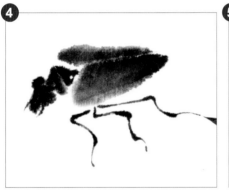
使用小號狼毫筆蘸取濃墨，中鋒用筆勾畫天牛的足部，用筆挺拔有力。

❺
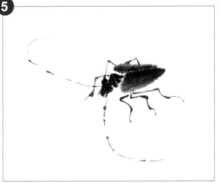
勾畫另一側的足部，注意足部與天牛身體的遮擋關係。用小號狼毫筆蘸淡墨，中鋒用筆勾畫天牛的長鬚，其畫法如同畫短節彎竹，筆斷意連，最後一節筆尖處收筆。

❻
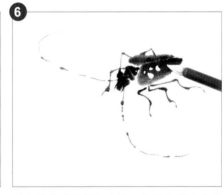
以小號狼毫筆蘸取白粉，中鋒用筆點畫天牛的斑點。

❼
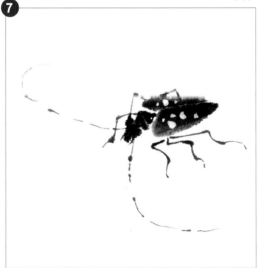
天牛繪製完成。

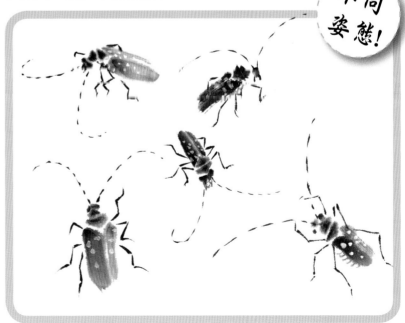
不同姿態！

151

天牛創作：華并記

1.使用中號羊毫筆調和藤黃與赭石，再加入少許曙紅，側鋒用筆點畫哈密瓜的中間果實，再以淡墨中鋒勾畫出果實的外輪廓，注意留出空白。

2.使用羊毫筆蘸淡墨，中鋒用筆圍繞上方的三塊瓜果勾畫盤子的輪廓，調和花青與淡墨，染畫盤子的外邊，再以濃墨勾勒盤子上的花紋。完成盤子的繪製後，依次在畫面中點畫出三隻天牛，增添畫面情趣，注意，三隻天牛中，一隻散落在盤外的瓜果處覓食，另外兩隻正在下方「瞭望」，形成聚散之勢，讓畫面構圖更加生動，最後題字鈐印，完成畫面的創作。

6.7 蟋蟀

蟋蟀文化與畫蟋蟀

對於蟋蟀文化，可以上溯到春秋時代，關於鳴蟲的文學作品非常多，人類的情感離不開大自然中的微蟲。蟋蟀玩賞的淵源就是鬥蟋蟀，有文字記載的鬥蟋活動最早見於唐代中葉，盛行於南宋和清明。古今中外喜歡蟋蟀之人數不勝數，寫蟋蟀的詩中外都有，首先是因為牠們善鳴的習性，唧唧的叫聲清脆而嘹喨。我國古代，蟋蟀鳴秋也是文人騷客吟詠的對象。杜甫的《促織》是寫蟋蟀的代表作：「促織甚細微，哀音何動人。草根吟不穩，床下夜相親。久客得無淚，放妻難及晨。悲絲與急管，感激異天真」。

古今畫者多喜以蟋蟀入畫，不僅是對蟋蟀的鳴聲喜愛非凡，更是對蟋蟀「勤勞」寓意的讚頌。

認識蟋蟀結構與用筆用色技巧

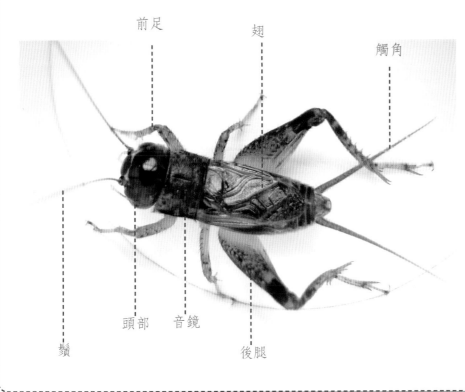

前足　翅　觸角

鬚　頭部　音鏡　後腿

用筆用色技巧：蟋蟀體型較小，適於點勾同時進行，點、勾時筆要適當乾一些，便於掌握。頭、肩、翅適合使用小號羊毫筆加以點畫。頭肩使用墨色直接點畫，翅膀色調偏枯色。蟋蟀的鬚、觸角、六足與翅紋皆用小號狼毫筆蘸取墨色中鋒勾畫。

蟋蟀分解繪製技巧

　　蟋蟀體型較小，繪製時可選用中號羊毫筆蘸重墨，中鋒用筆繪製出蟋蟀的頭部、肩，確定蟋蟀的方向。將藤黃、赭石和少許淡墨調勻後，側鋒用筆繪出蟋蟀的翅膀。最後蘸重墨，中鋒用筆畫出蟋蟀的前腳和後腳，完成蟋蟀的繪製。

❶

用中號羊毫筆調和藤黃與赭石，側鋒用筆點畫蟋蟀的鳴翅。

❷

以毛筆蘸取淡墨，側鋒用筆點畫蟋蟀的胸部。

❸

再以濃墨點畫蟋蟀的頭部。

❹

使用小號狼毫筆蘸取濃墨，中鋒用筆勾畫蟋蟀的前足。

❺
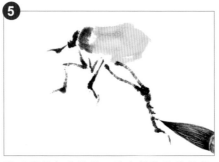
再以濃墨勾畫後足，注意蟋蟀的後足較為粗壯，要以雙勾的畫法凸顯其腿部肌肉。

❻
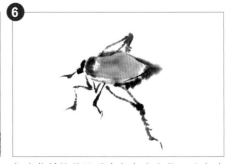
依次將蟋蟀的腿足全部勾畫完整，注意遠端的足與身體的遮擋關係。以毛筆蘸淡墨，中鋒用筆勾畫鳴翅。

❼
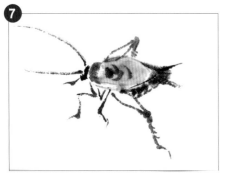
使用小號狼毫筆蘸取淡墨，中鋒用筆勾畫蟋蟀的翅紋，順勢勾畫蟋蟀的尾部和觸鬚。

❽
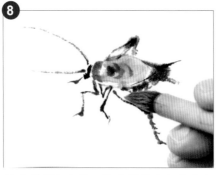
以毛筆蘸取白粉，點畫蟋蟀鳴翅上的斑點。

❾

完成蟋蟀的繪製。

不同姿態！

154

蟋蟀創作：鳴寒

1.使用中號羊毫筆調和曙紅與清水，側鋒用筆，由畫面右側畫出幾片葉子，用葉片的色調來凸顯寒冬意境。在葉片下方添畫兩隻嬉戲的蟋蟀，畫面生動自然。

2.使用中號狼毫筆蘸取濃墨，中鋒用筆勾畫葉片的葉脈，注意葉片較長，葉脈的走勢要符合葉片的轉折動勢。

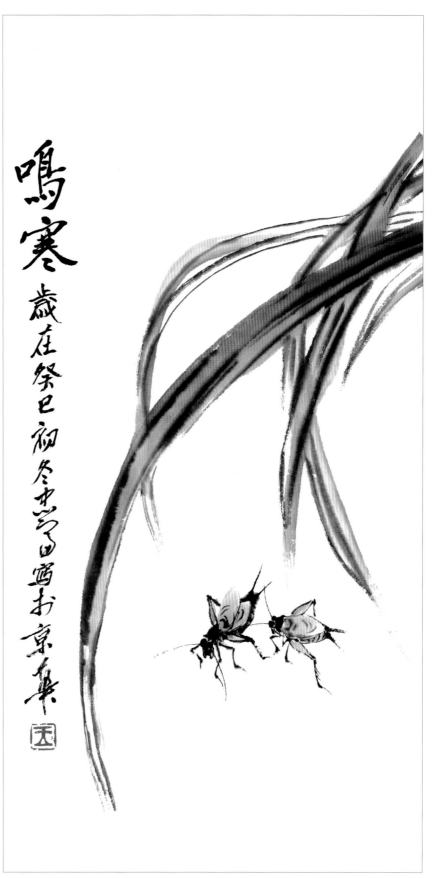

3.最後整理畫面，題款鈐印，完成作品的創作。

6.8 蚱蜢

蚱蜢文化與畫蚱蜢

蚱蜢，草上蟲也——《六書正偽》

很早的古籍中就有對蚱蜢的記載，蚱蜢形似蝗而略小，頭呈三角形，善跳躍，常生活在田隴間，吃食稻葉。南方各省分佈較多。蚱蜢在《本草綱目》中就有所介紹，在分卷《綱目拾遺》中寫道：「蚱蜢，性竄烈，能開關透竅。一種灰色而小者，名土磔，不入藥用，大而青黃色者入藥，有尖頭、方頭兩種」。

在古時，有以蚱蜢形態製成玉器的歷史，民間藝人也常以棕草編織出蚱蜢的形象以供玩賞。蚱蜢的體態及善跳躍的形像在古今詩人畫家的表現題材中都是一個常見的表現意象。宋代楊萬里就在所寫的《題山莊草蟲扇》詩中描寫道：「風生蚱蜢怒鬚頭，紈扇團圓璧月流」。在寫意國畫中，蚱蜢也常被添畫在花間葉上，以增添畫面的小情趣。

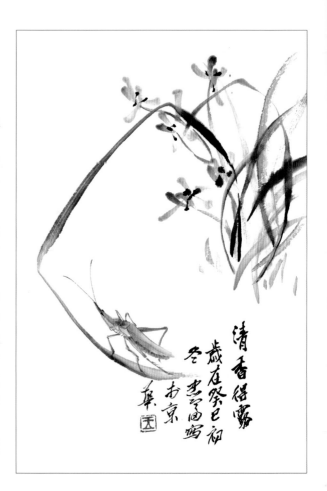

清香得露
歲在癸巳初
冬忠宇圖寫
於京
樂[印]

認識蚱蜢結構與用筆用色技巧

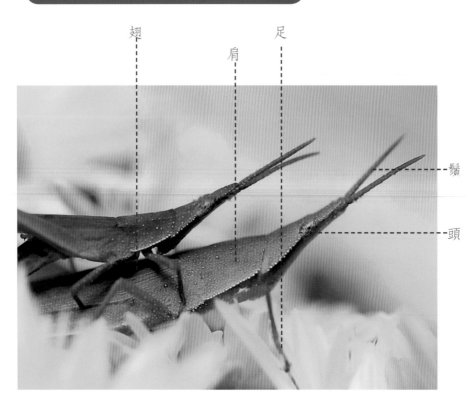

翅　　肩　　足　　　鬚　頭

用筆用色技巧：蚱蜢全身翠綠色，頭尖身長，繪製時頭、肩、翅建議選用筆毛質地較軟的中號羊毫筆，再調和三綠以側鋒分節點畫，點畫時筆鋒需拉長，凸顯蚱蜢的形態特點。調和曙紅與淡墨點畫腹部。蚱蜢的鬚、眼、六足需使用小號狼毫筆蘸取濃墨以中鋒勾畫，最後再用小號狼毫筆蘸墨勾畫頭、肩的輪廓，凸顯其堅硬的質地。

蚱蜢分解繪製技巧

　　作畫時，蚱蜢的肢足用筆要有彈性，忌呆板；用筆尖蘸淡墨畫出頭部、身、翅等部位。畫翅膀時須掌握用筆的速度，避免用筆過慢，使翅膀的質感過於滯重。蚱蜢的形態一定要細畫，讓畫面更加生動。

使用中號羊毫筆調和三綠與淡墨，側鋒用筆點畫蚱蜢的頭部。

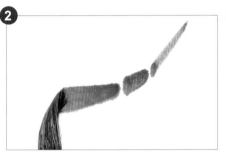

接著以毛筆側鋒點畫出蚱蜢的背部與翅膀。

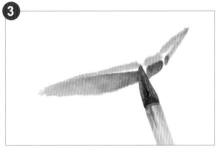

加水將墨色調淡，側鋒用筆點畫蚱蜢的另一側翅膀，讓蚱蜢的形態更加立體。

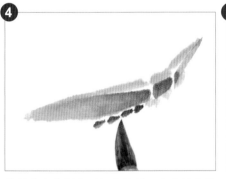

使用羊毫筆調和曙紅與淡墨，中鋒用筆點畫腹部，點畫時要分節點畫。

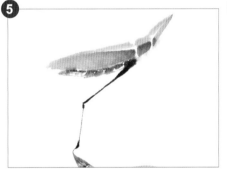

使用小號狼毫筆蘸取三綠與濃墨調和，中鋒用筆勾畫蚱蜢的足部。

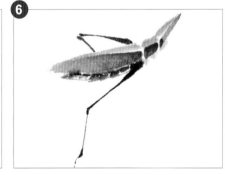

接著勾畫另一側的後腿，注意後腿較長且彎折。

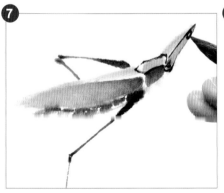

使用小號狼毫筆蘸取濃墨，中鋒用筆勾畫頭、背的輪廓，再勾畫蚱蜢的眼睛。

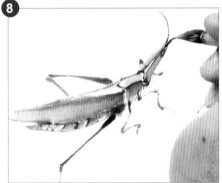

接著勾畫出頭部的鬚及腹部的橫紋，再以淡墨勾畫蚱蜢的前足。

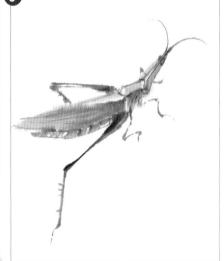

蚱蜢頭頂色淡，複眼棕色，卵圓形，觸角絲狀，褐色，有咀嚼式口器。蚱蜢前胸長大，綠色，中央有隆起的線；前翅皮質，狹而長，灰黃色，有不規則的斑紋；前、中足黃褐色，後足腿節綠色，內側有帶狀黑綠色斑。

注意！

使用小號狼毫筆蘸淡墨，中鋒用筆勾畫蚱蜢的大腿輪廓，再點畫出蚱蜢大腿上的小刺，完成蚱蜢的繪製。

不同
姿態！

蚱蜢創作：清香得露

1.使用中號羊毫筆，蘸取濃淡墨色，在畫面的偏右側點畫一處蘭花，注意要在蘭花叢中畫出一片較長的葉片，讓畫面構圖較為平衡。

2.在生長出來的較大葉片的末端，添畫一隻蚱蜢依附在上面，蚱蜢似乎是尋香而來，畫面構圖生動有趣，筆墨得當。

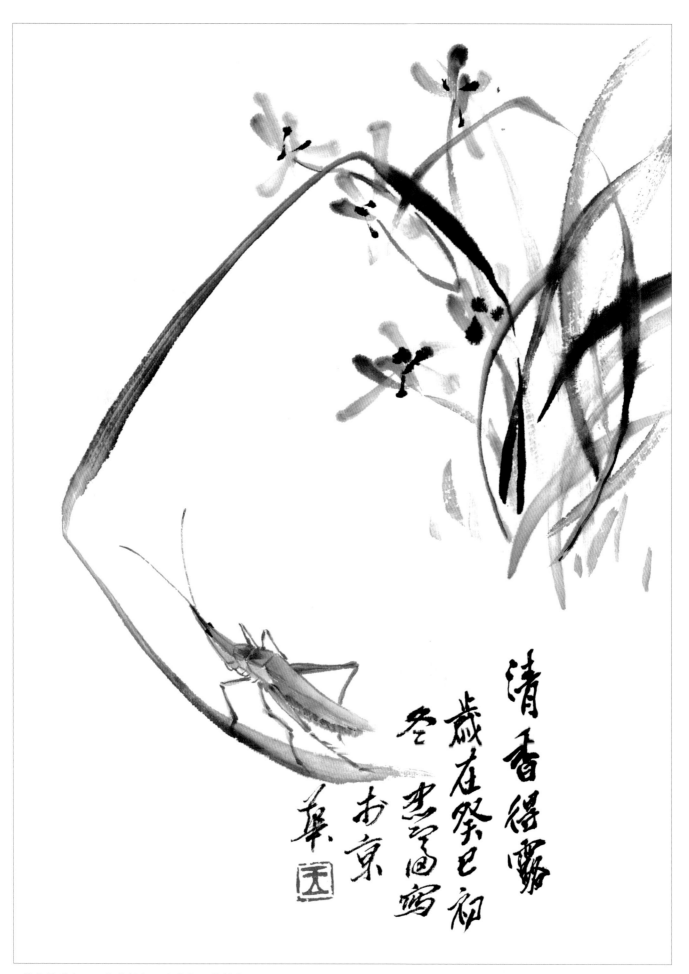

清香得露
歲在癸巳初
冬老農画寫
於京
華
[印]

3.最後整理畫面，題款鈐印，完成作品的創作。

6.9 紡織娘

紡織娘文化與畫紡織娘

紡織娘在我國分佈很廣，以東南部沿海各省，如浙江、江蘇、山東、福建、廣東、廣西分佈最多。紡織娘的體態優美，外形像螽蟖，但比螽蟖更為纖細、修長、滑潤，亭亭如少女。顏色鮮麗，多數為深綠色，有的則著紫色或枯黃色，還有極少數是著紫紅色，人們為了讚美紅色的紡織娘，起了一個美麗的名字——紅紗娘。據說紅紗娘是紡織娘中的珍品，足以使「六宮粉黛」失色。

《詩經・七月》裡有「五月斯螽動股，六月莎雞振羽」的句子，斯螽是螽蟖，而莎雞就是紡織娘。紡織娘是鳴蟲，牠的得名與其聲音有關。紡織娘的叫聲如織布穿梭的呱嗒聲，故名「紡織娘」。昆蟲以翅發聲，方法一般有兩種，一是振動，二是摩擦。《詩經》中的「飛蟲薨薨」和「喓喓草蟲」就是形容這兩種不同聲音的。《詩經》上說「六月莎雞振羽」，其實紡織娘不但是夏蟲，牠可以一直叫到深秋。

古今諸多畫家喜歡以紡織娘入畫，除了看重其體態增加畫面情趣，也極其看重其本身的寓意。其命名也說明了古人對於紡織勞作的看重。《詩經》說到紡織娘，還有「宜爾子孫」的美譽。婦女夜織有紡織娘鳴叫相伴，是吉祥的象徵。

認識紡織娘結構與用筆用色技巧

用筆用色技巧：紡織娘翅寬，形體多為綠色。繪製時選用中號羊毫筆調和石綠與淡墨，側鋒點畫翅膀，運筆留鋒凸顯翅膀的質感。調和赭石與濃墨點畫頭、肩、胸、腹。紡織娘的鬚、翅紋與六足建議選用小號狼毫筆調和赭石與濃墨，以中鋒用筆加以勾畫。

翅　　　　後足　腹　　　頭　前足　　　鬚

紡織娘分解繪製技巧

　　畫紡織娘時要抓住其體態結構的幾個面，做到落筆乾淨俐落，用筆不宜重複瑣碎，要抓住其動感。畫時，中鋒運筆畫出紡織娘的頭部和胸部，確定形體。把赭石和藤黃調勻後，中鋒運筆勾畫出紡織娘翅膀的紋路和腹部。勾畫出紡織娘身體的輪廓，增強體積感，再快速勾畫紡織娘的觸鬚，最後用毛筆蘸重墨點出紡織娘的眼睛，完成紡織娘的繪製。

1

使用中號羊毫筆蘸取石綠調和淡墨，側鋒用筆點翅，運筆留飛白，凸顯翅膀的質感。

2

使用中號羊毫筆蘸取赭石調和濃墨，側鋒用筆點畫背部與兩翅遮疊處。

3

使用中號羊毫筆蘸取濃墨，點畫頭部與胸部。

4
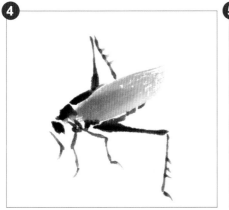
使用小號狼毫筆調和赭石與淡墨，中鋒用筆勾畫六足，再點畫出顯露的腹部。

5
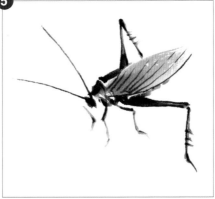
使用小號狼毫筆蘸取濃墨，中鋒用筆勾畫紡織娘的長鬚，再勾畫翅膀的紋理。

注意！

繪製紡織娘時，要注意將紡織娘與蟈蟈區分開，因為兩種蟲屬同科，體型也較為相似，但仍需對兩種蟲加以區分，紡織娘除體態更細更長之外，色調也不盡相同，另外紡織娘的腹部較小，點畫時需體現這個特徵。

不同姿態！

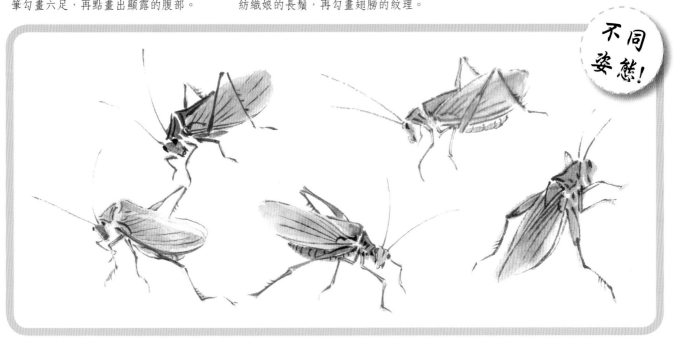

紡織娘創作：歲豐圖

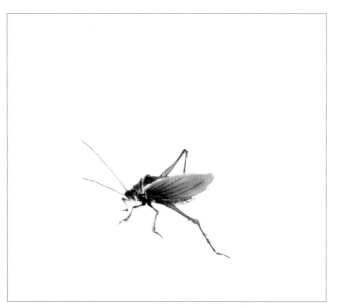

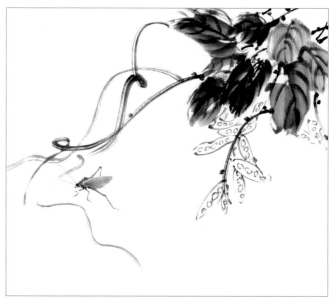

1.在畫面下方點畫一隻紡織娘，使用羊毫筆調和三綠與赭石，畫紡織娘的翅、肩、頭、足，濃墨勾眼，赭石調和淡墨勾鬚與翅紋。

2.為了讓畫面生動有趣，在畫面右側添畫一簇扁豆及葉片，使用濃墨濕筆點畫葉片，淡墨枯筆畫藤，勾畫扁豆的果實，最後以濃墨勾畫葉脈。

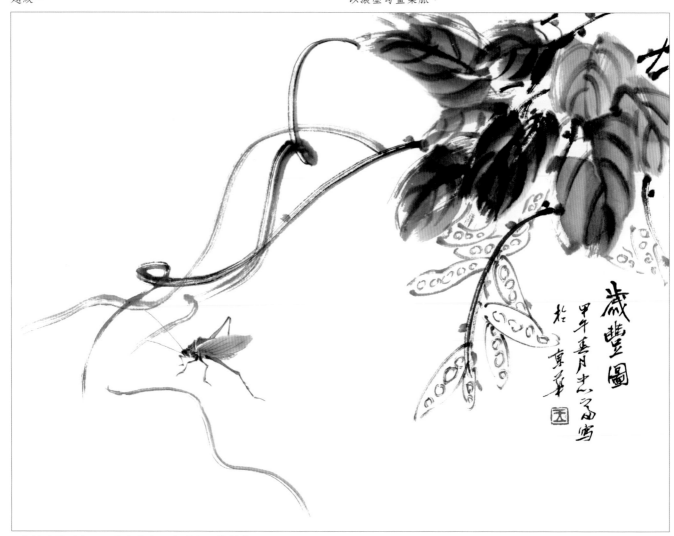

3.收拾與整理畫面，題字鈐印，完成畫面的創作。

6.10 蝗蟲

蝗蟲文化與畫蝗蟲

在自然界中，蝗蟲是一種比人類資格還老的生物。當詩歌出現的時候，描寫蝗蟲的詩就隨行而至了，蝗蟲也在詩史中占有了一席之地。《詩經》中多次提及蝗蟲等昆蟲，如《小雅大田》有「去其螟螣，及其蟊賊，無害我田稚」句，《大雅桑柔》有「降此蟊賊，稼穡卒癢」句，螟、螣、蟊、賊都是危害農作物的昆蟲。在諸多蝗蟲詩詞的薰陶下，歷史上也形成了相應的蝗蟲文化，雖然蝗蟲為農作害蟲，但是不同的人對蝗蟲的看法也不盡相同，人們不管是供蝗還是滅蝗，其實都是在尋找一個能和蝗蟲和諧共處的方式。古人奉行萬物都有存在之理，人們不去滅蝗，尋求的就是和諧共存。

蝗蟲除了發展出了諸多文化之外，也受到古今畫家的青睞，蝗蟲常被當作意象表現於畫面之中，以增添畫面情趣。

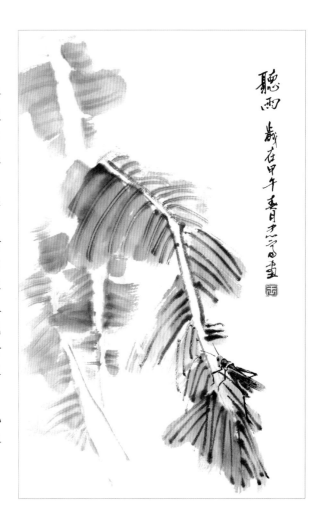

認識蝗蟲結構與用筆用色技巧

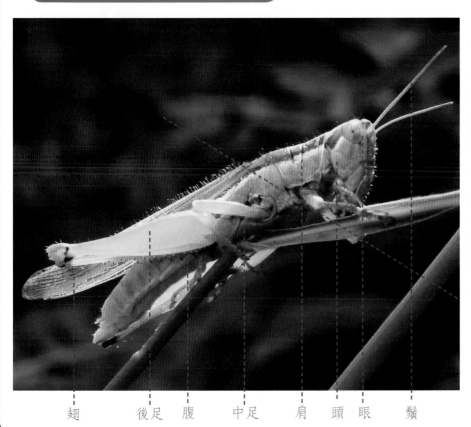

翅　　後足　腹　　中足　　肩　頭　眼　　鬚

用筆用色技巧：蝗蟲身體粗壯，彈跳有力，善飛翔，顏色多為綠色。繪製時建議選用中號羊毫筆調三綠與淡墨，側鋒點畫雙翅，多留飛白，凸顯翅膀質感，再以較小的筆觸點畫頭、胸。蝗蟲的腹部色調偏黃，調和藤黃與中黃分節點畫。蝗蟲的六足關節較為突出，建議選用筆毛挺健的小號狼毫筆調和三綠與淡墨，中鋒勾畫，注意後腿關節的轉折較大，勾畫時需體現其特點。蘸濃墨勾畫雙眼。最後再以狼毫筆蘸濃墨勾畫肩部及腿部輪廓，凸顯其堅硬的質地。

蝗蟲分解繪製技巧

　　畫時，側鋒運筆，蘸赭石加淡墨畫出蝗蟲的胸部及頭部，蘸石綠畫出蝗蟲的後翅，淡墨畫出蝗蟲的觸鬚，前腳和後腳則中鋒運筆畫出。加重墨畫出蝗蟲頭部、胸部細節，加淡墨畫出胸部後翅及腹部細節，完成作品。

❶

使用中號羊毫筆調和三綠，側鋒用筆點畫蝗蟲的翅膀。

❷
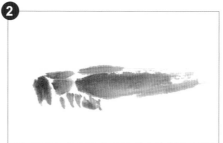
接著以中鋒用筆點畫蝗蟲的頭、胸、背及兩翅交疊處。

❸
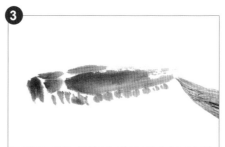
以毛筆蘸取藤黃與中黃，分節點畫出蝗蟲的腹部。

❹
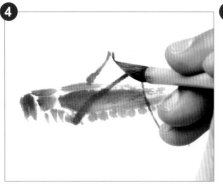
使用小號狼毫筆調和三綠與少許淡墨，中鋒用筆勾畫蝗蟲的兩條後腿。

❺
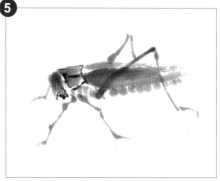
再將蝗蟲的前腿勾畫完成，使用毛筆蘸取淡墨，中鋒用筆勾畫蝗蟲口器與胸部的輪廓。

❻
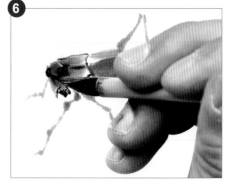
濃墨中鋒用筆勾畫蝗蟲的眼睛。

❼
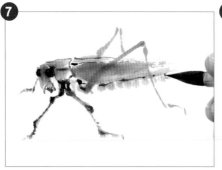
用小號筆蘸取淡墨，中鋒用筆勾畫翅膀的輪廓。

❽
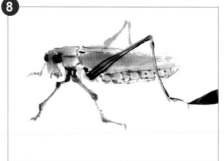
使用小號狼毫筆蘸取濃墨，中鋒用筆勾畫蝗蟲後腿的輪廓，再勾畫腿表面的紋理。

❾
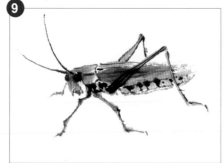
勾畫出另一側大腿的輪廓後，中蜂用筆勾畫出蝗蟲的鬚，完成繪製。

不同姿態！

蝗蟲創作：聽雨

1.本幅作品選用立軸畫幅，使用大號羊毫，蘸取淡墨，側鋒用筆點畫幾片芭蕉葉片，中鋒用筆雙勾芭蕉的葉梗，再蘸取濃墨，中鋒用筆勾畫芭蕉的葉脈。

2.在芭蕉的葉梗上添畫一隻蝗蟲，以增加畫面情趣。以赭石調藤黃點畫出蝗蟲翅膀、肩部、頭部，濃墨勾蝗蟲的足、鬚、眼、翅紋。

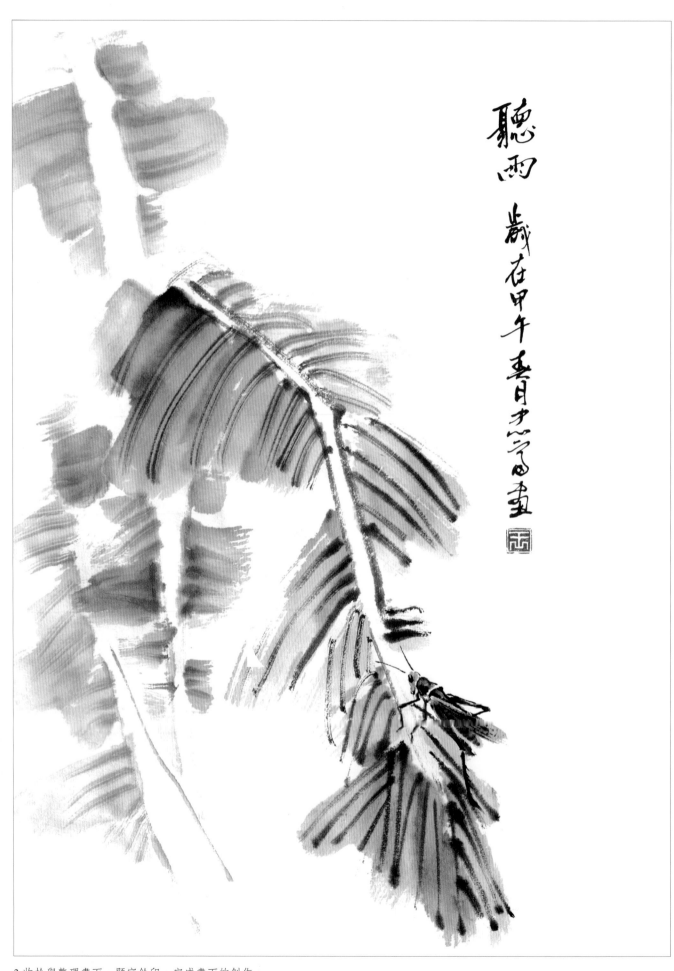

聽雨

歲在甲午春月才心□畫

3.收拾與整理畫面，題字鈐印，完成畫面的創作。

6.11 螳螂

螳螂文化與畫螳螂

　　螳螂體型威武，健碩，肚大腰圓、行動緩慢，牠的一對前足，猶如刀斧手高舉的大刀，所以有些地區也稱牠為「刀螂」。螳螂是捕蟲的能手，力大無比，能舉起自身重量20倍的物體，一生中能捕捉到上千隻害蟲。螳螂在古代是勇士的代名詞，可以看出古人對於螳螂習性與動作多有讚美之詞。在中國的武術中，至今還保留著著名的螳螂拳。

　　螳螂用其力量為農民捕捉害蟲深受老百姓的喜愛，順應老百姓的心意。螳螂的這些優點也被古今詩人畫家所喜愛，宋代詩人樂雷發在詩中寫道：「一路稻花誰是主，紅蜻蛉伴綠螳螂」。畫家也多以螳螂入畫，除了喜愛其形象以增加畫面情趣外，也賦予螳螂諸多美好的寓意：如勇敢瀟灑——螳螂的雖體型嬌小，但是體態矯健，勇敢威猛，不服輸，不示弱，如中國俠客瀟灑大度。活力四射——螳螂捕捉害蟲的前足迅速有力，體力充足，充滿活力。如意郎君——「郎」取「螂」字諧音。寓意嫁得如意郎君，深得老百姓的讚許。金玉滿堂堆長廊——寓意有用不完的錢財，諧音「堂」、「廊」，表示家裡的錢財已經多到溢出家門外，堆積在長廊中，寓意大富大貴，金玉滿堂。螳螂的形象除在詩歌繪畫中有所表現，也出現在諸多文化意象當中，如古人佩戴的翡翠、玉珮等。

認識螳螂結構與用筆用色技巧

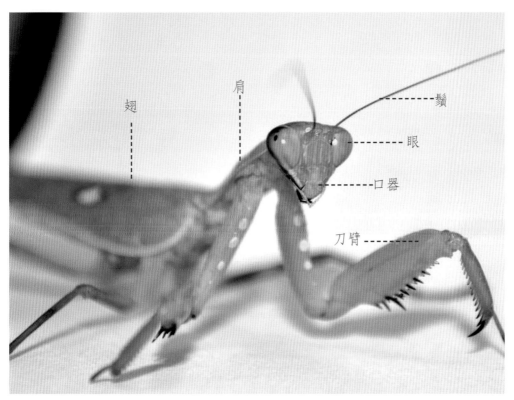

翅　肩　鬚　眼　口器　刀臂

用筆用色技巧：通常在表現螳螂的時候，宜選用羊毫筆與狼毫筆搭配使用。如點畫頭身時需用羊毫筆吸水性好，筆毛質軟的特點，以毛筆調和三綠，以毛筆的側鋒點畫螳螂的頭、身、及刀臂，以曙紅點腹。在表現細節時則選用質地堅挺的狼毫筆蘸取墨色進行勾點，如勾畫螳螂的眼睛、身體輪廓，以及翅膀上的紋理等。

螳螂分解繪製技巧

　　畫螳螂時，首先確定大致形態，用中號羊毫筆將藤黃和三綠調勻，畫出螳螂的頭部、胸部和翅膀。將花青和三綠調勻，畫出螳螂的前腿和後腿，以赭石加淡墨調勻，畫出螳螂翅膀上的紋路，調曙紅與胭脂點畫螳螂的腹部。用毛筆蘸濃墨勾勒螳螂的外輪廓，進一步刻畫螳螂的眼睛和觸鬚，完成螳螂的繪製。

使用中號羊毫筆調和三綠，中鋒用筆點畫螳螂的頭部。

順勢向後點畫出螳螂較長的胸部。

側鋒用筆點畫螳螂的翅膀，注意前後翅膀需以色調的虛實來加以體現。

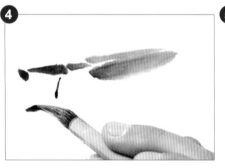

使用小號狼毫筆調和三綠與淡墨，中鋒用筆勾畫螳螂的刀臂。

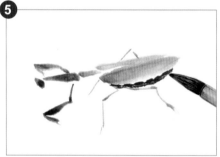

勾畫出另一側的刀臂之後，再以較淺的色調勾畫出螳螂的四足，用筆要準確有力。使用中號羊毫筆調和曙紅與淡墨點畫腹部。

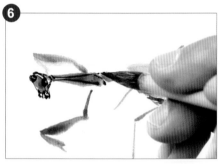

使用小號狼毫筆蘸取濃墨，中鋒用筆勾畫螳螂的頭部與胸部輪廓，再勾出口器與眼睛。

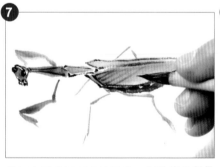

使用小號狼毫筆蘸取濃墨，中鋒用筆勾畫翅膀的輪廓，再勾出表面的紋理。

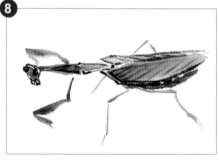

勾畫出一側翅膀的紋理之後，再勾畫另一側，注意兩翅紋理的對稱性。

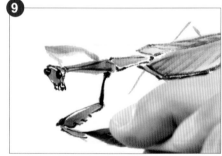

使用小號狼毫筆蘸取濃墨，中鋒用筆勾畫螳螂刀臂的輪廓。

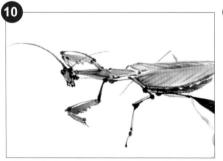

以淡墨勾畫螳螂的鬚，再以濃墨勾畫四足的輪廓。

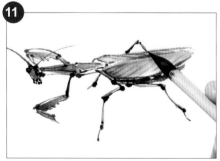

依次將四足勾點完成，注意運筆勾畫時，可自由、靈活一些，輪廓線無需完全按照腿部的形態，追求寫意之感。

完成螳螂的繪製。

不同姿態!

螳螂創作：吟秋

1.調和花青與藤黃，在畫面中點畫出一簇穀物的葉片，葉片動勢自然生動，以淡墨勾畫葉脈。再調和藤黃與少許淡墨，點畫穀物的果實。

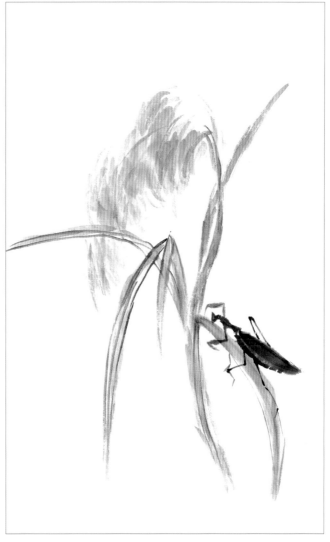

2.在穀物的葉片上添畫一隻螳螂，以豐富畫面，用中號羊毫筆調和石綠與花青，點畫螳螂的頭、肩、翅、足，蘸曙紅點畫螳螂的腹部。

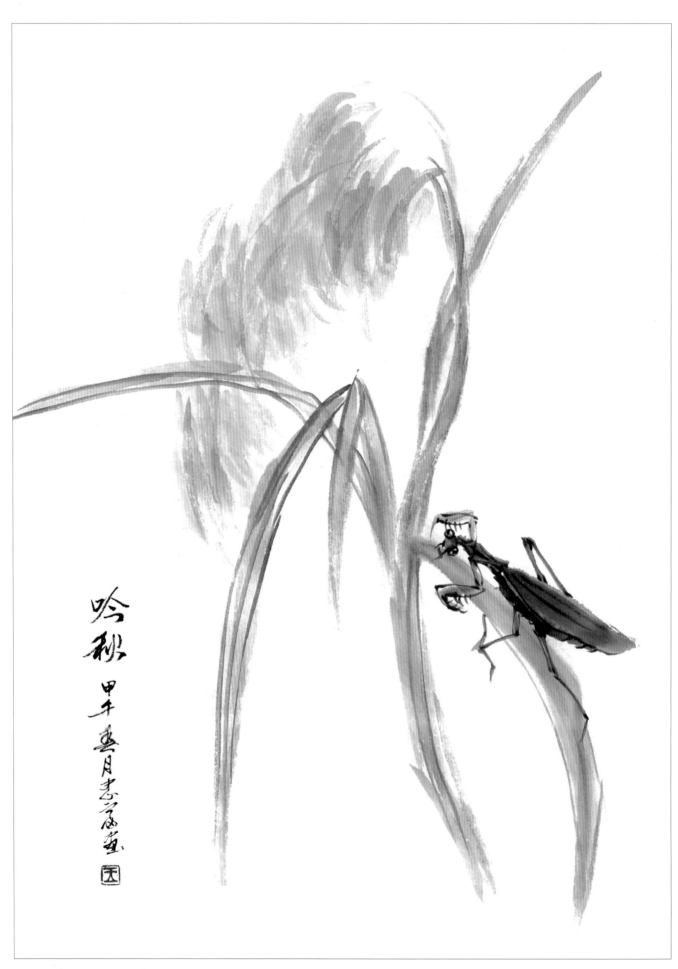

3.以濃墨勾畫螳螂的眼、腹部的橫紋、翅膀的紋理,以及螳螂足部的輪廓,完成畫面的繪製,最後題字鈐印。

第 **7** 章

寫意鳥禽

7.1 麻雀

麻雀文化與畫麻雀

麻雀的歷史不會比人類短,同人類的關係也較為密切,人類最早認識的鳥類應該是麻雀這一類雀鳥。世界上的鳥類不計其數,唯獨燕子與麻雀喜歡在人類的屋簷下築巢哺育後代。在傳說《群鳥學藝》中,透露出這樣的內容,那就是麻雀築的巢其實不比燕子的差。燕子和麻雀同樣都在人類屋簷下安家,但麻雀卻有著驚人的傲骨,不甘在牢籠裡安生,曾有人試過,可是結局都是一樣的,麻雀會活生生地餓死在籠子裡。正是牠們做出了烈士的英勇舉動,受到古今文人墨客的讚頌,讓人們對這種小生命不畏強勢、追求自由的精神肅然起敬。

古代畫家多以麻雀入畫,除了對麻雀小巧的體態非常喜愛以增添畫面情趣外,也是借物抒情,賦予牠美好的寓意,在古人眼中麻雀是自由的象徵,另外有諺語「麻雀雖小,五臟俱全」。通常是告誡別人不要以貌取人!

認識麻雀結構與用筆用色技巧

頭
眼
腮
翅
羽翼

喙　胸　腹　爪　尾羽

用筆用色技巧:麻雀體態嬌小、靈動,繪製時使用筆毛較軟的中號羊毫筆,調和赭石與曙紅,側鋒點畫質地較軟的頭部、背部的羽毛。調和赭石、淡墨與清水點畫色調較淡的腹部與大腿,調和赭石與濃墨點畫色調較重的尾羽。質地堅硬的羽翼使用小號狼毫筆蘸取濃墨勾畫,另外再以狼毫筆勾畫質地較硬的喙部、腮部、爪部,再畫身體即成。

麻雀分解繪製技巧

麻雀性格活潑，繪製時要表現出牠的這一特性，用筆靈活，顏色處理得當。

1
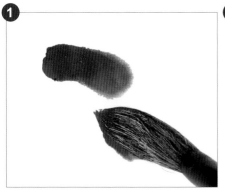
用中號羊毫筆調赭石與曙紅，側鋒用筆點出頭部。注意麻雀的動勢，頭部傾斜，要畫得稍扁長一些。

2
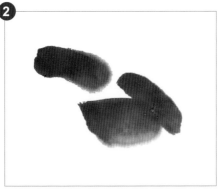
接著用側鋒畫麻雀的翅膀，用筆要由虛到實，漸層自然。注意兩個翅膀的不同。

3
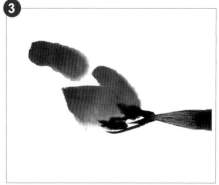
在赭石中加一些墨，畫出羽翼的內層。羽翼不可畫平、畫直。

4
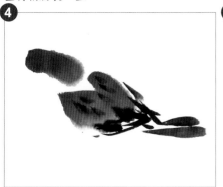
使用中號羊毫筆調和赭石加淡墨，側鋒兩筆畫出麻雀的尾羽。再以小號狼毫筆蘸取濃墨，在翅膀上自由地點綴一些斑點。

5
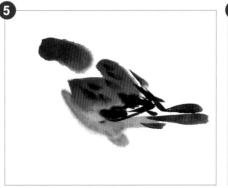
將顏色加水調淡，側鋒用筆點畫麻雀的腹部形態，順勢點畫出麻雀的大腿。

6
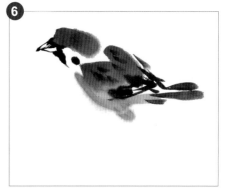
使用小號狼毫筆蘸取濃墨勾畫鳥嘴、點畫腮部。

7
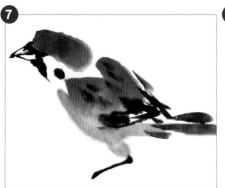
使用小號狼毫筆蘸取濃墨，中鋒用筆勾畫麻雀的小腿，注意利用運筆的轉折表現鳥腿部的關節。

8
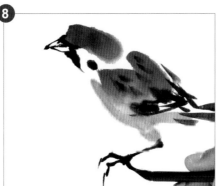
繼續以中鋒用筆勾畫鳥爪。

9
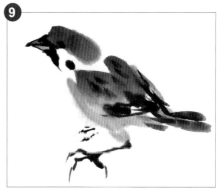
由於角度關係，另一側的鳥腿被身體遮擋，所以只勾畫露出的鳥爪。

繪製時，應對麻雀的身體形態有一個深刻的瞭解和認識，這樣才能更準確、更生動地體現麻雀的體態。同時要注意觀察不同動勢下麻雀身體的動態特徵。

注意！

不同姿態！

麻雀創作：秋意

1.使用中號羊毫筆蘸取赭石調和曙紅，在畫面中點畫出三隻不同動態的麻雀，再以小號狼毫筆蘸取濃墨，點畫麻雀斑點，勾畫其羽毛。

2.使用羊毫筆蘸取淡墨，側鋒用筆點畫出三隻麻雀的腹部，以小號狼毫筆蘸取濃墨勾畫鳥嘴，點睛。

3.為使畫面增添趣味，在三隻鳥的下方再添畫一隻麻雀，形成聚散之勢。注意在刻畫三隻鳥的同時，腦中要明確樹枝的位置。

4.使用中號狼毫筆調淡墨，筆尖蘸濃墨，順著麻雀的腹部底端勾勒出樹枝。用小號筆蘸取濃墨，勾畫出分叉的樹枝，再蘸取淡墨，枯筆勾畫細小的枝節。注意頓筆，以表現樹枝的彎曲之感。

5.使用中號羊毫筆蘸取赭石,調和曙紅再調淡墨,側鋒用筆,在枝間點畫一些葉片,以豐富畫面。

6.使用小號狼毫筆蘸取濃墨,中鋒用筆勾畫葉片的葉脈,讓畫面效果更加完整。

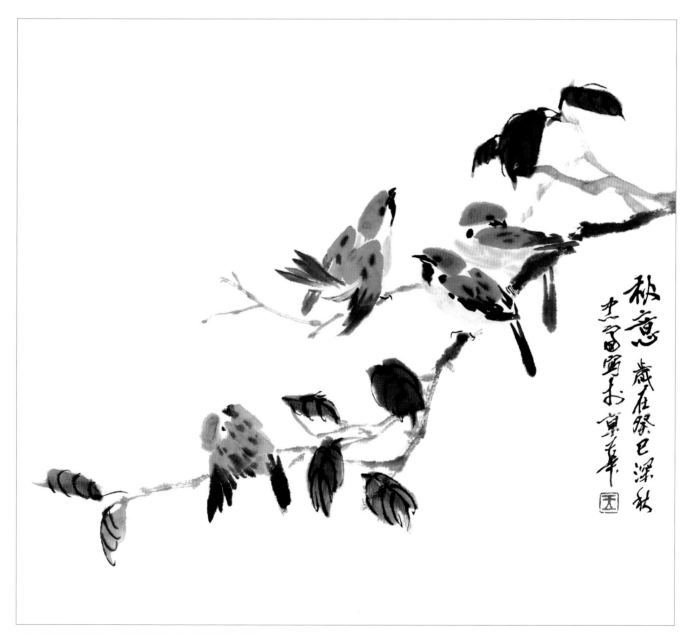

7.收拾與整理畫面,題字鈐印,完成畫面的創作。

7.2 蒼鷺

蒼鷺文化與畫蒼鷺

蒼鷺是一種涉禽的名稱，外形有些像鶴，身體以蒼灰色為主，喜歡長時間在水邊靜立不動，伺機捕食魚蝦，因此也有「長脖老等」的外號，在《禽經》中有「采寮雍雍，鴻儀鷺序」的記載。

蒼鷺體態精巧，姿態優雅，不管是孤獨地立於枝頭，還是站在水潭裡捕魚，或是在平地上舞蹈，抑或是在天空中飛翔，都是一幅畫，被古今無數文人墨客所讚頌，詩詞歌賦中多有對於蒼鷺的描述，如《游鞋山島》中就寫道：「水闊大高蒼鷺旋，孤帆遠影碧空行；凌波第一擎天柱，錦襪無雙鎮海城」。

蒼鷺被人們看做是吉祥的鳥，畫家多以蒼鷺入畫，在表現牠矯健的身姿的同時，也賦予了牠美好的寓意，如鷺與荷花、蘆葦組成的圖稱「一路連科」，因為「鷺」與「路」同音，「蓮」與「連」同音，蘆葦之「蘆」與「路」諧音。蘆葦常是棵棵連成一片生長，故諧音「連科」取意。舊時科舉考試，連續考中謂之「連科」。寓意應試求連、捷，仕途順遂。國畫中也有以鷺、蝙蝠、壽星組成的圖案叫「一路福星」，祝願遠行的人路途幸運。

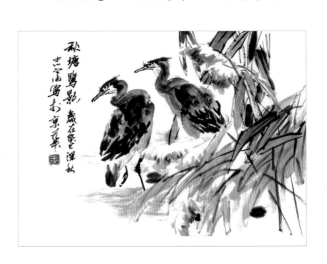

認識蒼鷺結構與用筆用色技巧

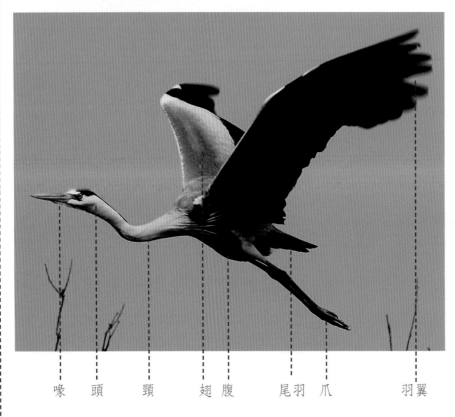

用筆用色技巧：蒼鷺體態較大，身體色調較暗，繪製時使用大號羊毫筆，調和淡墨至筆肚，筆尖蘸濃墨，側鋒用筆點畫背部羽毛，通過筆內色調的變化表現出蒼鷺羽毛的層次；蘸取濃墨點畫質地堅硬的羽翼及尾羽，淡墨點脖頸與腹部，濃墨點畫頭部羽毛。蒼鷺的喙部與爪部需使用筆毛挺健的中號狼毫筆蘸取濃墨加以勾畫，最後以羊毫筆調和藤黃與赭石點染鳥喙，凸顯其固有色調。

喙　頭　頸　　翅 腹　　尾羽 爪　　　羽翼

蒼鷺分解繪製技巧

繪製蒼鷺時要注意：背上的羽毛用幾塊厚重的略淺的墨塊來表現；畫鷺的腹部、腿部、頭部與頸部都用淡墨完成；爪用重墨勾勒。胸、腹、身體兩側和覆腿羽佈滿較細的橫紋，羽毛呈黑褐色。肛周和尾下覆羽為白色，有少許褐色橫斑。繪畫時，要注意留白，以體現空間感。

選用大號羊毫筆蘸水浸透，蘸取濃墨，側鋒用筆點畫背部羽毛。

接著以同樣的筆墨技法再點畫另一側背部的羽毛，用筆靈活，略有開合之感。

逐漸將背部羽毛點畫完成，行筆要自然，內點外推要隨意。背部的羽毛要有乾濕濃淡的墨色變化，讓蒼鷺的形體更有層次。

再用毛筆蘸取濃墨，側鋒用筆，在背部羽毛的下方點畫出翅膀的羽翼。

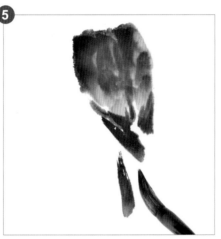

在羽翼下方，側鋒點畫出尾羽的位置。

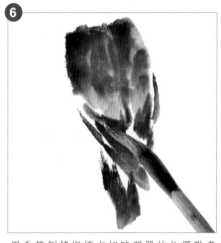

用毛筆側鋒繼續在翅膀羽翼的位置點畫幾筆，豐盈羽翼的羽毛，體現其毛絨的質感。

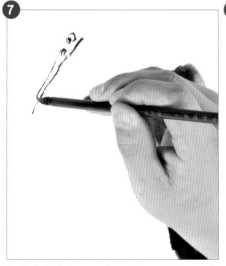

根據鳥身的位置，確定出鳥頭的位置，使用小號狼毫筆蘸取濃墨，中鋒用筆勾畫鳥嘴及鳥的眼睛。

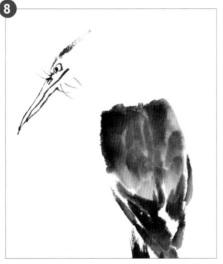

逐漸豐富頭部細節，如勾畫鼻部與腮部零散的羽毛，添畫頭部羽毛。

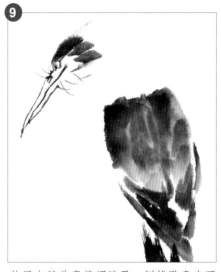

使用中號羊毫筆調淡墨，側鋒點畫出頭部羽毛。點畫羽毛應按照鷺的頭部輪廓來依次點出，點畫時留出中間的空白。

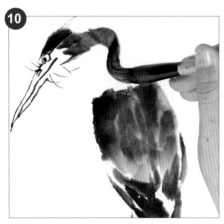

10

使用大號羊毫筆蘸取淡墨，側鋒用筆畫出鷺的頸部，連接頭部與身體。

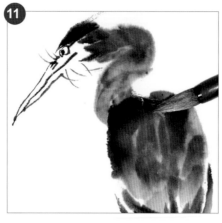

11

繪製鷺的頸部時，盡量將其表現得蜿蜒、流暢，同時注意脖頸與身體之間的銜接關係。

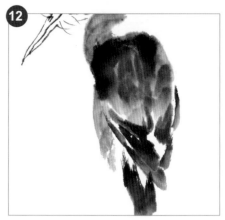

12

使用中號羊毫筆蘸取淡墨，側鋒用筆點畫鷺的腹部及腿部。

13

換用小號狼毫筆蘸取濃墨，中鋒用筆勾畫出鷺細長的腿和爪子。起筆時略緩慢，行筆多頓挫，體現關節的轉折。

14

將色調淡，勾畫出後腿與爪，以色調的虛實拉開遠近層次。

15

使用小號羊毫筆蘸取藤黃調和赭石，中鋒用筆點染鷺的眼睛及嘴部，完成蒼鷺的繪製。

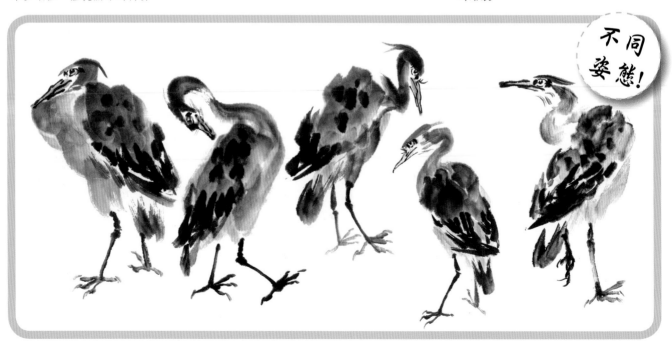

不同姿態！

蒼鷺創作：秋塘鷺影

1.使用大號羊毫筆調和赭石、藤黃與淡墨，側鋒用筆，在畫面中點畫幾處枯黃的荷葉，換用中號狼毫筆蘸取濃墨，中鋒枯筆勾畫葉片的葉梗，再依照葉片的形態勾畫輪廓線。

2.在枯葉之間點畫兩隻停泊的蒼鷺，使用中號羊毫筆調和赭石與濃墨，點畫蒼鷺的身體。使用中號狼毫筆蘸取濃墨，勾畫羽翼、蒼鷺的雙足、鳥嘴及眼睛。最後再點畫身體上的斑點，注意兩隻蒼鷺的動勢及頭部方向。
使用羊毫筆調和赭石與淡墨，色調較淡，側鋒枯筆在蒼鷺的足部擦畫幾處浮萍，增加畫面的生動性。

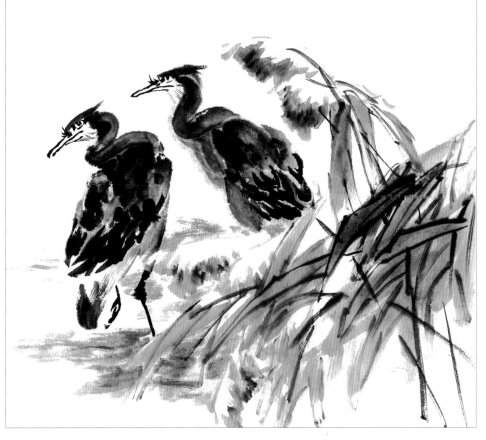

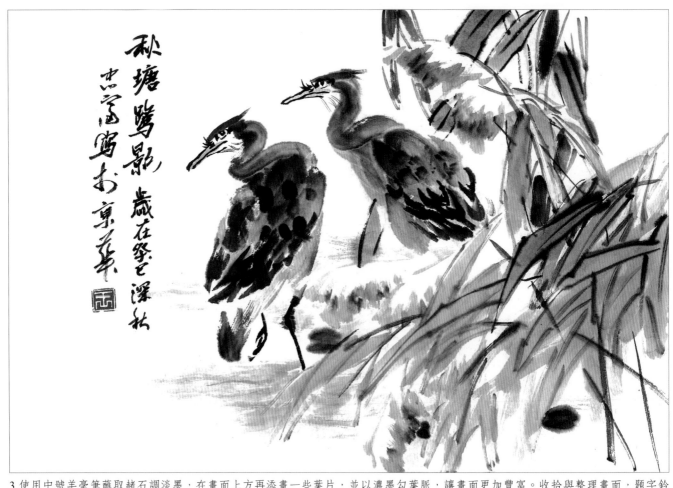

3.使用中號羊毫筆蘸取赭石調淡墨,在畫面上方再添畫一些葉片,並以濃墨勾葉脈,讓畫面更加豐富。收拾與整理畫面,題字鈐印,完成畫面的創作。

7.3 八哥

八哥文化與畫八哥

鴝,即鴝鵒,也即八哥。八哥廣泛分佈於我國南方地區,尤以華東、華南和西南地區較多。全身長滿了烏黑髮亮的羽毛,一雙圓溜溜的大眼睛轉來轉去,頭頂上有一撮羽毛像皇冠一樣威風、精神,飛時呈「八」字形,這大概就是「八哥」名字的由來。

由於擅長學習模仿人說話,八哥為人們所喜愛。也成為古時王宮貴族們喜愛飼養的寵物。宋朝的周敦頤在他所寫的《鴝鵒》中稱道:「舌調鸚鵡實堪誇,醉舞令人笑語譁。亂噪林頭朝日上,載歸牛背夕陽斜,鐵衣一色應無雜,星眼雙明自不花。學得巧言誰不愛,客來又喚僕傳茶。」不僅對八哥的外形細緻地描繪,更對八哥的「巧言」、「醉舞」,能解人意的本領進行了稱讚。

八哥被古人視為吉祥鳥,以八哥入畫的國畫是吉祥畫。古今有諸多畫家喜愛以八哥入畫,例如,八大山人、石濤、任伯年、齊白石、潘天壽、李苦禪、王雪濤等大師都善畫八哥。八哥是畫鳥類基本功最適宜的範例,具有代表性、典型性。初學者宜從畫八哥入手,為畫其他鳥打下堅實的基礎,會收到良好的學習效果。

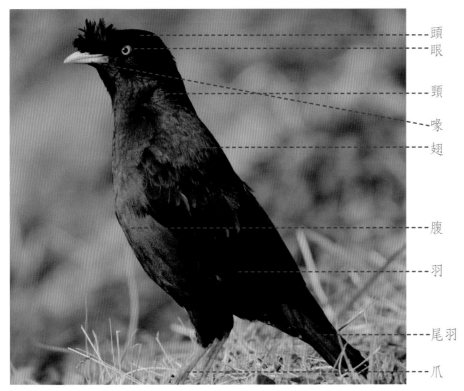

頭
眼

頸

喙

翅

腹

羽

尾羽

爪

用筆用色技巧：八哥的羽毛層次較為豐富，繪製時使用吸水量較好的中號羊毫筆，調和淡墨至筆肚，筆尖蘸濃墨，側鋒分層點畫頭、肩、腹、尾處的羽毛，注意點畫時身體各部分羽毛要有濃淡色墨的漸層，讓八哥羽毛的層次更為豐富。喙部與爪部需以筆毛健挺的中號狼毫筆蘸取濃墨加以勾畫。

八哥分解繪製技巧

　　八哥通體黑色，嘴基上羽額聳立，頭頂、頰、枕和耳羽具綠色金屬光澤；尾羽為黑色，除中央尾羽外，均具白端。下體為灰黑色，尾下覆羽黑而俱白端。繪畫時，以濃墨畫八哥的頭部，身體部分用淡墨，翅膀和羽毛用濃墨，再用濃墨中鋒勾出鳥喙和鳥嘴。

1

使用中號羊毫筆調淡墨，筆尖蘸濃墨，側鋒點畫出八哥的背部羽毛，注意背部顏色自上向下逐漸變淡。

2

背部的羽毛要用濃淡漸層來體現出八哥背身羽毛的層次感。

3

分幾筆將背部羽毛點畫完整，邊緣可留飛白，凸顯羽毛的質感。

4

使用中號羊毫筆蘸濃墨，中鋒用筆勾畫下方的羽翼。

5
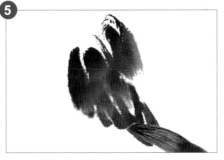
繼續點畫羽翼的周邊，讓羽毛看起來層次更加豐富。

6
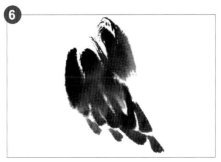
將一側羽翼點畫完成，注意羽翼越靠上越短小，越靠下，越長越大。

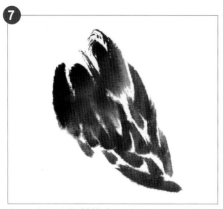

7

依照前邊的繪製技法，點畫出另一側的羽翼，注意右側的羽翼在後，色墨要調淡些進行繪製。

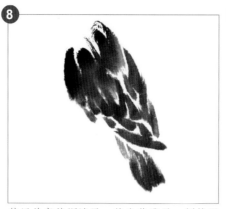

8

使用羊毫筆調淡墨，筆尖蘸濃墨，側鋒用筆點出八哥的尾羽。

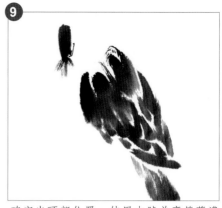

9

確定出頭部位置，使用中號羊毫筆蘸濃墨，點畫頭部的羽毛，勾畫出眼睛。

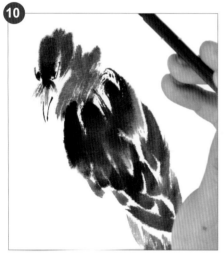

10

用小號筆蘸濃墨勾畫出八哥的嘴部，再以中號羊毫筆蘸取淡墨，側鋒用筆畫出頭部及頸部的羽毛。

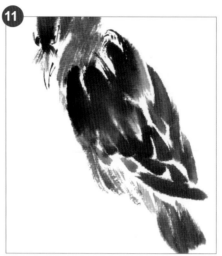

11

使用中號羊毫筆蘸取淡墨，側鋒枯筆擦畫八哥的腹部，運筆留飛白，凸顯羽毛質感。

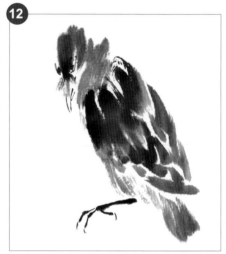

12

換用小號狼毫筆蘸取濃墨，中鋒用筆勾畫鳥腿鳥爪。

不同姿態！

八哥創作：秋韵

1.使用中號狼毫筆蘸取濃墨，中鋒枯筆，在畫面右下方向
上勾畫樹枝，注意用筆蒼勁有力，突出樹枝的遒勁之感。
使用中號羊毫筆蘸取曙紅，側鋒用筆在枝間點畫幾處葉
片，再以濃墨勾畫葉脈。
在上方的樹枝上添畫一隻八哥，注意八哥的動勢，以及爪
部與樹枝的聯繫。

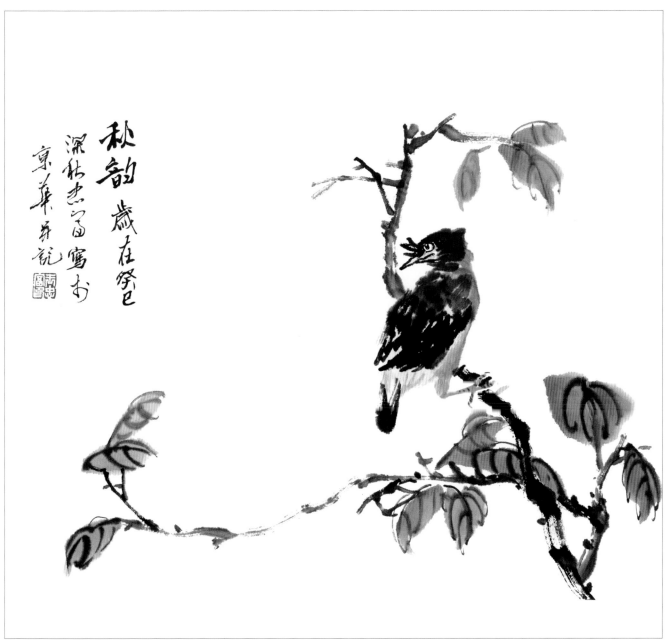

2.檢查和整理畫面，題字鈐印，完成畫面的創作。

7.4 雛雞

在長江流域與黃河流域，很早就出現了重視雞的習俗。在距今5000年前的大汶口文化中期就已經出現了形狀像雞的陶器。由於與人們生活習俗息息相關，雞也形成了較長的歷史文化。

在民俗藝術中，雞的形象代表著美好吉祥，因為「雞」與「吉」諧音，因此演繹出很多情趣。《韓詩外傳》稱：「雞有文、武、勇、仁、信五德。首頂冠，文也。足博距，武也。見敵能斗，勇也。遇食呼群，仁也。守夜有時，信也」。《花鏡》亦云：「雞，一名德禽，一名燭夜。雄能角勝，目能闢邪。其鳴也知時刻。其棲也知陰晴。」傳說雞是鳳凰的原形，在古代眾多圖騰中，龍鳳最為尊貴，神話中鳳凰每日都呼喚太陽，被稱為中國人的太陽鳥，是光明與吉祥的象徵。雞也是十二生肖中唯一的家禽。

雞以其自身被賦予的美好寓意及較為悠久的歷史，被古今詩人畫者所青睞，畫家以雞入畫，常畫雛雞，以其嬌小靈動的形象使畫面情趣非凡，同時賦予畫面吉祥美滿的美好寓意。

認識雛雞結構與用筆用色技巧

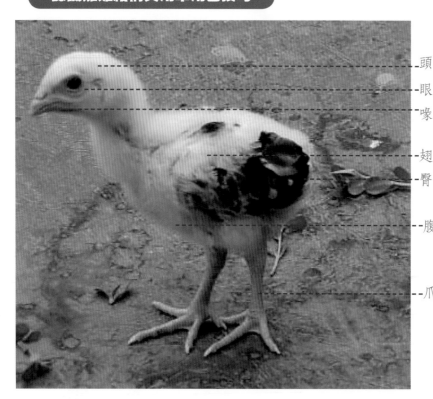

頭
眼
喙
翅
臀
腹

爪

用筆用色技巧：雛雞的體型較小，爪部較大，繪製時選用中等大小的羊毫筆，調和淡墨至筆肚，筆尖蘸濃墨，讓墨色在筆身上自然漸層，側鋒點畫雛雞質地較軟的頭部與翅膀羽毛，調和淡墨點畫色調較淡的腹部羽毛。雞喙、雞爪與翅膀羽翼需使用筆毛健挺的小號狼毫筆蘸取濃墨勾畫，體現質地的堅硬。最後以狼毫筆蘸取曙紅點綴頭部的雞冠。

雛雞分解繪製技巧

　　雛雞的形象小巧、精緻，在寫意畫中雛雞常以單一的墨色來進行表現。選擇中號羊毫筆調和淡墨至筆肚，筆尖調濃墨，側鋒用筆點畫頭、肩、翅，一筆下去讓墨色自然漸層，凸顯羽毛的質感，調淡墨點畫腹部，用硬挺的狼毫筆蘸重墨勾畫嘴部、羽翼及爪部，最後以曙紅點冠完成繪製。

1

使用中號羊毫筆調淡墨，筆尖蘸濃墨，側鋒點畫雛雞的頭部。起筆實落筆虛，注意墨色的濃淡漸層。

2

接著，依據雞頭的位置，側鋒點畫出一側的翅膀。

3
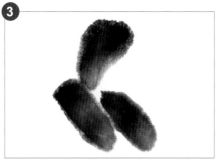
順勢點畫另一側的翅膀。用筆要由虛到實，漸層自然。注意兩個翅膀的不同。

4

使用小號狼毫筆蘸取濃墨，中鋒用筆勾畫出雛雞尾部的羽毛。

5

接著勾畫出嘴及羽翼，簡單用兩三筆勾畫，方顯寫意之感。

6

使用中號羊毫筆蘸取淡墨，側鋒用筆點畫出雞的腹部及腿部。

7

使用小號狼毫筆蘸取濃墨，中鋒用筆勾畫雛雞的爪子。

8
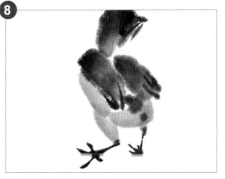
用淡墨點出後面的大腿，由於被身體遮擋，後側的大腿只露出一小部分；然後再以濃墨勾畫出後側的雞爪。

9
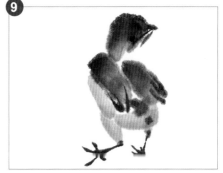
使用小號狼毫筆蘸取曙紅，中鋒點畫出頭部的雞冠，雛雞繪製完成。

不同姿態！

雛雞創作：相呼

1.使用中號羊毫筆調和藤黃、花青與少許淡墨，側鋒用筆在畫面右上方添畫葉片，葉片較為狹長，再加水將色調調淡，中鋒用筆勾畫葉梗，將所有葉片串聯起來。

2.使用中號羊毫筆蘸取濃墨，側鋒用筆點畫近處的兩隻雛雞的頭與翅，再以淡墨點畫遠處三隻雛雞的頭翅，以墨色的虛實拉開空間層次。

3.使用羊毫筆蘸取淡墨，側鋒用筆點畫雛雞的腹部與腿部。

4.換用小號狼毫筆蘸取濃墨，中鋒用筆勾畫雛雞的嘴、雞爪，點畫出雞的眼睛及身體上的斑點。

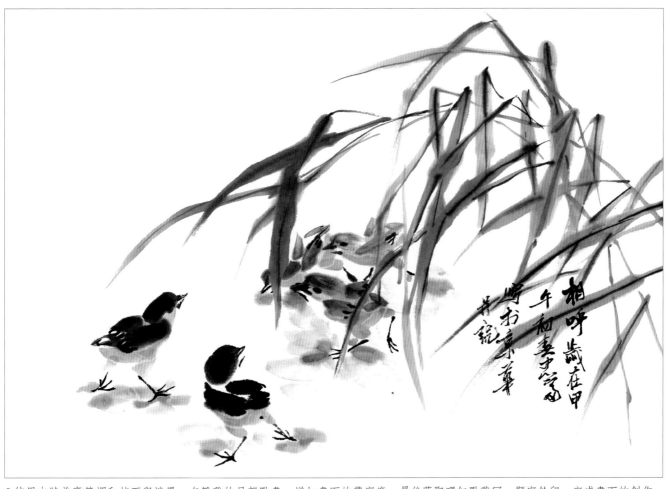

5.使用中號羊毫筆調和赭石與淡墨，在雛雞的足部點畫，增加畫面的豐富度，最後蘸取曙紅點雞冠。題字鈐印，完成畫面的創作。

7.5 翠鳥

翠鳥文化與畫翠鳥

翠鳥亦稱天狗、水狗、魚虎、魚師、翠碧鳥。顏色鮮豔，身體小巧玲瓏，眼睛透亮靈活，嘴巴又尖又長，是捕魚的能手。翠鳥在《本草綱目》中就有所記載，時珍曰：「魚狗，處處水涯有之。大如燕，喙尖而長，足紅而短，背毛翠色帶碧，翅毛黑色揚青，可飾女人首物，小翡翠之類」。

翠鳥由於其鮮麗的羽毛及敏捷的體態為古代文人墨客所喜愛。有關翠鳥的詩句也不勝枚舉，如漢代蔡邕的《翠鳥詩》中寫道：「翠鳥時來集，振翼修形容」。《長恨歌》中也寫道：「花鈿委地無人收，翠翹金雀玉搔頭」。

古人以翠鳥入畫較多，翠鳥的羽毛很漂亮，很入畫，可以讓畫面增色不少。翠鳥敏捷、機智，在畫上加上翠鳥，可使畫

變得生動、有韻味，富有生活氣息，使看到的人覺得如身臨其境。另外翠鳥也被賦予平靜安寧的美好寓意。

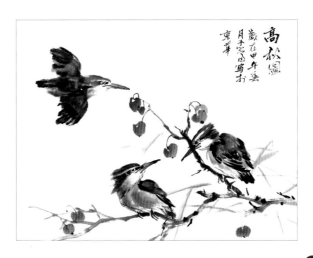

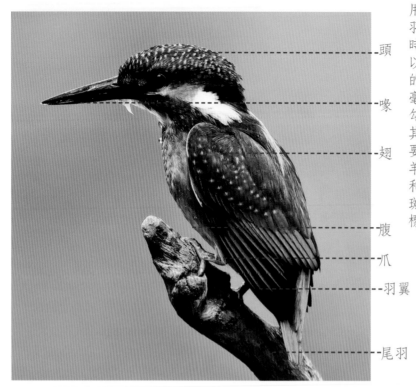

頭
喙
翅
腹
爪
羽翼
尾羽

用筆用色技巧：翠鳥的喙較長，全身羽毛層次豐富，色調較為豔麗。繪製時選用中等大小的羊毫筆調和濃墨，以毛筆的側鋒點畫頭部、肩部、尾部的羽毛，中鋒勾畫羽翼。換用小號狼毫筆蘸取濃墨勾畫鳥眼、鳥喙，淡墨勾畫腹部輪廓線，用筆多轉折，凸顯其體態特點。在基本形態完成之後，要對翠鳥的色調加以處理。通常使用羊毫筆調花青與白粉染頭身羽毛，調和曙紅與淡墨染畫鳥腹，蘸白粉點綴斑點。使用小號狼毫筆調和曙紅加朱標，勾畫鳥爪，染鳥眼與鳥喙。

翠鳥分解繪製技巧

　　繪製翠鳥時，要做到從大處著眼，先畫主要部位，再添畫局部，用筆要輕鬆、渾厚，用色要清麗、不落俗套。翠鳥有兩種畫法，一種是以濃墨勾嘴眼，點頭、背、翅、尾，用濃墨點勾覆羽、飛羽，以淡墨勾胸膛，朱標點胸膛、給嘴上色；另一種畫法是頭與背翅直接用灰青或灰綠來繪製。

1

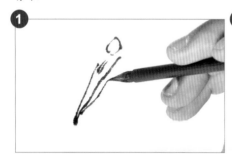

用小號狼毫筆蘸濃墨，中鋒用筆勾畫出翠鳥的眼部及喙部，注意翠鳥的喙尖較細長。

2

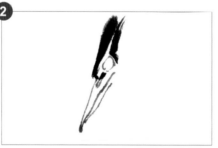

使用小號羊毫筆蘸取濃墨，側鋒用筆點畫頭頂的羽毛。

3

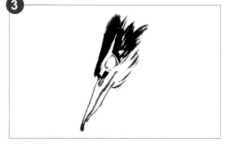

羽毛，再以中鋒勾畫腮部羽毛。注意頸部的羽毛略微鬆散。

4

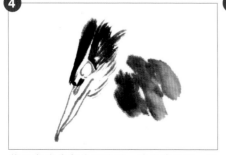

使用中號羊毫筆調淡墨，筆尖蘸濃墨，側鋒用筆點畫出翠鳥背部的羽毛。右側的翅膀由於透視的關係，形態稍小。

5

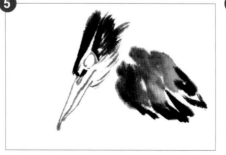

使用小號狼毫筆蘸取濃墨，中鋒用筆勾畫羽翼。注意顏色濃淡的變化，突出羽毛的層次感。

6

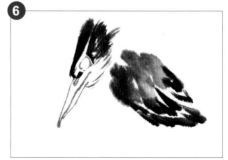

以同樣筆墨勾畫出翠鳥尾部的羽毛。

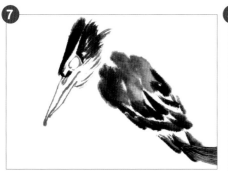

7 逐漸將尾部的羽毛添畫完整，點畫時，尾部羽毛可不必連接羽翼，追求寫意之感。

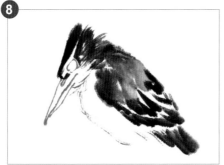

8 使用小號狼毫筆蘸取淡墨，筆中水分較少，枯筆勾畫出翠鳥的腹部，運筆留飛白。

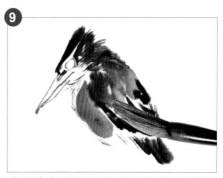

9 中號羊毫筆蘸取曙紅調和清水，色調淺一些，側鋒用筆點染翠鳥的腹部。

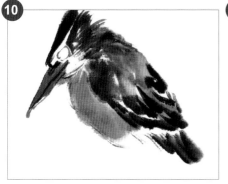

10 再用筆蘸取曙紅，點染翠鳥的喙部，再以筆染畫翠鳥的羽翼，豐富翠鳥的色調層次。

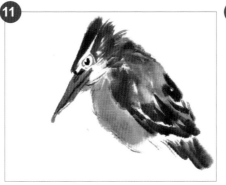

11 使用羊毫筆蘸取濃墨，中鋒用筆點睛，注意點畫眼睛需留出高光。

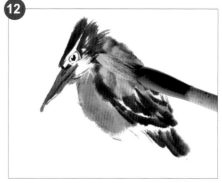

12 調和酞青蘭和鈦白，側鋒用筆，點染翠鳥的背部。

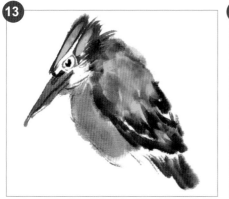

13 接著再染畫翠鳥的頭部羽毛。此處以罩染的方式染畫鳥頭、鳥背及尾羽，讓鳥身的色調層次更加豐富。

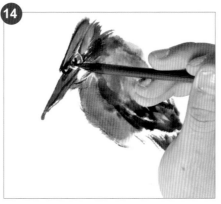

14 使用小號狼毫筆調和曙紅與清水，點染翠鳥的眼白。

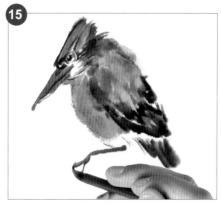

15 接著再用小號狼毫筆調和曙紅與淡墨，中鋒用筆勾畫鳥腿、鳥爪。

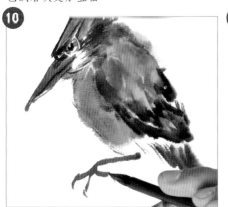

10 勾畫鳥爪時，先以中鋒勾出鳥的腳掌，再點畫出爪尖，用筆需俐落一些。

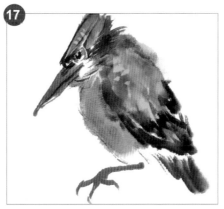

17 使用小號狼毫筆蘸取鈦白調和清水，色調較淡，中鋒用筆，在鳥身上自由地點畫出一些斑點，使翠鳥的形象更加生動。

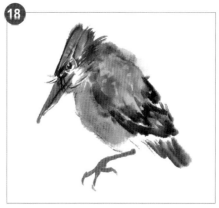

18 蘸取濃墨，中鋒用筆勾畫出翠鳥喙部較為雜亂的羽毛，完成翠鳥的繪製。

不同姿態！

翠鳥創作：高秋圖

1.使用中號羊毫筆蘸取濃墨，側鋒用筆點畫翠鳥的頭翅，以狼毫筆蘸濃墨勾畫喙、眼睛，以及翅膀和尾部的羽毛，淡墨勾畫翠鳥的腹部輪廓線。

2.以同樣的筆墨在畫面左側再添畫一隻翠鳥，兩隻翠鳥頭部相對，交相呼應。注意兩隻鳥的身體動勢，左側的翠鳥身體轉動幅度較大，腹部露出的面積也較大。

3.使用中號狼毫筆蘸取濃墨，筆中水分較少，中鋒用筆，在兩隻鳥之間勾畫果樹的樹枝，運筆留飛白，凸顯樹枝的質感。注意樹枝與二鳥的遮擋關係，同時準確體現鳥爪與樹枝的關係。

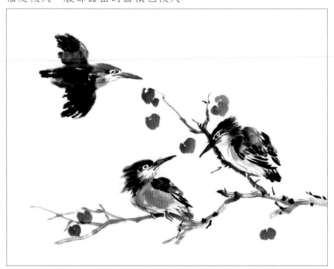

4.使用中號羊毫筆蘸取曙紅，在樹枝間點畫幾處成熟的果實。為增添畫面生動性，在枝頭上方再添畫一隻正在飛行的翠鳥，調和曙紅與白粉，染畫三隻鳥的腹部。

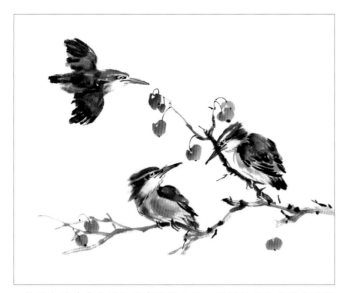

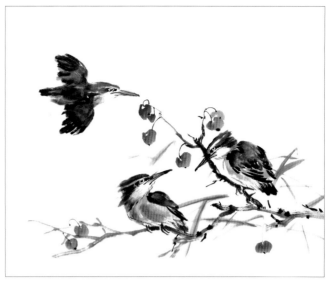

5.使用中號羊毫筆調和酞青藍與白粉，側鋒用筆染畫翠鳥的羽毛，再以白粉勾畫翠鳥的羽毛層次，以小號狼毫筆蘸取濃墨，勾畫果實的果柄，連接樹枝。

6.使用中號羊毫筆調和藤黃與花青，側鋒用筆，在畫面後方點畫幾處散落的葉片，讓畫面中所要體現的秋意更為濃郁。

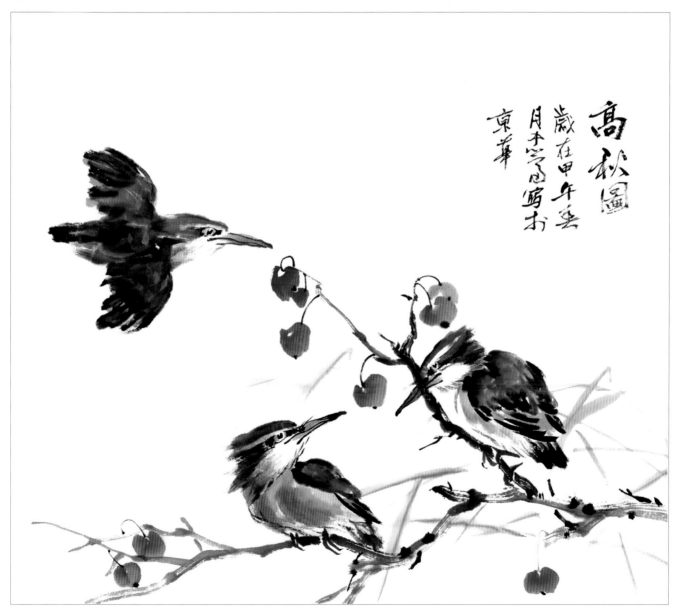

7.收拾與整理畫面，題字鈐印，完成畫面的創作。

7.6 喜鵲

喜鵲文化是中國文化的重要標誌之一。傳說喜鵲文化起源於我國的春秋時代。出土於青海省樂都縣的一件「柳灣文化」彩陶罐上的喜鵲圖案，可以說明喜鵲文化並非起源於春秋時期，而是起源於原始社會時期的青海高原。由此可以推斷，青海高原是中國文化的重要發源地，是華夏民族的發祥地。中國傳統文化中最美麗的傳說「牛郎織女七夕天河鵲橋相會」的神話故事幾乎家喻戶曉，一幅「喜鵲登梅」圖更是盛行於黃河兩岸、大江南北。

在中國，喜鵲是一種吉祥鳥，象徵著喜慶、吉祥、幸福、好運。各地民間的風俗習慣、繪畫、對聯、剪紙、小說、散文、詩詞，以及歌曲、影視、戲曲等方面都有喜鵲文化的身影。

喜鵲文化廣泛而深刻地影響著中國人的社會生活。儘管喜鵲文化的表現形式多種多樣，但最根本的都是人類將喜鵲賦以喜慶、吉祥、好運的含義，並崇尚喜鵲，將心中美好的願望和情感寄託於喜鵲。

古今畫家也對喜鵲喜愛有加，更將其寫於畫面賦予吉祥、美好的寓意，如「喜」事、「喜」上加喜，雙「喜」臨門等，喜鵲往往都是作為一種美好的願望呈現於畫面之中的。

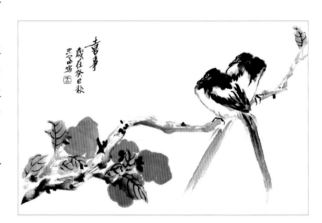

認識喜鵲結構與用筆用色技巧

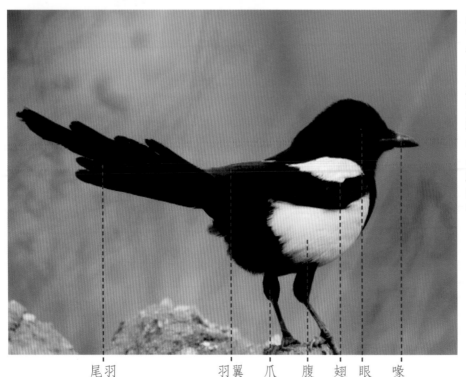

尾羽　　　　羽翼　爪　腹　翅　眼　喙

用筆用色技巧：喜鵲基本以黑白色調加以表現。繪製時頭、背、尾部羽毛建議選用大號羊毫筆蘸取濃墨，以較大的筆鋒加以點畫，點畫時墨色要有所變化，凸顯羽毛的層次。刻畫細節時宜用小號狼毫筆蘸取濃墨，以中鋒勾畫鳥眼、鳥喙、鳥爪，以淡墨勾畫腹部輪廓線。最後使用筆鋒較小的羊毫筆調和赭石點染眼球，調和花青與清水，點染鳥喙。

喜鵲分解繪製技巧

　　喜鵲的嘴、爪為黑色，額至後頸也為黑色，背為灰色，兩翅和尾為灰藍色，初級飛羽外端部為白色。尾長、呈凸狀，且具有白色端斑，下體為灰白色。外側尾羽較短，不及中央尾羽一半，騰踏於枝，有翹尾招搖之態。繪畫時，使用羊毫筆與狼毫筆運用濃淡墨色勾點結合，顏色要有虛實變化，方能生動自然。

選取一支小號狼毫筆，蘸取濃墨，中鋒用筆勾畫出喜鵲的眼睛。

中鋒用筆勾畫出鳥喙，鳥的嘴縫要一直延續到眼睛下方，鳥喙的下部較上部略短。

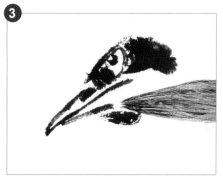

換用中號羊毫筆，蘸取濃墨，側鋒用筆，點畫喜鵲的頭部。注意控制水分，不宜含水太多。

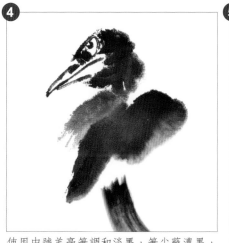

使用中號羊毫筆調和淡墨，筆尖蘸濃墨，筆中水分較足，側鋒用筆點畫出喜鵲的頸部及背部。

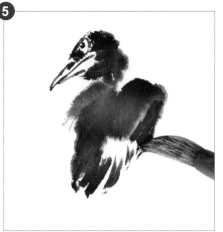

接著將筆中水分控乾，側鋒點畫翅膀末端的羽毛，注意點畫背部羽毛落筆要留鋒，體現羽毛的質感。

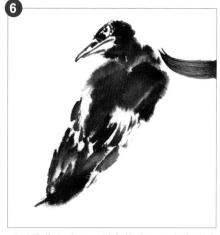

再以筆蘸取濃墨，側中鋒兼用畫出喜鵲的羽翼，用筆需俐落一些，體現羽翼的硬度及質感。

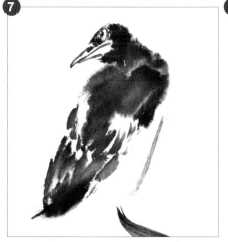

用毛筆蘸淡墨，中鋒用筆勾畫出喜鵲的腹部。

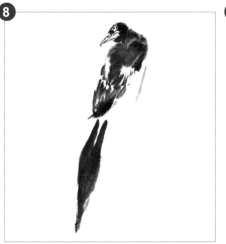

使用中號羊毫筆調和淡墨，筆尖輕蘸濃墨，側中鋒兼用畫出喜鵲的尾羽，尾羽的撇畫要與身體有貫穿之感。

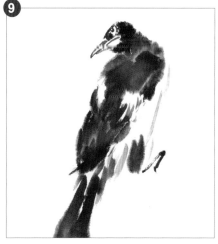

逐漸將尾部羽毛添畫完整，換用小號狼毫筆蘸取濃墨，中鋒用筆勾畫鳥腿。

喜鵲屬中等體型鳥，除肩羽腹部為白色外，其餘部分均為墨色。先用濃墨點畫背部，尾處漸淡，用筆要肯定、準確，留出白色肩羽，再用墨點飛羽，接著用濃墨畫出尾羽，用筆要虛起虛收。

10

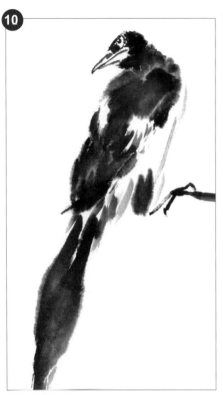

逐步將喜鵲的鳥爪勾畫完成，注意爪子的尖端墨色較淡。

11

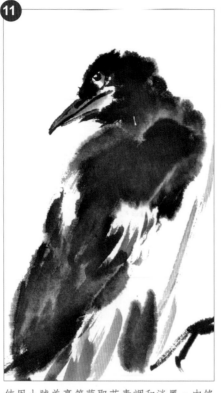

使用小號羊毫筆蘸取花青調和淡墨，中鋒用筆點染喜鵲的喙部。再將毛筆洗淨，蘸取赭石調和清水，點染喜鵲的眼白。

12

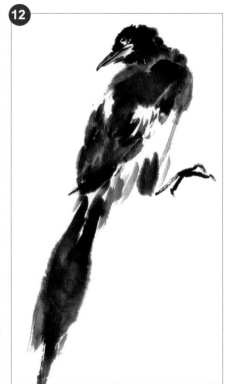

完成喜鵲的繪製。

不同姿態！

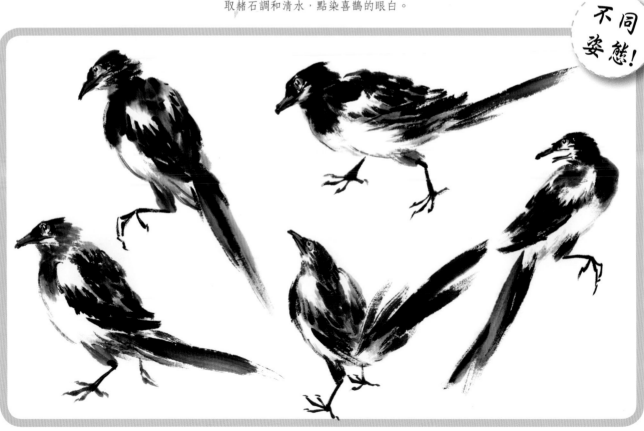

喜鵲創作：喜事

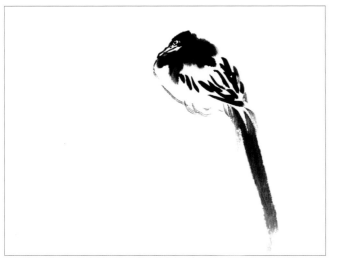

1.腦中想好畫面構圖後，在畫面的右上方先畫一隻棲息的喜鵲。使用中號羊毫筆蘸取濃墨點畫，側鋒用筆點畫喜鵲的頭部、背部、翅膀與尾部羽毛，以小筆濃墨勾喙，淡墨勾畫喜鵲的腹部輪廓線。

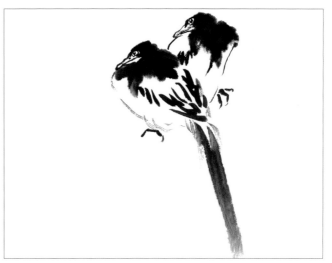

2.以相同的筆墨技法，在喜鵲後面再添畫一隻棲息的喜鵲，兩隻喜鵲頭部方向相同，但身體方向不同。

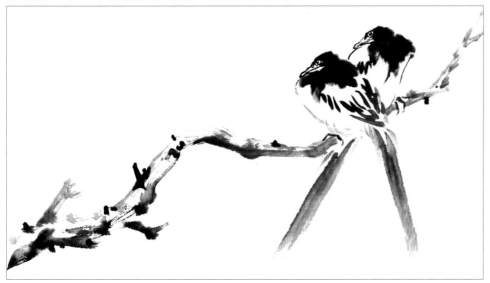

3.使用中號羊毫筆蘸取濃墨，筆中水分較少，枯筆擦畫樹枝，注意兩隻喜鵲的爪子的位置，樹枝的繪製要通過爪子的動勢表現出來。樹枝的勾畫要有貫穿之感，運筆多留飛白，體現樹枝的蒼勁。由於樹枝遮擋了後面喜鵲的尾羽，所以繼續以側鋒濃墨接畫出喜鵲的尾羽。換用小筆蘸濃墨，點畫樹枝上的新芽。

4.使用中號羊毫筆調和曙紅與少許藤黃，側鋒用筆點畫幾朵花頭，調和淡墨，側鋒用筆，在花間添畫一些葉片，增加畫面的生動性，換用小號狼毫筆蘸取濃墨，點畫花托，再勾畫樹葉的葉脈。

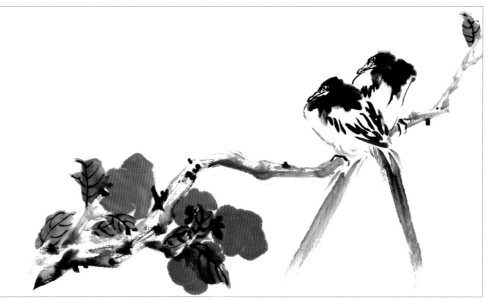

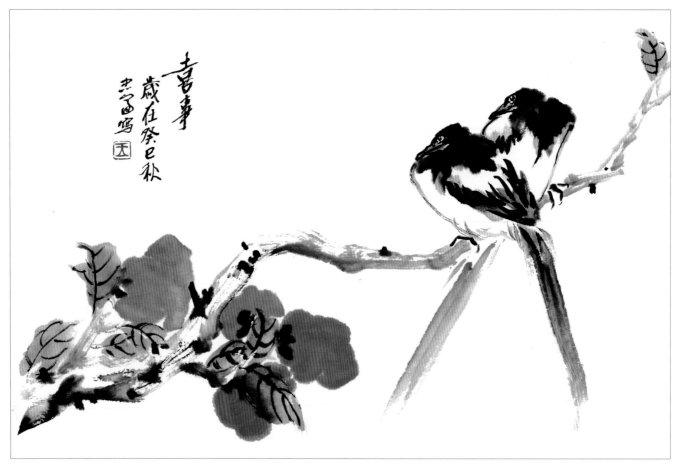

5.收拾與整理畫面,題字鈐印,完成畫面的創作。

7.7 仙鶴

仙鶴文化與畫仙鶴

仙鶴即為丹頂鶴,羽色素樸純潔,體態飄逸雅緻,鳴聲超凡不俗,在《詩經·小雅·鶴鳴》中有對鳴聲「鶴鳴於九皋,聲聞於野」的精彩描述。

我國古代崇尚報恩的美德。最早的傳說中言道仙鶴知曉報恩,如兩漢路喬如寫的《鶴賦》中說到,鶴知道自己備受寵愛,於是很高興地在籠裡叫鳴起舞,以報主人之恩寵。東晉干寶《搜神記》中也曾記載一玄鶴為戍人所射,被噲參收養治療,癒後放之,後鶴銜明珠以報。關於鶴的這些擬人化了的傳說和記載,都說明古人愛鶴尚鶴養鶴都是有寄寓的,這是我國古代文化中一個很常見的現象。

在中國古代神話和民間傳說中被譽為「仙鶴」,成為高雅、長壽的象徵,在詩詞和中國畫中,常被文學家、藝術家作為主題而稱頌。古人常把鶴當作孝的象徵。

諸多畫家喜畫仙鶴,將仙鶴作為表現意象呈現於畫面之中,不僅是對仙鶴優美體態及高雅情趣的讚美和表現,更是將其與長壽、賀壽等美好寓意聯繫在一起,表達畫者對人生及美好事物嚮往的一種崇高的體現。

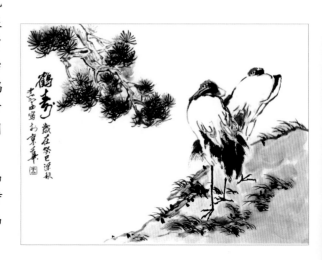

用筆用色技巧：繪製仙鶴時，建議將中號狼毫筆、小號狼毫筆與大號白雲筆配合使用。由於仙鶴的背部和腹部的羽毛皆為白色，所以在表現時選用中號狼毫筆蘸取濃淡墨色，以中鋒直接勾畫，體現其羽毛固有色調。脖頸和羽翼為黑色，繪製時使用大號羊毫筆側鋒點畫，羽翼的點畫，毛筆水分要少些，多留一些飛白效果，凸顯羽翼的質感。刻畫小細節，如鳥喙與鳥眼時，使用小號狼毫筆蘸濃墨勾畫，鳥爪使用中號狼毫筆蘸濃墨勾畫，運筆多頓挫轉折，體現爪部關節，凸顯鳥爪的力度。

羽翼　喙　頭　頸　腹　爪　翅

仙鶴分解繪製技巧

創作時，可以用樹作為陪襯物，有了樹的點綴和烘托，能使畫面更加完美。陪襯及點綴物的選擇必須緊扣主題或主體，其作用一是豐富畫面內容，不使主體孤立單調；二是通過不同造型的組合搭配，使畫面構圖多樣、統一；三是使烘托主題的環境氣氛具體化。

❶

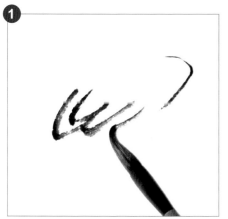

選取小號狼毫筆蘸取濃墨，中鋒用筆，勾畫出仙鶴的翅膀。

❷

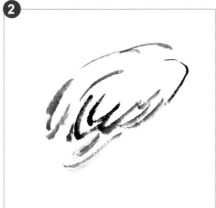

繼續以筆的中鋒勾畫另一側的翅膀，由於遮擋關係，另一側的翅膀細節較少。筆中水分要少一些，枯筆繪製能體現出羽毛質感。

❸

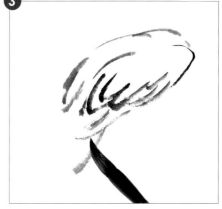

逐步增添翅膀部分的羽毛層次，讓仙鶴看起來更加飽滿。

仙鶴的羽毛大部分都是白色的，所以我們在繪製表現時不加以染色，只選用狼毫筆蘸取濃淡墨色加以勾畫，雖無較大筆鋒及墨色的點畫，但運筆勾畫要做到細緻無誤，在勾畫完大的輪廓後，要逐步在翅膀上添畫出小細節，一是將全身羽毛表現準確，二是凸顯羽毛的層次，三是要明確身體部分。

4

使用小號狼毫筆蘸取淡墨，中鋒用筆勾畫出仙鶴的腹部。

5

根據仙鶴的身體動勢，確定出仙鶴的頭部位置，選取小號狼毫筆蘸取濃墨，中鋒用筆，勾畫出仙鶴的眼睛和喙部。

6

使用中號羊毫筆蘸取濃墨，側中鋒兼用筆畫出仙鶴的頸部，注意仙鶴的頸部較長，著重體現頸部的蜿蜒曲折之感。

7

使用中號羊毫筆調淡墨，筆尖蘸濃墨，側鋒枯筆擦畫羽翼部分的羽毛，運筆留飛白，凸顯羽毛的質感。

8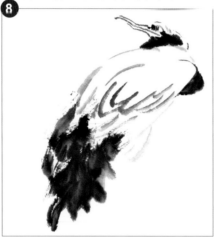

接著在羽翼的下方，以枯筆擦畫出仙鶴的尾羽。

9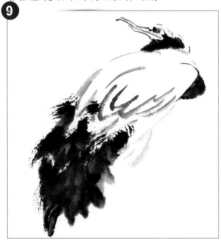

蘸濃墨運枯筆，適時在翅膀上擦畫出幾處羽毛，讓仙鶴的形象更加生動。

10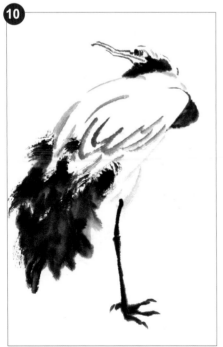

使用中號狼毫筆蘸取濃墨，中鋒用筆勾畫出仙鶴的腿和爪子。勾畫腿時，注意頓筆，突出仙鶴腿的關節部分。

11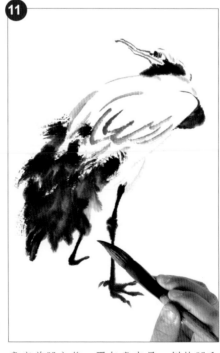

畫完前腿之後，再勾畫出另一側的腿和爪，注意腿與尾羽之間的遮擋關係。

12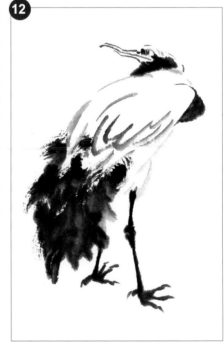

勾畫後側的鳥爪，完成仙鶴的繪製。

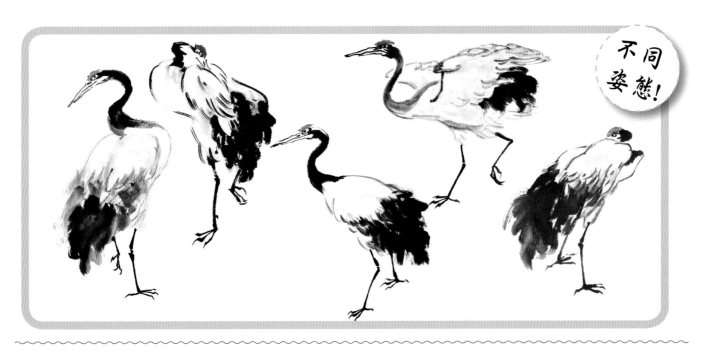

不同姿態！

仙鶴創作：鶴壽

1.考慮好畫面構圖，在畫面右側畫出兩隻悠閒的仙鶴。使用羊毫筆蘸濃墨點畫仙鶴的頭、頸及尾羽，小號狼毫筆蘸濃墨，勾仙鶴的頭、喙、身、羽毛及足部，注意兩隻仙鶴的遮擋關係。

2.使用小號狼毫筆蘸取淡墨，中鋒用筆勾畫出一處較高的地面，再蘸取濃墨，在地面上勾畫一些雜草，增加畫面豐富度，以淡墨擦畫草叢間，突出草地的質感。

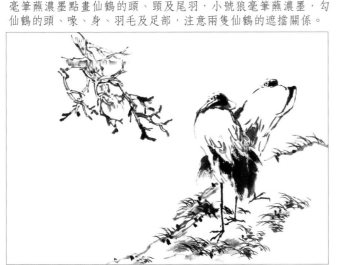

3.使用小號狼毫筆蘸取濃墨，在畫面左上方向下勾畫出一簇松枝，通常仙鶴作畫都與松樹進行搭配。

4.使用小號狼毫筆蘸取濃墨，中鋒用筆在松枝上添畫松葉，表現松針一般採用硬毫筆，便於發揮其尖硬的彈性作用。松針要有疏密聚散變化，遵守「齊而不齊、不齊而齊」的統一變化規律。

5.使用中號羊毫筆調和赭石、淡墨與少許花青，以較大的筆鋒染畫仙鶴足邊的地面，再以小號羊毫筆蘸調好的顏色，勾染樹枝，為豐富仙鶴的色調，再以小筆勾染仙鶴的身體及羽毛的輪廓。

6.使用中號羊毫筆調和花青與清水，側鋒渲染松樹的針葉，再以較淺的色調染畫雜草，接著以小筆調花青染鳥喙，以曙紅點仙鶴的冠，讓畫面色調更為完整。

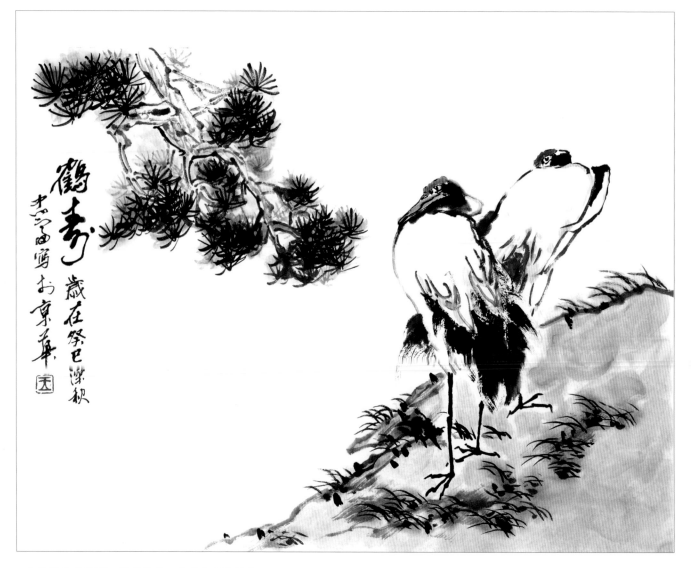

7.收拾與整理畫面，題字鈐印，完成畫面的創作。

7.8 燕子

　　燕子是原始先民的圖騰崇拜對象。原始時期三大部族中東夷族少昊系統的圖騰物之一便是玄鳥。玄鳥是古人對燕子的稱呼，燕子通體黑色，在中國詩歌中，燕子是具有多種象徵意義的文學意象。

　　從圖騰物到文學意象，是從宗教情感發展到審美情感。宗教情感具有莊嚴、神聖的意義，而在文學審美中，燕子意象則具有豐富的情感內涵，所以在中國詩人的心目中，燕子是多情的。首先燕子作為眷戀故居的意象出現，唐代詩人劉禹錫有一首懷古詩《烏衣巷》：「朱雀橋邊野草花，烏衣巷口夕陽斜。舊時王謝堂前燕，飛入尋常百姓家。」其次，中國詩人尤其善於把燕子和春天聯繫在一起。陶淵明就有一首是專門寫春天燕子的擬古詩。白居易《錢塘湖春行》：「孤山寺北賈亭西，水面初平雲腳低。幾處早鶯爭暖樹，誰家新燕啄春泥。」燕子還被看作是愛情的象徵。尤其是成雙成對、雙棲又雙飛的燕子，寄託著中國人對美好愛情的嚮往。

　　燕子以其優美具有特徵的體態，以及自身被賦予的多重美好的寓意，在中國畫中，常被文學家、藝術家作為主題而稱頌、讚美。燕子常被入畫當作是對春的一種期盼和渴望。

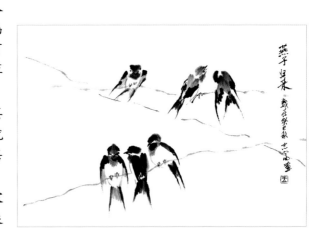

認識燕子結構與用筆用色技巧

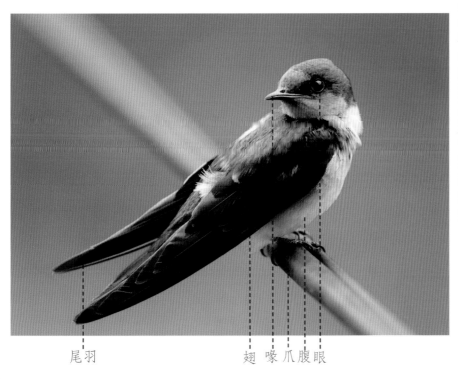

尾羽　　　　　　翅 喙 爪腹眼

用筆用色技巧：燕子體態嬌小，尾部呈剪刀狀，形態特點較為鮮明，繪製時宜選用中號羊毫筆與中號狼毫筆。繪製頭、背與翅膀時，適合選用中號羊毫筆調和淡墨，筆尖蘸濃墨以側鋒點畫，注意點畫時筆肚白色，筆下去更體現出羽毛色調的漸層效果。鳥喙、羽翼及尾羽使用中號狼毫筆蘸取濃墨，以中鋒勾畫，最後以羊毫筆調和曙紅與白粉，中鋒點畫腮部。

燕子分解繪製技巧

畫燕子先用側鋒（在下筆時筆鋒稍偏側）濃墨畫頭背，接著以側鋒、中鋒（使筆直立，鋒在正中，左右不偏）畫翅膀、尾巴，淡墨勾出鳥胸部，最後以紅色點頸。

使用中號羊毫筆調和熟褐與淡墨，筆尖蘸濃墨，筆中水分較多，側鋒用筆點出燕子的頭部。

根據燕子頭部的位置，點畫出燕子左側的翅膀。

順勢再點畫出右側的翅膀，注意，由於透視關係，右側的翅膀比左側的翅膀要小，用筆要由虛到實，漸層自然。

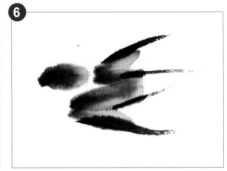

側鋒用筆點畫出翅膀，收筆露鋒，翅膀要交叉點出，要注意兩個翅膀的不同。

點畫完翅膀之後，使用中號羊毫筆調和熟褐與濃墨，中鋒用筆勾畫出燕子的尾羽。

再以筆的側鋒點畫出燕子的羽翼。燕子的身體較為短小，翅膀細長，有尖端。

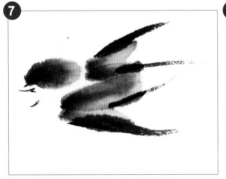
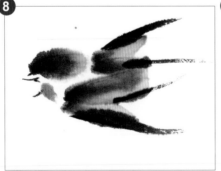
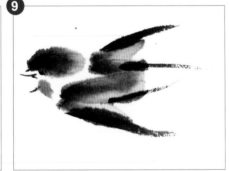

使用小號狼毫筆蘸取濃墨，中鋒用筆勾畫出燕子的喙部。

使用小號狼毫筆蘸取朱標調和淡墨，中鋒用筆點畫燕子的腮部。

濃墨點睛，完成燕子的繪製。

不同姿態！

202

燕子創作：燕子歸來

1.為了表現燕子歸來的主題，在畫面中要畫出許多燕子，多展現出一些燕子的悠閒自得之態，以及體現出燕子歸來的喜悅。使用毛筆利用濃淡墨色逐漸勾點出六隻燕子，近端三隻燕子湊在一處，一隻背面，兩隻正面，遠端右側兩隻背面的燕子動態弧度較大，身體傾斜較明顯，最左端的一隻燕子獨自站立，燕子的不同姿態能夠讓畫面更為生動、富於情趣。

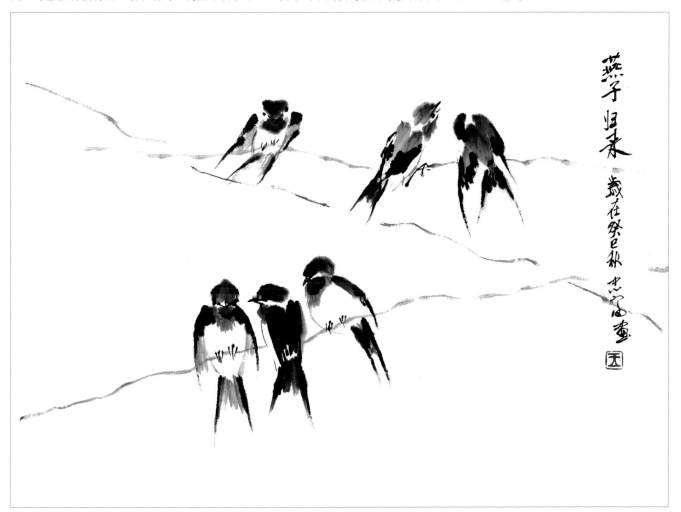

2.根據燕子的位置，使用小號狼毫筆蘸取淡墨，中鋒用筆勾勒三條錯綜的電線，不但增加畫面的豐富度，也讓群燕有落腳之處。注意電線與燕子爪部的關係，要確保燕子穩穩地停留在電線之上。使用毛筆蘸曙紅點燕子的腮部。題字鈐印，完成畫面的創作。

7.9 鴛鴦

　　鴛鴦自古以來都被認為永恆愛情的象徵，是一夫一妻、相親相愛、白頭偕老的表率。古人認為鴛鴦一旦結為配偶，便伴隨終生，即使一方不幸死亡，另一方也不再尋覓新的配偶，而是孤獨淒涼地度過餘生。在《禽經》中就有記載：「鴛鴦，朝倚而暮偶，愛其類」。據說鴛鴦成對游玩，夜晚雌雄翼掩合頸相交，若其偶失，永不再配。事實上，鴛鴦在生活中並非總是成對生活的，配偶也不是理想的終生不變，在鴛鴦的群體中，雌鳥多於雄鳥。諸多美好的寓意是人們看見鴛鴦在清波明湖之中的親暱舉動，通過聯想產生的美好願望。

　　鴛鴦以其優美體態及美好的寓意成為傳統文學中最具表現力的動物，是文人墨客最傾心的自然界的寵兒，寄託著千古不渝的愛情。古人對於鴛鴦的喜愛在許多詩歌中都有所體現，我國最早的詩集《詩經》就有「鴛鴦於飛，畢之羅之」「鴛鴦在梁，戢其左翼」這樣的詩句。唐代著名詩人盧照鄰也有「得成比目何辭死，願作鴛鴦不羨仙」的美贊。鴛鴦也作為一個重要的意象被古今畫家融於畫中，畫家喜愛鴛鴦戲水的美麗情境，更是抒發對忠貞愛情及諸多美好事物的嚮往之情。

認識鴛鴦結構與用筆用色技巧

雄鳥

雌鳥

用筆用色技巧：鴛鴦的繪製選中號羊毫筆與小號狼毫筆配合使用。頭部羽毛以中號羊毫筆蘸濃墨點畫，肩、羽翼及尾羽蘸淡墨點畫，翅膀形態與腹部輪廓以中鋒勾畫而成，胸前以濃墨點畫。鳥喙、鳥眼及鳥爪使用小號狼毫筆蘸淡墨以中鋒勾畫，以小筆觸點畫胸前的橫紋。注意雄鳥的身體色調變化較多，非常豔麗，染色時基本選用中號羊毫筆表現。雄鳥的面部用毛筆蘸藤黃點染，注意留出空白。調和曙紅與朱標點染鳥喙。調曙紅與胭脂加清水調淡，渲染頸部羽毛。調和赭石與藤黃染畫翅膀與尾羽，加水調淡染鳥身，調和花青與白粉染翅膀羽毛。調赭石染鳥爪。

鴛鴦分解繪製技巧

　　雄鴛鴦羽毛顏色漂亮複雜。雌鴛鴦與麻鴨相似，羽毛顏色較單純。畫雄鴛鴦從頭部畫起，先畫頭頂黑羽，再畫嘴，後用散鋒點畫腮後乍起的羽毛，然後圈眼。確定好位置，勾畫黃赭色向上翻翹的扇形羽，再點其他飛羽，然後點畫背部，與頭相接，再添畫另一側的扇狀羽和飛羽。用紫黑色點畫胸部。胸後部有兩條白紋，點畫胸時要留白。腹部用赭色上深下淺向後一筆畫出，收筆處要淺白。

選取一支小號狼毫筆，蘸取濃墨，中鋒用筆勾畫出鴛鴦的眼睛和嘴部。側鋒用筆點畫頭部羽毛。

選擇中號羊毫筆，調和淡墨，側鋒用筆，點畫出鴛鴦腮部的散毛，注意筆觸留飛白，凸顯層次感和蓬鬆感。

淡墨，毛筆水分較少，用中鋒勾畫出翅膀的羽毛和尾部。

再用中號羊毫筆蘸取淡墨，中鋒用筆在鴛鴦的背部點畫羽毛，體現其羽毛的濃密。

選擇中號狼毫筆，蘸取淡墨，水分較少，中鋒用筆勾畫出翅膀的羽翼。

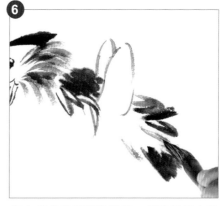

用中號羊毫筆蘸取淡墨，側鋒用筆在羽翼下方點畫出鴛鴦的尾羽。

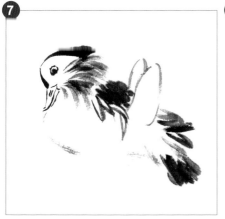

用小號狼毫筆調和淡墨，枯筆勾畫出鴛鴦腹部，勾畫時中間可斷開，凸顯寫意之感。

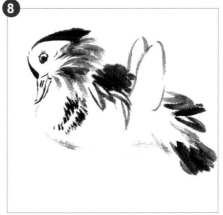

使用小號狼毫筆蘸取濃墨，中鋒用筆，筆中水分較少，在鴛鴦的胸前點綴出兩排斑紋。

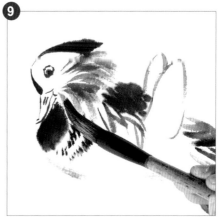

調和淡墨，塗染鴛鴦的前胸部，注意留白，凸顯體積感。

10

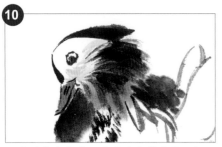

用中號羊毫筆蘸取藤黃染畫鴛鴦的面部，洗淨毛筆，蘸取曙紅點染喙部。加水調淡色調，染畫頭部羽毛。

11

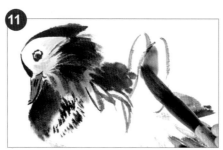

使用中號羊毫筆蘸取藤黃調淡墨，側鋒點染鴛鴦的翅膀。

12

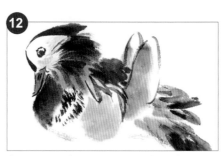

將毛筆加清水調淡，點染鴛鴦的腹部與尾部。

13

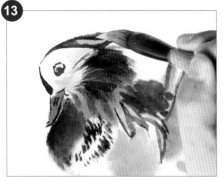

用中號羊毫筆蘸取酞青藍加白粉，中鋒用筆染畫鴛鴦頭部、頸部的羽毛。

14

使用小號狼毫筆蘸取淡墨，中鋒用筆，在鴛鴦腹部勾畫鳥爪。

15

調和赭石與淡墨，染畫鳥爪，完成鴛鴦的繪製。

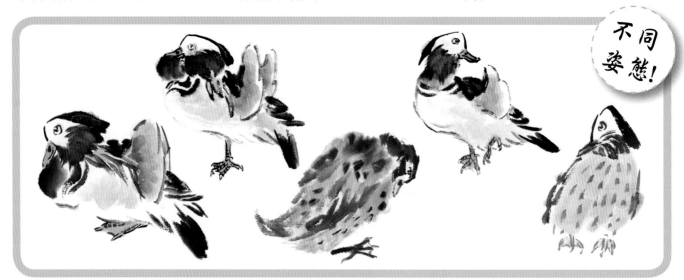

不同姿態！

鴛鴦創作：水邊幽影

1.首先在畫面中畫出雄鳥的位置，使用毛筆，利用濃淡墨色勾點出雄鳥的大致形態。

2.根據雄鳥的位置，畫出雌鳥。注意雌鳥的顏色較為灰暗，同時雌雄二鳥在身體動態上形成相互依靠之勢。

3.為豐富畫面構成,在畫面右上角畫一橫枝,再填以葉片豐富畫面。使用小號狼毫筆蘸取濃墨勾枝,羊毫筆調三綠和淡墨點葉,濃墨勾葉脈。

4.使用中號羊毫筆調曙紅與白粉,側鋒用筆點畫出下墜的花頭。使用小號狼毫筆蘸取淡墨,中鋒用筆在鴛鴦周邊勾畫水紋。

5.使用中號羊毫筆調和藤黃與赭石,側鋒用筆染畫鴛鴦的身體。蘸取曙紅點染鴛鴦的喙部。

6.使用羊毫筆調和花青與白粉,中鋒用筆勾染雄鳥的羽毛,蘸曙紅染畫頭部,豐富其固有色調。

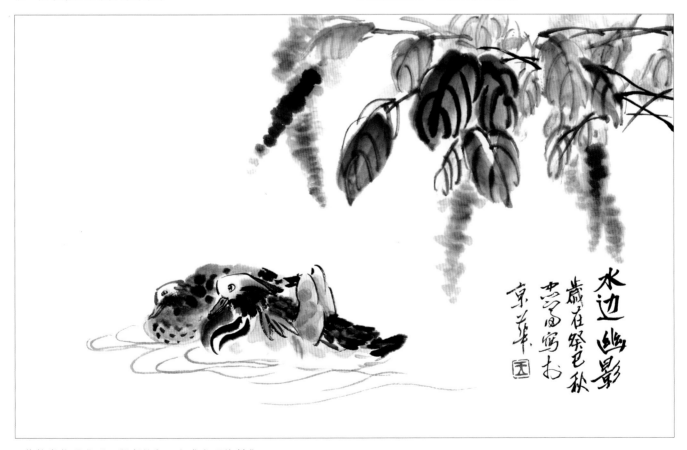

7.收拾與整理畫面,題字鈐印,完成畫面的創作。

7.10 竹雞

竹雞文化與畫竹雞

竹雞分佈在長江以南諸省的山地，棲於山丘藪地或叢林間；善潛伏，飛捷而低；晝出夜伏，清早就開始活動，晚上宿營在竹子上，因而得名；竹雞以植物的果實、種子、嫩葉及蝗蟲、蚱蜢、白蟻等昆蟲為食。在古籍中竹雞擁有多重名稱，如在汪穎的《食物本草》中稱為竹雞，在《本草拾遺》中也稱山菌子，《東坡詩集》中提到雞頭鶻，在《本草綱目》中稱竹雞為泥滑滑，在巨著《中國動物圖譜·鳥類》中叫作竹鷓鴣。

竹雞集食用、觀賞、藥用價值於一身。該鳥羽色豔麗，為國內特有的觀賞鳥類，在南方為常見種類。雄鳥生性好鬥，常被人們馴化為斗鳥，以供觀賞。在古代，竹雞素有「野味之冠」「益智之王」之美譽。古代詩人多有詩歌描述竹雞，如唐代詩人章碣在《寄友人》就寫道：「竹裡竹雞眠蘚石，溪頭鸂鶒踏金沙」。除在古詩中多有表現，竹雞也被古今畫家融於畫面之中，以凸顯畫面中的閒情雅趣，如徐悲鴻、李苦禪等著名畫家多喜以竹雞入畫。

認識竹雞結構與用筆用色技巧

用筆用色技巧：竹雞體態豐滿，色彩豔麗。繪畫時需用吸水量較好的羊毫筆配合筆毛健挺的狼毫筆使用。竹雞的頭、頸、肩尾羽都要用中等大小的羊毫筆調和淡墨側鋒點畫，刻畫細節時選用小號狼毫筆蘸取濃墨，中鋒用筆勾畫竹雞的喙、眼、爪，羽翼及腹部輪廓線以淡墨勾畫。在將竹雞的整體形態表現完成之後，使用羊毫筆蘸取濃墨點畫竹雞體表的斑點，再調和赭石與淡墨，染畫竹雞的背部羽毛，凸顯其本身色調。

尾羽　　爪　　翅　　腹　　頸眼　喙

竹雞分解繪製技巧

　　在寫意畫的表現中，竹雞的喙為黑色或近褐色，額與眉紋為灰色，頭頂與後頸呈嫩橄欖褐色並有較小的白斑，胸部為灰色，呈半環狀，下體前部為栗棕色，後漸轉為棕黃色，身體羽毛有黑褐色斑，趾呈黃褐色。刻畫時選取羊毫筆蘸墨點畫頭、肩、翅及尾羽，以狼毫筆蘸墨色勾畫眼、嘴、腹爪等細節，調和赭石與淡墨染背部顏色。表現竹雞形態，要做到筆墨傳情，筆墨傳情是通過用筆的節奏、頓挫、速度和各種筆墨形態的相互聯結和呼應來體現的。

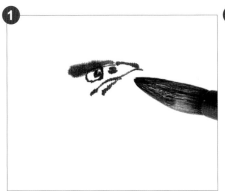

1 選取小號狼毫筆，蘸取濃墨，中鋒用筆，勾勒出竹雞的眼睛和鳥喙，鳥喙上部較長，眼窩處用濃墨點畫幾筆。

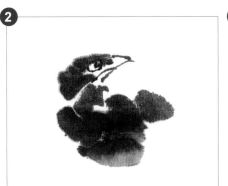

2 選取中號羊毫筆調和淡墨，側鋒用筆，點畫頭部及背部的羽毛。背部的羽毛要多用濃淡墨色的漸層來體現竹雞羽毛的層次感。

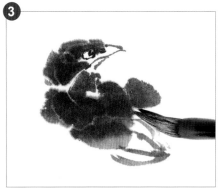

3 使用毛筆中鋒勾畫出竹雞的羽翼。

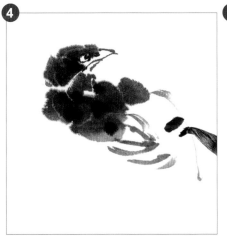

4 使用毛筆蘸取淡墨，枯筆中鋒勾畫出竹雞的背部，再以毛筆蘸取濃墨，側鋒點畫竹雞身上的斑點。

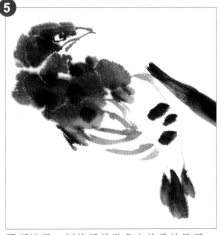

5 再調淡墨，側鋒用筆點畫出竹雞的尾羽。

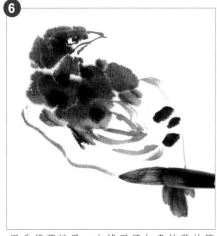

6 用毛筆蘸淡墨，中鋒用筆勾畫竹雞的腹部，勾畫腹部輪廓線要有所起伏，以表現竹雞的豐滿體態。

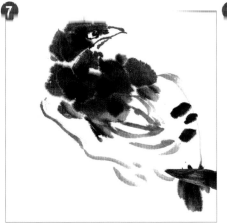

7 順勢簡單幾筆勾畫出竹雞的大腿。

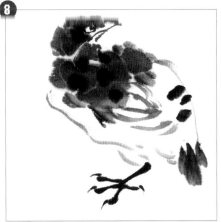

8 選用小號狼毫筆蘸取濃墨，中鋒用筆勾畫雞爪。注意用筆要多頓挫，突出爪子的抓力。

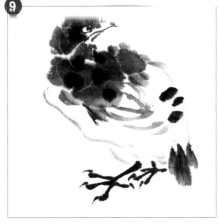

9 接著以同樣的筆墨勾畫出另一側的雞爪。由於透視的關係，後側的雞爪要小一些。

10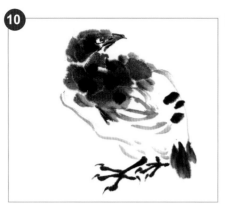

11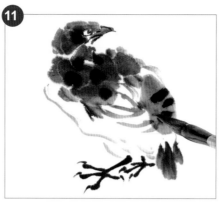

12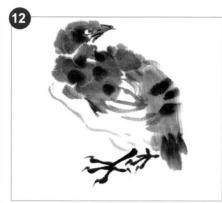

使用中號羊毫筆調和花青與淡墨，中鋒用筆點染竹雞的喙部。

調和赭石與淡墨，側鋒用筆點染竹雞的背部羽毛。

完成竹雞的寫意繪製。

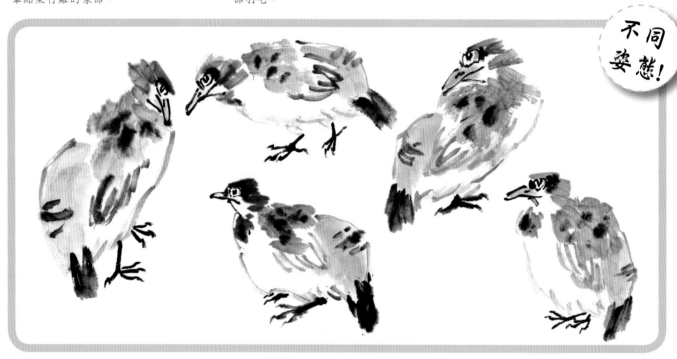

不同姿態！

竹雞創作：菊花竹雞圖

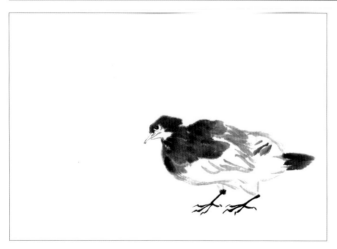

1.構思好畫面構圖，在畫面的右側畫出一隻竹雞。使用毛筆，利用濃淡墨色勾點出竹雞的基本形態，注意竹雞的身體動勢。

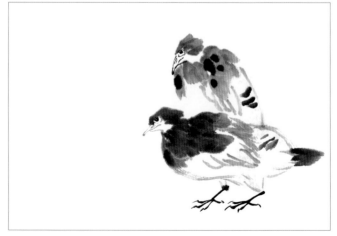

2.根據第一隻竹雞的位置，在其後再以較淡的色墨添畫一隻竹雞，以濃淡墨色體現遠近空間的層次。

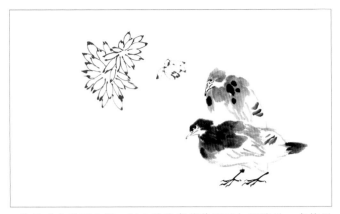

3.為了突出畫面主題，以小號狼毫筆蘸取曙紅調淡墨，中鋒用筆勾畫幾個花頭。

4.使用小號羊毫筆調和曙紅與白粉，染畫花頭，蘸藤黃點畫花心，濃墨點花蕊。

5.使用羊毫筆調和三綠與淡墨，側鋒用筆，在花間點畫花葉，再以濃墨勾畫出葉脈，豐富菊花的形態。使用中號狼毫筆調和赭石與清水，中鋒用筆勾畫籬笆，將菊花圈圍起來，增加畫面的生活元素。

6.使用中號羊毫筆調和赭石與清水，染畫雞背。再以較大的筆鋒點畫地面，豐富畫面構成。

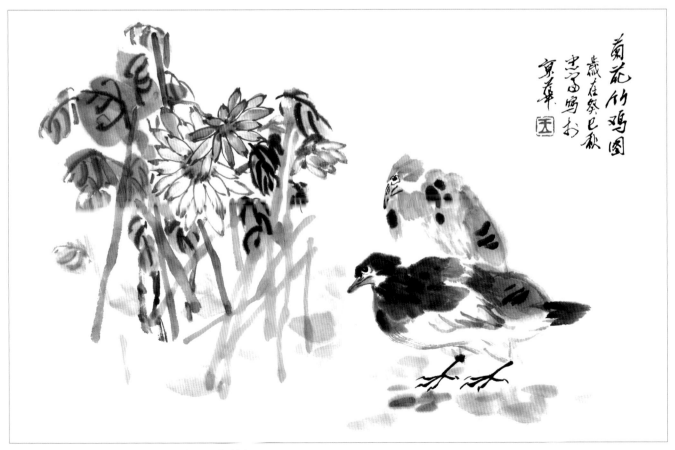

7.收拾與整理畫面，題字鈐印，完成畫面的創作。

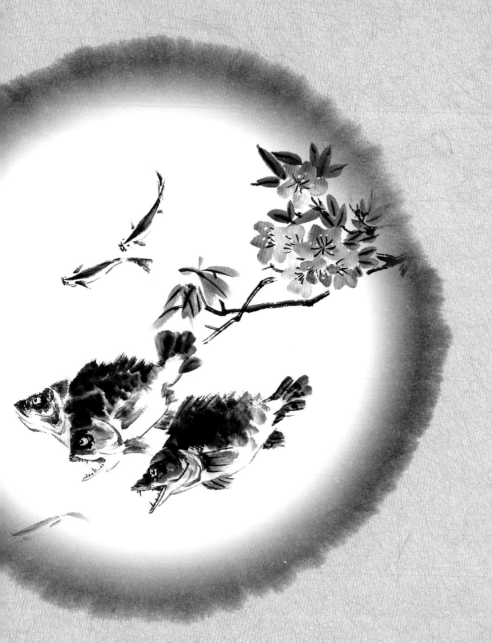

寫意魚蝦蟹

8.1 筍殼魚

筍殼魚文化與畫筍殼魚

筍殼魚又名沙塘鱧，俗稱菜花魚、土布、土狗公、土蚨、呆子魚，產於中國長江、珠江、錢塘江、閩江，以及中國台灣、東北等地。筍殼魚喜生活於河溝及湖泊近岸多水草、瓦礫、石隙、泥沙的底層。游泳力弱。冬季潛伏在水層較深處或石塊下越冬，以蝦、小魚為主要食物，是淡水底棲小型肉食性魚類。

筍殼魚肉質細嫩、鮮美，無肌間刺，有食用的歷史。清代詩人黃燮清的《長水竹枝詞》中對筍殼魚就有「釣舟來去白洋湖，湖畔輕輕長荻蘆。羨煞漁村三月味，桃花土蚨菜花蘆」的讚美。筍殼魚價格較為昂貴，通常出現在規格較高的宴席之上。

筍殼魚以其優美體態及肉香味美的特點受到古今諸多文人墨客的喜愛，畫家也將其作為一種意象常融於畫面之中。筍殼魚常與蓮花、蓮葉進行搭配，其表現色調與蓮色相得益彰，自然生動的情境，一動一靜的態勢，都會使畫面趣味非凡，也常作為配景來增添畫面情趣。

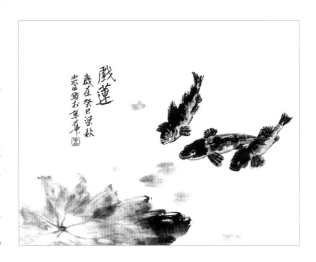

認識筍殼魚結構與用筆用色技巧

尾鰭　魚身　　胸鰭　魚頭魚眼　魚唇

用筆用色技巧：在表現筍殼魚的時候，一般將吸水量較好的羊毫筆與筆毛健挺的狼毫筆配合使用。筍殼魚的頭部、魚身及魚鰭都需要用羊毫筆蘸取濃淡墨色進行點畫，而魚身上的小細節，例如魚眼、魚鰓、魚鰭表面的紋理都需要使用狼毫筆進行勾畫。在用墨色將筍殼魚整體形態表現完成之後，一般依用羊毫筆調和惜石與淡墨，染畫魚身，凸顯其固有色調。

筍殼魚分解繪製技巧

　　在繪製筍殼魚的時候首先要瞭解其結構，然後再鋪畫到畫卷中。一般繪製筍殼魚，先以毛筆蘸濃墨點畫魚頭，三筆畫成，再調和淡墨畫魚身。筍殼魚體態較肥胖，且具動態變化，要充分利用毛筆的中、側筆鋒，把握魚的動態美感，然後添鰭加斑，最後以重墨為魚點睛。

①使用中號羊毫筆蘸取濃墨，中鋒用筆勾畫魚眼，點畫魚眼。

②將毛筆蘸水浸透，蘸取濃墨，側鋒用筆點畫魚頭、魚唇。

③使用小號狼毫筆蘸取淡墨，中鋒用筆勾畫魚鰓蓋，確定魚頭的輪廓。

④使用中號羊毫筆調和淡墨，側鋒用筆，點畫出魚鰓鰭。

⑤使用中號羊毫筆調和淡墨，筆尖蘸濃墨，讓顏色自然漸層，側鋒一筆點畫出筍殼魚的魚背部。

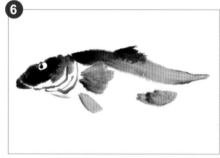

⑥蘸取濃墨點畫背鰭，加水調淡色墨，側鋒點畫腹鰭，染畫魚鰓蓋增加質感。

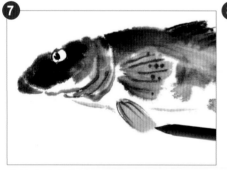

⑦使用小號狼毫筆蘸取淡墨，中鋒用筆勾畫魚腹輪廓線，再勾畫出魚鰭的紋理，點畫出魚鰭上的斑點。

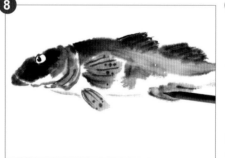

⑧以同樣的筆墨勾畫腹鰭的紋理。

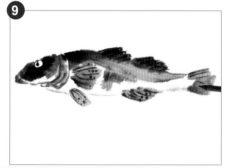

⑨用中號羊毫筆蘸取淡墨，側鋒用筆點畫魚尾鰭，並以小號狼毫筆勾畫其紋理。

⑩使用中號羊毫筆蘸取淡墨，側鋒用筆染畫魚身，注意留出空白表現魚腹。再以濃墨蘸取濃墨，點畫魚身上的斑點。

⑪使用中號羊毫筆蘸取赭石調淡墨，側鋒用筆染畫魚鰓蓋、魚身、魚尾，魚鰭，豐富筍殼魚的色調。

⑫整理畫面，完成筍殼魚的繪製。

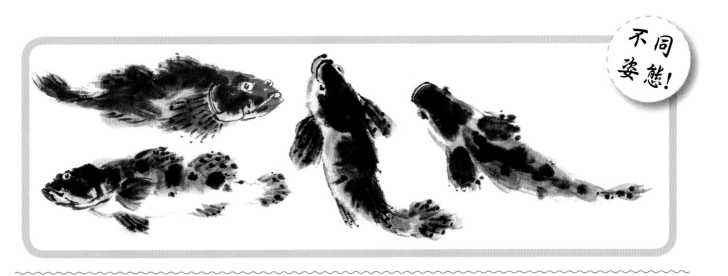

筍殼魚創作：戲蓮

1.使用羊毫筆蘸取墨色，在畫面中添畫一隻向下遊行的筍殼魚，使用羊毫筆蘸取濃墨點畫頭部、魚背、魚鰭，小號狼毫筆蘸取濃墨勾畫魚嘴、魚鰓，以及魚腹輪廓線，注意魚頭方向。

2.根據第一隻魚的位置，再添畫第二條筍殼魚。注意第二條魚的位置、角度與第一條魚有所不同，可以看到兩側完整的鰓鰭。使用淡墨點畫魚腹，小筆濃墨勾畫兩條魚魚鰭的紋理，點畫斑點。

3.為了豐富畫面構成，在兩條魚的右側，再添畫一條筍殼魚，注意第二條魚與第三條魚之間的遮擋關係。

4.使用大號羊毫筆調和花青與淡墨，側鋒用筆點畫出畫面左下方的荷葉，增添畫面情趣。荷葉以枯筆點畫，運筆留飛白，以中鋒用筆勾畫葉臍、葉脈。用毛筆在荷葉與筍殼魚之間點畫幾筆浮萍，豐富畫面。

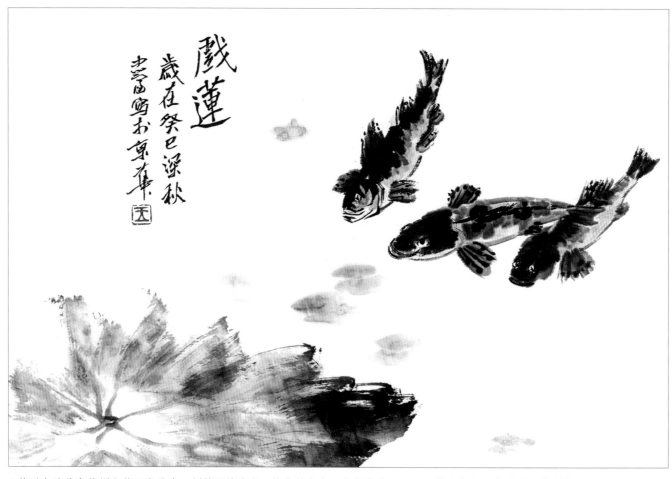

5.使用中號羊毫筆調和赭石與清水，側鋒用筆染畫三條魚的魚身。收拾與整理畫面，題字鈐印，完成畫面的創作。

8.2 鱖魚

鱖魚文化與畫鱖魚

　　鱖魚亦稱桂魚、石桂魚、桂花魚、季花魚、鱖豚、鰲花魚，鱖魚身體側扁，背部隆起，身體較厚，尖頭，身上有斑紋，鮮明者為雄性，稍晦暗為雌性。鱖魚巨口細鱗，骨疏少刺，皮厚肉緊，營養豐富，肉質鮮美異常，在唐代被人們稱作是天上的「龍肉」。鱖魚是我國「四大淡水名魚」中的一種。

　　鱖魚的名氣很大，文化底蘊深厚。鱖魚和長江鰣魚一樣由於味美很早就受到文人墨客、仁人志士的追捧和讚頌。古代詩人多有描寫鱖魚之作，唐朝詩人張志和在其《漁歌子》中寫下的著名詩句「西塞山前白鷺飛，桃花流水鱖魚肥」，讚美的就是這種魚。明朝詩人李東陽則在《鱖魚圖》這首詩中描寫了鱖魚的形態、生活環境及習性。詩中寫道：「伴池雨過新水長，江南鱖魚大如掌。沙邊細荇時吞吐，水底行雲遞來往」。南宋詩人陸游有詩：「船頭一束書，船後一壺酒，新釣紫鱖魚，旋洗白蓮藕」。清朝，鱖魚曾作為紹興的八大貢品之一，曾有詩描繪：「時值秋令鱖魚肥，肩挑網箱入京畿」。

　　鱖魚也以其肥美的形態及美好的寓意常被畫家入畫，水墨畫畫家大都喜歡畫鱖魚，將鱖魚、鯰魚畫在一起，寓意連年有餘、吉祥如意。國畫大師齊白石畫的「連年有餘」就給鱖魚增光添彩，為眾人所知。鱖魚被賦予了多重美好的寓意，「鱖」與「貴」諧音，「魚」與「餘」諧音，象徵「富貴有餘」，鱖魚多子，寓意「多子多福」，因此生活中，過年過節、婚慶壽宴席上多選用鱖魚，祈盼富貴有餘。

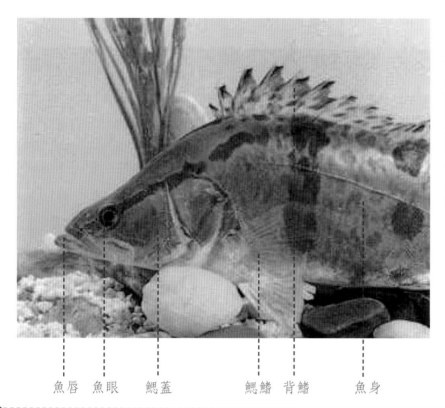

用筆用色技巧：在表現鱖魚時，通常使用中號羊毫筆調和濃墨點畫魚頭、魚身，調和淡墨點畫魚鰭，鱖魚身體的小細節使用小號狼毫筆蘸取濃墨進行勾畫，如勾畫魚眼、魚鰓蓋、魚嘴、魚鰭紋理。在將鱖魚形體刻畫完成後，一般使用羊毫筆調和曙紅與淡墨，染畫魚身，凸顯其固有色調。

魚唇　魚眼　　鰓蓋　　　　鰓鰭　背鰭　　　魚身

鱖魚分解繪製技巧

　　繪製鱖魚要先從頭部開始，側鋒用筆，注意筆墨的虛實，起筆重，收筆虛。濃墨在身上點出形態、大小不一的斑點；然後畫出魚肚，而後勾出背上的刺，順勢畫出魚鰭和尾巴，要合理掌握不同濃淡水墨的表現，體現鱖魚的結構、體積，以及層次感。

1

2

3
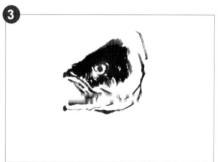

用小號狼毫筆蘸濃墨，中鋒用筆，由魚眼部分畫起，分兩筆畫出鱖魚的眼眶，點畫出鱖魚的眼睛。用中號羊毫筆蘸濃墨調清水，側鋒用筆，由眼眶部分畫出魚的頭部，注意運筆留飛白，凸顯魚頭質感。

使用小號狼毫筆蘸取濃墨，中鋒用筆，勾畫魚嘴，注意嘴巴的開合程度。

勾畫出後側的鰓蓋線，注意與嘴部輪廓線的銜接，線條不要過於僵硬，保證流暢度。

運用水墨的繪製技法來表現鱖魚，用墨是很講究的，在繪製中，要銜接好魚身各部分的色調關係，一般情況下，頭部的墨色都比較濃，魚身的墨色較淡。

注意！

④

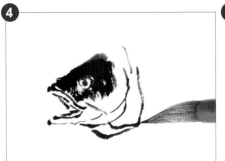

逐漸將魚鰓蓋勾畫完成，注意運筆多頓挫，表現鰓蓋的質感。

⑤

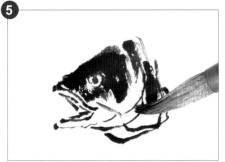

使用中號羊毫筆蘸取濃墨，側鋒用筆點染鱖魚的鰓蓋。

⑥

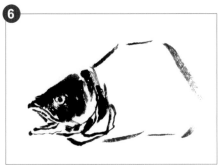

中鋒用筆，依照頭部的位置，勾畫出鱖魚整個身體的輪廓。注意行筆要瀟灑爽利，一氣呵成，忌遲疑。

⑦

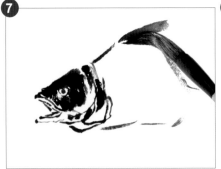

使用中號羊毫筆蘸取淡墨，側鋒用筆，在魚背部點畫背鰭。

⑧

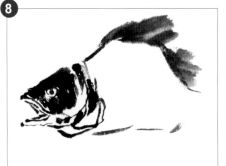

將魚背鰭點畫完整，注意色調濃淡的對比。

⑨

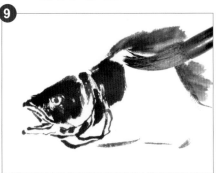

用中號羊毫筆蘸取濃墨，側鋒用筆點畫魚身魚鱗。

⑩

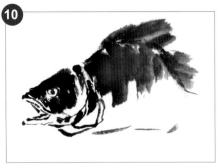

依次向後點畫魚鱗，注意留出空白表現魚的腹部。

⑪

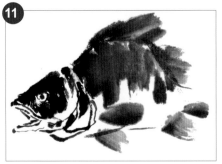

調和淡墨，用筆尖再蘸濃墨，側鋒用筆點畫魚鰓鰭、腹鰭。

⑫

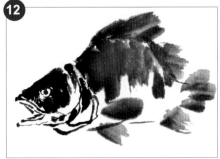

順勢在腹鰭後面用散筆點出鱖魚的尾鰭。

勾畫魚肚的輪廓線時，要對鱖魚的體型有一個明確的認識，要注重體積感的表現，同時還要考慮透視變化，如鰓邊的魚鰭遮擋了一部分的墨線，魚肚的輪廓有一定的轉折。

注意！

⑬

用毛筆蘸取淡墨，染畫魚鰓蓋，讓其看起來更有質感。

⑭

鱖魚的基本形態完成，檢查畫面，對不滿意的地方進行修改。

⑮

換用小號狼毫筆蘸取濃墨，中鋒用筆勾畫魚背鰭的紋理。

16

接著再逐步勾畫鱖魚的鰓鰭、腹鰭與尾鰭的紋理。

17

魚鰭的紋理勾畫完成，準備對鱖魚進行染色。

18

使用中號羊毫筆蘸取赭石調淡墨，筆中水分適宜，色調稍淺，中鋒用筆點染魚鰓蓋。

在染色時可超出形體邊緣，例如，魚鰭部分，墨色染出了背鰭的邊緣，用這種方式追求寫意的美感。

19

繼續染魚唇、魚眼。

20

加水將墨色調淡，側鋒用筆點染鱖魚的身體，豐富其身體色調。

21

完成鱖魚的繪製。

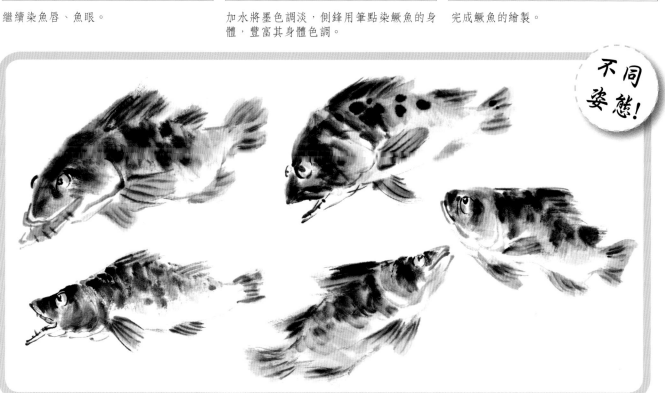

鱖魚創作：桃花流水鱖魚肥

1.「桃花流水鱖魚肥」是較為常見的創作題材，在畫面中先畫出橫出的桃花。使用中號狼毫筆蘸取濃墨，中鋒用筆，枯筆由右向左畫出一橫枝，運筆留飛白。調和胭脂與白粉，在枝間點出桃花，再調和三綠，在花間枝頭添畫葉片，濃墨勾葉脈，注意花附近的色調較實，遠端較虛。

2.使用中號羊毫筆調和藤黃與白粉，中鋒用筆點畫花心，濃墨點畫花蕊。

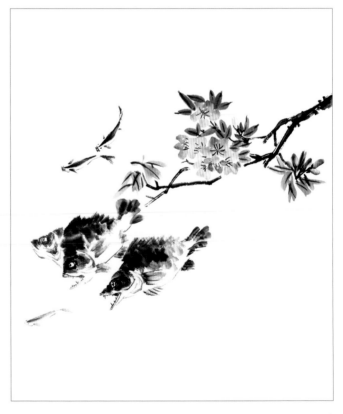

3.在桃花枝頭下方，運筆蘸墨色添畫兩條正在遊行的鱖魚，注意鱖魚的體態盡量表現飽滿一些。

4.為了豐富畫面構成，在遠端的鱖魚身後，再添畫一條向上遊行的鱖魚，由於前魚遮擋，後側的魚只需畫出魚頭及前身即可。再在鱖魚周邊添畫幾條大肚魚作為畫面的點綴。

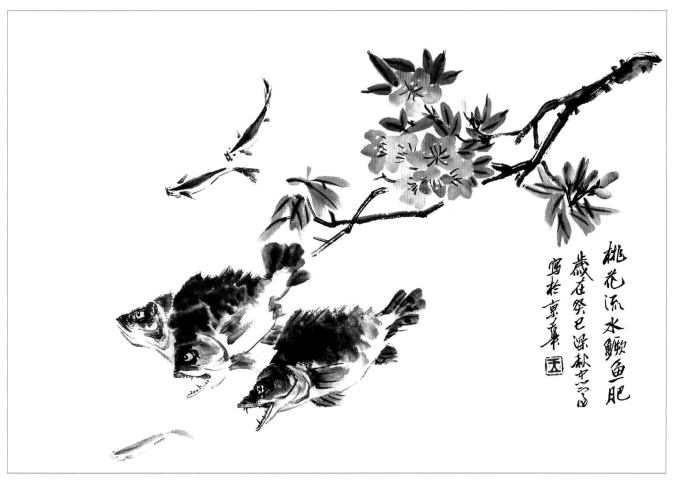

5.收拾與整理畫面，題字鈐印，完成畫面的創作。

8.3 金魚

金
魚
文
化
與
畫
金
魚

在中國傳統文化中，金魚及其所產生的文化都寫下了濃重的一筆。金魚源自中國，在近千年的文化發展中，金魚深深地烙上了中國文化的印記。

金魚是和平、幸福、美好、富有的象徵。我國人民在過春節時，都習慣喜歡養一些金魚或是在年畫上畫一個大胖子懷抱一條大金魚，取意「人財兩旺，年年有餘」，「魚」與「餘」諧音，象徵著生活一年比一年好，吉慶有餘；再如「金魚滿塘」與「金玉滿堂」中，「魚」「塘」與「玉」「堂」諧音，都是喜慶祝願之詞，表示富有。按古代的文化含義，「金」喻為女孩，「玉」喻為男孩，「金玉滿堂」即為「兒女滿堂」。另外像紅虎頭球（壽星球）即取延年益壽、福星高照的意思，表達一種美好的願望。

金魚優美體態及自身所承載的多重美好寓意，常被文學家、藝術家作為主題而稱頌。

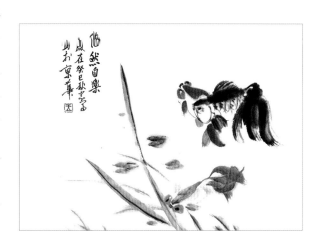

221

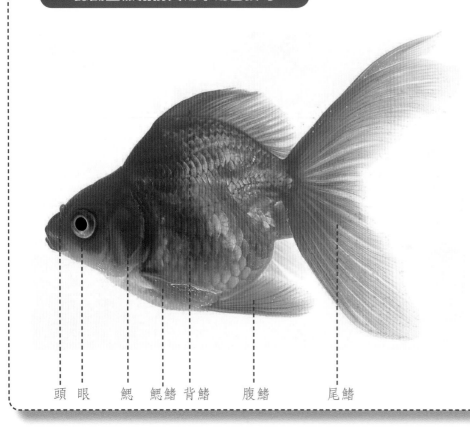

用筆用色技巧：金魚的身體較為連貫，繪製表現時，選取中號羊毫筆來表現其身體、魚鰭、眼泡，以及尾部形態，使用曙紅調和胭脂調至筆肚，筆尖蘸曙紅，一筆點畫下去要分出魚的色調層次。腹部輪廓線的表現需將羊毫筆立起來以中鋒勾畫，最後蘸取濃墨點畫魚眼。

頭　眼　　鰓　　鰓鰭背鰭　　腹鰭　　　　尾鰭

金魚分解繪製技巧

　　在畫金魚時，首先一筆點出身體，筆略微提起，接著畫眼睛，與此同時，用同一支筆連續畫身體輪廓部分；其次是畫胸鰭和臀鰭；再次是畫尾部；最後用重墨點睛。金魚也可以先從頭部畫起，然後魚背、魚尾依次畫。

1

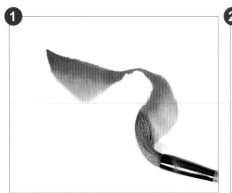

使用中號羊毫筆蘸取白粉、曙紅，筆尖再蘸曙紅，側中鋒兼用筆畫出魚身、魚尾，注意用筆需轉折，體現金魚活潑的體態。

2

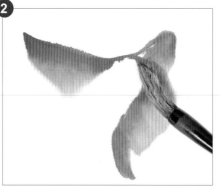

使用毛筆側鋒再添畫一條尾巴，注意尾巴之間的遮擋關係。

3

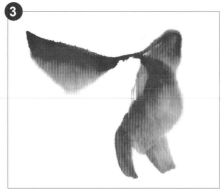

添畫最後一尾，注意三條尾巴幾乎重疊，要從色調的濃淡虛實、尾巴的大小來區分。用筆要自然灑脫，注意體現出魚尾的飄逸感。

　　點畫金魚的魚尾時，起筆稍頓筆，進而側鋒用筆，撇出魚尾。用筆靈活，呈現出飄逸之感。

注意！

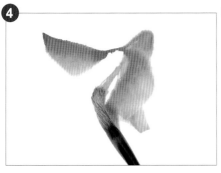

4

運筆將魚尾接畫出來，明確魚尾之間的遮擋關係。

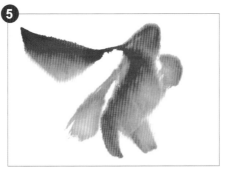

5

將魚尾點畫完成，注意墨色的控制，一筆下去色墨自然漸層，更顯魚尾的飄逸之感。

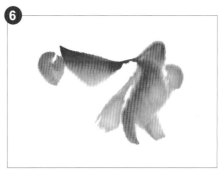

6

用中號筆蘸曙紅調和白粉，中鋒用筆，勾畫魚眼。

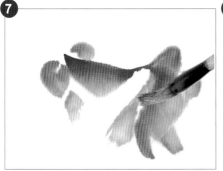

7

勾畫遠端的魚眼，由於透視關係，遠端的魚眼較小，同時被魚身所遮擋。

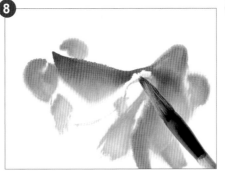

8

使用中號羊毫筆調和曙紅與白粉，側鋒用筆點畫鰓鰭、腹鰭，並以中鋒勾畫出金魚的腹部輪廓線。

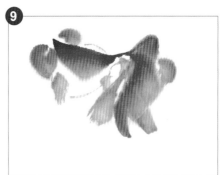

9

接著勾畫出另一側的魚腹輪廓線，注意金魚腹部較大，要通過運筆的轉折加以體現。

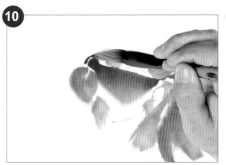

10

使用羊毫筆蘸取曙紅，中鋒用筆勾畫魚嘴。

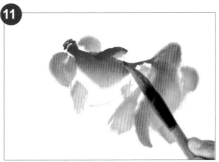

11

用毛筆調和曙紅與白粉，筆尖再蘸曙紅，側鋒用筆點畫金魚的背鰭。

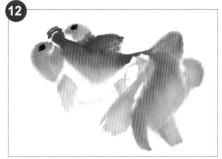

12

濃墨點睛，完成金魚的繪製。

不同姿態！

金魚創作：悠然自樂

1.考慮好畫面的構圖之後，先在畫面中添畫兩條游動的金魚。使用中號羊毫筆蘸濃墨，筆中水分較少，側鋒用筆點畫魚頭、魚身、魚鰭、魚尾，點畫魚尾，落筆留鋒，突出金魚尾部飄逸之感。以淡墨勾畫身體的紋理，濃墨點睛與身體的斑點。調和曙紅與淡墨，點畫遠端的紅金魚，注意紅色金魚被遮擋的部分較多，點畫時注意身體的連貫性。

2.在畫面下方再添畫一條向下游動的紅金魚，注意身體和魚尾的動勢。使用中號狼毫筆調和花青與淡墨，中鋒用筆，在畫面中勾畫幾條隨波流搖動的水草和浮萍，更添悠然之意。最後以濃墨勾畫水草的脈紋，將水景盡量表現完整。

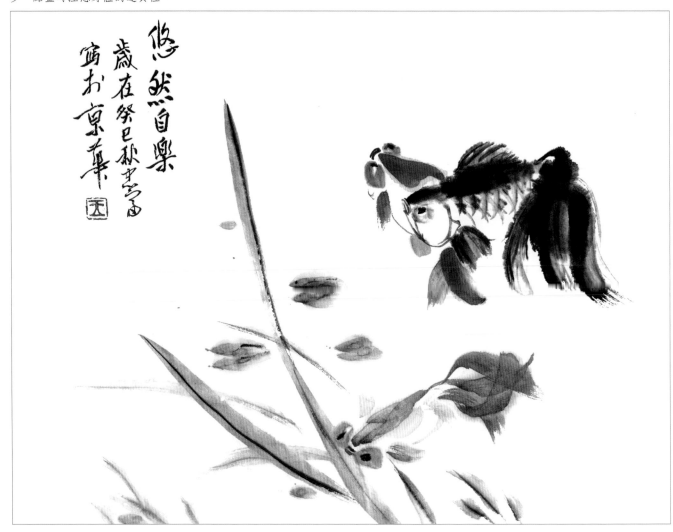

3.收拾與整理畫面，題字鈐印，完成畫面的創作。

8.4 鯉魚

鯉魚文化與畫鯉魚

鯉魚是一種常見的淡水魚，在中國傳統文化中象徵著勤勞、善良、堅貞、吉祥。無數文人墨客在詩詞中留下了盛讚鯉魚的詩句，詩詞中描寫鯉魚常用「鯉」「鯉魚」「赤鯉」「錦鯉」「紅鯉」「雙鯉」「素鯉」等詞彙。魚作為祥瑞之物，歷代典籍早有記載。上古時候，魚作為吉祥物，除指一般意義的魚，常特指鯉魚。從一開始，鯉魚就作為魚類的代表與文化結合起來。《史記·周本記》上記載「周王朝有鳥、魚有瑞」。從上述文獻中可知，中國應該就是鯉魚的發源地。

鯉魚是我國流傳最廣的吉祥物，傳統年畫當中，「穿紅肚兜的男孩身騎活蹦亂跳的大鯉魚」「擊磬童子與持鯉魚童子相戲舞」等形象構成的圖案都深入人心。人們賦予鯉魚諸多美好的寓意，還因為「魚」與「餘」是同音，魚腹多子，繁殖力強，從而讓人們產生出對生活美好、衣食有餘的心理願望。在中原地區現仍保留著年除夕之魚，要留至大年初一才吃的習俗，謂之「年年有餘」。在中國詩詞中，關於鯉魚的典故也非常多，如「鯉躍龍門」「孔鯉過庭」「琴高乘鯉」和「湧泉躍鯉」等，體現了一種獨特的「鯉魚」文化。「魚躍龍門」比喻中舉、升官等飛黃騰達之事，也比喻逆流前進，奮發向上。「鯉魚跳龍門」是中國應用最廣泛的吉祥圖案，也是中國傳統畫中的常見題材，久傳不衰，寓意為吉慶有餘。景德鎮陶瓷中有一作品名為「九龍十八鯉」也來源於這個傳說，就是說九條龍裡邊，十有八九是鯉魚。「十八」這裡不是一個數字，是十之八的意思。鯉魚的形象及美好的寓意也常被畫家入畫，當作對美好事物的一種嚮往。

認識鯉魚結構與用筆用色技巧

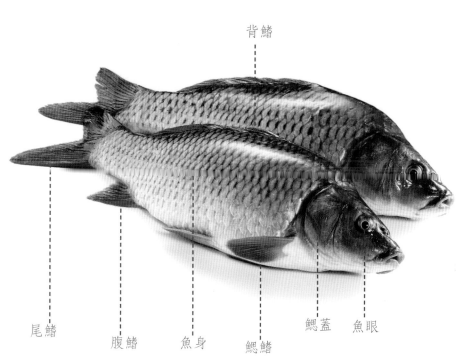

背鰭

尾鰭

腹鰭

魚身

鰓鰭

鰓蓋

魚眼

用筆用色技巧：鯉魚雌魚體寬，背高，頭小腹部較大，胸腹鰭小而圓寬；雄魚體狹長，頭較大，腹部小而硬，胸腹鰭大而尖長。刻畫鯉魚時選用中等大小的羊毫筆，濃墨點魚頭，淡墨點魚身、魚鰭，刻畫小細節使用小號狼毫筆，調和濃墨，中鋒用筆勾畫魚鬚、魚唇、魚鰓蓋、魚鰭紋理，點畫魚眼。腹部輪廓線使用淡墨勾畫，運中鋒勾畫時中間可斷筆，追求寫意之感。魚鱗用狼毫筆蘸取濃墨交叉勾畫，注意魚鱗線條走勢要體現魚身體積。最後以羊毫筆蘸濃墨點綴魚身斑點。

鯉魚分解繪製技巧

畫鯉魚的方法是在長期觀察和寫生的基礎上逐步總結提煉而成的。為了便於初學者記憶，筆者曾編口訣：「一筆文身二筆尾，三筆畫頭添眼鼻，再勾腹線和鱗片，又加魚翅勢如飛，最後畫脊鰭，形神得兼備。」畫鯉魚也可以根據鯉魚的不同顏色而選用不同色彩來表現。

使用中號羊毫筆調和淡墨，筆火蘸濃墨點畫魚頭，換用小號狼毫筆蘸取濃墨，中鋒用筆勾畫魚眼、魚唇、魚鰓蓋與魚鬚。

使用中號羊毫筆蘸取淡墨，側鋒用筆點畫鯉魚的鰓鰭。

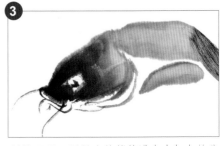

側鋒用筆，以較大的筆鋒點畫出鯉魚的背部，注意背部的彎曲決定了鯉魚的動勢。

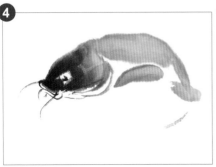

淡墨側鋒點畫魚的腹鰭，注意腹鰭與尾部的遮擋關係。

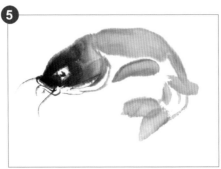

中號羊毫筆蘸淡墨，側鋒點畫魚尾鰭。

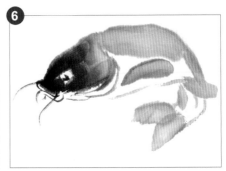

使用小號狼毫筆蘸取淡墨，中鋒用筆，依照鯉魚動勢，勾畫出腹部輪廓線，勾畫時線條可斷開，追求寫意之感。

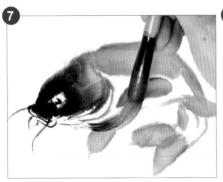

淡墨側蜂點畫鯉魚的另一側鰓鰭。

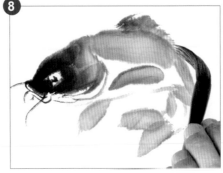

使用中號羊毫筆調淡墨，筆尖輕蘸濃墨，側鋒枯筆擦畫鯉魚的背鰭。

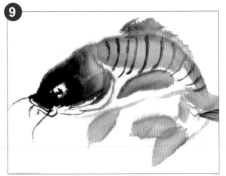

用小號狼毫筆蘸濃墨，中鋒用筆，勾畫鯉魚身上的魚鱗，先勾出順向的墨線，注意墨線的排列間隙要統一有序。

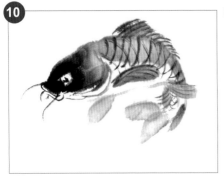

以同樣的用筆方式勾畫反向的魚鱗，線條的穿插要做到疏密有致，落筆時要虛。

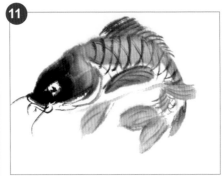

使用小號狼毫筆蘸淡墨，中鋒用筆勾畫鯉魚魚鰭的紋理。

蘸濃墨中鋒點畫出鯉魚身上的斑點，完成鯉魚的繪製。

不同姿態！

鯉魚創作：躍樂

1.在繪製之前，要對畫面構圖有一個基本的安排。在畫面中添畫幾條游魚，先在畫面右側勾點出三條鯉魚，注意三條魚之間的遮擋關係，再在畫面左上方添畫一條翻轉的游魚，形成聚散之勢，讓畫面構成更富於情趣。

2.使用中號羊毫筆調和淡墨，以中鋒用筆在畫面左下方點畫幾棵水草，注意水草應隨著水波飄動，幾棵水草的動勢應相互協調，注意水草與游魚之間的遮擋關係。蘸取花青調清水染水草邊緣，豐富水草的色調。使用毛筆調和赭石與淡墨，染畫魚身，注意留出魚腹的空白處。

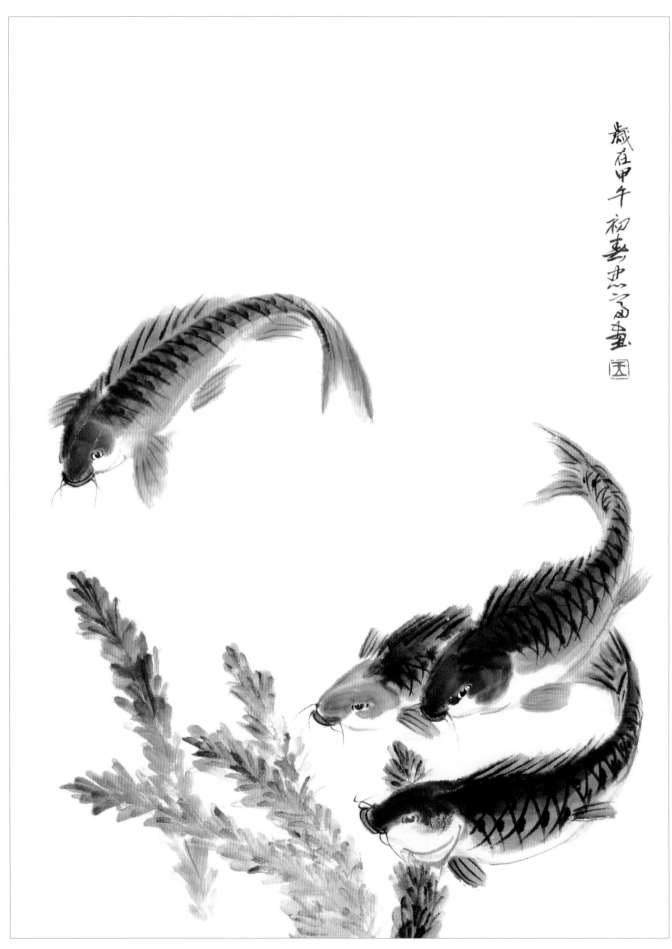

3.使用中號羊毫筆蘸取曙紅，點染魚嘴。收拾與整理畫面，題字鈐印，完成畫面的創作。

8.5 大肚魚

大肚魚，又叫食蚊魚，體長側扁，雄魚稍細長，雌魚腹緣圓凸。此魚頭和身體均有圓鱗。大肚魚體型較小，狹長，狀如柳葉，游動敏捷，常穿梭於水生植物中，是捕蚊能手。食蚊魚的適應性很強，不僅可以生活於河溝、池塘、沼澤、水稻田等各種水域中，也能放養在小水池、假山水池、家庭種蓮缸、插花瓶等小型水域裡。大肚魚愛群游，身細長，在河塘裡總能看到牠們嘴張不停，爭食好動。

大肚魚以其嬌小、靈動的身軀，以及適應性強、善捕蚊蟲的特性受到古今畫家的關注，大肚魚也作為一種表現意象常出現於國畫之中。大肚魚常用於點綴，融於畫面，如在花旁、在較大的魚群之中加以添畫，為畫面增添一種安靜祥和的意趣。

清代虛谷和尚筆下的大肚魚最為奇特，他所表現大肚魚最奇妙的一瞬間採取

平視角變，常將大肚魚處理成直立狀，用渴筆焦墨畫魚的輪廓，魚身則一半留白，一半抹以淡墨，產生出魚鱗在水中閃光的感覺，真可謂妙品。同時，也形象地表現了這種魚的頑劣、調皮。

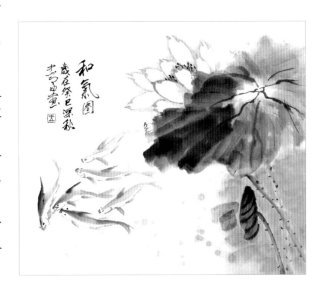

認識大肚魚結構與用筆用色技巧

用筆用色技巧：大肚魚的身形嬌小，繪製時選用小號的羊毫筆蘸取濃墨，中鋒偏側鋒點畫魚身，淡墨點畫魚腹鰭，濃墨枯筆點畫背鰭。眼睛與口齒使用筆毛挺健的小號狼毫筆蘸取濃墨中鋒勾點。腹部輪廓線調淡墨勾畫，腹部輪廓線由頭部向後勾畫，勾至魚鰭處要停筆，在魚鰭後側接畫而出，以此種畫法凸顯魚鰭魚腹的前後關係，同時魚腹輪廓線要體現出大肚魚的體態。

魚眼　魚鰓　　魚身　腹鰭　　　　　　背鰭　　　　尾鰭

大肚魚分解繪製技巧

　　國畫寫意畫中常用墨色表現大肚魚。在我們基本瞭解大肚魚的形體結構後，中鋒用筆繪製出大肚魚的形體，注意牠的動態表現及魚身虛實表現。繪製多條大肚魚時要注意牠們的位置和穿插關係，中、側鋒兼用筆，用筆墨的濃淡關係表現出魚的動態。

① 使用小號羊毫筆調和淡墨，筆尖蘸濃墨，側鋒用筆，繪製出魚身及魚尾，靠近魚尾處用渴筆，注意深入淺出。

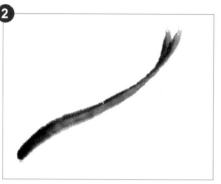

② 分兩筆點畫出魚尾，起筆要實，落筆要虛。

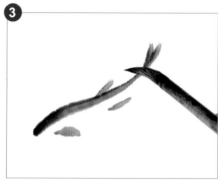

③ 小號筆蘸淡墨，分別在魚身的兩側點畫出三片魚鰭。

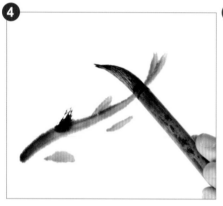

④ 小號筆蘸濃墨，枯筆側鋒擦畫出大肚魚的背鰭。點畫時注意用筆要自然靈活，不要過於生硬。

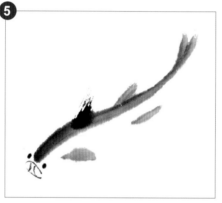

⑤ 使用小號狼毫筆蘸取濃墨，中鋒用筆點畫魚眼，勾畫張開的魚嘴。

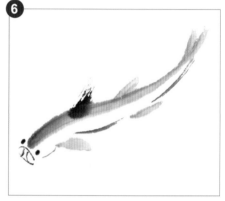

⑥ 以小筆蘸取淡墨，中鋒用筆勾畫魚腹輪廓線，勾畫時注意腹鰭與輪廓線的遮擋關係。

不同姿態！

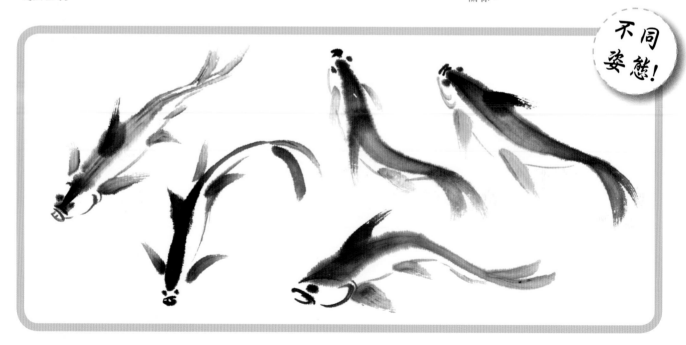

230

大肚魚創作：和氣圖

1.使用大號羊毫筆蘸水浸透，蘸取濃墨，以潑墨法繪製一片荷葉，運筆留飛白，注意荷葉的色調要符合近實遠虛的規律。

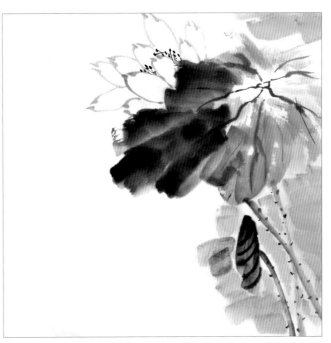

2.使用小號狼毫筆蘸取淡墨，在荷葉的上方勾出一朵荷花，再以濃墨勾蕊。在大的荷葉下方畫一片捲葉，豐富畫面構成。調淡墨勾畫花梗葉梗，濃墨勾葉脈，並點出梗上的小刺。為了讓畫面更有感染力，使用大號羊毫筆蘸取淡墨，鋪畫荷花後側的背景。

3.在荷葉左側，使用中號羊毫筆蘸取淡墨，添畫一群大肚魚，注意游魚的身體動勢各不相同，繪製時需確保每一條魚的動態都要準確、靈動，同時魚群的色調也呈現出由濃漸淡的漸層。使用中號羊毫筆調和藤黃與曙紅，點畫荷花的花心，再將色調加水調淡，勾染一遍花的邊緣，突出荷花的形態。用大號筆調花青和淡墨，筆中水分較足，在荷花游魚之間點綴幾個墨點，讓畫面更加剔透。

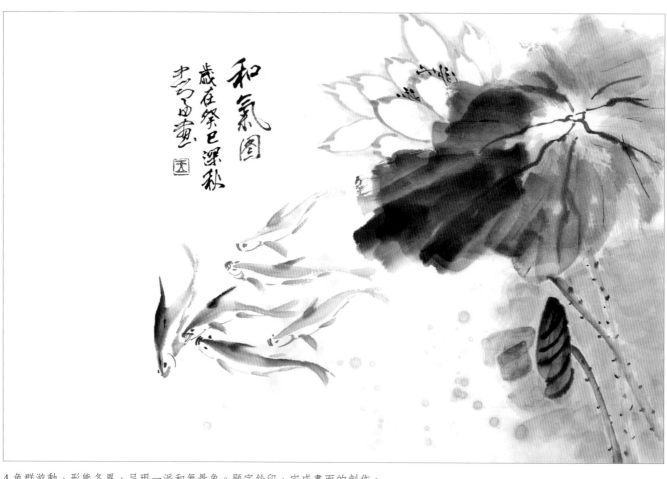

4.魚群游動、形態各異，呈現一派和氣景象。題字鈴印，完成畫面的創作。

8.6 鯰魚

鯰魚文化與畫鯰魚

鯰魚別名鯰枴子、生仔魚、鬍子鰱、鯰巴郎、額白魚、鯰魚等，鯰魚身體普遍沒有鱗，身體表面多黏液，有扁平的頭和大口，上下顎有四根鬍鬚，利用此鬚能辨別出味道。鯰魚有三「大」特徵，即嘴大、頭大、肚子大；其色有兩種：一種是青灰色，一種是牙黃色，牙黃色的鯰魚身上有花斑。鯰魚為底層凶猛性魚類，屬夜行性動物，怕光，喜歡生活在江河近岸的石隙、深坑、樹根底部的土洞或石洞裡，以及流速緩慢的水域。鯰魚肉質鮮美，是野生魚類，有食用的歷史，鯰魚含有豐富的蛋白質和礦物質等營養元素，特別適合體弱虛損、營養不良之人食用。

國畫中鯰魚的表現常取「年年有餘」「富貴有餘」之意。清代畫家李方膺喜畫鯰魚，他所創作的《鯰魚圖》中繪有兩條

鯰魚，運筆灑脫，以濃墨繪魚肚，一正一反，一濃一淡，生動地描出魚之肥美、鮮活。

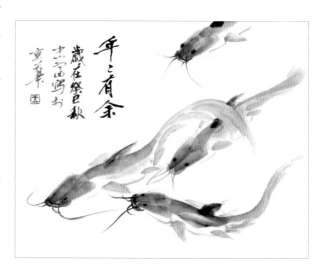

用筆用色技巧：鯰魚體型較大，身體較為肥厚。繪製時大號白雲筆與小號狼毫筆配合使用。使用大號白雲筆調淡墨，筆尖蘸濃墨，筆肚含色，側鋒用筆一筆點畫魚身，尾部運筆留鋒，凸顯其質感與飄逸感。頭部需左右兩筆點出，以凸顯其形態特徵。淡墨點鰓鰭、腹鰭。濃墨點背鰭，使用枯筆點畫凸顯其質感。以淡墨染畫魚身，注意留出空白，表現魚腹色調。刻畫小細節使用筆毛挺健的狼毫筆來完成，蘸濃淡墨色，分別以中鋒勾畫魚唇、魚鬚、魚腹輪廓線，點畫魚眼。

尾鰭　　腹鰭　　魚身　背鰭　鰓鰭鰓　魚眼鬚 嘴

鯰魚分解繪製技巧

鯰魚的頭部較大，尾鰭較長，背鰭退化成尖刺狀。繪製鯰魚時，筆蘸淡墨，筆尖蘸濃墨點畫魚頭，兩筆畫成。另外，鯰魚身子較長，且具動態變化，要充分利用毛筆的中、側筆鋒，把握住魚的動態美感，然後順勢側鋒畫出魚尾，勾出魚腹線，最後畫魚唇、鬚、背鰭，點睛。

1

使用中號羊毫筆調和淡墨，筆尖蘸濃墨，側鋒用筆畫出鯰魚魚身。注意落筆要實。

2

色墨自然漸層，在魚尾收筆時留飛白，凸顯鯰魚尾部質感。

3

用中號羊毫筆蘸濃墨，側鋒用筆點畫鯰魚的頭部，魚頭分左右兩部分點畫繪製。

繪製鯰魚頭部的時候側鋒用筆，兩筆畫出魚頭，要體現出鯰魚頭部的厚重感。刻畫魚身的時候盡量將魚身表現得蜿蜒轉折，體現鯰魚游動的動態。勾畫鯰魚的鬍鬚時，用筆要靈活，一波三折，使鬍鬚具有飄逸之感。

注意！

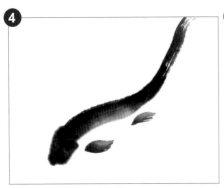

❹

中號羊毫筆調淡墨，筆尖蘸濃墨，側鋒用筆點畫腹鰭。

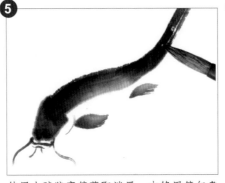

❺

使用小號狼毫筆蘸取淡墨，中鋒用筆勾畫鯰魚的魚唇、魚鬚，以及魚鰓蓋。

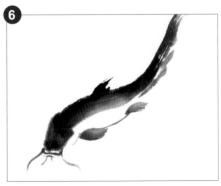

❻

接著以小筆勾畫鯰魚的腹部輪廓線，順勢換側鋒用筆擦畫尾鰭，蘸取濃墨，側鋒枯筆點畫鯰魚的背鰭。

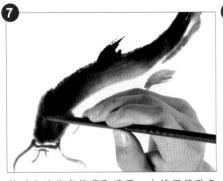

❼

使用小號狼毫筆蘸取濃墨，中鋒用筆點畫魚眼。

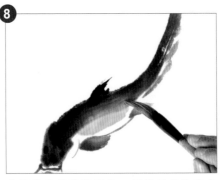

❽

中號羊毫筆蘸取淡墨，側鋒用筆染畫魚身，注意留出空白，體現出魚腹。

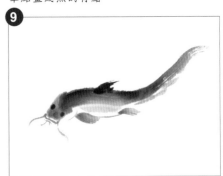

❾

整理畫面，完成鯰魚的繪製。

不同姿態！

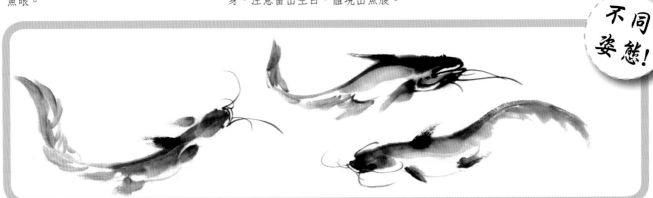

鯰魚創作：年年有餘

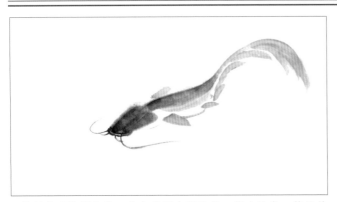

1.想好畫面構圖之後，先在畫面中間添畫一條大鯰魚。使用羊毫筆蘸取濃墨，側鋒用筆點魚頭、魚鰭、魚身、魚尾，小號狼毫筆蘸淡墨，勾畫魚腹輪廓線、鯰魚的鬚。

2.逐漸以相同的筆墨在畫面中添畫兩條追趕大魚的小鯰魚，注意小魚的動勢，以及大魚與小魚之間的遮擋關係。在畫面上方添畫一條鯰魚，看上去就像是魚兒還未游入畫面的感覺，非常生動。

3.使用小號狼毫筆蘸取濃墨,為所有鯰魚點睛。題字鈐印,完成畫面的創作。

8.7 神仙魚

神仙魚又名燕魚、天使魚、小神仙魚、小鰭帆魚,其名字的由來是這種魚習性好靜,游動的姿態靜溢安詳,氣質高雅,宛如超凡脫俗的仙人隱士,使人過目難忘。

神仙魚的魚身扁闊,有花紋,魚頭小而尖,呈菱形,背鰭和臀鰭長大,挺拔如三角帆,故也稱作「小帆魚」。從側面看,神仙魚游動如同燕子翱翔,所以又稱「燕魚」。神仙魚性格十分溫和,對水質也沒有什麼特殊要求,在弱酸性水質的環境中可以和絕大多數魚類混合飼養。

神仙魚體態高雅、游姿優美,清塵脫俗,古今諸多畫家以神仙魚作畫,讓美麗的神仙魚在畫中也同樣自在暢遊。以神仙魚入畫,畫面中往往能凸顯出一種清新自在、超凡脫俗的淡雅情趣。國

畫中常以神仙魚和水草進行搭配,魚與水草隨水波飄動,色彩豐富,十分具有美感。神仙魚在水中形、神的描繪,以及在水中自由飄動的表現,再加上豐富和諧的色調,往往會激起觀者對水下世界的好奇之心。

神仙魚文化與畫神仙魚

235

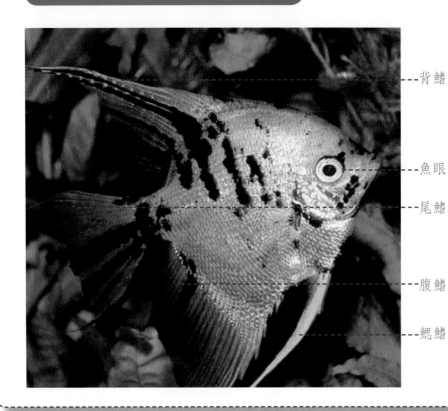

背鰭
魚眼
尾鰭
腹鰭
鰓鰭

用筆用色技巧：神仙魚形態較為特別，整體呈菱形。繪製表現時，需配合使用中號羊毫筆與小號狼毫筆。使用狼毫筆蘸淡墨勾畫魚眼、魚嘴、魚鰓，整個形態呈三角形。使用中號羊毫筆蘸濃墨側鋒點畫魚頭、魚背，因為此處面積較大，所以使用羊毫筆點畫較為適宜。將毛筆立起來，勾畫魚身後半段的輪廓線，接著再將羊毫筆臥倒，側鋒點畫尾鰭、背鰭和腹鰭，注意神仙魚鰓鰭較為特別，需以中鋒勾畫。最後以藤黃調淡墨染畫魚身，濃墨點斑。

神仙魚分解繪製技巧

神仙魚魚體側扁，呈菱形，畫的時候要注意表現尾鰭和臀鰭，注意身體結構形態。先蘸濃墨畫出魚頭的頂部及腮部，順勢帶出魚身的部分花紋，再用墨線勾勒魚身的輪廓及背、腹、尾鰭，最後用墨點睛並畫出腹部的長鬚。

1

使用小號狼毫筆蘸取淡墨，中鋒用筆勾畫魚眼、魚眼、魚鰓及魚嘴，勾畫時，注意嘴部閉合的形態。

2

使用中號羊毫筆蘸取濃墨，側鋒用筆點畫魚頭，點畫時注意留出空白，凸顯魚鰓蓋。

3

接著以筆側鋒向後點畫魚身，由於神仙魚的身體呈菱形，所以點畫前半段身體時，運筆應越來越高。

4

使用中號羊毫筆蘸取淡墨，側鋒用筆點畫魚鰓鰭。

5

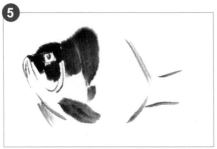

使用毛筆蘸取淡墨，中鋒用筆勾畫魚腹輪廓及魚尾的輪廓。

6

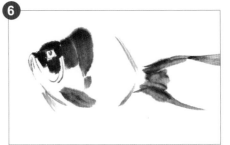

使用中號羊毫筆調和淡墨，側鋒用筆點畫尾鰭，注意尾鰭兩邊長中間短的形態特徵。

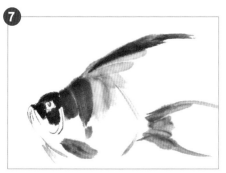

7 使用羊毫筆蘸取濃墨，中鋒用筆勾畫神仙魚的背鰭，再以淡墨側鋒用筆，豐富背鰭的形態。

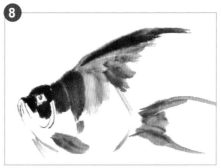

8 繼續點畫背鰭，將背鰭點畫完成之後，可以淡墨染畫魚身後側。

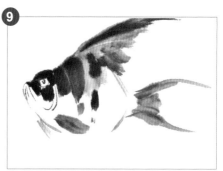

9 用中號羊毫筆蘸取濃墨，中鋒用筆點畫魚身的斑點條紋。

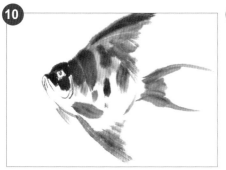

10 使用中號羊毫筆蘸取淡墨，勾畫腹鰭，並以側鋒將腹鰭繪製完整。

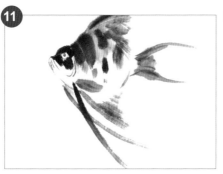

11 使用小號狼毫筆蘸取濃墨，中鋒用筆勾畫神仙魚兩條特別的鰓鰭，注意墨色的濃淡虛實要體現出兩條鰓鰭的前後關係。

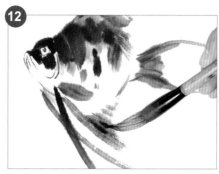

12 使用毛筆蘸取濃墨，中鋒用筆勾畫腹鰭的紋理。

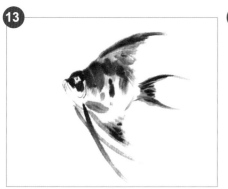

13 依次勾畫尾鰭、背鰭表面的紋理，使神仙魚的形態更加完整。

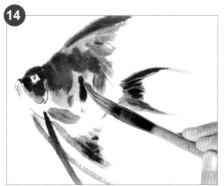

14 使用中號羊毫筆蘸取藤黃，調和淡墨，筆中水分較多，側鋒用筆點染魚鰓、魚身，豐富神仙魚的色調。

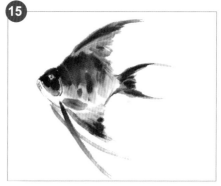

15 注意點染神仙魚的身體時要留出空白，凸顯神仙魚的腹部。

不同姿態！

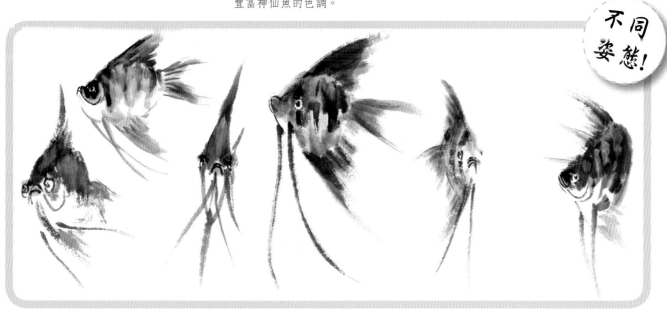

神仙魚創作：魚樂圖

1.使用中號羊毫筆調淡墨，側鋒用筆，在畫面的右側點畫幾棵浮動的水草，再調和花青與淡墨，染畫水草的頂端，豐富水草色調。

2.在已畫的水草左側，再添畫兩棵較小的水草，以增添畫面的豐富程度。注意水草浮動的動勢應與右側相一致。

3.使用中號羊毫筆，利用濃淡墨色在水草上方添畫兩條游動的神仙魚，注意兩魚的表現角度，一條為側面，一條為正面。同時需表現好神仙魚與水草之間的遮擋關係。

4.在畫面的左側再添畫一處魚群，一共三條，注意用筆用墨的變化，使用濃淡墨色勾點三條魚的基本形態後，再調和赭石與淡墨染畫魚身。

5.使用中號羊毫筆調和花青與白粉，中鋒用筆染畫畫面中所有神仙魚的魚身，豐富神仙魚的色調。

6.使用羊毫筆調和淡墨，側鋒用筆渲染水草，調和花青，染畫水草的頂端，讓水草更有質感。

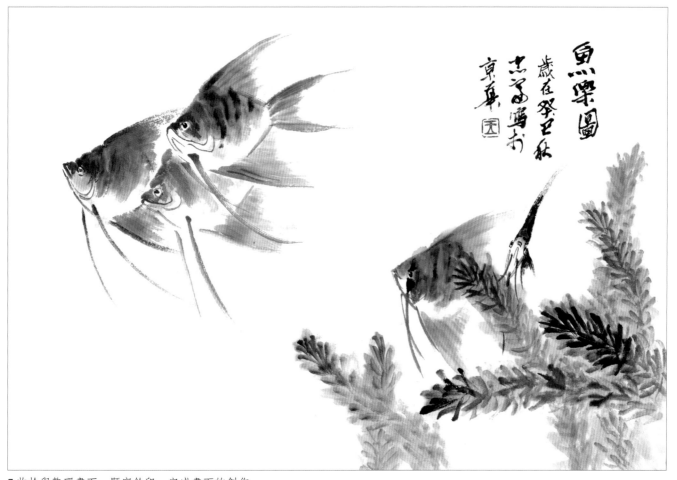

7.收拾與整理畫面，題字鈐印，完成畫面的創作。

8.8 螃蟹

螃蟹文化與畫螃蟹

蟹文化要追溯到宋代，宋人傅肱較為完整地總結出了當時研究蟹文化的成果，編著了名為《蟹經》的著作。在多年以後，高似孫在《蟹經》的基礎上，又廣泛收集前人研究的資料，結合自己的研究，編撰了一本《蟹譜》。《蟹經》和《蟹譜》是我國歷史上最早的兩本關於螃蟹的著作。

在唐代，螃蟹就已是地方貢品了，到了宋代仍然延續了這種制度。黃庭堅曾寫過「海饌糖蟹肥，江醪白蟻醇」的詩句。蘇舜卿也說：「霜柑饎蟹新醅美，醉覺人生萬事非？」

古今畫家喜愛螃蟹，螃蟹常被當作意象入畫，除表現其體貌特徵外，也賦予其諸多美好的寓意，表達了畫家對美好事物的嚮往，如螃蟹有著八條腿，八足橫行，「8」諧音「發」，寓意發財，象徵著八面來財、財運亨通。螃蟹體大蟹長，加上是橫著行走的，可謂是霸氣十足，所以寓意縱橫四海、橫行天下、橫財就手。螃蟹自古就寓意解元，也就是第一的代表，還有蟹身呈橢圓形，有著工者之風，也就是象徵著金榜題名、才華橫溢，考試拿第一。在和諧盛世，螃蟹與荷花結合正好完美，「荷蟹」盛世，和諧年年，再者荷花與螃蟹分別是「富」和「貴」的代表。螃蟹煮熟後成紅色，寓意鴻運當頭、好運連連。螃蟹八隻腳穩穩地落在地上，寓意「四平八穩」「如日中天」「步步高昇」。

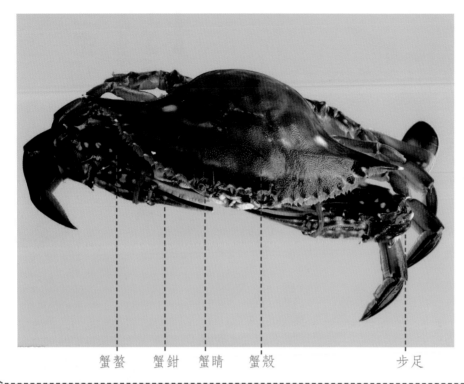

用筆用色技巧：螃蟹周身有堅硬的外殼，背殼圓而帶方，在國畫中的螃蟹，通常用沒骨法來刻畫，毛筆需選用大號羊毫筆與中號狼毫筆來配合繪製。羊毫筆宜用長筆鋒，調和淡墨，筆尖蘸濃墨，筆肚含墨色，側鋒三筆畫殼，讓顏色自然漸層。再分兩筆點畫一對蟹螯。步足不宜勾的過細，所以使用筆毛挺健的中狼毫筆蘸取濃墨，以中鋒逐一勾畫。最後以狼毫筆蘸濃墨勾畫蟹鉗、蟹底蓋，點畫步足。

蟹螯　　蟹鉗　　蟹睛　　蟹殼　　　　　　步足

螃蟹分解繪製技巧

　　畫螃蟹的順序是先畫蟹殼，從左至右分三筆完成，然後畫出螯足。再逐一畫出足部，注意由於角度的關係，左側的腿部顏色要深於右側的腿部顏色，最後點出蟹睛。

❶
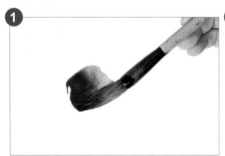
用大號羊毫筆調和淡墨，筆尖蘸濃墨，用沒骨法畫出蟹殼。

❷
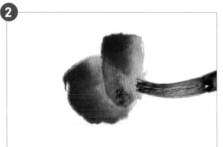
點畫第二筆蟹殼，螃蟹外殼堅硬，繪畫時要把握好頭、身的形狀。

❸
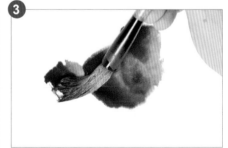
分三筆將蟹殼點畫完成，注意用筆自然，一筆下去，色墨自然漸層。

❹
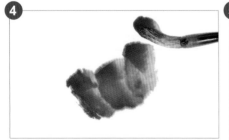
順勢畫出右側的蟹螯，注意其對稱性及體態特點。

❺
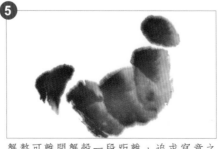
蟹螯可離開蟹殼一段距離，追求寫意之感。

❻
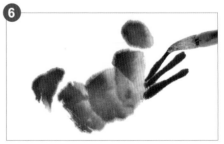
使用中號狼毫筆蘸取濃墨，利用毛筆彈性，中鋒用筆勾畫蟹的步足。

7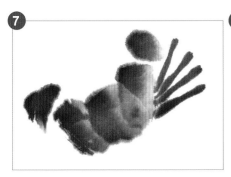

將一側的第一節步足勾畫完成，螃蟹四對步足的第一節呈放射狀。

8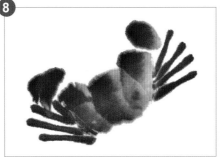

以同樣的筆墨勾畫出另一側步足的第一節，注意兩側步足的間隙要有變化。

9

使用中號狼毫筆蘸取濃墨，中鋒用筆自由地勾畫出螃蟹四對步足的第二節。在勾畫第二節步足的時候，避免步足之間相重疊，用筆自然一些。

螃蟹四對步足的第一節呈放射狀，一側較緊湊，一側較張開，這樣使螃蟹的形態更具生動感。勾畫蟹足的時候分為兩步，突出螃蟹關節的質感。

注意！

10

使用小號狼毫筆蘸取濃墨，中鋒用筆，在四對步足的末端點畫螃蟹的最小一組步足。

11

使用小號狼毫筆蘸取淡墨，中鋒用筆點畫蟹睛，勾畫腹部輪廓線。

12

以濃墨中鋒勾畫蟹鉗，完成螃蟹的繪製。

不同姿態！

螃蟹創作：蟹兒肥

1.想好畫面構圖之後，首先在畫面中添畫兩隻肥蟹。使用中號羊毫筆蘸淡墨點畫蟹殼、蟹螯，使用狼毫筆蘸取淡墨，中鋒用筆勾畫蟹足、蟹鉗。

2.在兩隻肥蟹周邊，再以濃淡墨色添畫兩隻螃蟹。注意兩隻蟹一正一反，學習正面與反面螃蟹不同的畫法。

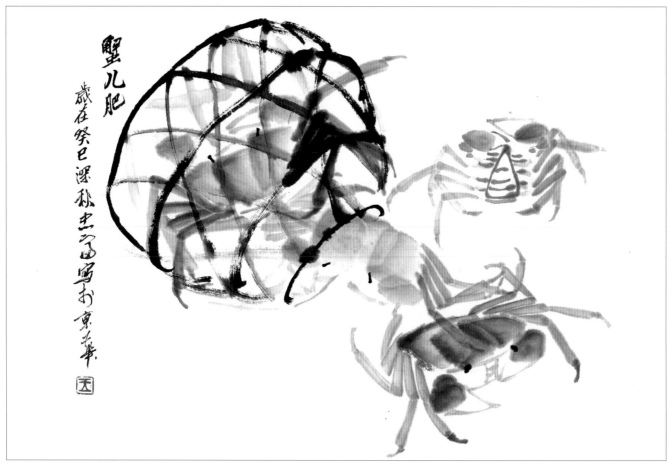

3.使用中號狼毫筆蘸取濃墨，筆中水分較少，中鋒枯筆勾畫一個翻倒的竹筐，運筆留鋒，突出筐的質感。注意筐與幾隻螃蟹的位置關係。最後以濃墨點睛，題字鈐印，完成畫面的創作。

8.9 蝦

蝦文化與畫蝦

蝦是較為常見的食材之一,有河蝦、江蝦、海蝦之分。蝦味質鮮美,不管是什麼類型的蝦都具備肉質鬆軟、潤滑多汁、無腥味、無刺、易消化等特點,有很高的營養價值。我國有著悠久的歷史和美食文化傳統,蝦在美食文化中占據著重要的地位,有史冊記載的國人對於蝦的食用最早見於唐代劉恂《嶺表錄異》:「南人多買蝦之細者,生切綽菜蘭香蓼等,用濃醬醋,先潑活蝦,蓋似生菜,以熱覆其上,就口跑出,亦有跳出醋碟者,謂之『蝦生』。」

蝦除了作為食材被稱道,其矯健的體態也成為詩人與畫家表現的意象。唐代詩人唐彥謙就在《索蝦》中描寫道:「雙箝鼓繁鬚,當頂抽長矛。鞠躬見湯王,封作朱衣侯」。著名書畫家范曾也曾寫道:「鱗光一片來,信是真龍種,齊璜有後,薪火可傳也。」

以蝦入畫,自然會想到齊白石先生,以及他所表現的活靈活現的大蝦。齊白石小時候常在家附近的荷塘邊玩耍,塘中多草蝦,故與大蝦結緣,蝦成為他兒時練習繪畫的一個題材。齊白石先生開始畫蝦的時候學習八大山人、鄭板橋等人的作品,後又經過不斷錘煉,終於形成了自己獨到的風格。

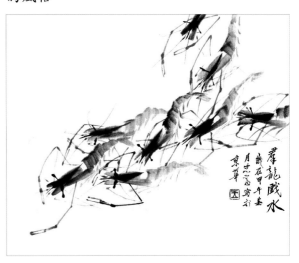

認識蝦結構與用筆用色技巧

鬚　　睛　　頭　　足　　　　尾

用筆用色技巧:蝦的形體結構較為特別,頭部與尾部較為連貫,步足較多,蝦鬚較長。繪製時蝦頭蝦尾需用吸水量較好的中號羊毫筆調和淡墨,筆尖蘸濃墨逐一點畫而成,注意蝦尾要分幾筆點畫,凸顯蝦的形體特徵。使用善於勾線的小號狼毫筆蘸取濃墨,以中鋒勾畫蝦足、蝦鉗、蝦鬚。最後再以羊毫筆蘸取濃墨,中鋒點蝦睛,側鋒點蝦腸。

蝦分解繪製技巧

　　畫蝦的順序是先畫頭胸，分上下兩筆完成，然後添上頭頂端的尖刺和兩個硬片。再逐一畫出腹節，加上尾部，勾出蝦足，最後再加上蝦眼和觸角。蝦的腹部在中間第三節處呈彎曲狀，而且其腹部體積由大變小，後三節最小，畫的時候要注意表現這些特徵。

1 用中號羊毫筆蘸濃墨，側、中鋒兼用，畫出蝦頭，點畫的大小要做到心中有數。

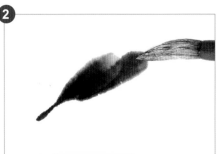

2 第二筆要根據蝦頭的形狀位置進行添畫，注意墨色的濃淡和用筆變化，著重體現蝦頭厚度。

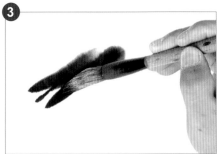

3 中鋒用筆，完善蝦頭部，使其更加生動、完整。

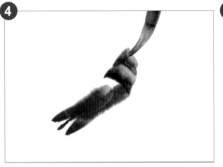

4 用中號羊毫筆調和淡墨，筆尖蘸濃墨，側鋒點出蝦的尾部，注意節與節之間的銜接。

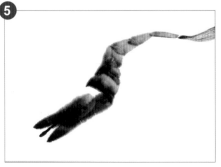

5 繼續向後點畫蝦尾，注意蝦尾呈現由濃至淡的色調漸層。

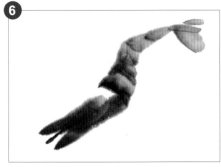

6 用毛筆蘸取淡墨，側鋒用筆點畫蝦尾。

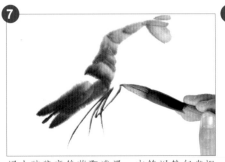

7 用小號狼毫筆蘸取濃墨，中鋒用筆勾畫蝦的步足。

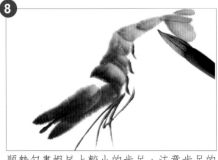

8 順勢勾畫蝦尾上較小的步足，注意步足的走勢要符合蝦尾彎曲的態勢。

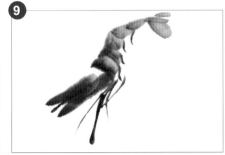

9 蘸濃墨，根據其動勢勾畫蝦鉗。

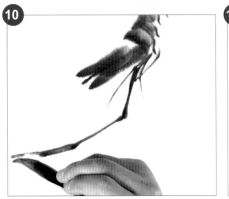

10 左側的蝦鉗為前伸狀，鉗子末端分開的部分色調較淡。

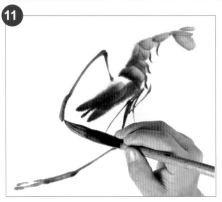

11 以相同墨色及用筆方法畫出另一側的蝦鉗，注意兩隻蝦鉗的對稱性。

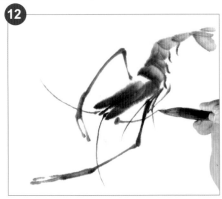

12 用小號狼毫筆蘸取淡墨，中鋒用筆勾畫蝦鬚。蝦的鬚較多，在處理時會感覺散亂，需要仔細瞭解其身體結構。

13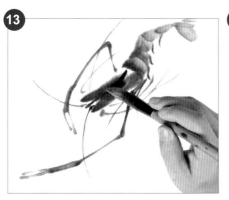

用濃墨點畫蝦腸。

14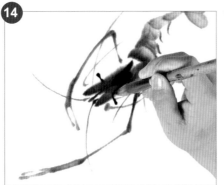

以濃墨點睛。

15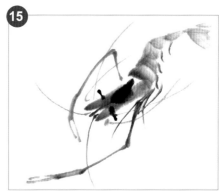

完成大蝦的繪製。

不同姿態！

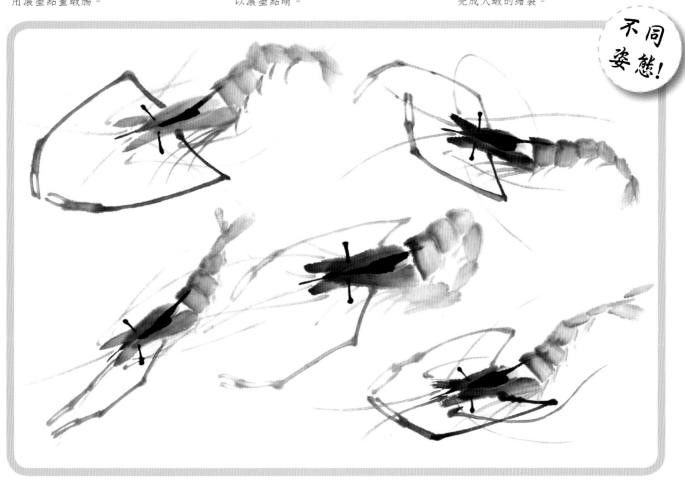

蝦創作：群龍戲水

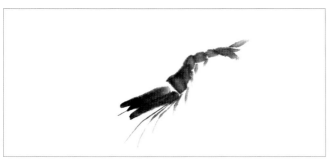

1.畫之前，先想好如何將群蝦安置在畫面中。構思好之後，我們先點畫第一隻大蝦。使用羊毫筆蘸濃墨，點畫蝦頭、蝦尾，以淡墨勾步足。

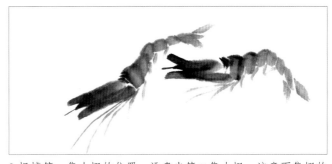

2.根據第一隻大蝦的位置，添畫出第二隻大蝦，注意兩隻蝦的動勢要有所不同。

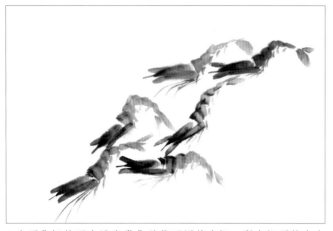

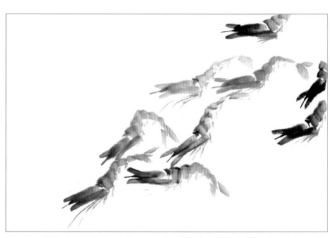

3.在兩隻蝦的下方添畫幾隻游態不同的大蝦，所有蝦頭的方向較為統一但又要注意個別變化。

4.為了增添畫面的生動性，在畫面的上方和右側，再添畫幾隻不完整的大蝦，這幾隻蝦好似剛剛游入畫面，生動有趣。

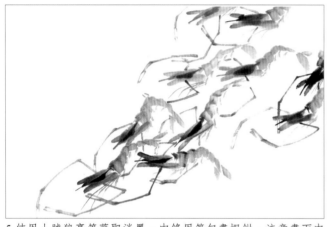

5.使用小號狼毫筆蘸取淡墨，中鋒用筆勾畫蝦鉗，注意畫面中蝦鉗較多，不要畫亂，每一隻蝦鉗都由蝦身勾畫而出，所有蝦鉗的方向也較為一致。用毛筆蘸取濃墨，點畫蝦腸。

6.使用小號狼毫筆蘸取淡墨，中鋒用筆勾畫蝦鬚，濃墨點睛。

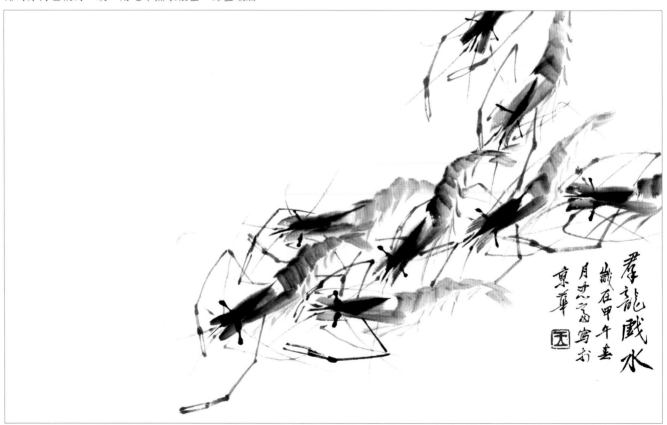

7.收拾與整理畫面，題字鈐印，完成畫面的創作。

8.10 青蛙

青蛙文化與畫青蛙

青蛙是兩棲類動物，最原始的青蛙在三疊紀早期開始進化，由於皮膚裸露，不能有效地防止體內水分的蒸發，因此牠們一生離不開水或潮濕的環境，怕乾旱和寒冷。青蛙大部分生活在熱帶和溫帶多雨地區，分佈在寒帶的種類極少。青蛙常棲於低山平原的小河、水溝及水田，行動敏捷，多於夜間活動。以蛾、蚊、蝗蟲、螻蛄、椿象、蠅類及稻飛蝨等農業害蟲為主要食物，青蛙一天捕蟲可達70多隻，一年要吃掉1.5萬隻害蟲，是著名的捕蟲能手。

青蛙俗稱田雞，有食用的歷史，但古今人士反對者居多。李時珍在《本草綱目》中有這樣的記載：「按《延壽書》雲：蛙骨熱，食後令人小便苦淋；孕婦食蛙，其子天壽；多食小蛙，令人尿閉，臍下痠痛。」可見食用青蛙弊端較多，不吃為好，禁捕禁殺青蛙有益於生態平衡。

由於青蛙身體矯健，又善捕害蟲，古今無數文人墨客都對其喜愛有加。如宋代辛棄疾的詩中寫道：「稻花香裡說豐年，聽取蛙聲一片」，詩人借用蛙聲表達了他對豐收季節的喜悅之情。畫家也多喜歡以青蛙入畫，通過畫面讚美其矯健的身姿和善捕害蟲的功績，並賦予其「豐收」的美好寓意。國畫中常將荷花與青蛙搭配表現，以增添情趣。

認識青蛙結構與用筆用色技巧

前爪　　眼　　　前腿　背　　　腹　後爪　後腿

用筆用色技巧：青蛙多為綠色，國畫中常以墨色直接表現。繪製時將中號羊毫筆與小號狼毫筆配合使用，青蛙的頭、肩可用吸水量較好的中號羊毫筆蘸取濃墨，側鋒直接點畫，蛙腿需將蘸有墨色的羊毫筆立起來以中鋒勾畫，注意後腿較長，較粗，運筆勾畫時要體現其特點。使用筆毛挺健的狼毫筆蘸取淡墨勾畫蛙眼與面部、腹部輪廓線。通常前足與輪廓線有遮擋關係，勾畫時需斷線來體現前後空間的層次。

247

青蛙分解繪製技巧

　　繪製青蛙前要充分觀察青蛙形態，並對其體態、運動特徵有一個充分的瞭解，這樣在表現青蛙形態時會更加準確、生動。國畫中表現青蛙常以墨直接點畫，用羊毫筆調和淡墨至筆肚，筆尖蘸少許濃墨，側鋒點出青蛙的頭、肩、腿，點畫腿部時要點出後腿的肥壯感，中等墨色勾出腹部輪廓線及眼部輪廓，簡單勾趾部，最後以重墨點睛完成青蛙的繪製。

①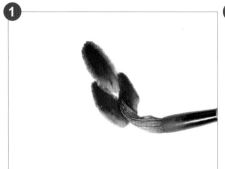

使用中號羊毫筆蘸水浸透，再蘸取濃墨，側鋒用筆點畫出青蛙的頭部與肩部。

②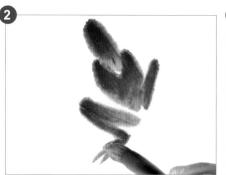

側中鋒兼用，畫出青蛙左邊大腿與爪，再點畫右側的大腿，注意兩條大腿的開合程度，後腿要點畫出肥壯感。

③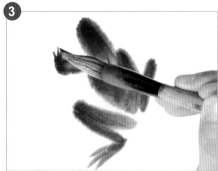

再以毛筆點畫出青蛙的前腿與爪。

④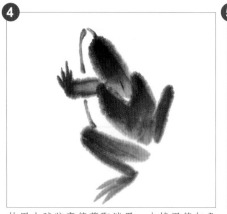

使用小號狼毫筆蘸取淡墨，中鋒用筆勾畫青蛙的面部及腹部，注意腹部輪廓線與前爪的遮擋關係。

⑤

使用毛筆中鋒勾畫青蛙的兩隻球形的眼睛。

⑥

以濃墨點睛，將右側的大腿點畫完整，完成青蛙的繪製。

不同姿態！

青蛙創作：荷伴蛙鳴

1.使用大號羊毫筆蘸取濃墨，側鋒用筆，以較小的筆觸逐漸點畫出一大片荷葉，注意在荷葉的中間留出空白，刻畫青蛙。使用中號羊毫筆蘸取濃墨，側鋒用筆點畫青蛙的頭、肩、足，以淡墨勾畫青蛙的腹部輪廓線。

2.使用小號狼毫筆蘸取濃墨，中鋒用筆，在荷葉的上方勾畫一朵荷花，並在荷花中間勾點出花蕊。在荷葉的左上方，以濃墨枯筆勾畫出三根花梗，並點畫出梗上的小刺。為了使畫面更加豐富，在荷葉的右側再添畫一隻青蛙，兩隻青蛙相映成趣。

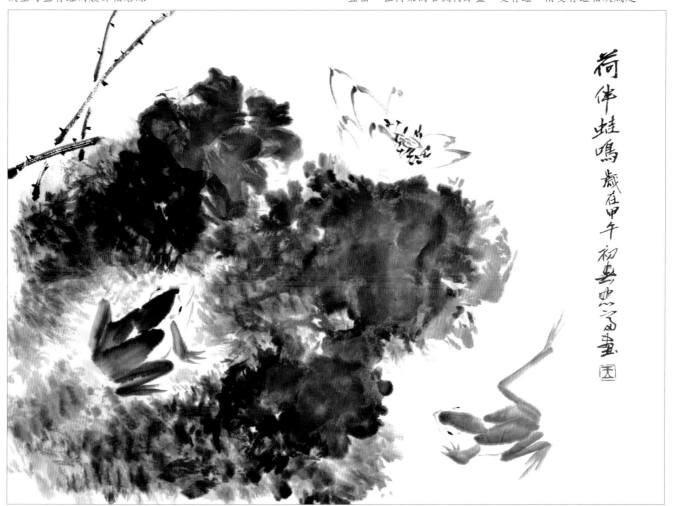

3.用小號狼毫筆蘸取濃墨點畫青蛙的眼睛。使用大號羊毫筆蘸取淡墨，筆中含水較多，側鋒再染畫荷葉的邊緣，讓荷葉顯得更為飽滿。收拾與整理畫面，題字鈐印，完成畫面的創作。

第 **9** 章

寫意山水

9.1 山石皴法

皴法是表現山石、峰巒和樹身表皮脈絡紋理的表現技法之一。在中國畫的山水畫中，皴法的出現代表著山水畫真正走向成熟。隨著中國畫的不斷發展，千百年以來皴法已經從基本技法演化成了具有生命精神的藝術語言形式，它不僅有獨立的審美價值，隨著時代的發展，皴法還體現出不同時代的審美特徵。

古代畫家在藝術實踐中，根據各種山石的不同地質結構和樹木表皮狀態，創造出了許多表現形式，其皴法種類都是以各自的形狀而命名的。早期山水畫的主要表現手法為以線條勾勒輪廓，之後敷色。隨著繪畫技法的發展，為表現山水中山石樹木的脈絡、紋路、質地、陰陽、凹凸、向背，逐漸形成了皴擦的筆法，從而有了中國畫獨特的專用名詞「皴法」。其基本方法是，利用毛筆運行的各種方式來表現山巒的明暗（凸凹）、複雜的地質構造，以及不同山石的形貌。

皴法作為中國畫的典型形態，具有線條美、力度美、肌理美等特點，這是從皴法的外在形式因素而言。從皴法包含的深層美學內涵看，秉承「天人合一」的哲學思想，強調精神與物質的溝通，超越有形的物質，達到通過外在世界感悟到內心的審美追求。

左側直排：皴法文化與畫山石皴法

畫山石的基本步驟

勾

皴

擦

染

點苔

勾：用中鋒或側鋒畫石塊的輪廓，繪出其形狀。勾的線條可依石的特徵靈活運用。勾石的順序是先左後右，小的石塊可由兩筆勾成，大的石塊可由三筆或三筆以上勾成。勾石的線條不能太簡單，需有曲折、欹正的變化。

皴：依山石的紋理，以各種線條（或點）畫出石頭的質感或立體感。皴筆要簡練，不宜過於密集，否則筆法就顯示不出來，墨色也容易呆膩。

擦：用乾枯的筆肚，依據山石的陰陽起伏稍加輕擦，是皴的補充，使山石的造型更具整體和立體感。一般先皴後擦，也可以邊皴邊擦。

點：用濃墨色或焦濃墨色點出山石上的苔點或苔。

染：以淡墨大筆濕畫石之暗面，依據原有的明暗加以渲染，使造型顯出立體感，調整石與石之間的空間感。

米點皴法分解繪製技巧

　　米點皴是北宋書畫家米芾、米友仁父子所獨創的畫法，它是用飽含水墨的橫點密集點山，點畫時要做到疏密有序，潑墨、破墨、積墨並用，最適合表現江南山水間晨初雨後之雲霧變幻、煙樹迷茫的景象。繪製時要靈活用筆，筆意連貫，同時要掌握好墨色的變化，根據山的正、側、仰、俯，調合墨色。

選一支小號羊毫筆，蘸濃墨，中鋒運筆點畫山的暗面。

蘸淡墨，繼續點畫皴點，繪製時注意墨色的漸層，以及運筆的輕、重、緩、急。

以同樣的運筆和用墨點畫後面的山，豐富畫面層次關係。繼續對山石進行勾皴，用筆要連貫，筆氣要連貫。

披麻皴法分解繪製技巧

　　披麻皴以柔韌的中鋒線的組合來表現山石的結構和紋理，因其線條形狀似麻披散的樣子，故稱為「披麻皴」，基本形是略帶弧度的鬆軟線條，也是線皴的一種。

選小號羊毫筆，先勾勒出山石的局部形狀，由裡到外進行勾勒。

勾皴並舉，山石的暗部用線條來表現，線條的繪製要柔軟、細膩。

繼續完善山石暗部的線條，運筆不可太死板，顯得呆滯。再蘸焦墨，繼續在山石的暗部靈活地點畫線條。

解索皴法分解繪製技巧

　　解索皴是由披麻皴演化而來的，運筆比披麻皴要長，所畫線條如解繩索，故因此而得名。解索皴一般用中鋒行筆，筆觸乾燥且呈放射狀，淡墨與濃墨混合而用，不可用單一墨色，否則缺少變化。

選用一支小號短鋒羊毫筆，蘸取濃墨，中鋒行筆，畫出山石的主體輪廓線。

把墨色調淡，根據主體輪廓線的走向，完善山石的輪廓，並以皴擦用筆，畫出山石的明暗關係。

加強主體輪廓線，使山石看起來更有凹凸之感。

斧劈皴法分解繪製技巧

　　斧劈皴筆觸遒勁，運筆多頓挫曲折，有如刀砍斧劈，這種皴法宜於表現質地堅硬、棱角分明的岩石。畫斧劈皴常用中鋒勾勒山石輪廓，然後以側鋒橫刮之筆畫出皴紋，再用淡墨渲染。斧劈皴分為大斧劈和小斧劈。

選用一支小號短鋒狼毫筆，蘸取濃墨，筆中水分適宜，畫出山石最近處的山石輪廓，線條細膩清晰。順出近處輪廓，由近至遠畫出山石的大致輪廓形態，用筆要有提按頓挫之勢。

換取一支中號狼毫筆，把墨色調淡，以側鋒用筆，皴畫山石的紋理。

選用一支中號羊毫筆，蘸取濃墨，在山石的輪廓邊緣處點苔，苔點要疏密分佈不均。

荷葉皴法分解繪製技巧

　　荷葉皴的皴筆從鋒頭向下，其皴法結構主體形如荷葉的筋脈，因此而得其名。荷葉皴常用來表現堅硬的石質山鋒經自然剝蝕後，岩石出現深刻的裂紋。荷葉皴外輪廓亦柔亦剛；柔美的用於表現江南土質山脈經雨水沖刷形成的肌理效果，剛勁的用於表現北方的高山峻峰。

選用一支小號長鋒羊毫筆，蘸取濃墨，由近至遠，由前至後畫出山石的主體輪廓線，線條要柔中帶剛，婀娜多姿。

順著山石的主體輪廓線，完善山石輪廓，並以皴擦用筆畫出山石的紋理，紋理的形態猶如荷葉的筋絡。

換用一支中號短鋒羊毫筆，為山石點苔，苔點要凝重厚實。

雨點皴法分解繪製技巧

　　雨點皴又稱「雨打牆頭皴」，畫時以逆筆中鋒畫出垂直的短線，密如雨點。雨點皴能表現出山石的蒼勁厚重感，北宋范寬以此表現太行山的景緻。

首先蘸濃墨，以中鋒勾勒山石的輪廓，確定其形狀。勾的線條可依石的特徵靈活運用。線條不能太簡單，需有曲折、頓挫的變化。

蘸重墨，依山石的紋理以雨點狀皴擦，皴筆要簡練，不宜過於密集，否則筆法就顯示不出來，墨色容易呆膩。

蘸淡墨，豐富畫面，使濃淡墨相間，進而使山石的造型更具有整體感和立體感。

9.2 樹

樹的文化與畫樹

人與樹永遠有著解不開的生命之緣。中國人與樹的血脈聯繫及歷史淵源更為深遠，是中國人崇尚的悠久深遠的精神內涵。

以松柏象徵堅貞不屈的英雄氣概，以竹象徵碎而不改其白、可焚而不毀的氣節，以梅的枝幹蒼勁挺秀、寧折不屈象徵堅強不屈，以桃李代表門生桃李滿天下，以垂柳表示依戀，以桑梓滿載思鄉之情等數不勝數。可見樹在中國文人，心目中有深刻含義，從自然美中提煉人文美。

從精神內涵上來講，我們離不開樹，從國畫的角度上來講，樹也是必不可少的。所謂「林木者，山之衣也」，樹木不僅是山石的點綴，更能讓整幅畫作增添美感和意境。

樹木穿插於山水畫中，能夠提高山水畫的美感和層次感。畫樹，首先從單株畫起，瞭解一棵樹的結構和畫法。在塑造過程中，應注意單株樹的姿態取勢要依樹叢間交錯的安排，從整體上掌握畫樹的方法。畫樹必先畫好樹幹，行筆時不能一滑而過，要有提按、頓挫等變化，才能表現出樹木的蒼勁之感。

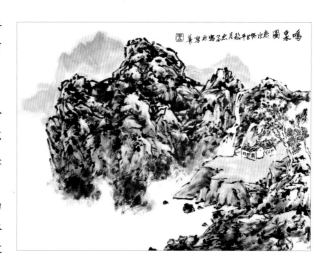

認識樹結構與用筆用色技巧

— 樹葉

— 樹幹

樹，原指木本植物的統稱，主要由樹、幹、枝、葉、化、果組成。不同的樹，其特點也都不一樣，在創作的時候還是要仔細觀察。

樹幹分解繪製技巧

　　畫樹先立幹，或正或斜、或直或曲，以定方向動勢。畫枝幹要多用中鋒，也可兼用側鋒，要「寫」而不要「描」，要筆筆到位，注意提按、頓挫、順逆、轉折和虛實。不能一滑而過，行筆要慢一些。水分也不要太大，墨色可稍淡，要畫出樹幹的蒼勁質感，然後用重墨在樹幹的陰面著重刻畫，也可以一次用筆分出濃、淡、乾、濕。運筆要像寫字一樣，起筆、行筆和收筆要明確。

選用大號羊毫筆蘸水浸透，蘸取濃墨，側鋒用筆，點畫背部羽毛。

接著以同樣的筆墨技法再點畫另一側背部的羽毛，用筆靈活，略有開合之感。

逐漸將背部羽毛點畫完成，行筆要自然，內點外推要隨意。

樹枝分解繪製技巧

　　樹枝的結構大致可分成三大類。一是向上生長的類型，傳統的畫論中稱為鹿角枝，這種類型最常見，如柳樹、相思樹、樟樹等。二是向下彎曲的類型，稱為蟹爪枝，如龍爪。三是平生橫出的類型，可稱為長臂枝，如松、杉、木棉等。注意疏密與氣勢的安排，可略加取捨。另外必須留意用筆，要挺拔，每一條樹枝都要與樹幹或粗枝連接，不能凌空生長。樹枝越長，枝越細，畫時也不能違反植物生長規律。

鹿角枝

以中鋒運筆，勾勒小枝，注意行筆的停頓轉折和線條的粗細變化。

繼續勾畫枝幹，枝與枝之間形成的空白最好是不等邊三角形。

完善下面的粗枝，運筆要有頓挫，表現出枝條的轉折感。再蘸濃墨，用長短不一的線條皴擦出樹幹的紋路。

蟹爪枝

1

畫出主幹並添加鷹爪狀的小枝。添加時要注意畫面的整體結構。

2

繼續添加小枝，注意線條有層疊交叉。

3

蘸重墨，皴筆擦出樹幹的紋路，表現出樹幹粗糙的質感。

樹葉繪製技巧

中國山水畫中的點葉法來源於對各種樹葉整體形態的把握，而並非對某一真實樹葉的簡單描摹。「個字點」、「介字點」、「圓點」、「胡椒點」等相對應的極具符號性的畫法類型是歷代山水畫家才智和經驗的結晶，準確生動地傳達出不同樹葉類型的表現方式。點葉用筆靈活多變，一般松針、竹葉，介字點多用尖筆，大小混點，攢三聚五點多用禿筆，有的用中鋒，有的用偏鋒，有的是藏鋒，有的是露鋒，無論是點哪一種葉，用筆都要有力，要見用筆的關係。以墨色濃淡來區分前後虛實關係，表現出樹的形體及空間感。

點葉

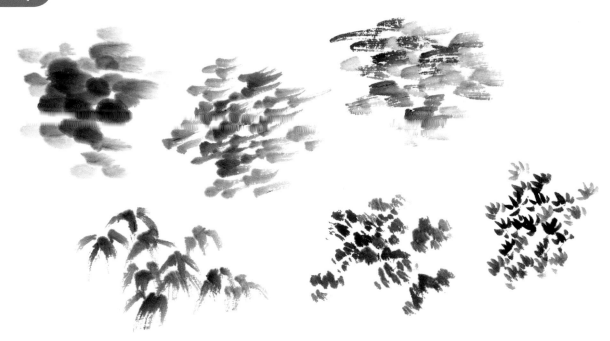

夾葉

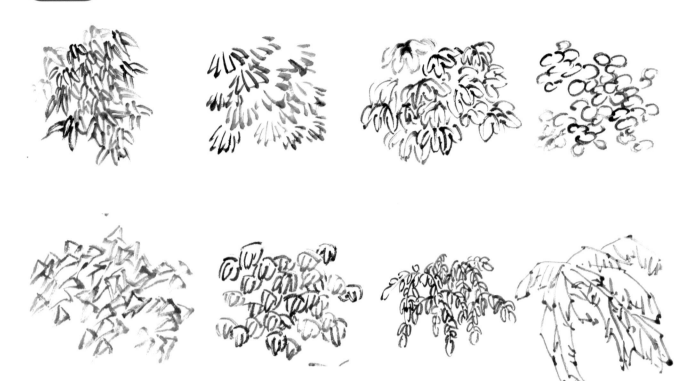

針葉法

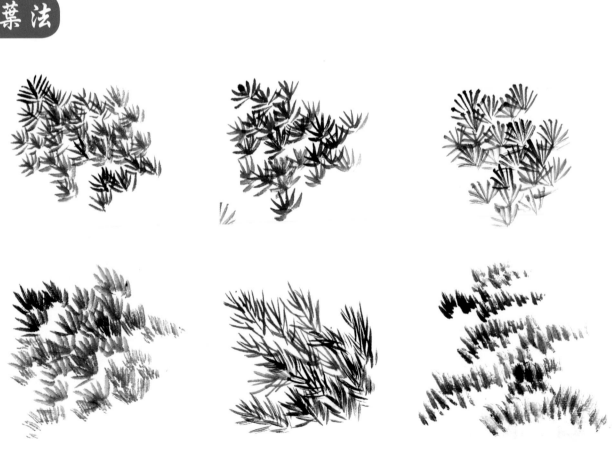

常見的樹分解繪製技巧

松樹 松樹最大的特徵是枝幹多曲折乾枯，外皮呈鱗狀，輪狀分枝，節間長，小枝比較細弱平直或略向下彎曲，針葉細長成束。「松」字正是其樹冠特徵的形象描述。它體態俊美，「性格」剛強，歷經風雨冰霜傲然挺立，具有頂天立地的氣概，深受畫家的喜愛，常被人們喻為高尚節操的象徵，故古今畫家多喜畫松。

1 選一支中號羊毫筆，蘸濃墨，中鋒運筆勾畫出最頂端的枝條。由上至下勾畫樹幹，運筆要有轉折和頓挫。

2 繼續用筆，畫出松樹的枝條，運筆要有轉折變化，形態或平伸、或下垂、或上揚。

3 為樹幹添加紋路，陽面要少畫，陰面要多畫。

4 根據枝條的佈局形態畫出松針，墨色要有濃有淡，表現出前後層次關係。葉子要有聚有散、有高有低，呈不規則排列。

5 使用赭石為松樹染色，顏色要淡，根據松樹的層次關係細緻地暈染。

6 調和少許花青加二綠，小心更飽滿，暈染松針位置，使畫面層次更加豐富。

柳樹 柳樹體態婀娜多姿，垂條於水邊，掩映於河畔，山水畫中常將柳樹畫於水鄉、河畔或園林中，不能出現於高山頂上。古人云「畫人難畫手，畫樹難畫柳，一畫便出醜」。柳樹體態嫵媚，樹幹蒼老而柳條柔軟，畫柳條時要有粗細的變化，筆緩勢連，柔中帶剛，蓬鬆富有變化。

❶

❷

❸

選中號羊毫筆，蘸濃墨，中鋒運筆勾畫出樹幹。

勾出向下垂的枝條，注意柳條不可太軟、太光滑，要表現出樹的質感。

完善柳條，用筆流暢，表現出輕靈、圓潤的特點，線條的排列要有長短、疏密和交叉等變化。

柏樹

柏樹蒼老清奇，虯龍高古，紋理清晰，姿態萬千。因其凌霜傲雪、身姿挺健、四季常青，所以人們常用柏樹來象徵資深品高、歷經蒼桑的長壽老者。柏樹的樹幹較直而且長得高，小枝變化較多，作畫時，中鋒運筆，用墨不宜過濃，有斷有連，出現一些飛白沙筆。

❶

❷

❸

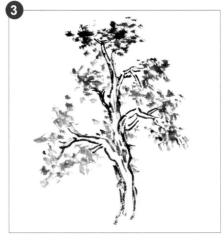

蘸濃墨，繼續運筆，確定樹幹走勢，墨線要有粗細變化。

用皴筆繪製出樹幹的紋理，畫出樹幹纏身紋，線條要有斷有連。

加少許赭石與墨調和，皴擦出較為凌亂的樹葉，但要注意整體關係，做到亂中有序。

❹

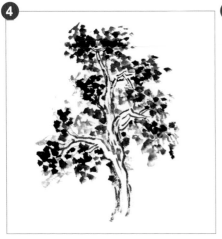

❺

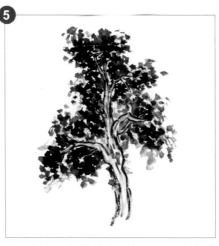

❻

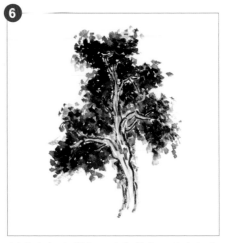

在原有顏色的基礎上加少許墨，點畫葉子的暗部，運筆要疾馳有度，做到心使腕運。

赭石加水，繪製樹幹顏色，不要畫得太滿，使畫面看起來更加通透。

用花青加水調和，點染樹葉，注意顏色的變化。根據樹的明暗關係進行繪製。

雜樹　繪製雜樹時樹與樹之間要注意相互聯繫與呼應，不宜結，也不宜散，結是病，散則無情。通常是兩樹親近，一樹呼應，樹要注意形態、層次、穿插、節奏、疏密及顏色的變化，樹幹要適當簡化，顏色變化不宜過大，要注意整體效果。

1

用中號羊毫筆蘸濃墨，先勾勒出相互穿插的樹幹。

2

為畫面添加樹木，注意其疏密關係及樹的高低變化。

3

用點葉法點畫樹葉。要根據其生長結構佈葉，注意墨的濃、淡、乾、濕變化。

4

繼續勾畫另一棵樹的葉子，運筆要有輕有重，提筆要有飛白，表現出其飄逸之感。

5

用小號羊毫筆蘸濃墨，用較小的墨點畫遠處的樹的葉子。

6

勾畫中間樹的圓形的葉子，要有錯落的節奏變化。

7

赭石加水調和，繪製樹幹，顏色要有變化，又不可畫得太滿。

8

調和花青，為樹葉染色，顏色的漸層要自然。

9
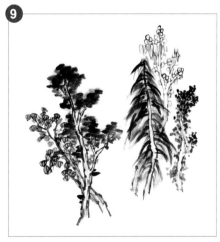
最後用三綠色和藤黃色分別染出後面的樹葉，使畫面空間感更強。

9.3 雲和水

水是萬物生長的源泉，不僅維持著自然平衡，更承載著生命之重。水看似弱小，但積聚成河其勢磅礴，不容小覷。水不僅代表生命，也富有生命。宋代郭熙曾說：「山以水為血脈，以草木為毛髮，以煙雲為神采，故山得水而活，得煙雲而秀媚。」還曾說：「山無煙雲，如春無花草。山無雲則不秀，無水則不媚，無道路則不活，無林木則不生。」可見，雲水並不只是作為配景，成為山石可有可無的點綴，而是在山水畫中具有重要的位置，起到不可代替的作用。

雲的變化無窮無盡，既有靜態的雲、朵雲，還有流雲、飛雲等富有動態美的雲朵。雲的表現方式可選擇單線勾勒，也可用水墨直接渲染而成。水無色，沒有常形，在不同的環境裡，會呈現出不同的形態，如山澗小溪的蜿蜒、廣闊海面的波濤翻滾、山崖瀑布的飛流直下等。水和雲的創作，其線條的表現都要流暢而富有變化，才能表現它們的靈動多變之感。

雲分解繪製技巧

本小節將為大家介紹勾雲法和染雲法，使讀者對雲的畫法有進一步的瞭解。

勾雲法 雲作為山水畫中重要的角色之一，畫了雲，山才顯得神采飛揚，活潑而秀麗，雲性柔嫩、飄浮、流動，在繪製雲時要根據雲的形態勾勒起伏的曲線。雲的線條要畫得輕盈、流暢，雲彩的大小和方向要有變化。

① 用小號狼毫筆，蘸濃墨，中鋒運筆，勾畫雲朵。由內向外繼續勾畫雲朵，運筆要自然流暢。

② 連接雲朵，勾勒雲線，行筆輕鬆，線條有長有短，呈現同一方向性。完善整片雲朵的勾畫，整體呈現出鬆散靈動的姿態。

③ 蘸淡墨，為雲朵染色，豐富層次關係。

染雲法 染雲法是直接用水墨烘染出雲塊的形態結構，不用線勾畫，是水墨畫中畫雲最常用的技法之一，以墨來烘托，渲染出雲的空靈、飄渺，染雲法往往是由濃到淡，不留痕跡。染雲時既要注意雲的整體形態、動勢，又要注意雲的濃淡虛實的協調分佈。

①

選用一支中號羊毫筆，蘸取淡墨，筆中飽含水分，一筆壓一筆邊緣，點畫出遠處雲朵的形態。

②

繼續用筆，完善雲朵的形態，並順勢連接遠處和近處的雲朵，使雲朵看起來有整體感。

③

把墨色調成清墨，暈染雲朵，使雲朵看起來更有整體感，同時還有空靈、飄渺的感覺。

水分解繪製技巧

水有深、淺、急緩、清濁的變化，作畫時應該注意水的各種形態、特徵，本小節是以山來表現水的神采，繪製時應注意線的虛實、疏密、長短變化，用線要和坡岸、山石的走勢相結合。

①

選用一支小號狼毫筆，蘸取濃墨，中鋒用筆畫出山石近處的右側部分輪廓。

②

完善山石右側部分的輪廓，並以皴擦用筆，畫出棱角部分。

③

採用同樣技法，畫出山石的左側部分，注意兩側之間要留出水的位置。

④

再蘸濃墨，畫出水的波紋，注意線條要靈活，要呈現統一性。

⑤

把墨色調淡，筆中水分要留足，染畫山石的基部。

⑥

以赭石加清水調和，染畫山石，注意染畫時顏色要有自然的深淺變化。

山水創作：鳴泉圖

1.確定好構圖，選用一支小號狼毫筆，蘸取焦墨，中鋒用筆，畫出近處山石及山石上樹的枝幹。順著近處山石，進一步完善近處山石的形態，注意要適當用筆皴擦，以表現出山石的凹凸質感。

2.連接近處山石，畫出遠處山石及平坦山石上的房屋，注意要以濃墨畫出山石的棱角。

3.換用一支小號羊毫
筆，蘸取濃墨，筆中水
分要適中，為樹木點
混點葉，畫出「介」字
葉，染畫山石的暗部，
使山石看起來有明暗質
感。

4.把墨色調淡，暈染山
石，注意暈染時墨色濃
度要掌握恰當，濃淡漸
層要自然，不留痕跡。

5.以朱標和赭石加足量清水調和，分出明暗面，掌握山勢，逐次向後染山石，以花青染遠山的明暗關係，以曙紅染畫混點葉及房屋的頂部，以三綠染「介」字葉。

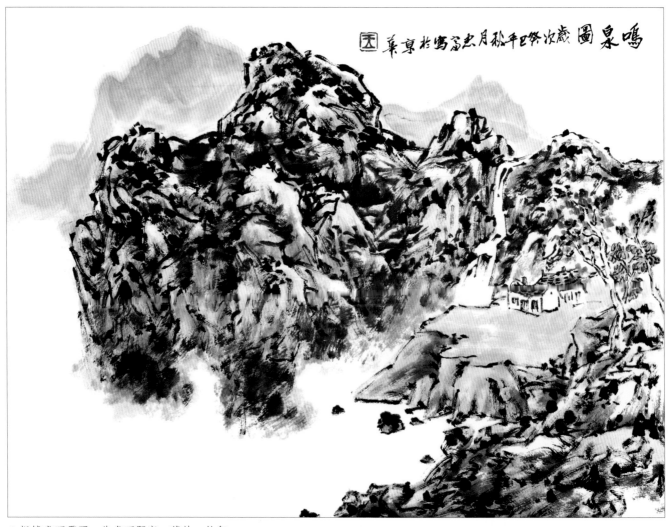

鳴泉圖 歲次癸巳秋月忠富寫於華京 王

6.根據畫面需要，為畫面題字，落款，鈐印。

第 **10** 章

寫意人物

○ 人物創作

○ 嘴

○ 鼻

○ 眉眼

人物文化與畫人物

從原始社會彩陶上出現的美麗紋飾就可以推算出，寫意手法的人物畫已經有六七千年的悠遠歷史。人物畫是繪畫的一種，它是以人物形象為主體的繪畫的通稱。中國的人物畫，簡稱「人物」，是中國畫中的一大畫種。它使用的是中國特有的工具，毛筆、水墨、顏料，這些看似簡單的創作工具，卻可以將人物乃至其他生物描繪得形神兼備。在表現對象的時候，往往融合了更多作者對客觀事物的感悟與看法，充分流露出作者的審美情趣，才得以讓觀眾來細品其中的滋味，這使中國人物畫的表現力更加豐富且更有質感。人物畫力求將人物個性刻畫得逼真傳神、氣韻生動、形神兼備。其傳神之處，多在於對人物性格的表現，寓於環境、氣氛、身段和動態的渲染之中，故中國畫論又稱人物畫為「傳神」。

無論創作的對象是什麼，國畫的手法永遠離不開色、水與墨的運用。落筆前的毛筆筆端就可以先形成豐富的層次，運筆時這種筆端的變化與宣紙的滲透度通過靈活的筆法，便會產生只有中國寫意畫才具有的神奇效果。

認識人物結構與用筆用色技巧

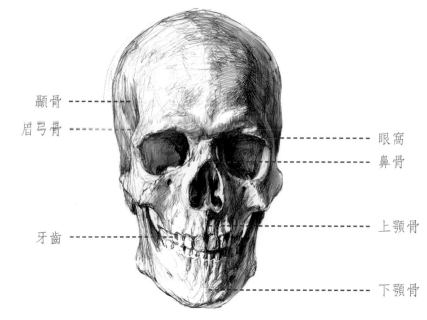

顴骨
眉弓骨
眼窩
鼻骨
牙齒
上顎骨
下顎骨

要畫好人物的頭像，首先對結構把握要準確，否則將直接影響到整體的效果，所以打好根基至關重要。要做到「以形寫神」、「形神兼備」，就離不開筆墨的運用。面部的結構起伏，可以通過明暗的對比來完成，最後的作品肉中見骨才更有美感。

眉眼分解繪製技巧

　　眉眼是人物面部最傳神的部分。情由心生，神從眼出，眼神是無聲的情感語言。所以凡畫人物都要把主要精力集中到對眼神的刻畫上，力求準確地表達人物的性格神情。繪製的時候，尤其不要將眼睛的形狀簡單地描繪為橄欖形，要表現出上下眼瞼的關係、眼皮的狀態，要做到能從圓中找方。

❶ 蘸重墨，筆頭含少許水分，繪製眉毛線條較短，但有凌厲的感覺，眉毛前後兩部分的線條分為兩個方向。

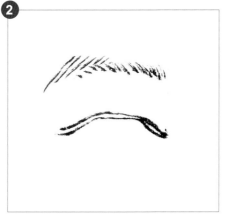

❷ 勾畫兩條細長的線，分別為眼皮、上眼瞼。兩條線距離較近，走勢相同，注意對眼頭銜接處的細緻繪製。

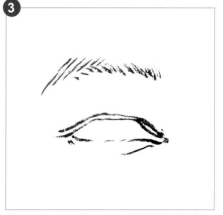

❸ 根據上眼瞼的刻畫完成下眼瞼的繪製，依然是注意眼頭部分，切忌把上下眼瞼的形狀畫成緊密連接的「橄欖形」。

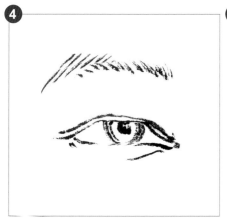

❹ 在眼眶中畫眼珠，眼珠由於眼皮的遮擋並不能呈現完整的圓形，瞳孔也不是一個厚實的黑點。

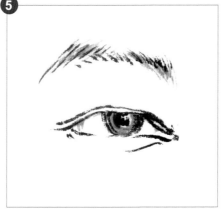

❺ 將墨色調淡，點染眼珠中空白的部分，適當地留些空白，表現出虹膜的透明感。

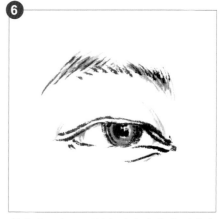

❻ 最後在兩個眼頭的部分向上繪出兩道虛白的線條，讓眼睛炯炯有神。

> 眼珠內部的結構紋路其實很複雜，不能簡單地表現成大圓小圓的結構。在填色方面，也不可以將墨色填滿，這樣畫出的眼睛是死板的，尤其要注意一定要表現出高光。追求形似是次要的，主要還是傳達神韻。

注意！

鼻分解繪製技巧

　　鼻子的形狀多種多樣，但結構都是一樣的，其表現方法也大致相同。畫鼻子的用線因角度而異，正側用線結實、半側用線略鬆，畫正面鼻則不宜畫鼻樑線，而用陰影來體現鼻樑的高度。鼻子的棱角並不分明，繪製的時候，力求通過豐富的明暗來表現。

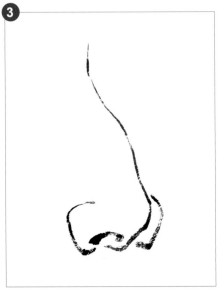

以重墨勾勒鼻子半側面看來的大體輪廓，注意要做到筆斷意連，線條不要過於平滑。

繪製鼻孔的部分，應該有一定的角度而不是圓形。鼻孔並不是完全黑，靠近鼻翼的地方稍亮。

順勢勾畫出兩邊的鼻翼，一筆下去墨色要富有變化感，這樣才能表現出自然的轉折。

嘴分解繪製技巧

　　嘴在很大一部分程度上決定了人物的表情，可以產生多種多樣的口形，或緊閉或張開，會在外形上顯示出某些微妙的變化。畫嘴的時候，有的線條可以勾，有的線條則是通過擦的方法表現的。注意繪製的線條要有墨色的變化。

蘸重墨，畫上下唇瓣的交縫處。在兩個嘴角和唇瓣凸起凹陷的地方墨色稍重。

繪製上下唇瓣，注意嘴唇的用線兩頭虛，不要簡單一筆橫掃了事。

順著嘴的輪廓勾勒出人中及連接下巴的凹陷處，比較凸的地方可以將墨線適當簡化。

耳分解繪製技巧

耳朵的結構複雜。耳的透視變化隨頭的轉向而變化，不要生硬地出現在畫面上。畫耳的時候要多觀察，下筆時才能做到心中有數。

蘸取濃墨，勾畫出外耳輪廓，墨線要有豐富的墨色變化。

緊接著畫耳窩，墨色稍淡，要體現出空間感。

蘸淡墨，在耳窩的轉折凹陷處染畫一層，突出明暗的關係，也使其有一定的厚度感。

人物創作

筆尖蘸重墨，筆中水分不可過多，中側鋒用筆用擦出眉毛的輪廓，線條要留飛白。

根據眉毛的位置順勢勾勒出鼻子的外輪廓，鼻子不要太小。

完善面部的五官。眼睛是刻畫的重點，因為人物是略微抬頭的姿勢，眼睛的形狀會有些變化，要仔細觀察。

淡墨勾人物的外輪廓，要表現出臉頰腮部的曲線。再蘸重墨畫耳朵，注意內部結構的刻畫。

蘸重墨，且含較少的水分。中側鋒兼用筆繪製人物的頭髮和鬍鬚，不要過於整齊光滑。

沿著人物頭部下方頸部的曲線繪製出肩膀的部分。線條鬆散曲折表現衣服的質感。

蘸重墨,以厚實圓滑的綿條表現人物頭部戴著的帽飾。豐富圓滑的皺褶可以表現出布料的質感。

最後調淡墨給臉部添加陰影,筆尖接著再蘸些濃墨染畫帽子和衣服,使其層次感更豐富。

完成圖